京劇髯口之研究

王小明——著

目次

緒論　　　　　　　　　　　　　　　　　　　　　　1

學術篇　　　　　　　　　　　　　　　　　　　　　3

第一章　髯口之探源及其演變　　　　　　　　　　5

　　前言　　　　　　　　　　　　　　　　　　　5
　　第一節　何謂髯口　　　　　　　　　　　　　5
　　第二節　髯口之起源　　　　　　　　　　　　7
　　第三節　髯口之歷史沿革　　　　　　　　　　9
　　結語　　　　　　　　　　　　　　　　　　　24

第二章　髯口之類型及顏色與戲劇人物之關係　　29

　　前言　　　　　　　　　　　　　　　　　　　29
　　第一節　髯口之形式與顏色　　　　　　　　　29
　　第二節　髯口在行當中與戲劇人物之關係　　　42
　　結語　　　　　　　　　　　　　　　　　　　55

第三章　髯口在京劇中之地位　　　　　　　　　　57

　　前言　　　　　　　　　　　　　　　　　　　57
　　第一節　與行頭之關係　　　　　　　　　　　57
　　第二節　與臉譜之關係　　　　　　　　　　　64
　　第三節　與髮之關係　　　　　　　　　　　　69
　　第四節　意義及功用　　　　　　　　　　　　83
　　結語　　　　　　　　　　　　　　　　　　　85

第四章　髯口在特殊狀態下之運用　　　　　　　　87

　　前言　　　　　　　　　　　　　　　　　　　87
　　第一節　年齡的成長　　　　　　　　　　　　87
　　第二節　生理的因素　　　　　　　　　　　　91
　　第三節　機動性之變化　　　　　　　　　　　95
　　第四節　在兩門抱人物中之變化運用　　　　　98
　　結語　　　　　　　　　　　　　　　　　　　105

第五章　髯髮的製作、戴法與保養　　　　　　　　　107

　　前言　　　　　　　　　　　　　　　　　107
　　第一節　工具及材質　　　　　　　　　107
　　第二節　製作程式　　　　　　　　　　109
　　第三節　戴法及保養整理　　　　　　　111
　　結語　　　　　　　　　　　　　　　　114

實務篇　　　　　　　　　　　　　　　　　　119

第六章　髯髮之舞　　　　　　　　　　　　　121

　　前言　　　　　　　　　　　　　　　　121
　　第一節　髯口的舞動　　　　　　　　　122
　　第二節　辮髮的舞動　　　　　　　　　174
　　結語　　　　　　　　　　　　　　　　190

資料篇　　　　　　　　　　　　　　　　　　197

第七章　髯髮在京劇人物所屬的行當中應有的造型組合　　199

　　前言　　　　　　　　　　　　　　　　199
　　第一節　生行於戲碼中之髯髮　　　　　199
　　第二節　淨行於戲碼中之髯髮　　　　　219
　　第三節　丑行於戲碼中之髯髮　　　　　239
　　第四節　老旦與雜於戲碼中之髯髮　　　249
　　結語　　　　　　　　　　　　　　　　252

結論　　　　　　　　　　　　　　　　　　　287

附錄　參考書目　　　　　　　　　　　　　　289

圖片插頁目次

圖1-1-1	山西洪洞明應王殿元代壁畫	25		圖3-4	甩髮	71
圖1-1-2	山西洪洞明應王殿元代壁畫	25		圖3-5	髮髻	72
圖1-2-1	《空城計》《清人戲齣冊》	25		圖3-6	小蓬頭	73
圖1-2-2	《斬子》《清人戲齣冊》	25		圖3-7	大蓬頭	73
圖1-3	同光十三絕	26		圖3-8	鬌髻	73
圖1-4	清光緒年間茶園演劇團	26		圖3-9	鬢髮	74
圖1-5	《泗洲城》青龍	26		圖3-10	耳毛子	74
圖1-6	《泗洲城》白虎	27		圖3-11	孩兒髮	75
圖1-7	《普天樂》千里眼	27		圖3-12	鬼髮	75
圖1-8	《普天樂》順風耳	27		圖3-13	頭套辮子	75
圖1-9	《普天樂》閻王	27		圖5-1-1	髯口的編織	115
圖1-10	《普天樂》判官張魁	28		圖5-1-2	髯口的編織	115
圖1-11	《普天樂》夜遊神	28		圖5-1-3	髯口的編織	115
圖1-12	《太平橋》卞宜隨	28		圖5-1-4	髯口的編織	115
圖2-1	三髯	30		圖5-1-5	髯口的編織	115
圖2-2	滿髯	30		圖5-1-6	髯口的編織工具	115
圖2-3	扎髯	31		圖5-2-1	髮鬆的打法程序	116
圖2-4	虬髯	32		圖5-2-2	髮鬆的打法程序	116
圖2-5	二濤髯	33		圖5-2-3	髮鬆的打法程序	116
圖2-6	一字髯	33		圖5-2-4	髮鬆的打法程序	116
圖2-7	二字髯	34		圖5-2-5	髮鬆的打法程序	116
圖2-8	丑三髯	34		圖5-2-6	髮鬆的打法程序	116
圖2-9	一戳髯	35		圖5-2-7	髮鬆的打法程序	117
圖2-10	八字髯	35		圖5-2-8	髮鬆的打法程序	117
圖2-11	鼻卡	36		圖5-2-9	髮鬆的打法程序	117
圖2-12	二挑髯	36		圖5-2-10	髮鬆的打法程序	117
圖2-13	八字吊搭髯	37		圖5-2-11	髮鬆的打法程序	117
圖2-14	四喜髯	37		圖5-2-12	髮鬆的打法程序	117
圖2-15	五撮髯	38		圖5-2-13	髮鬆的打法程序	118
圖2-16	加撮髯	38		圖5-2-14	髮鬆的打法程序	118
圖2-17	王八髯	39		圖5-2-15	髮鬆的打法程序	118
圖2-18	五綹髯(一)	39		圖5-2-16	髮鬆的打法程序	118
圖2-19	五綹髯(二)	39		圖6-1	指掐單捊中髯	124
圖3-1	水紗	70		圖6-2	指掐雙捊中髯	125
圖3-2	網子	70		圖6-3	指掐單捊耳髯	126
圖3-3	千斤	71		圖6-4	指掐雙捊耳髯	126

圖6-5	指夾單抒中髯	127	圖6-37-2	抓拉髯	146
圖6-6	指夾雙抒中髯	128	圖6-37-3	抓拉髯	146
圖6-7	指夾單抒耳髯	128	圖6-38	捻髯	147
圖6-8	指夾雙抒耳髯	129	圖6-39	咬髯	148
圖6-9	單抒扎髯	129	圖6-40	按髯	148
圖6-10	抒二挑髯	130	圖6-41-1	擋髯	149
圖6-11	指夾雙抒前髯	130	圖6-41-2	擋髯	149
圖6-12	食指單抒中髯	131	圖6-42	摟髯	149
圖6-13	食指雙抒中髯	131	圖6-43	翹三髯	150
圖6-14	食指單抒耳髯	132	圖6-44	翹扎髯	151
圖6-15	食指雙抒耳髯	132	圖6-45-1	搭髯	151
圖6-16	拇指單抒髯	133	圖6-45-2	搭髯	151
圖6-17	雙抒滿髯	134	圖6-46	劈髯	152
圖6-18	雙抒丑三髯	134	圖6-47	甩髯	152
圖6-19	虎口單抒滿髯	135	圖6-48-1	指單挑髯	156
圖6-20	虎口抒一字髯	135	圖6-48-2	指單挑髯	156
圖6-21	虎口雙抒髯	135	圖6-49-1	指雙挑髯	157
圖6-22	指捏單抒八字髯	136	圖6-49-2	指雙挑髯	157
圖6-23	指捏雙抒八字髯	137	圖6-50-1	單飛耳髯	157
圖6-24	指捏抒吊搭髯	137	圖6-50-2	單飛耳髯	157
圖6-25	指捏抒二挑髯	138	圖6-51-1	雙飛耳髯	157
圖6-26	指捏抒丑三髯	138	圖6-51-2	雙飛耳髯	157
圖6-27	拳式抒髯	139	圖6-52-1	單回挑髯	158
圖6-28-1	掌式理髯	140	圖6-52-2	單回挑髯	158
圖6-28-2	掌式抒髯	140	圖6-53-1	雙回挑髯	158
圖6-29	掌式抒髯	140	圖6-53-2	雙回挑髯	159
圖6-30-1	單端髯	141	圖6-54-1	單抓挑髯	159
圖6-30-2	單端髯	141	圖6-54-2	單抓挑髯	159
圖6-31-1	雙端髯	142	圖6-55-1	雙抓挑髯	160
圖6-31-2	雙端髯	142	圖6-55-2	雙抓挑髯	160
圖6-32	上下掏扎	142	圖6-55-3	雙抓挑髯	160
圖6-33	撕扎掏耳毛	143	圖6-56-1	手指背彈托髯	160
圖6-34	推耳髯	144	圖6-56-2	手指背彈托髯	160
圖6-35	推中髯	145	圖6-57	水袖飄髯	162
圖6-36	抓抒髯	145	圖6-58	搊髯	164
圖6-37-1	抓拉髯	146	圖6-59	抓繞髯	165

圖6-60-1	撐聲	167	圖6-81	甩後蓬頭	182
圖6-60-2	撐聲	167	圖6-82	指捏單抒鬢髮辮	184
圖6-60-3	撐聲	167	圖6-83	指捏雙抒鬢髮辮	184
圖6-61-1	捲聲	168	圖6-84	指夾單抒鬢髮辮	184
圖6-61-2	捲聲	168	圖6-85	指夾雙抒鬢髮辮	184
圖6-61-3	捲聲	168	圖6-86	食指單抒鬢髮辮	184
圖6-61-4	捲聲	168	圖6-87	食指雙抒鬢髮辮	184
圖6-61-5	捲聲	168	圖6-88	拇指單抒鬢髮辮	184
圖6-61-6	捲聲	168	圖6-89	姆指雙抒鬢髮辮	184
圖6-62	洗聲	168	圖6-90	單翹鬢髮辮	185
圖6-63	拭聲	169	圖6-91	雙翹鬢髮辮	186
圖6-64	撫聲	169	圖6-92	指單挑鬢髮辮	187
圖6-65	揉聲	170	圖6-93	指雙挑鬢髮辮	187
圖6-66	端攤聲	170	圖6-94	單抓挑鬢髮辮	188
圖6-67	臂攤聲	171	圖6-95	雙抓挑鬢髮辮	188
圖6-68	肩拱聲	172	圖6-96	單回挑鬢髮辮	189
圖6-69-1	臂拱聲	172	圖6-97	雙回挑鬢髮辮	189
圖6-69-2	臂拱聲	172	圖6-98-1	八字步式1	191
圖6-70-1	撇聲	173	圖6-98-2	八字步式2	191
圖6-70-2	撇聲	173	圖6-98-3	搭腿式1	191
圖6-71	鬢墜髮	174	圖6-98-4	搭腿式2	191
圖6-72	前墜髮	175	圖6-99-1	馬步	192
圖6-73	後墜髮	176	圖6-99-2	八字步	192
圖6-74-1	立散髮	176	圖6-99-3	弓箭步	192
圖6-74-2	立散髮	176	圖6-99-4	大丁字步	192
圖6-74-3	立散髮	176	圖6-99-5	丁字步	192
圖6-75	抒甩髮	177	圖6-99-6	單腿跪式	192
圖6-76	咬甩髮	178	圖6-100-1	讚美指1	193
圖6-77-1	左右擺髮	179	圖6-100-2	讚美指2	193
圖6-77-2	左右擺髮	179	圖6-100-3	食指單指	193
圖6-78-1	甩圓圈髮	180	圖6-100-4	劍訣指	193
圖6-78-2	甩圓圈髮	180	圖6-101-1	抓袖式	194
圖6-79-1	盤旋髮	181	圖6-101-2	端袖式	194
圖6-79-2	盤旋髮	181	圖6-101-3	端帶式	194
圖6-79-3	盤旋髮	181	圖6-101-4	翻袖式1	194
圖6-80	甩前蓬頭	182	圖6-101-5	翻袖式2	194

圖6-101-6　叉腰式　　　　　　　　　194

圖6-101-7　提甲式　　　　　　　　　195

圖6-101-8　背手式1　　　　　　　　195

圖6-101-9　背手式2　　　　　　　　195

圖6-101-10 拱手式　　　　　　　　　195

圖6-101-11 攤手式　　　　　　　　　195

緒論

　　由於對某件事物的執著，因而對其本身的細節及週遭的相關事物，理應會有所好奇而產生強烈的求知慾。

　　戲劇極為廣泛，是西洋戲劇，還是中國戲劇？而中國戲劇是影視、舞台劇，還是傳統戲曲？傳統戲曲是地方戲還是京劇？那京劇是想了解劇本、音樂、舞蹈還是行當？行當是想了解生、旦、淨、丑還是造型？而造型涵括了身上穿的，腳上踩的，手上拿的，頭上戴的還是臉上掛的或畫的，林林總總既神奇又有趣，均是可探討的方向。

　　在現實生活中，由於時代變遷，生活的習性及步調在不自覺中逐步的變化，變化的趨向不外是進步及流行。在生活中的民生重心以食衣住行及娛樂為主的前題下，由於進步及流行增加了生活的方便與趣味，所謂「人生如戲，戲如人生」是眾所週知的諺語。「衣」與「行」為傳統戲曲中呈現的重點。「行」在於時代性的不同，即使肢體的延伸無形的語言，是戲曲中的舉手投足。「衣」即是穿著，亦是造型。生活中走的是流行，流行不能代表進步，只能說是短暫的呈現，所呈現的是前所未見嶄新的形態或懷舊的復古形態，只要為當時的潮流所接受，即是流行。

　　傳統戲曲歷經的朝代眾多，以「古代」為統稱，而接近現實生活的周邊時期，可稱之為「近代」或「現代」。就以人物造型而論，時代的不同造型定然不同。「戲曲」的人物造型多停留在古代「明朝」並以其為藍本。現實生活中的造型，隨時跟著潮流而改變，有嶄新的有復古的或綜合性的，形形色色多采多姿，男女各不相同。自古以來由頭至腳在造型上女性較男性的變化範圍為廣，單以頸部以上的「頭」、「臉」來論。古代男女均留長髮，男子成年蓄鬚，由於我國自古以來倫理的道德觀「身體髮膚受之父母」，因此只修整不剃剪；然而時代的變遷，外來文化的滲入，至民國前後的近代，變化最大的為男子短髮不蓄長鬚，女子之髮則隨其所欲有長有短亦可捲。直至今日的男子留長髮女子剃短髮，雖為潮流，反視為不男不女；至於蓄鬚，短鬚較為平常，然而均為長輩蓄之。時代的進步，道德觀亦跟著改變，現實生活中節奏變快，蓄鬚實為不便，尤其長鬚修整需花時間，而短鬚多為年長者蓄之，但蓄者有限。因此以家庭倫理而論，長輩尚在晚輩不宜蓄鬚為敬老，而喪事期間則留鬚髮。如

今的時尚除喪事外，不論長幼愛留則留，愛蓄則蓄，愛剪則剪，愛剃則剃。呼應潮流而行，不然則為落伍。

回顧民初及四十年代，雖以不蓄鬚為原則，但未強行規定，因此蓄長鬚者多為文人雅士，如眾所皆知的于右任、張大千及現代朗靜山等，長鬚漂蕩悠遊自得，讓人心曠神怡。然而於梨園行中，如未退居幕後均不得蓄鬚，蓄鬚者一則不便，二則為表拒演，四大名旦梅蘭芳於剿匪期間為拒演而蓄鬚。

鬚髮的造型於現實生活中已有以此為業的專業設計師，戲曲中的鬚髮要比生活中的空間為大，尤其是髯鬚，因其形為立體而有「髯口」之名，由於樣式多，而為眾人重視的目標，然而對其週邊相關的事項多為忽略，筆者攻習老生，因而對髯口的種種而產生好奇，故以此為研究對象，將其相關事項一一提列出來定為論述章節。

本文的章節劃分，先將其分為上、中、下三篇，上篇屬學術篇，中篇屬實務篇，下篇屬資料篇。上篇以理論為主，首先探討起源，沿革發展，其次論及各種髯式，顏色與人物之間的關連，接著論及與髯口周邊相關的物件及除在常理外的特殊狀態下的配合，最後為鬚髮的編織、配戴及保養管理。

中篇以實務為主，就是鬚髮的技術表演及適於那類行當於何種情況下來展現，髯口因舞姿眾多，將其規劃為靜態與動態兩類來分別論述，辮髮舞姿較少，故不細分而做統一論述。不論鬚髮均為肢體動作，故以圖片及光碟來作輔助說明。

下篇雖為資料篇，但其資料大多不易搜尋，均由零星的收集，整合後再以訪談求證後彙編，至目前為止雖未完整的囊括所有的戲碼。但至今仍未停止陸續搜尋求証中，望能做到盡善盡美。

本書因參考資料有限，在過程中幾經停筆放棄，前後費時多年，今日能夠圓滿完成，在此特別要感謝及懷念已故的哈元章師、張大夏師、馬元亮師、李咸衡師、于金鏵老師、王少洲老師、及如今還隨時請益並諄諄督導的孫元坡師、孫元彬師、蔡松春師、楊傳英師、李宗原（柏君）師及鈕驃老師。

學術篇

第一章　髯口之探源及其演變

前言

　　任何事物均有其源頭，而源頭的價值，需視該事物的份量來作探討。此源頭是雲煙過眼拋棄性的？還是淵遠流長永續性的？應衡量當時士農工商的地位及生活輕重的需求。因此，各項事物的產生及後續發展的狀況是興旺？是淘汰？還是滯留？均反映其源頭是因何而起的？因此，源頭的重要性，須視日後所發展出的價值，而這是當時無法得知的。如果是知識性或學術性的事物，當時多少必有文字或圖片記錄；至於屬性是娛樂性的事物，於當時會以文字記載及保留（存）圖片或實物的，大體上機率並不高。就以傳統戲曲來論，囊括的範圍形態較大，因此源頭易尋；但其中的結構枝節，有的雖可尋但較繁雜，如行當的產生；而有的表面單純反倒難尋其源頭，如本篇所要論及的「髯口」。關於京劇髯口的起源，在文獻上可參考的資料實在有限，如今需要籍由戲劇的起源及發展，以推理方式來作抽絲剝繭地研討。

　　人類的智慧不在於任何時（朝）代的早晚，差別只在於物品材質的產生或發現的早晚，比如建築物，幾千萬年前的大型建築物如宮殿、廟宇、陵墓等，不論東西方，其結構不只特殊美觀，而且牢固，完全不輸於現代的建築，只有在建材上有所不同，而建材的品質和使用，追根究底也是人類智慧隨著時代的進步換來的，因此智慧是不受時空影響的，京劇髯口的產生到形成，就是在環境的需求下智慧的結晶。

第一節　何謂髯口

　　「髯」是指臉頰上的鬚，也表示鬍鬚多。「口」就是指嘴，也是單位名稱。「髯口」兩字合在一起，是指整體性臉頰及嘴周圍的鬍鬚，這是用於戲曲的專有名目，也就是一口整體成形可活動而獨立的假鬚，故名為「髯口」。簡言之，就是指戲曲中的鬍鬚。為戲曲演員口上所搭之假鬚，故又名為「口面」，說得更明白點，就是演員在扮演中國傳統戲曲中人物時，腳色用於面部化妝，而搭於嘴上的各式假鬚，統稱為「髯口」，是京劇內行常用的術語。現將各文獻所載的髯口之說分錄於下：

《藝術大辭海》髯口亦稱口面，傳統戲曲演員扮演腳色所帶的假鬚[1]。

《戲曲辭典》演員口上所掛之假鬚也[2]。

《國劇藝術彙考》鬍鬚本行名曰髯口[3]。

《國劇圖譜》國劇的鬍鬚，術語叫做髯口[4]。

《梨園話》角色所帶之髯口，又名口面[5]。

《中國戲劇史》口面即鬍鬚[6]。

《中國戲曲史漫語》戲曲人物的鬍鬚統稱髯口[7]。

《戲曲學報》演員所用掛在耳上的做鬚（髯口）[8]。

《國魂》從演員鬍子（內行叫做口面也稱髯口）上……[9]。

《國劇月刊》髯口就是鬍鬚[10]。

《台視週刊》鬍子在國劇術語中稱做髯口[11]。

《中央日報》國劇中的髯口，亦即演員嘴上所戴的鬍子[12]。

《中國大百科全書》髯口是戲曲中各式假鬚的統稱，又稱口面[13]。

《京劇知識詞典》髯口是京劇中各種假鬚的統稱，又稱口面[14]。

《中國戲曲曲藝詞典》髯口也叫口面，戲曲演員化妝掛的假鬚[15]。

《京劇長談》髯口或叫口面，是戲劇界的行話，就是鬍子[16]。

《京劇藝術問答》髯口梨園術語叫口面，就是戲曲演員在舞台上戴用的，經過誇張的「假鬍子」[17]。

《中國戲曲通史（三）》蒲州梆子有所謂「耍口條」（耍髯口）[18]。

[1] 徐桂峰主編，民國1984年，〈近代戲曲名詞術語〉，《藝術大辭海》，頁122，台灣：華視出版社。
[2] 王沛綸，1969，《戲曲辭典》，頁555，台灣：台灣中華書局。
[3] 齊如山，1962，〈鬍鬚〉，《國劇藝術彙考》，頁305，台北：重光文藝出版社。
[4] 齊如山，張大夏繪，1977，〈鬍鬚〉，《國劇圖譜》，頁90，台北：幼獅文化事業公司。
[5] 劉紹唐、沈葦窗主編，1974，《梨園話》，頁40，台北：傳記文學出版社。
[6] 徐慕雲，1977，〈戲劇之組合——後台之組織〉，《中國戲劇史》，頁226，台北：河洛圖書出版社。
[7] 吳國欽，1983，〈戲曲的服裝與道具〉《中國戲曲史漫話》，頁281，台北：木鐸出版社。
[8] 俞大綱，1969，〈中國戲劇的形象藝術展列〉《戲劇學報第一期》，頁13，台北：中國文化學院戲劇系中國戲劇組。
[9] 周郎，1986，〈正派人物話老生〉，《國魂483》，頁85，台北：新中國出版社。
[10] 鄒葦澄，1986，〈國劇藝人的養成（續）〉《國劇月刊115期》，頁56，台北：國劇月刊社。
[11] 富翁，1975，〈國劇介紹：髯口的種類和作用〉《台視週刊》，頁50，台北：台灣電視公司出版。
[12] 客觀，1984，〈國劇髯口的用意〉，《中央日報》，副刊，台北：中央日報社。
[13] 中國大百科全書，總編輯委員會《戲曲曲藝》編輯委員會，中國大百科全書出版社編輯部編，1985，〈戲曲舞台美術〉，《中國大百科全書（戲曲曲藝）》頁330，上海：中國大百科全書出版社。
[14] 吳同賓、周亞勛主編，1991，〈化妝〉，《京劇知識辭典》，頁121，天津：天津人民出版社。
[15] 上海藝術研究所。中國戲劇家協會編1981，〈戲曲名詞，術語〉，《中國戲曲曲藝詞典》，頁150，上海：上海辭書出版社。
[16] 李洪春述，劉松岩整理，1982，〈梨園瑣談〉，《京劇長談》，頁379，北京：中國戲劇出版社。
[17] 潘俠風，1987，〈髯口〉，《京劇藝術問答》，頁334，北京：文化藝術出版社。
[18] 張庚、郭漢城，1985。〈清代地方戲的舞台藝術〉，《中國戲曲通史（三）》，頁257，台北：丹青圖書有限公司

綜上所載，髯口就是口面，也可稱為口條，均為中國傳統戲曲之術語，亦是扮演劇中人物之飾品。終歸而論，假鬚獨立，才有髯口之名，髯口既又稱口面，是因設計構造成將假鬚的各種樣式編製在一根銅線上，掛於兩耳搭於口上，而定其名。如今中國傳統各劇種的戲曲演員延用至今。

第二節　髯口之起源

髯口是中國傳統戲曲之產物，臉譜亦是。兩者有著直接又極為密切之關係，而髯口之由來與戲劇之起源及發展更是息息相關，由歌舞以演故事的戲劇形成，加上兩人詼諧戲謔的戲劇對話，產生了人物的造型，而形成了行當的分類，在造型上的裝扮，隨著戲劇的發展由簡單而精緻並突出，髯口亦隨著造型中面部的化妝演變而逐漸的豐富；而戲劇中之儺戲與面具的關係更是密不可分，因此髯口之起源應追溯於面具、儺戲及塗面。

首先，須從引導臉譜產生的面具與塗面兩方面來分析推測，面具為早期中國戲曲人物的腳色於面部最方便的一種造型化妝，據唐　段安節〈樂府雜錄〉中之鼓樂部載：戲代面：始自北齊神武帝，有膽勇，善鬥戰，以其顏貌無威，每入陣即著面具，後乃百戰百勝。戲者衣紫，腰金，執鞭也[19]。又據王國維之《宋元戲曲考等八種》一書中的〈古劇腳色考〉內〈面具考〉一則，載之如下。

面具考

面具之興古矣。周官方相氏，掌蒙熊皮，黃金四目，玄衣，朱裳，執戈，揚眉，似已為面具之始。《漢書禮樂志》：朝賀置酒為樂，有常從象人四人，秦倡象人員三人。孟康曰：象人，若今戲魚、蝦、師子者也。韋昭曰：著假面者也。張衡《西京賦》：總會仙倡，戲豹舞熊，白虎鼓瑟，蒼龍吹篪。李善注曰：仙倡，偽作假形。謂如神仙、羆豹、熊虎，皆謂假頭也。《顏氏家訓》書證篇：《文康》象庾亮。《隋唐音樂志》：禮畢者，出于晉太尉庾亮家。亮卒後，其伎追思亮，因假為其面，執翳，以舞象其容，取其諡以號之，謂之為《文康樂》。《舊唐書音樂志》：代面，出于北齊。北齊　蘭陵王　長恭，才武而面美，常著假面以對敵。【《北齊》書及《北史》本傳，不云假面，但云免冑示之面耳】又云：《安樂》者，周武帝半齊所作也。舞者八十人，刻木為面，狗啄獸耳，以金飾之，垂線為髮，畫狹皮帽，舞蹈姿制猶作羌胡狀。是北朝與唐散樂中，固盛行面具矣。《宋史》、《狄青傳》：常戰安遠，臨敵，被髮帶銅面具，出入賊中。而陸游《老學庵筆記》，載政和中大儺，下掛府進面具。比到，稱一副，初訝其少；乃是以八百枚為一副，老少妍醜，無一相似者，乃大驚。面

具之見於載籍者，大略如此。其用諸散樂，始于漢之象人；而《文康樂》、《代面戲》、《安樂》踵之。宋之面具雖極盛於政和，而未聞用諸雜戲。蓋由塗面既興，遂取而代之歟[20]？

　　由上所記載中探知，面具早於南北朝時就已有上百餘面了，雖無法斷定當時面具是否有分「全臉」、「半臉」，但以陸游《老學庵筆記》中的「乃是以八百枚爲一副，老少妍醜，無一相似者」，其句中又無「鬖鬚」字樣記載，而由「老少妍醜，無一相似者」兩句中，其中「老」字應該男女均有，因此可以推測出在當時用於表現男性老者時，所戴面具上定有鬖鬚，但在處理方式上可能有二：

　　一是直接在面具上刻畫出鬖鬚的樣式。

　　一是將一綹一綹成束的假髮，在一絡一絡的直接固定在面具上。

前者短鬚的成分居大，後者長短鬚均有可能，其材質爲何？在此暫不探討，留於後文再行研討，而終歸可確定一點，就是早期鬖鬚並未脫離面具而獨立，面具又名假面，假面上的鬖鬚自然是假鬚，兩「假」合屬一體，因而未有產生「鬖口」之名稱。

　　兩者的處理方式，在表演功用上，一具只能限於一用，因帶著面具的演出，在一劇中有多少的人物就必須具備多少個面具，這就是鬖鬚與面具一體而使人物腳色定型，雖是一種最方便的造型化妝，但無法充分變化，不能在年齡造型上相互運用，除非換戴整張假面，看似方便並不經濟。而面具不論其造型爲何？基本原則在其眼部應是鏤空的，便於透視，而其嘴部早期可能是封閉的，也有可能是鏤空的，兩者並存亦有可能，鏤空的嘴部，爲的是方便傳聲及透氣，但畢竟不是很方便，而在聲腔的傳送，氣流的受阻會影響觀眾的聽覺及欣賞效果。在宇宙中任何萬物均會在不自覺中演進變化，面具亦應會在表演各方面因素的需求上演變，鬖鬚部分應該也不例外，基於爲了面具在使用上的方便，可做多方面的變通，鬖鬚這時可能就逐漸的完全脫離面具獨立出來，就現在可尋的文獻資料及圖片上來做憑證，有鬖子的面具，還是保留在早期的兩種處理樣式，而鬖子的獨立，在面具的演變上可能並未產生過，亦可能演變後並不理想而很快的被淘汰，這個階段的時期不是不可能沒有的。面具在當可能也有全臉及半臉之分，如有，半臉的面具其大小應全占整張臉的大部分，這點是很重要的，因爲面具上如有鬖子就必須有其固定的空間。

　　再談用塗面化妝的有鬚人物，以代表年齡的鬖鬚在早期之處理推測亦有三個可能與面具處理方式雷同：

　　一、既然是塗面，短鬚可能就以塗抹的方式直接畫於面部。

　　二、短鬚也可能與長鬚一樣，用替代物的假鬚直接沾於面部，但在當時來講，其實是不方便的，因素可能有三：

[20]　王國維著，1975。〈古劇腳色考〉，《宋元戲曲考等八種》，頁243，台南：偏勉出版社印行

(一) 假鬚無法直接來使用，每回都須一根根或一綹綹的往面部沾，既費工又費時，雖然可能在視覺上較真實、美觀，但尚未先進到現代的舞台劇、電視、電影的方式處理假鬚。

(二) 沾黏後而不易卸下。

(三) 無法沾黏，容易脫落。

三、正如先前所說的萬物演進，戲劇亦在形成，故事情節在豐富，人物及腳色自然在增加，在不能滿足於當時的表演需求上，人物造型的假鬚自然要有所改進，因而產生了假鬚的獨立，有了「髯口」的名稱。

至於假鬚在面具與塗面之間的關係，至今面具上的假鬚依舊是固定於面具上與面具成一體，改變的可能只有在材質上做改進而已。而塗面上的假鬚，由於獨立成形稱之為髯口沿用至今。塗面化妝到底是起於何時，不易確定，由文獻的記載，應該是北齊時已有，年代上無法確切先後，有可能在產生的年代有相當的距離，因此有兩種可能：

一是兩者年份有相當的一段距離，而面具產生在先，因為在面部表情有所牽制無法發揮，故而以塗面取代，因此有可能塗面是由面具演進來的化妝方式。

一是年份相近，面具與塗面幾乎是同時產生，而鬍鬚的處理各自在前述的推測中改進。

總之，無論是面具或塗面，在推理上可確定的是鬍鬚的處理方式，在早期均是用刻或畫於面上；或者用替代物的假鬚固定於面部，進而才使假鬚獨當一面，因此論及髯口之起源，前身應是未成形獨立的假鬚，之後才獨立成形而定名。

第三節　髯口之歷史沿革

髯口之名，是一口整體成形獨立，可隨時獨立掛戴於面部的假鬚，因此面具上之假鬚不能稱之為髯口，雖同為假鬚，但只能定位為髯口的前身。髯口成形而立名，應是受塗面化妝之需而逐漸產生的，真正起用於何時，已不易確考，但絕不是突然產生的；以初期所形成的髯口來看，應該只是單純的為了區分年齡，至於表現其性格及身份地位，應是後來逐漸慢慢增進的，與戲曲本身的發展有著密切的關聯。

髯口在成形立名後，其演進過程在文獻上的記載有限，只能就現有可尋參考的資料為依據，作以下之分析及研判。先就「面具」而論，現今保存及還在舞台上表演用的面具，其假鬚均無獨立成形，而是與面具成一共同體，期間是否有過與面具脫離而獨立時期的階段，今不可考。以「塗面」化妝來論，髯口的獨立在演變過程中，應該與其使用的材質有相當的關連。因所使用的材質與樣式的產生是有影響的，而樣式的種類與人物性格及身份地位有關。先以材質來論，在早期絕不會有化學材質，應會採用大自然中的原料，真人的鬍髮不易取得，因當時的社會，人們是以蓄鬚留髮為生活中的禮儀，因此推測可能在過程中曾使用原

料成品中的紙、布，植物纖維的繩線或動物的體毛等材質，並且一定有其蘊量試驗時期階段，起用之初，其樣式與材質必然是簡陋而粗糙，這應與材質及設計相關，當然也與當時社會發展出的產品原料有關，層層的相互影響關係，才會產生逐步的演進，而當初不論用何種材質，最終爲了演員在塗面裝扮上的方便，將當時替代物的假鬚，依其樣式用編織的方式固定於一支架上成一體，而其支架的材質，推測當時可能使用過繩、細藤、銅絲、銅線等。由於以上的種種臆測，從假面上的假鬚，到塗面假鬚的獨立，其中所產生的變化，包括了材質的種類，使用的方式及樣式的形成等，這些均在文獻中難以尋到。勉強的可由「儺戲」中去發覺儺戲是由宗教色彩的「儺」而沿革來的，儺戲的造型特點在於戲中的各類人物，不論性別、年齡以戴假形假面爲主，不戴的不多，現以彝族的儺戲《變人戲》[21]所記載的資料內發現，登錄於下以作參考：

演出「變人戲」的演員是十人，伴奏二人。六人扮演人物，二人扮演牛，二人扮演獅子，扮演的人物如下：

> 惹戛布──意爲住在山林的老人，不戴面具，粘掛黑色紙條鬍鬚，或扮成滿頭白
> 　　　　髮，身著彝族普通長衫。
> 阿布摩──直譯爲「老爺爺」，意爲高齡老人，年一千七百歲，戴白鬍子面具。
> 阿達姆──直譯爲「老婆婆」，年一千五百歲，戴面具。
> 阿　戛──或叫阿安。直譯爲「小娃娃」，戴面具。
> 馬洪摩──直譯爲「苗族老人」，年一千二百歲，戴面具。
> 亨　布──直譯爲「漢族老人」，年一千歲，戴兔唇面具[22]。

由以上記載「變人戲」扮演的人物中得知，其中不戴面具的「惹戛布」是「粘掛」黑色紙條鬍鬚，「阿布摩」是戴白鬍子面具，因此可大膽的證實髯口材質在早期應該是曾使用過「紙」質，而「白鬍子面具」的共同體是保持至今，這些單薄而細緻的憑據，在文獻資料的記載實在有限。因此，再以推理的方式來論，由於髯口曾用過「紙」質，在這之後的演變中，「布」質布條鬍鬚的可能性就大有可能，而社會又在不自覺的變遷中，物質與人類的智慧也在轉換成長中，更有可能的將布質布條鬍鬚，改進爲布質原料製成的絲、棉、麻等的鬍鬚，使得假鬍鬚感覺的更真實而自然；至於在那個時期使用哪種材質的假鬍鬚，這是不易用推理來斷言的，但在時代的變遷中，與外界的交流與吸收，改變了生活的一些習性及物質的品質，人們不再蓄長鬚留長髮，藉此髯口的材質可能就大量的使用了真人的鬚髮，在當時應是一大突破，也應是個過渡時期。在人們決定不再蓄留鬚髮後，應是隨時修剪，而不會刻意的留長髮後再處理，因此真人的鬚髮材質的來源因而斷缺，由於外來物質的流動，各種產業

[21]　「變人戲」是貴州省西南彝族「撮襯人」的漢語，是人剛變人的遊戲，包括「掃火星」等祭祀活動以及
　　　敘述如何學會生產和人類遷徙繁衍的內容。
　　　曲六乙，1990，〈彝族的「變人戲」──一種原始的儺戲雛型〉，《儺戲‧少數民族戲劇及其它》，頁
　　　57，北京：中國戲劇出版社。
[22]　同註21，頁57-58。

的引進，推測塑膠、尼龍化學性材質的原料，因此而逐步的產生，既然真人鬚髮缺乏，自然會轉移目標，另尋當時可能製成髯口的材質，「尼龍」可能是在不斷尋找及測試後的最終目標。「尼龍」的品質，開始必定粗糙，應是不斷的改進，使其越來越柔軟細緻而真實，替代了真人的鬍鬚，至今仍然使用中。這些論理雖然文獻資料中未曾記載，但以推理聯想的方式來論述，個中的演變過程可能性是極高的。因此，直到元雜劇的演出面貌是為一形象資料，其記載中有些用墨畫鬍子，也有戴假髯的，可在現存文獻記載中查出於元泰定間忠都秀作場壁畫，在山西省洪洞縣，道覺鄉廣勝寺明應王殿內的東壁上，存有元代戲曲壁畫「大行散樂忠都秀在此作場」（見圖1-1）[23]，就能夠清晰地觀察到假髯的粧飾形態。此畫幅戲台三面朝外，背後張有台幔，在戲台正面共十人，分成三排站立，第一排五人，第二排四人，第三排一人。第一排人物皆著戲服，應俱為劇中人，第二排由左第一人著白衣立於鼓邊者，應為司鼓人員。臉上之鬚必為真鬚，其餘三人有鬚者，應皆為假髯。第一排由左第二人袒胸、勾白眼圈、濃眉、黑色絡腮鬍、露嘴，其濃眉可勾可粘，而其鬚是掛？是粘？均有可能，但其樣式倒似今日的二字髯，以其蓬鬆綣曲的材質如同今日的虬髯。同排第四人，明顯的把髯鬚像眼鏡般的掛在兩耳上，相同於今日的三髯。另一人為第二排司鼓人之旁，勾了兩道白眉露嘴蓄黑髯之人，此人也應為劇中人，但其鬚較有爭議，因於「臨摹」的壁畫中，此人未露嘴，而明顯的表現出其假鬚是掛的，因此這對研究髯鬚者是一困擾，此人的假鬚如不露嘴就似滿似二濤又似王八鬚，而露嘴的原作，就似二字髯又似加嘴髯了。由以上三人的假鬚看出，在樣式上大致已有了類似今日的三髯、滿髯、二字髯及虬髯。而在材質上很明顯三髭髯者必是掛的，而另兩人之鬚是掛？是粘？均有可能。但以筆者觀察及推測下，掛的較粘的可能行性高，因二人之鬚均較三髭髯濃厚，如是粘的，三髭髯更應用粘的，大可不必將左右兩條支架露於臉頰上而破壞美觀，在此二人如用粘的，就應可粘於如真鬚般的臉頰部位，不應粘於過高而是如此的貼近鼻孔，因此斷定此二人之鬚應是掛的。所以當時的樣式，可能只注意到鬚生長的位置，而不太注意支架的線條美，或是基於材質無法彎曲或固定成形，因此髯口支架的材質，對髯口後來的樣式變化影響很大，支架的材質，應該只要能固定出樣式所需，均可採用，因此其中的轉換是必然的。

　　由資料顯示，可確定初期使用的支架樣式是柔軟的，而材質太柔軟是無法定型的，如棉線、麻線。但只要稍有硬度，即可成形，如鐵絲、銅絲、銅線均可。所以髯口樣式完全是仰仗支架的材質，確定了材質可一勞永逸，並可發展出更多的樣式來表現各種類型的人物造型，而所有的髯口樣式的共同點，就是在於其支架的中心點必需搭在「人中」下的上唇中央，而將左右尾端彎曲如鉤，如同戴眼鏡般的的掛於兩耳，兩耳與人中之間的支架線條走勢必須彎曲下滑成弧形，將兩頰兩腮盡量露出來，這是稍有硬度材質中才能做到的，柔軟的棉線、麻線是完全無法做到的，而失去了線條的流線之美，因此，初期的髯口因受材質的約束

23　同註13，影圖插頁－頁8。
　　周育德，1996，《中國戲曲文化》，插圖，北京：中國友誼初出版公司。

而沒有特定之形，直到材質的改進，有了固定的型態，才有所發揮，其支架基本的固定型態，可由元、明兩代所保留的臉譜圖片資料中看出[24]，均將掛髯口的部位留出，雖然當時臉譜在掛髯後所露出的部位不如現在的多，但已有支架彎曲線條的型態，因此髯口獨立後沿革的過程，是受支架材質的牽連逐步的演進，直到選定了支架的材質後，髯口的樣式才更有發揮的空間。

　　髯鬚既是戲劇人物造型的飾物，在前述的推理下，初期的髯式受材質的因素影響，因改進而逐漸的有所變化，因此必須回頭再探溯髯式與戲劇整體的變遷實有極密切之關係。然我國在三千年前已有戲劇，其歷史悠久，但於系統上並無一有系統之記載。雖在零散的記載及相傳之下有「儺典盛於三世，優孟稱於戰國，則中國戲劇之來源或即肇興於此。皇帝命伶倫作律呂，夏王廣優糅設奇戲；管子曰，優倡起議國事；左傳曰，襄王二十八陳氏鮑氏囷人為優；孟嘗君曰，俳優在前詔諛侍側；賈誼曰，衛君貴優輕臣」[25]。以上諸說為證實我國在三千年前已有優伶及戲劇歌舞之雛形，因此為清楚髯口的產生及其樣式的變化，應先由中國戲劇近三千年的變遷做大致的了解，故先自周定王起作一簡略之記述：

周　　定王元年為「孫叔敖衣冠悟楚王」是即優孟衣冠一語之由來。

戰國　於祭神祈禱為表達心中之善怒哀樂時的狂呼蹈舞。已有了戲劇的形式。

秦　　始皇有優旃者最得寵。

漢　　高祖滅秦，優旃任之，令當時官吏面上傅粉，即為後世之旦腳。
　　　武帝時有名優李延年、東方朔均善歌舞類似俳優。

後漢　有杜夔為當時名優，入宮任雅樂部。

三國　周瑜通樂理，有今日所云「有周郎顧曲」。曹操亦愛優，常歌舞於銅雀臺上。

晉、六朝　優伶晉有趙牙，北齊有曹明達，亦有所謂的「蘭陵王破敵」，晉石季龍溺
　　　　　愛童伶，陳後主常召優伶歌舞於後庭，因此當時優伶日眾，戲劇之風列於
　　　　　俗樂。

隋　　煬帝養優伶蓄歌姬，演劇之風大盛，名伶輩出，有萬寶常、王今言等人才，稱
　　　當時戲曲為「康衢戲」。

唐　　為中國最盛時期，戲劇因此隨之日新月異，玄宗寵楊貴妃，於宮中設教坊授歌
　　　舞，時而自奏樂披舞衣，當時名伶有李龜年、李鶴年、李彭年等均得供奉之
　　　寵，今有對玄宗肖像尊為梨園祖師。後唐莊宗精音律與名優李天下者聯袂演
　　　劇。亦有列為梨園祖師一說。南唐後主亦精音曲，有優伶李家明。元宗時有楊
　　　花飛，均得一時之寵。

宋　　太祖閹官八十人於教場，教授歌舞，名為雲韶班，相傳為中國戲班之始。
　　　真宗極嗜雜劇，稱當時戲曲為「華林戲」。

[24] 張伯謹編著，1981，〈臉譜之演變〉，《國劇與臉譜》，頁38–42，台北：國立復興戲劇實驗學校。

[25] 劉紹唐、沈葦窗，1974，（三千年中國戲劇變遷史），《梨園影事》，頁233，台北：傳記文學出版社。

徽宗通音律能歌舞，有名伶王黼、蔡攸等得其寵。

南宋有翠錦社劇團，並另有一新劇產生，稱之爲「南戲」。

遼金時伶官甚多，演劇日盛，有院本雜劇套數之別。

章宗時有董解元作絃索西廂彈詞。

金末在清樂初興起時，有一種連廂詞者，此爲元代雜劇之始祖。

元　初期南戲尙盛，未幾院本漸行，其戲曲名曰昇平樂，因海內昇平，文人學士將原金院本雜劇創爲新戲曲，亦稱爲雜劇，演出體裁較之前完備，屬「戲劇」稱「北曲」，台上稍用戲具（砌末），優伶腳色有九種，院本腳色有五種。名伶有宋尹文，著名戲曲家爲關漢卿。

元末南調漸露萌芽是謂「南曲」，即爲明代傳奇。

元初北曲盛行，末葉則崇尙南曲。北曲名家有王實甫、馬致遠，南曲則爲高則誠、施君美等。

元之前之優伶，司唱司作各自獨立，司唱者司唱，司作者司作，各不相同。至末葉時「唱、做、白」三者可一人兼司，演劇之形式大爲改觀。

明　因奠都金陵，重心由北而南，故北曲漸衰，南曲轉盛，換言之，就是傳奇日漸盛行，雜劇逐漸消失。傳奇名著家有湯顯祖、沈青門、阮大鋮等。當時南曲腳色分八種。崑曲則約分九種。

名伶有查八十、王震、周傳虞等，名著家有魏良輔、梁伯龍。

明季有所謂「高腔」盛行於世。

清　世祖時崑曲漸衰，高腔日盛，有名伶王紫稼。

盛祖尤嗜戲曲，將長生殿、桃花扇於宮內排演，當時高腔尙盛，皮黃未興。

雍正因在位未久，戲劇亦無甚變化。

乾隆時，戲劇盛行名伶輩出，帝三次南巡，北歸後召蘇皖間名伶入都，供奉南府，爲四大徽班入京之始，因優伶中以徽人爲多，故徽調仍盛行一時。後帝令巡鹽御史，設局於江蘇之揚州，廣召學者修改古今劇曲。歷時四載而成，當時海內昇平，文學音曲倍極發達。南方之西皮二黃新劇亦逐漸北來，未久高崑漸衰皮黃日盛，漸與今日之曲調相同，唯僅以雙笛托腔，尙無今日之胡琴。

乾隆期間有魏長生引入秦腔於北京，當時戲劇除徽漢調外，又有所謂山西陝西梆子盛行。

道光亦好戲曲尤嗜高崑，惟嘉慶期爲伶官之事，而逐四大徽班出宮。

由道光迄至民初，期間名伶輩出，皮黃益盛，各帝王莫不嗜戲劇，尤以西太后更甚，供奉名伶提倡戲劇，較乾隆猶有過之。

四大徽班出宮後，優伶自組梨園館，以私應堂會，使民間皮黃因而更盛，將程長庚尊爲皮黃劇開山鼻祖[26]。

[26] 同註25，頁233-238。

民國　由徽班進京，皮黃鼎足至今有兩百餘年。皮黃戲因於北京形成稱為京劇。北京更名為北平又名為平劇。後又京劇大師齊如山將其認為本國之戲而稱其為國劇。約卅年之久，今日為提升各地方戲之份量，而對岸一直稱其為京劇，為方便區分，亦稱京劇。

由「優孟衣冠」四大徽班至今，中國戲劇變遷有三千年之久，而周定王至隋煬帝之間的優伶，多以歌舞曲樂為主。戲劇形式尚未明顯，雖有康衢戲，但腳色有限，只是戲劇歌舞的雛形。在中國傳統戲曲是以流動演出為特徵。唐宋之前，戲劇迹象有在於樂舞、百戲之中，成熟後為一種小分隊的流動演出體制，最早的戲劇團體為宋代三五為伍的藝人團隊，終月四處演出，沒有固定演出場所，通常是撂地為場，稱為「路岐人」，至北宗後期才出現固定的演出場所，稱為「勾欄」。戲曲就在勾欄中逐漸成熟，但勾欄僅提供商業性的演出，不養戲班，戲班依然處於流動的狀態，因此路岐人是戲曲演員的基本隊伍，流動演出是他們的棲身形態。勾欄場所是千方百計引觀眾來，流動戲班則找觀眾去，因此勾欄是在觀眾來選擇戲劇的情況下而提昇戲劇的藝術。流動戲班是帶著固有的若干劇目讓戲劇普及化。在這兩種型態的發展下，戲劇自然日新月異，劇本由小型多樣化走向長篇體制化。故在入唐宋後有了南戲，元有雜劇，明為傳奇，清為高腔而皮黃，腳色人數日增，由兩人參軍、蒼鶻至五人、十二人，於下

宋　南戲腳色約八種。（生、末、外、旦、后、婆、淨、丑）

　　雜劇腳色約四～五種。（末泥、引戲、副淨、副末或為戲頭、引戲、次淨、副末、裝旦）。

金　院本腳色五人，稱「五花爨弄」（副淨、副末、引戲、末泥、孤）。

元　雜劇腳色約五～六人。（末、旦、淨、丑、雜、一人主唱）。

明清　戲曲俗稱「七子班」、「九角班」含七～九個腳色。乾隆時期最為整齊的戲班有所謂「江湖十二腳色」（副末、老生、正生、老外、大面、二面、三面、老旦、正旦、小旦、貼旦、雜）[27]。

腳色增多名目因而分明，於造型上更是明確，因此戲劇的變遷必定由劇本結構中遷動著腳色的增減，名目的產生、造型上的呈現，均可由劇本中去探尋。

現今存留的文獻記載中腳色名目尚全，但於造型上的記載卻極有限，尤其是髯鬚部份，僅可於有穿關的劇本中去尋獲，由於穿關目前僅有脈望館藏鈔本「元明雜劇」中屬「內附本」者保存外，其它劇本部份於上場前稍作描述，是否早期均附有穿關記載而後刪去不得而知，但可由元明穿關的作用及後有的提綱中去了解，部分附有穿關的劇本為何被鈎稽而出？

[27] 周華斌、朱祥群，2003，〈中國古戲樓研究〉，《中國劇場史論》，頁85，北京：北京廣播學院出版社。

　　元明時穿關其作用有二：一為人物登場節次（凡劇本之中人物登場若干次，在穿關中亦書若干次，一一書之不厭其詳）。一為穿戴等項（凡服裝、切末諸項皆於人物第一次上場時詳註之，以下諸場其裝飾諸項依前不變者，則註同前，不出其項目，其因時地而變者則另註之）[28]。而在後有的劇本有提綱，其作用有三：

　　一、記人物登場節次（每劇分若干場，於諸場中備載出場人物之名）。

　　二、為穿戴提綱（此種是提綱不分場，於每齣之中皆先書劇中人物名，次記其服裝扮像）。

　　三、為排場提綱（所記為場上佈置景象，多以圖表出之）。

此外尚有所謂串頭者，則所記與人物上下場之次第外，兼記其場上動作之，次以及唱白起訖等。若以提綱擬之，則穿關實以記人物節次提綱，而兼穿戴題綱者也，而近世題綱，其人物節次即從劇本鉤稽而出，蓋以人物腳色為主聚其綱要，故曰提綱，從明之穿關細揣之，似亦從劇本鉤稽而出[29]，而部份後世時期之劇本多未附穿關記載，因此為了解戲曲人物之裝扮除了穿關的記載外，另由兩處可尋得，一於人物出場前，劇本將該人物造型做大致的描述，二於劇本中人物對話中得知，舉例如下：

　　宋　南戲《張協狀元》第十九齣中，淨說要紅色頭髮，末說「你要裝鬼」。第十二齣，旦說「丑三分像人，七分像鬼」，丑說「我像鬼！鬼頭髮須紅」[30]。

　　明　傳奇《目蓮救母》卷中第二十五折：「生掛鬚扮三眼馬元帥執蛇鎗上舞……」[31]。

　　　　傳奇《紫釵記》第卅齣河西款檄：「大河西回回粉面大鼻鬍鬚上[32]，小河西回回青面大鼻鬍鬚上」。

　　　　院本《鬧五更》（又名《副末院本》）。

　　　　　　人物：副末戴羅帽，穿黑褶子，白布裙，繫帶，黑鞋白襪，鼻上塗「豆腐塊」。

　　　　　　老張，戴無翅相紗帽，穿紅蟒（不繫玉帶），帶黑三髭，手持檀板[33]。

　　　　傳奇《千金記》裡的韓信由生扮，劇中所謂「面赤微鬚」，大約還帶髯口[34]。

　　　　《桔浦記》裡末扮錢塘君為「紅臉虯髯」[35]。

28　孫楷第，1947，〈板本〉，《也是園古今雜劇考》，頁90，北京：上雜出版社。

29　同註28，91頁。

30　廖奔、劉彥君，2003，（第六章成熟戲曲型態的形成──宋代南戲），《中國戲曲發展史（第一卷）》，頁368，山西：山西教育出版社。

31　周貽白，1975，〈明代戲劇演進〉，《中國戲劇發展史》，頁457，台南：僶勉出版社。

32　毛晉編，1970，〈紫釵記〉，《六十種曲（四）》，頁76-77，台北：台灣開明書局。

33　廖奔、劉彥君，2003，〈第四章院本的發展〉，《中國戲曲發展史（第二卷）》，頁78，山西：山西教育出版社。

34　廖奔、劉彥君，2003，〈第六章舞台藝術的進展〉，《中國戲曲發展史（第三卷）》，頁135，山西：山西教育出版社。

35　同註34

　　然元明雜劇於內府本有附穿關，均附於劇本之後，而清之傳奇劇本，多於人物登場節次中附註之。但於戲劇變遷至清代時乾隆及慈禧因酷嗜戲劇，由乾隆時之南府至慈禧之昇平署，由教習太監而供奉伶人，帝后在伶人技藝劇本文詞及人物造型上要求嚴刻，對劇本不雅不敬的詞句加以修改，人物造型上除了美觀外，在求證上嚴謹而講究，需合情合理不得將就，但各俱特色，可由現存的圖片資料中証實。當然鬙口亦是，先由元雜劇內府本所附的穿關中查出，今於《全元雜劇》中計有七十八齣附穿關本，各戲中多掛鬙者多以三髭鬙爲多，蒼白及猛鬙次之。《全明雜劇》中計有二十一齣附穿關本，人物亦是掛三髭鬙爲首，其二十一齣劇本大多爲神怪戲，因而鬙式、鬙色較元雜劇爲多。列表於後較之。

《全元雜劇》各戲鬙式總表

作家	戲碼	頁碼	鬙式	備註
關漢卿	望江亭中秋切鱠旦	1-229	三髭鬙、蒼白鬙	
關漢卿	狀元堂陳母教子	1-571	三髭鬙、蒼白鬙	
關漢卿	劉夫人慶賀五侯宴	1-673	三髭鬙、蒼白鬙	
關漢卿	山神廟裴度還帶	1-782	三髭鬙、蒼白鬙	
關漢卿	鄧夫人苦痛哭存孝	1-835	三髭鬙、蒼白鬙、猛鬙	
李文蔚	同樂院燕京博魚	1-1235	三髭鬙	
李文蔚	破符堅蔣神靈應	1-1292	三髭鬙、蒼白鬙	
李文蔚	張子房圯橋進屨	1-1403	三髭鬙、白鬙	白髮、髯髮雙髻
王德信	呂蒙正風雪破窰記	1-1817	三髭鬙、蒼白鬙	
馬致遠	馬丹陽三度任風子	1-2099	三髭鬙、白鬙、猛鬙	白髮、雙髻、三髻、雙抓髻
張國賓	相國寺公孫汗衫記	1-2355	三髭鬙、蒼白鬙、猛鬙	
鄭延玉	楚昭公疎者下船	1-2577	三髭鬙、蒼白鬙	黑髮
高文秀	劉玄德獨赴襄陽會	1-3297	三髭鬙、猛鬙	
高文秀	保成公徑赴澠池會	1-3297	三髭鬙	
劉唐卿	降桑椹蔡順奉母	1-3655	三髭鬙、蒼白鬙、猛鬙、白鬙	黑髮、白髮
武漢臣	包待制智賺生金閣	1-3931	三髭鬙、蒼白鬙、白鬙	
鄭光祖	虎牢關三戰呂布	2-357	三髭鬙、蒼白鬙、猛鬙	
鄭光祖	立成湯伊尹耕莘	2-429	三髭鬙、蒼白鬙	
鄭光祖	鍾離春智勇定齊	2-514	三髭鬙、蒼白鬙	
鄭光祖	程咬金斧劈老君堂	2-591	三髭鬙、猛鬙	
秦簡夫	孝義士趙禮讓肥	2-1097	三髭鬙、紅鬙	
秦簡夫	東堂老勸破家子弟	2-1169	蒼白鬙	
朱凱	劉玄德醉走黃鶴樓	2-1307	三髭鬙、猛鬙	
王曄	讓陰陽八卦桃花女	2-1460	三髭鬙、猛鬙、蒼白鬙	撒髮

作家	戲碼	頁碼	髯式	備註
陳以仁	飛虎峪存孝打虎	2-2364	三髭髯、猛髯、蒼白髯	
	諸葛亮博望燒屯	3-77	三髭髯、猛髯	雙髻鬏髮
	王月英元夜劉鞋記	3-568	三髭髯、蒼白髯、白髯	
	劉千病打獨角牛	3-723	三髭髯、蒼白髯、猛髯	
	錦雲堂美女連環記	3-873	三髭髯、蒼白髯	
	趙匡義智取符金錠	3-937	三髭髯、蒼白髯	
	硃砂担滴水浮漚記	3-1117	三髭髯、蒼白髯、猛髯、紅髯	紅髮
	施仁義劉弘嫁婢	3-1234	三髭髯、蒼白髯、白髯	白髮
	閥閱舞射柳蕤丸記	3-1308	三髭髯、蒼白髯、纏子髯	
	隨何賺風魔蒯徹	3-1459	三髭髯	
	小尉遲將鬥將將鞭認父	3-1595	猛髯、蒼白髯、猛蒼白髯	
	狄青復奪衣襖車	3-2023	三髭髯、蒼白髯、猛髯	撒髮
	摩利支飛刀對箭	3-2192	三髭髯、蒼白髯	
	守貞節孟母三移	3-2281	三髭髯、蒼白髯	
	十探子大鬧延安府	3-2379	三髭髯、蒼白髯、纏子髯、回回鼻髯	
	海門張仲村樂堂	3-2445	三髭髯、蒼髯、纏子髯、猛髯	
	二郎神射鎖魔鏡	3-2643	三髭髯、蒼白髯、紅髯、猛髯	黑髮、撒髮
	十八國臨潼鬥寶	4-103	三髭髯、蒼白髯、猛髯	
	田穰苴伐晉興齊	4-175	三髭髯	
	後七國樂毅圖齊	4-226	三髭髯	
	吳起敵秦掛帥印	4-279	三髭髯	
	運機謀隨何騙英布	4-358	三髭髯、猛髯	
	韓元帥暗渡陳倉	4-475	三髭髯、蒼白髯	
	馬援撾打眾歇神	4-638	三髭髯、紅髯、猛髯	紅髮、撒髮
	雲台門聚二十八將	4-702	三髭髯、蒼白髯、猛髯、紅髯、白髯、黃髯	紅髮、撒髮
	鄧禹定計捉彭寵	4-768	三髭髯、猛髯、紅髯	
	陽平關五馬破曹	4-903	三髭髯、蒼白髯、猛髯、紅髯	
	走鳳雛龐統掠四郡	4-984	三髭髯、蒼白髯、猛髯	雙髻、鬏髮
	周公瑾得志娶小喬	4-1050	三髭髯、蒼白髯	
	張翼德單戰呂布	4-1168	三髭髯、蒼白髯、猛髯	
	莽張飛大鬧石榴園	4-1235	三髭髯、猛髯	
	關雲長單刀劈四寇	4-1327	三髭髯、蒼白髯、猛髯	

作家	戲碼	頁碼	髯式	備註
	壽亭侯怒斬關平	4-1411	三髭髯、蒼白髯、猛髯、紅髯	
	陶淵明東籬賞菊	4-1625	三髭髯	
	長安城四馬投唐	4-1741	三髭髯、猛髯	紅髮
	立功勳慶賞端陽	4-1802	三髭髯、猛髯	
	賢達婦龍門隱秀	4-1873	三髭髯、蒼白髯	
	招涼亭賈島破風詩	4-1954	三髭髯	
	魏徵改詔風雲會	4-2093	三髭髯、猛髯	
	徐慰公智降秦叔寶	4-1283	三髭髯	
	八大王開詔救忠臣	4-2536	三髭髯、蒼白髯、猛髯	
	楊六郎調兵破天陣	4-2629	三髭髯、蒼白髯、猛髯、紅髯	
	關雲長大破蚩尤	4-2697	三髭髯、蒼白髯、猛髯、紅髯	
	宋大將岳飛精忠	4-2815	三髭髯	
	趙匡胤打董達	4-2989	三髭髯、蒼白髯、猛髯	
	女姑姑說法陞堂記	4-3133	三髭髯、蒼白髯	
	觀音菩薩魚籃記	4-3523	三髭髯、白髯	髻髮
	呂純陽點化度黃龍	4-3653	三髭髯、猛髯、白髯	髻髮、白髮、雙髻、雙抓髻
	二郎神鎮齊天大聖	4-3792	三髭髯、紅髯	黃髮、紅髮、撒髮
	梁山五虎大劫牢	4-3856	三髭髯、猛髯	髻髮
	梁山七虎鬧銅台	4-3943	三髭髯、猛髯	
	王矮虎大鬧東平府	4-4005	三髭髯、蒼白髯、猛髯	
	宋公明排九宮八卦陣	4-4079	三髭髯、猛髯	
	伍子胥鞭伏柳盜跖	4-4159	三髭髯、蒼白髯、猛髯	

（楊家駱　1963 台北：世界書局）

《全元雜劇》髯口統計

髯口	初編	二編	三編	外編	備註
三髭髯	V	V	V	V	
蒼白髯	V	V	V	V	
猛髯	V	V	V	V	
白髯	V		V	V	
紅髯		V	V	V	
纏子髯			V		
猛蒼白髯			V		

回回鼻髯			✓		
黃髯				✓	
鬅髮	✓		✓	✓	
雙抓髻	✓			✓	
雙髻	✓		✓	✓	
三髻	✓				
撒髮		✓	✓	✓	
黑髮	✓		✓		
白髮	✓		✓	✓	
紅髮			✓	✓	
黃髮				✓	
蒼髯			✓		

《全明雜劇》各戲髯式總表

戲碼	頁碼	髯式	備註
寶光殿天真祝萬壽	10-5835	三髭髯、猛髯、蒼白髯、白髯	鬅髮、雙髻、白髮
眾群仙慶賞蟠桃會	10-5885	三髭髯、白髯、猛髯	白髮、雙髻、鬅髮、雙鬟髻
祝聖壽金母獻蟠桃	10-5932	三髭髯、白髯、猛髯	白髮、雙髻、鬅髮、雙鬟髻
爭玉板八仙過滄海	10-6179	三髭髯、猛髯、白髯、青沖髯、黑沖髯	鬟髻、雙髻、白髮、青髮、紅髮、黑髮
慶豐年五鬼鬧鍾馗	10-6249	三髭髯、紅髯	紅髮、黑髮
賀萬壽五龍朝聖	10-6419	三髭髯、白髯、青髯、紅髯、黃髯	白髮、青髮、鬅髮、紅髮、黑髮、黃髮
眾天仙慶賀長生會	11-6493	三髭髯、白髯、蒼白髯、猛髯	雙髻鬅髮、雙鬟髻、白髮
慶冬至共享太平宴	11-6560	三髭髯、蒼白髯、紅髯、猛髯	
賀昇平群仙祝壽	11-6647	白髯、猛髯、三髭髯	白髮、雙髻、雙鬟髻、鬅髮、黑髮
慶千秋金母賀延年	11-6690	三髭髯、白髯	白髮
廣成子祝賀齊天壽	11-6822	三髭髯、白髯、紅髯	雙髻鬅髮、白髮、黑髮
黃眉翁賜福上延年	11-6870	三髭髯、猛髯、紅髯、蒼白髯、白髯	鬅髮、白髮
感天地群仙朝聖	11-6937	三髭髯、白髯、蒼白髯	白髮、鬅髮

漢姚期大戰邳仝	11-7014	三髭髯、紅髯、猛髯	撒髮
寇子翼定時捉將	11-7085	三髭髯、紅髯、猛髯、蒼白髯	撒髮、雙髻髽髮
奉天命三保下西洋	12-7261	三髭髯、	髽髮、撒髮、雜髮
許真人拔宅飛昇	12-7568	三髭髯、蒼白髯	雙髻髽髮
孫真人南極登仙會	12-7644	三髭髯、猛髯、黑沖髯、白髯	雙髻、黑髮、白髮、雙髽髻
李雲卿得悟昇真	12-7725	三髭髯、白髯	白髮、雙髻髽髮
邊洞玄慕道昇仙	12-7797	三髭髯、猛髯、紅髯、白髯	雙髻、紅髮、髽髮、雙髽髻、白髮
灌口二郎斬健蛟	12-7883	三髭髯、紅髯	撒髮、黃髮、紅髮

（陳萬鼐，1979 台北：鼎文書局。）

《全明雜劇》髯口統計

髯　口	第十冊	第十一冊	十二冊	備　　註
三髭髯	˅	˅	˅	
蒼白髯	˅	˅	˅	
猛　髯	˅	˅	˅	
白　髯	˅	˅	˅	
青沖髯	˅			
黑沖髯	˅		˅	
紅　髯	˅	˅	˅	
青　髯	˅			
黃　髯	˅			
髽　髮	˅	˅	˅	
雙　髻	˅	˅	˅	
白　髮	˅	˅	˅	
雙髽髻	˅	˅	˅	
髽　髻	˅			
青　髮	˅			
紅　髮	˅		˅	
黑　髮	˅	˅	˅	
黃　髮	˅			
撒　髮		˅	˅	
雜　髮			˅	

清之傳奇以《婦女戲曲集》爲例如下表：

《明清婦女戲曲集》

朝代	作家	頁碼	戲碼	齣碼	名目	行當 粧扮（鬚式）
清	王筠	66	繁華夢	11	菊宴	外：冠帶、黑三鬚
清	王筠	115	繁華夢	22	賞春	丑：青服鸞帶、帶八字黑鬚上
清	王筠	152	全福記	3	家宴	末：冠帶、黑三鬚
清	王筠	160	全福記	5	遇俠	淨：小帽箭衣佩劍、赤面長鬚扮竇上
清	王筠	170	全福記	8	花燭	外：冠帶、黑三鬚
清	管興寶	430	鏡中圓（緣）	2	留婚	外：蒼鬚、冠帶……
清	管興寶	445	鏡中圓（緣）	5	合璧	副淨：白鬚扮老奶公騎馬
清	管興寶	489	望洋嘆	2	探志	外：白鬚上
			望洋嘆	3	訓子	外：白鬚上
			望洋嘆	4	海延	外：扮老僕白鬚上
			望洋嘆	5	樓祭	生：白鬚、朱履帶童上

（華瑋編輯　中央研究院中國文哲研究所　2003）

而清之皮黃戲以《清人戲齣州》（見圖）及《昇平署戲曲人物畫冊》爲例，列於下表：

《北京圖書館藏——昇平署戲曲人物畫冊》鬚式配掛一覽表

戲碼	頁碼	人物	行當	鬚式	備註
泗洲城	2	知州	老生	黑三	
泗洲城	3	靈官	淨	紅扎、耳毛子	
泗洲城	4	玄壇	淨	黑滿	
泗洲城	5	伽籃	淨	光嘴巴	綠蓬頭
泗洲城	7	青龍	淨	綠□鬚、耳毛子	綠鬢鬏
泗洲城	8	白虎	淨	白□鬚、耳毛子	白鬢鬏
太平橋	13	老大王	淨	白滿	
太平橋	15	朱溫	淨	紅扎、丬毛子	
太平橋	16	卞宜隨	淨	黑一字（二醫）[36]、耳毛子	黑鬢鬏
太平橋	18	旗牌郭義	丑	黑二挑	
太平橋	19	李廣	老生	黑三	
太平橋	20	師敬司	老生	黑三	
空城計	21	司馬懿	老生	白三	

空城計	22	夏侯霸	淨	黑扎、耳毛子	
空城計	23	司馬師	淨	黑一字、耳毛子	
空城計	25	諸葛亮	老生	黲三	
空城計	26	老軍	丑	白五嘴	
空城計	27	馬謖	淨	黑滿	
空城計	28	王平	老生	黑三	
空城計	29	趙雲	武生	黑三	
空城計	30	黃忠	老生	白三	
玉玲瓏	31	王成	老生	白三	
玉玲瓏	33	龐勳	淨	黑扎、耳毛子	黑髮鬆
玉玲瓏	35	土地	丑	白五嘴	
落馬湖	37	李裴	淨	黲滿、耳毛子	
落馬湖	40	何路通	淨	黑一字、耳毛子	
落馬湖	42	李大成	老生	黑三	
落馬湖	43	關泰	淨	黑滿	
落馬湖	44	李五	老生	黲滿	
落馬湖	45	郭起鳳	老生	黑三	
落馬湖	46	朱光祖	武丑	黑二挑	
普天樂	47	城隍	老生	黑三	
普天樂	48	門神（一）	丑	黑二挑	
普天樂	50	千里眼	淨	黲□髯、耳毛子	雙髮鬆
普天樂	51	順風耳	淨	白□髯、耳毛子、	雙髮鬆
普天樂	52	閻王	淨	黑□髯、耳毛子	
普天樂	53	判官	丑	紅加嘴	
普天樂	54	判官張魁	淨	紅□髯、耳毛子	
普天樂	55	游流鬼	丑	光嘴巴	綠小蓬頭
普天樂	56	陰陽判官	淨	陰陽滿	
普天樂	57	夜遊神	淨	黑□髯、耳毛子	雙髮鬆
普天樂	62	柳員外	老生	黲滿	
普天樂	64	知縣	老生	黑三	
普天樂	66	閻福	丑	黑二挑	
普天樂	67	風旗	丑	光嘴巴	黃小蓬頭
普天樂	69	家人閻義	老生	白滿	
千秋嶺	71	徐茂公	老生	黑三	
千秋嶺	73	尉遲敬德	淨	黑滿	
千秋嶺	74	秦瓊	老生	黑三	
千秋嶺	75	程咬金	丑	黑加嘴	
蔡天化	76	道人蔡天化	淨	白扎、耳毛子	雙髮鬆
蔡天化	79	朱光祖	武丑	黑二挑	

蔡天化	80	老道（一）	淨	光嘴巴	紅大蓬頭、雙髻鬆
蔡天化	82	老道（二）	淨	光嘴巴	綠大蓬頭、雙髻鬆
蔡天化	83	關泰	淨	黑滿	
蔡天化	84	老道（三）	淨	黑一字（二髻）、耳毛子	雙髻鬆
蔡天化	85	郭起鳳	老生	黑三	
蔡天化	86	老道（四）	淨	黑扎、耳毛子	雙髻鬆
反西涼	88	曹操	淨	黑滿	
反西涼	89	許褚	淨	黑扎、耳毛子	甩髮
反西涼	90	馬騰	老生	黲三	
反西涼	91	爵宜	淨	黑一字、耳毛子	
反西涼	92	曹洪	淨	黑扎、耳毛子	
反西涼	93	龐德	淨	黑一字、耳毛子	
反西涼	96	太守	老生	黑三	

（北京圖書館著1997，北京圖書館出版。）

　　由儺戲中的假髯，元代「大行散樂忠都秀在此作場」之戲曲壁畫，元明時期的臉譜至清之《昇平署戲曲人物畫冊》《清人戲齣冊》（見圖2）及《同光十三絕》（見圖3）及光緒年間茶園演劇圖中（見圖4）藝人所扮之人物造型中察覺，劇中人物掛髯以三髭髯最多，蒼白髯及猛髯次之。於元代壁畫中掛髯之樣式，除三髭髯及為今日之三髯外，還有如今的二字髯、虬髯。而《同光十三絕》中有黑、白、黲三髯、黑二濤及黑二挑，可惜無花臉造型。

　　再由穿關本列出的表格中《全元雜劇》有十種髯口，九種辮髮。《全明雜劇》中有九種髯口十一種辮髮。其中相同髯口有六種，辮髮相同有八種。因此在元明時期已有十三種髯口，十二種辮髮，髯口雖有十三種，但均未詳加定名為何種樣式或何種顏色，如三髭髯不知為何顏色，紅髯、黃髯等不知是何樣式。在髯口的沿革上是一種困擾。只能由觀察中推斷「三髭髯」為今日「三髯」，「猛髯」可能為今日的「扎髯」。在於《明清婦女戲曲集》中髯口增多了「八字黑髯」，到了清皮黃戲曲由《昇平署戲曲人物畫冊》中觀察，大多已與今日的髯口雷同。所不同的為《泗洲城》中的青龍（圖5）、白虎（圖6）及《普天樂》的千里眼（圖7）、順風耳（圖8）、閻王（圖9）、判官張魁（圖10）、夜遊神（圖11），其髯式似扎又似滿掛於下頦，另有《太平橋》的卜宜隨（圖12）及《蔡天化》中的老道（三）（圖13）其髯式似一字。但於髯色上較今日為多。

結語

　　由面具上的假鬚，到塗面中的墨畫的短鬚，到掛於耳上的假長鬚——髯口，其中的演變過程，只有儺戲中紙髯鬚及元雜劇演出形象的資料可尋。雖然戲曲發展成熟後，於元雜劇、明傳奇等等的各個劇本中的穿關，大都有文字記載人物穿戴使用的衣物器具，髯口雖在紀錄中但只是一個名詞的代表，查不出其沿革的痕跡，因此從紙髯鬚、演出形象、穿關記錄到今日的髯口，這些片段的資料屬文獻記載中的斷層，為填補這些遺失的演變過程，筆者大膽的以戲曲的發展及演變為根據，再依社會及時代的變遷為背景，做聯想的推理，望能在日後研討戲曲史料的相關問題上，可以定位並有所幫助。

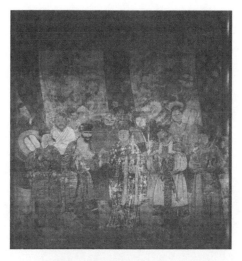

圖1-1-1　山西洪洞明應王殿元代壁畫 1324年

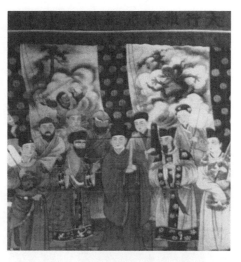

圖1-1-2　山西洪洞明應王殿元代壁畫（臨摹）

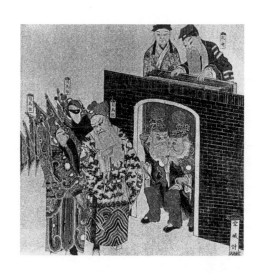

圖1-2-1　《空城計》《清人戲齣冊》
（北京故宮博物院藏）

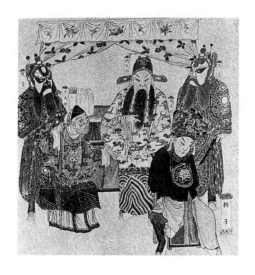

圖1-2-2　《斬子》《清人戲齣冊》
（北京故宮博物院藏）

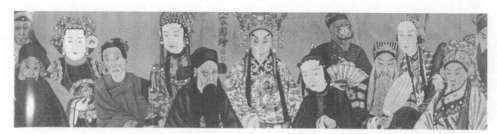

圖1-3　同光十三絕

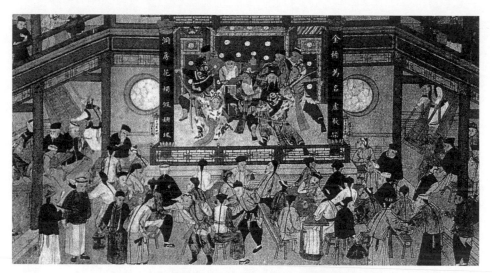

圖1-4　清光緒年間茶園演劇團（首都博物館藏）

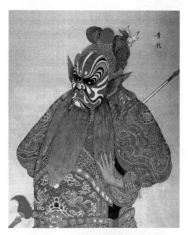

圖1-5　《泗洲城》青龍

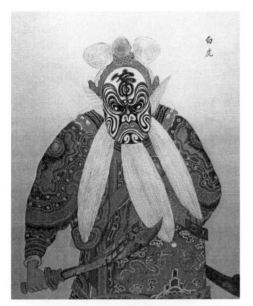

圖1-6　《泗洲城》白虎

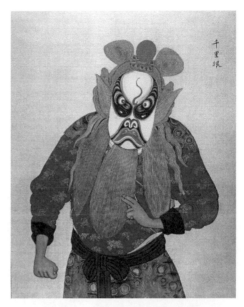

圖1-7　《普天樂》千里眼

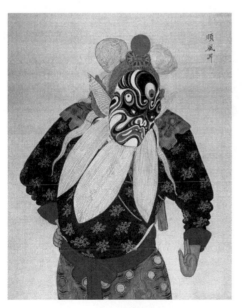

圖1-8　《普天樂》順風耳

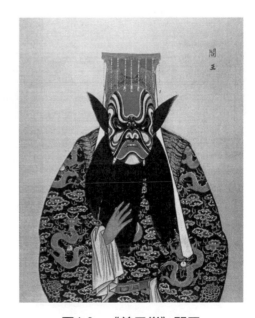

圖1-9　《普天樂》閻王

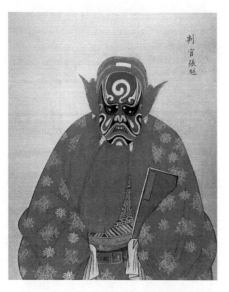

圖1-10　《普天樂》判官張魁

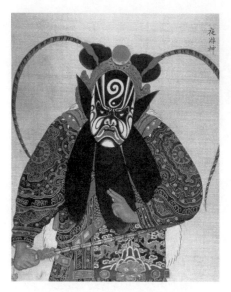

圖1-11　《普天樂》夜遊神

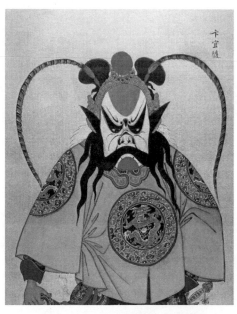

圖1-12　《太平橋》卞宜隨

第二章　髯口之類型及顏色與戲劇人物之關係

前言

　　戲曲人物中的人物，多取採於章回小說中，因此人物的造型多以小說中描述的形象為藍本，再由各人物的身份、性格及年齡來規劃於行當中，因此戲劇人物在戲曲的舞台上，最終是由腳色來決定其造型。「髯口」為京劇中做鬍子的名目，而髯口的樣式大都是依據生活中人們的生理狀態為基準而設計，因此髯口在腳色的造型上有其一定的地位，而這些都是由於髯口隨著戲曲的沿革，腳色的規劃定位而引發出來的，所以在樣式設計上有含蓄性的一面，也有誇張性的一面，為的都是要突顯劇中人物的特性，有時也有為了整體性的美觀，做有彈性的變動，又有歲月的增長因素，因此人物會在程式化的規範下，也會做相互的協調、安排、設計及規劃的定奪。

　　在現實的生活中，由於社會的變遷，在今日，男子蓄鬚的已不多，此種現象說是退化或是進步都不適宜，這只能說是社會的新貌。「嘴上無毛，辦事不牢」是由舊社會得到的俗諺，因在當時的社會中，成年男子多會蓄鬚，代表著成熟、穩重，甚至代表身份地位，因此鬍鬚是「男子漢」的標誌，並且可由所蓄的樣式觀察出個人的性向，這與戲曲中人物所配掛的髯式意義是相同的，這就是所謂的「人生如戲，戲如人生」吧！

第一節　髯口之形式與顏色

　　戲曲的髯口，是因戲曲人物在造型上的需求，而在社會的進步，材質不斷的改進，髯口的形式由三髯、滿髯、扎髯三種基本的類型不斷的演變及增多。至今，以京劇髯口來論已有廿多種樣式，其中除分出各行當各有所屬之形式外，還有在年齡、性格、身份上之區分，故論即髯口時，除其形式外，亦要論及顏色，因此在戲曲人物的整體造型中有著極重要的影響。故此「顏色」可以表現人物的年齡，象徵人物的性格，而「樣式」亦可象徵人物的性格，並可看出人物的身份；黑、黲、白三色是年齡的表徵，紅、紫兩色是性格的突顯；清秀或渾厚的樣式，代表人物的高尚優雅或高貴穩重，粗獷的樣式，可表現人物的粗魯莽撞或暴燥，短形的樣式，可突顯人物的詼諧精幹或低俗；劇本的結構，牽動著劇中人物的多寡，並可塑造人物的形象，因而產生了各種不同的造型，使得髯口在運用上更用心，樣式及顏色更

恰當及講究。因次在其基本使用的規範上，將由三髯等基本樣式進而增加出的髯口及其顏色一一分別解釋。

一、三髯

　　此樣式為長形髯，分成三部份，成三綹狀，稱為三綹髯，習稱三綹，又名三髯，簡稱為「三」，指的是人物的兩腮、上唇的人中左右及下唇的下巴處，共同生長的三綹狀鬍鬚，可表現人物的文雅、清俊氣質，是最鄭重的一種樣式，是屬高尚、優雅、文靜之人所用，故掛此髯者，表示為人清高之義，又身份清雅之文人，及靜穆之武人，亦掛之。此髯為最初而又最古老之髯口，在明抄本全元雜劇「穿關」[1]中所記載為「三髭髯」，在當時掛此髯口的人物極多，今日的使用還是不少，現今多用於生行中的老生，武生偶用之，因此，是扮演中年以上的帝王將相、文武官吏、士紳商賈及文人隱士均會用之。

圖2-1　三髯

　　此髯在顏色方面，為基本的黑、黲、白三色，一般是依腳色的年齡、身份及生理條件來使用，中年人多掛黑色的三髯，稱為黑三，老年人掛白色的三髯，稱為白三，介於兩者之間的人物掛黑灰色的三髯，稱為黲三；另有一種與黑三樣式雷同的特殊髯口，樣式雖相同，但其長度卻比黑三來的長，可說是一超長的三綹髯，材質也不相同，因而稱之為「大黑三」是三國的關羽所專用。

二、滿髯

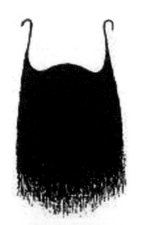

　　此髯為一大片長而濃密的鬍鬚，滿腮、滿頰、不分綹的把嘴完全滿滿的遮蓋住，故稱之為滿髯，簡稱滿，此髯為長片形不分綹的樣式，是人物絡腮長鬚的誇張表現。在中國的舊思想中都有一觀念，認為有福澤的高貴人，鬍鬚是愈多愈長愈好，而實際上鬍鬚多而長的人，雖不見得都是有福澤，但大多還是認為是福厚之人，因此在戲中形象，不論是正面、反面人物或文人、武人，只要是高貴人及渾厚沉雄或氣象雄偉體格壯實而不粗莽的人，均掛此髯，此髯僅屬老生及淨行所用，但以淨行用的較多，而在淨行所用之髯，原則上都較老生為長，因其在形象上都比老生來的魁武之故。

圖2-2　滿髯

[1]　所謂「穿關」就是穿戴關目，詳列劇中人物在每折上場時應戴的衣冠、髯口及應執的器械。
　　張庚、郭漢城，1979，〈北雜劇與南戲的舞台藝術〉，《中國戲曲通史（一）》，頁385，台北：丹青圖書有限公司。

又根據人物的年齡及特殊狀態而分出黑、黲、白、紫四種顏色的髯口，前三色的髯與三髯相同是用於區分年齡的；至於紫滿掛的人物有限，爲《甘露寺》中的孫權，是因書中所述其爲碧眼紫鬚，爲突出其生理特徵而掛；《花蝴蝶》中的北俠歐陽春，因有紫髯伯之綽號；《除三害》中的周處，爲烘托其性格特性，郝壽臣將其早期所掛之黑扎改掛爲紫滿沿用至今；另有《狀元印》中的宰相薩墩及《紅拂傳》中的髯公張仲堅，大致五位均掛之。實則掛紫滿者，確屬少數，因此不是所有的戲箱均會俱備，所以，如遇某些戲箱未備紫滿時，各有不同處理方式，依齊如山云「非極講究之戲箱不備紫髯，大致多備紅滿髯，於是孫權改掛紅滿髯了。按規矩，向無紅滿，如今總算是廢了紫滿，卻添了紅滿，於是別的人員，也往往掛紅滿了。掛紫滿者，均爲私房行頭」[2]。但依孫元坡云「虬髯公、歐陽春、孫權等均掛紫滿，箱上如沒有可用黲滿替之」，又云「紫與紅不能互用，因爲紅的都是扎，掛扎者都較毛燥，孫權要是掛扎，就有失身份了」[3]。由以上二者所論。筆者認同後者所云，因掛紫滿者既屬少數，才會有戲箱而不備，改用其他可代替之髯，其目的應該是爲省錢省事，按老規矩，紅色的長髯只有扎，沒有所謂的紅滿，也就是說沒有任何人物是掛紅滿的，如依齊如三所云，紫滿未備可用紅滿替代。試想如只爲了替代紫滿而製紅滿，爲何多此一舉呢？同樣花錢，何不就直接製幾口紫滿備用較合理；因此，現今的戲箱上是沒有紅滿的，如遇紫滿未備就用黲滿替代了。

三、扎髯

此髯樣式是露出口部的的滿髯，簡稱扎，是將滿髯的中間一片與嘴齊的部份，將其剪去一個方孔，而在下邊另以一綹髯吊在頦下，又稱之爲開口[4]，因其嘴上一小尾之短鬚有扎沙扎人之狀，故名爲扎[5]，在從前粗魯莽撞之人，爲方便飲食常會把唇上之鬚剪短而露嘴，但垂於頦下之鬚又極長，因此舊名曰其爲頦下濤[6]，故掛扎髯之人物，大多數是性情粗豪、暴烈、勇猛又好鬥的莽撞之人，於是均爲淨腳所專用，並且掛扎髯的人物都要在鬢角兩端各插上一支耳毛子，其搭配爲突顯該人物之兇猛氣勢，耳毛子一般都是與扎髯並用，其顏色在原則上也是與扎髯相同的，當然也有例外，是屬特殊因素下形成的，此處暫且不論。

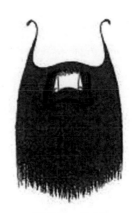

圖2-3　扎髯

2　齊如山，1962〈髯鬚〉，《國劇藝術彙考》，頁320，台北：重光文藝出版社。
3　孫元坡，1997，《訪談、錄音、講解》，台北。
4　吳同賓、周亞勛主編，1991，〈化妝〉，《京劇知識辭典》，頁121，天津：天津人民出版社。
5　同註2，頁315。
6　同註2，頁321。

　　扎髯也有以區分年齡的黑、黲、白三色髯口，另有特殊性格及生理狀態或依章回小說中所述之狀而設計的紅、紫、綠三色髯口，其實掛扎髯的人物最常見的是黑扎及紅扎，以扎髯外形而觀，應是屬年輕氣盛的人物掛之，黑、紅二色只為更能突顯出其人物性格，如要區分性格，掛紅扎要比掛黑扎的人物來的暴燥倔強，因此紅扎又名火髯[7]，掛黑扎的如《穆柯寨》中的焦贊，《青風寨》中的李逵，《長坂坡》中的張飛等等；掛紅扎的如《穆柯寨》中的孟良，《坐寨盜馬》中的竇爾墩，《白水灘》中的青面虎，《取洛陽》中的馬武等等，由於性格上均是屬於粗莽之人，因此，此髯原本應該是為年輕氣盛的青年人而設的，按照常理上了年紀的人性格上都較平和，不論是在年輕時的性格有多粗暴，但有了年紀後大多會比年輕時來的緩和，這是血氣逐漸衰弱之故，性格上自然會有所改變，因此使得掛黲扎及白扎的人物減少，有的人物由原應掛黲扎及白扎的，而改掛黲滿及白滿[8]；如今掛黲扎及白扎的人物不多，如《造白袍》中的張飛，《洪羊洞》中的焦贊，《劍峰山》中的焦振遠，均是掛黲扎，掛白扎的比掛黲扎的更少，大致僅有《鐵籠山》中的米黨，《界牌關》中的王班超，《安天會》中的白虎及《采石磯》中的鐵木兒。而王班超與白虎的白扎，掛法屬特別，必須反掛而且是掛於下巴下，如果箱上沒有白扎，則可由白滿替代，此種彈性的規範如同《雙盜印》中的蔡天化，按規矩應掛黲扎，由於當時箱上未備，因而改掛黲滿，沿用至今。而掛紫扎的人物，如今已不多見，在早期《三俠五義》中之北俠歐陽春及《紅拂傳》中的虬髯公，均是掛紫扎，現今均改掛紫滿，至於掛綠扎的人物更是稀有，此種顏色的髯口，在一般人身上是不會見到的，只會在有光怪陸離之感無奇不有的精靈鬼怪身上才能見到，因此在《混元盒》中的蛤蟆精掛之[9]。

四、虬髯

　　在現實生活中，鬚髮蜷曲之人頻頻有之，如鬚多又蜷又不梳理，就易更蜷曲而不順暢，如同獄中囚犯長期的不修飾，因此將此狀之鬚通稱為囚髯[10]，又其囚字為虬字之訛音，虬是虯的俗字，虯是比喻蜷曲之物，虯髯是指鬚髯蜷曲，而囚字於字面上看較為不雅，故而通以虬髯二字稱之，而虬髯又可稱蝟髯[11]，蝟之蝟毛，有比喻眾多之意，由於此類之鬚是多而密，故又稱之為蝟髯。

　　在戲中特仿製此髯，其樣式乃依二字髯形式而製，故應屬二字髯的一種，但因其髯質濃密蜷曲的特色，故而跳

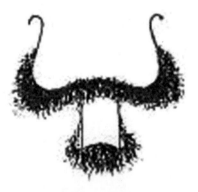

圖2-4　虬髯

[7]　李咸衡，1997，《訪談、錄音、講解》，台北。
[8]　同註5。
[9]　同註7。
[10]　同註6。
[11]　同註6。

脫二字鬃，藉由鬃質的特色而命名爲虬鬃。在崑曲中稱之爲「卷絡二字」。掛此鬃者，可表現人物豪放不羈的性格特色，俱是勇壯不愛修飾之人；按規矩淨行的和尙，都應掛虬鬃，然而虬鬃的材質與一般鬃口不同，在一般的箱上備者不多，因此掛一字鬃或二字鬃均可。其鬃有黑、紅二色，掛黑鬃者比掛紅鬃者爲多，如《醉打山門》、《野豬林》中的魯智深，《五台山》中的楊五郎，兩人均是出家人掛黑虬鬃。

五、二濤鬃

圖2-5　二濤鬃

簡稱二濤，樣式爲較短而薄的滿鬃，其鬃稍略呈圓形，因其飄飄飛動，有如濤浪一般，故名。又因鬚起自耳垂下邊，亦稱耳濤[12]，其略呈圓形的鬃稍，形如桃形，又叫桃鬃[13]。但在崑曲中直稱其爲短滿[14]。掛二濤與掛滿的人物，在身份上是有所區分的，因爲滿鬃顯得富貴，三鬃感覺清高，因此製二濤鬃是適合於生行角色中扮演一些體格壯實，社會地位較低的家人、院公、中軍、官吏等一類人物所掛，在性格上大都是老實、忠厚的，在過去崑曲中用的較多，現在京劇舞台上已不太講究，以前掛二濤的人物，現在一般多改掛滿鬃，掛三鬃的亦有，但較少，如今人物中如按規矩掛二濤鬃，多半是演員自備的，論其長度不得超出個人的胸部爲限。

在顏色方面有黑、黲、白三種，如《一捧雪》中的莫成，《九更天》中的馬義，應掛黑二濤；《鎖麟囊》中的薛良，《慶頂珠》中的蕭恩，應掛黲二濤；《南天門》中的曹福，《三娘教子》中的薛保，應掛白二濤。

六、一字鬃

圖2-6　一字鬃

簡稱一字，其樣式連鬢與滿鬃相同成一片，但形爲極短的滿鬃，其鬚之長度大約只有一吋，比嘴的一般厚度要長一些，重點要遮住嘴，兩邊則稍長，形如「一字」，故名，又因其形如同一條彎曲之龍，亦名一條龍[15]，與現代人所蓄的絡腮鬃類似，又叫頰鬃子[16]。掛此鬃的人物較掛扎的人來的粗野，在劇中都是些粗魯而不修飾或凶惡的丑腳、淨腳人物，而淨行中的和尙如不掛虬鬃，則會掛一字。另有於戲中人

[12]　李洪春述、劉松岩整理，1982，〈梨園瑣談〉，《京劇長談》，頁380，北京：中國戲劇出版社。

[13]　同註11，頁358。

[14]　中國大百科全書總編輯委員會《戲曲曲藝》編輯委員會中國大百科全書出版社編輯部編，1985，〈戲曲舞台美術〉，《中國大百科全書（戲曲曲藝）》頁330，上海：中國大百科全書出版社。

[15]　鈕驃，1996，《訪談、錄音、講解》。

[16]　張迅齊，1997，《中國玩藝兒》，頁147，台北：長春樹書坊出版。

物,因劇情之需而改變面部造型時,則會借掛此髯來表現,如《穆柯寨》中的焦、孟二將在被火燒後,髯口亦受之災燒焦而變短,因此由扎髯改掛一字,此髯的顏色有黑、白、紅、黃四種,黑、白二色基本上就是年齡的象徵,紅、黃二色則是性格上的突顯,如《法門寺》中的劉彪,《百涼樓》中的蔣忠,《四進士》中的姚廷春,《南陽關》中的伍保均掛黑一字;《穆柯寨》中燒山後的孟良,《磐河戰》中的鞠義,早期《戰宛城》中的典韋及戰敗後的曹洪,均掛紅一字;《落馬湖》中的何路通,早期掛黃一字;《金山寺》中的法海,如由淨行飾之,就掛白一字。不過目前黃、白一字戲箱中已不易見,而黑、紅一字是最常用的。

七、二字髯

簡稱二字,其樣式有如極短的扎髯,就是在一字髯下加吊一片倒栽桃形的小髯,其小髯位置必須搭拉在下嘴唇下,整體的髯形就像倒寫的「二字」,故名。此髯上層的一字,如同一字髯,較下層長且伸至耳際,乃表示連鬢的鬍子之義,下層所吊之一片小髯較短,可表示不修飾之意,此髯的材質與所屬二字髯樣式的虯髯截然不同,因此不像虯髯的那樣蜷曲,但仍然不是很舒展不能伸直,所以屬短形髯來表現,由此可確定此髯是一字髯的延伸;因此在京劇中二字髯除虯髯外,只有白色,主要是表示人物已太年老,較少梳理,而使頦下之鬚長長了,

圖2-7　二字髯

才多了頦下的一片短鬚,形成二字[17];但於其它戲曲中還有黑二字髯,為表示不做修飾的粗魯人物,以及懶於梳理的僧人。如崑曲《千忠戮·慘睹》中的建文君,掛的是黑一字,但也可掛黑二字,為的是表現他在流亡途中的狼狽情境,為裝扮成僧人模樣,而剪去了長鬚[18]。因此黑二字在其他劇種中尚可見到,如京劇於今後的新編劇中,有人物其性格相合者,亦可掛之。

八、丑三髯

又名丑三綹,簡稱丑三,為丑行專用髯口,應屬三髯之一種,樣式與三髯略同,其三綹為三髯的縮水,即兩腮及唇部之鬚不及三髯濃密,僅各垂一綹稀薄而又短細,每綹不過寥寥數根,表示鬍鬚稀疏之義,因此特將其樣式單獨立名,並規劃為丑行髯口之一種;此髯

圖2-8　丑三髯

[17] 同註2,頁318。

[18] 同註13。

式，適於表現劇中的小官吏及一些帶有寒酸、猥瑣、狡猾、諂媚的文人，故戲中具有詼諧又稍有文墨而不莊重的人物，均掛此髯，並且都是穿長身之服之丑行，如褶子、帔或官衣之類的服飾，反之穿短衣者較不適合，而在老規矩中是絕不允許的，因在規矩之中，掛此髯的也只是詼諧，並無陰險的壞人，最多只是寒酸而已，但是後來逐漸地就不那麼的講究而受侷限了，如《水漫金山寺》中的龜帥。

此髯顏色只有黑、紅二色，黑丑三掛者較多較普遍，紅丑三[19]較少較特殊，如《打漁殺家》中的葛先生，《打麵缸》中的王書吏，《小上墳》中的劉祿景，《昭君出賽》中的王龍，均掛黑丑三；《混元盒》中的申公豹，由丑行扮掛紅丑三，《金錢豹》中的黃鼠狼杜保掛紅丑三，亦有掛紅八字或紅鼻卡的[20]。

九、一戳髯

圖2-9　一戳髯

簡稱一戳，其樣式為上唇正中央的一撮尖而上翹，形狀為上尖下寬，如三角形的鬚，其鬚向上挑起，只為表現嘴上只有一撮鬍鬚之意，則無其它任何意義，只為特別搞笑而已，因此有較誇張的手法，將其一戳用較長的鬚編成一小辮，也是向上挑起，故掛此髯者，均是些不規則的人物，為丑行中的江湖盜賊所用，顏色只有黑色一種，如《丁甲山》中的草上飛，《九龍盃》中的王伯雁，掛之。

十、八字髯

圖2-10　八字髯

簡稱八字，在鼻下中分兩撇短鬚，形如「八字」，故名。又因要與上八字區分，故又名下八字。此髯式在我們日常生活中是最常見的一種鬍鬚，亦可說是一種寫實的鬍鬚，但在京劇中的一切事物，如用寫實的舉止，都屬不規則的舉動，就是出了規矩，因此八字髯的一寫實，就顯得不規矩，顯得滑稽，招人笑樂，所以掛了此髯的人物，都屬於不規則的人，多用於丑腳扮演的師爺、浪蕩文人及江湖術士之流的人物，為丑行專用的髯口。

此髯口的顏色有黑、黲、白、紅四種，四色中掛黑八字的人物較其他三色為多，如《打槓子》中的劉二混，《青石山》中的王半仙，《打麵缸》中的大老爺，《五花洞》中的武大郎，《艷陽樓》中的賈斯文等；《四進士》中的師爺掛黲八字；《老黃請醫》中的

19　馬元亮、于金驊口述，1996，《訪談、錄音存檔》，台北。
20　鈕驃、王少洲口述，1996，《訪談、錄音存檔、講解》，台北。

劉高手掛白八字；較特殊的爲《金錢豹》中的黃鼠狼杜保掛紅八字[21]，亦可掛紅鼻卡或紅丑三[22]。

十一、鼻卡

其鬚之「卡」唸くㄧㄚˇ，其實就是八字鬚，所以樣式與八字鬚同，但因與八字鬚戴法不同而另立名稱，因此鼻卡之名得自於將八字鬚直接卡在兩鼻孔之間，與掛於兩耳上的八字鬚有所區別，所以掛式的八字鬚爲傳統的鬚口，鼻卡爲現代的產物，較輕便，更寫實，用途兩者相同，都爲使人物在造型上顯得不規矩、滑稽又招人笑樂，都由較不規則的丑行人物在用，因此可與八字鬚相互運用。

圖2-11　鼻卡

顏色的種類亦與八字同，有黑、黲、白、紅四種，如新編戲《徐九經升官記》中的徐九經，用黑鼻卡；《老黃請醫》中的劉高手，亦可用白鼻卡；《金錢豹》中的黃鼠狼杜保，亦可用紅鼻卡[23]。

十二、二挑鬚

簡稱二挑，樣式與八字鬚同，只是八字鬚之鬚尖往下垂，此鬚則是上唇上之兩撇短鬚，各向左右上方挑起，故名。又因八字鬚名曰下八字，故此鬚又名上八字，其形式如同翻（反）過來的倒八字，故又名倒八字或翻（反）八字[24]。掛此鬚的人物，在以前都掛八字，後來因八字過於寫實、平淡，有些人物性格無法特別的突顯出來，才增加了樣式特別的二挑，此鬚因有高度的幽默特性，顯得特別的精神活潑，故多用於武丑所扮演的武藝高強而又幽默、機敏的人物。

圖2-12　二挑鬚

顏色只有象徵年齡的黑、黲、白三色，如《花蝴蝶》中的蔣平，《連環套》中的朱光祖，均掛黑二挑；《九龍盃》中的楊香武，掛黲二挑；《溪皇莊》中的賈亮，掛白二挑。

[21]　同註19。
[22]　同註18。
[23]　同註19。
[24]　同註4，頁123。同註11，頁382。

十三、吊搭髯

　　簡稱吊搭（兒），又稱八字吊搭，也就是直接於八字髯下吊掛一撮短鬚，其性質與二字髯相同，詳述其形態，爲上下兩層，上層稍短搭於上唇，如同八字髯，乃表示平常鬍鬚的情形之義，下層爲一片較長，且上寬下尖如桃形之短鬚，吊於下頦懸空搖曳，與真鬚極相似，乃表示有修飾之義，屬一般文丑所掛的髯口，多用於性格詼諧不拘的角色或品行不端的文人。

圖2-13　八字吊搭髯

　　顏色只有區分人物年齡的黑、黲、白三色，如《群英會》中的蔣幹，《失印救火》中的金祥瑞，《審頭刺湯》中的湯勤，均掛黑吊搭；《金玉奴》中的金松掛黲吊搭；《法門寺》中的劉公道掛白吊搭。

十四、四喜髯

　　簡稱四喜，比八字髯多了兩鬢各一撮的鬍鬚，比五撮髯少了下頦所懸吊的短鬚部份，因只有四個部份，故名。拿四喜與五撮髯相比，四喜比五撮的鬍鬚來的短，因其沒有下頦所垂的一片鬚，但比八字多了兩鬢之鬚，有表示鬍鬚不整齊之義。依本國傳統的觀點來論，鬚長整齊者較斯文，多爲文墨之人，鬚短而零亂者較粗俗，多爲粗魯之人，故四喜多用於丑行扮演的各下階層人物，如樵夫、艄公、禁卒、更夫、老軍等。

圖2-14　四喜髯

　　此髯的顏色只有表現年齡的黑、黲、白三色，如《張三借靴》中的張三及一般的禁卒，大多會掛黑四喜；《女起解》中的禁卒，掛黲四喜；《空城計》中的老軍，有掛白四喜，亦有掛黲四喜的；《打麵缸》中的四老爺掛白四喜；較特殊的爲《打櫻桃》中的關雁，爲淨行造型，但掛黑四喜，此屬例外。

十五、五撮髯

　　簡稱五撮（唸ㄕㄨㄛˇ兒），俗寫爲五嘴髯，簡稱五嘴，又稱四喜吊搭[25]，就是在四喜髯的基本樣式上，加上下頦懸吊的一小片桃形短鬚，或在八字吊搭髯的兩鬢處，各再加上一撮短鬚，形如鬢毛，垂於兩耳際，表示鬍鬚多而短，或鬢毛雖長，但與鬍鬚不能相連之故，總之，此髯的形態，因分成五個部份而得名；由於此髯外觀較四喜爲長，因此，掛此髯者

[25]　同註4，頁124。

較有文墨、身份稍高，在性格上多為幽默而不做修飾的人物，早期又因有些戲箱較少備有四喜髯，使得原應掛四喜的人物有改掛五嘴的，因此，今日在使用上，人物如在戲中份量不重，而又不影響劇情發展，五嘴與四喜之間可做彈性的運用。

在顏色方面，有黑、黲、白、紅色，按舊規矩，紅五嘴髯《打登州》中的程咬金所用，後因紅五嘴用途太少，戲箱也就不再準備了，而改掛黑五嘴[26]，《大名府》中的醉皂隸亦掛黑五嘴；《簾錦楓》中的吳土公，掛黲五嘴；《甘露寺》中的喬福，《女起解》中的崇公道掛白五嘴。

圖2-15　五撮髯

十六、加撮髯

簡稱加撮，亦作夾撮（與五撮同音唸ㄕㄨㄛˇ兒），其樣式與扎相似，但尺寸比扎短小，故有稱其為短扎；由於其最大的特點在於髯口本身，直接由其鬢角處各揪出一撮向上而立的小形耳毛，因此在掛此髯時，原則上是不另加耳毛子的，故此髯就是本身多加（夾）了這左右各一撮的小耳毛，而得名。但現在均將此髯寫為加嘴或夾嘴，而「嘴」雖含有尖形而突出之意，但較適合形容較硬之物，沒有「撮」來的恰當，所以當初是否有口傳之誤，還是另有其因，如今不得而知。此外，另有稱其髯為鈴鐺扎[27]、丑二濤的[28]。基本上大花臉所扮演的人物大多掛扎，掛加撮

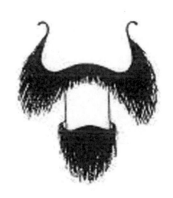

圖2-16　加撮髯

的大多是丑行扮二花臉的人物，而三花臉所扮演的人物中，也有應掛加撮的，但丑行扮二花臉掛加撮較三花臉的人物為多，因此，凡在戲中勾臉的中軍，均應掛加撮，不過一直以來，在一般戲箱中，加撮髯備的齊全的不多，因此，應掛黑或黲加撮的，多會用吊搭來替代，白加撮多會用五撮來替代，如今應掛此髯的人物，除演員自備外，只有在戲中較特殊或重要的腳色掛之。

此髯應有黑、黲、白三種顏色，如程咬金於《三家店》、《虹霓關》、《美良川》、《鎖五龍》中均掛黑加撮，於《白良關》、《取帥印》、《獨木關》中均應掛黲加撮，於《選元戎》、《棋盤山》、《九錫宮》中均應掛白加撮；另有《喜崇台》中的伯嚭應掛黲加撮；《打瓜園》中的陶洪，《穆天王》中的穆洪舉，均應掛白加撮。

[26] 張大夏，1997，《訪談、錄音、講解》，台北。
[27] 同註11。
[28] 潘俠風著，1987，〈髯口〉，《京劇藝術問答》，頁337，北京：文化藝術出版社。

十七、王八髯

又稱王八鬚，一字髯式，中間鬍鬚較長至脖子下部，樣式與二濤髯相似，原屬二濤髯，但比二濤短，大約只有半尺左右，其外形看似圓形的龜殼，又於《打花鼓》中的漢子名爲王八，而掛之，故名[29]，此髯並無特殊意義，只爲逗趣招笑而已，營造輕鬆活潑的氣氛。

顏色只有黑色一種，除了《打花鼓》中的漢子外，另有《四進士》中的姚廷春，《打櫻桃》中的官大叔，而《翠屏山》中的楊雄應掛此髯，《甘露寺》中的賈化亦可掛之。

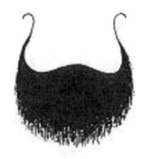

圖2-17　王八髯

十八、頦下濤

在此髯必須掛於下巴下，故名，訛作海下濤。此髯的老式形似王八髯，但比王八髯長，材質與一般髯口不同，是用線上了膠，刻意弄得雜七雜八如一字吊搭，爲表示不修邊幅之意，如今此形已沒有了[30]，現在的頦下濤屬改良髯口，單獨掛用的機率較少，基本上是要與鼻卡、假眉毛及假下巴作組合，假眉毛用黏的，假下巴是一硬殼，用鬆緊帶兜住的，而髯本身與一般髯亦不同，是用軟線做支架，因此鬍鬚緊貼於腮邊，並把嘴部全部露出，髯尺寸僅半尺餘，專用於劇中相貌凶暴的人物，但其面部的化妝必須是用揉臉或勾揉合併的方式。此種造型組合是來至於南方的，在北方不同於唇上的八字是用畫的[31]。

顏色只有黑色一種，如《斬顏良》中改良扮的顏良，《鐵公雞》中的鐵金翅，《走麥城》中的呂蒙，均掛此髯。

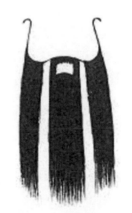

圖2-18　五綹髯(一)

十九、五綹髯

簡稱五綹，其樣式有二，一爲露嘴[32]，一爲不露嘴，相同之處在於各有五綹。露嘴樣式爲耳際兩綹，嘴上由嘴角分兩綹，露嘴，頦下一綹；不露嘴樣式爲耳際兩綹，腮部兩綹，上唇一綹遮嘴而下，兩款同是五綹，故名。均屬改良髯。據說京劇演員小達子於《狸貓換太

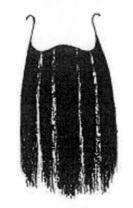

圖2-19　五綹髯(二)

[29] 同註25。
[30] 馬元亮，1996，《訪談、錄音、講解》，台北。
[31] 孫元坡、蔡松春、王少洲口述，1996，《訪談、錄音、講解》，台北。
[32] 王少洲，1996。《訪談、錄音、講解》，台北。

子》中飾包公時，創黑五綹而掛之；[33]在早期只有關羽在用，因有所謂五綹長髯之故，但現在已都改用大黑三或黑滿，關羽實際只活到五十八歲，所以在戲中只有掛到黲髯。

此髯顏色只有黑、黲兩色，除關羽外，另有《鐵公雞》中的向榮，掛露嘴的黲五綹，有時亦會在多人飾演不敷使用時，而改掛鼻卡掛替之。

廿、關公髯

為關羽所專用之髯，故名。但此髯之樣式一直是在調整與改變中，在早期掛的是三髯，後因說部中述說關羽鬚長而美，並形容其為五綹長鬚，故稱其為美髯公或關美髯，為突顯其髯之美，特創製出五綹髯，並用人髮編製，後又因五綹髯在造型上不夠莊重氣派，就將三髯改用人髮來編，並加長其長度，成為一口大號的黑三髯，稱其為大黑三，來改變五綹長髯所展現的不足，因髮製之髯黲黑光亮，更加襯托出人物忠勇與威嚴之氣勢，而延用至今，但如今亦有用黑滿來替代的。

廿一、劉唐髯

屬扎髯之一種（參見圖2-3），為劉唐所專用，故名。其樣式是在黑扎髯的嘴角兩側各夾雜一兩綹紅鬚，又據說其鬢邊有一硃砂痣，因此亦在兩耳際之鬢角處添上兩撮短紅鬚，又因其外號為「赤髮鬼」，故又以紅耳毛子來加強其特點。如今戲箱中多不備此髯，而是單製兩綹紅鬚，須用時才扣於黑扎上，但亦有直接用紅扎來替代[34]。

廿二、司馬師髯

為司馬師所專用，故名。其髯式屬滿髯（參見圖2-2），因其左眼有血瘤，為配合其瘤所滴出的膿血跡紋涎染至胸前，故於其黑滿的左眼下，參一綹白鬚或紅鬚來表示，故又稱其為流膛髯[35]。此髯如今於戲箱中已不特別備之，而是單編一綹白或紅鬚，用時扣於黑滿上，或直接用勾臉顏料塗上，用畢可洗去。

廿三、金牛星髯

為金牛星所專用，故名。金牛星因下凡為人形，依舊規矩應掛黃扎（參見圖2-3）[36]，但此髯特殊，戲箱大都不備，後以滿髯替之（參見圖2-2），又因其為一老牛，年歲已高，故掛白滿示之，並於嘴角處分紮兩綹紅鬚，為表牛鼻鬚之意；白滿上之兩綹紅鬚，其方式與司馬師髯相同。

[33] 同註4，頁122。
[34] 蔡松春，1997，《訪談、錄音存檔、講解》，台北。
[35] 同註27，頁339。
[36] 同註33。

廿四、陰陽髯

此髯爲《九蓮燈》及《陰陽河》兩齣戲中的判官所專用，故名。爲滿髯樣式（參見圖2-2），其色爲半白半黑是由髯口中間爲分界，故又名爲黑白髯[37]。

廿五、紅白髯

此髯爲扎髯樣式（參見圖2-3），由髯口中間分界爲一邊紅一邊白，故名。爲《美人魚》中的劍俠癲皮周璋所專用[38]。

由上述的二十五種髯口中，三、滿、扎爲早期先形成的基本髯式，其它的髯式的產生，是與腳色的發展形成先後有關。由於三、滿、扎爲基本髯式，又在腳色的發展形成的前題下，不斷的演變及增多。可大致規劃爲：由「三」發展出的有丑三輯五綹；「滿」發展出的有二濤、頰下濤、王八鬚、一字；「扎」發展出的有加撮、虬髯、二字、五撮、吊搭、四喜；至於一戳、八字、二挑、鼻卡較爲寫實，應是由現實生活中直接取材而發展出來的。專用髯口是爲特殊人物在基本的髯式上稍作變化而成立的。如今以行當來觀之，簡單的說，生行淨行大都掛大髯口，丑行則多掛小髯口，這是與人物造型脫不了關係的，單以臉譜而論，丑行的臉就比淨行來的小，可以說丑行是淨行的簡化縮小，自然的要將髯式搭配恰當，因此，老生多掛三、滿、二濤、五綹；淨行多掛滿、扎、一字、二字、虬髯、頰下濤；其它的如一戳、二挑、丑三、四喜、五撮、八字、吊搭、加撮、鼻卡、王八鬚均爲丑三掛之。

髯口雖有各種樣式，亦有一定的標準長度，但必須依個人身高相配爲宜，除個人自備外，若以一般戲箱中的髯口長度來排列，由短而長大致列舉爲：一字、吊搭、王八鬚、加撮、扎、滿，而最小的髯口屬一戳。雖然髯式有長短之別外，若要正確的辨認各種髯式，生行淨行的大髯口較好分辨，但丑行的小髯口較不易分辨，因此需以相關性的變化方式來辨認，先以滿髯爲例，如外形雷同，只需在長短以作區分，由長而短排列爲滿、二濤、王八鬚、一字，再以短髯中的八字髯爲例，在八字形的基礎上，若增加了下頦短鬚，爲吊搭。若增加了兩鬢，爲四喜。若吊搭與四喜相重疊，及成五撮。若五撮再多加兩撮向上而立的兩鬢，就成了加撮了。還有丑三是黑三的縮小簡化，相同的加撮就是小號的扎髯。因此，由這些的方式及角度可分辨出各式髯口，進而才容易深入去了解其用意，更由此亦可明確的認知，髯式的配掛運用，隱射出什麼類型人，就會掛什麼髯式，就如同現代人的髮型，亦是什麼類型人，就會梳什麼樣式的髮型一般。

[37] 同註27，頁340。
[38] 同註36。

第二節　韻口在行當中與戲劇人物之關係

　　京劇舞台上所展現的一切都不是日常生活中的原貌，以劇中的人物來看，更不是現實生活的原形，而是將其整體造型借以誇張的手法加以藝術化，包括了人物本身的性別、年齡、性格及身份總總，因而規劃出生、旦、淨、丑四大類型的腳色體制。這四大類型在京劇中有其專有的名詞，稱其為「行當」各行當除在造型上有所不同外，在表演的各種技術與方法上也都各有其特點，因此，借以行當的劃分來表現舞台上的各種不同的人物，因此可以確定行當的塑造是戲曲藝術由來已久的一種表現特殊方式。但在早期的各戲曲中尚無「行當」之名，而稱之為「腳色」，對劇中的人物稱為「角色」[39]，筆者認為由此之後為了口音上的分辨，才有了「行當」這個名詞。其字義：行為行業，當為應工，就是具備某種專門技術，用來表現某些特定類型的角色，這種規劃出來的條件行業，稱之為行當，簡稱為行。因此反映出行當實質是人物形象歸納下的系統，亦是程式化的系統結構，故行當是戲曲表演的程式性，在形象塑造上呈現的反映，因此，行當是中國戲曲表演歷史的產物。

　　行當的劃分古來就有，但其中類型的增遞，名稱的變化，與戲曲的發展有密不可分的關係，就以現代戲曲對行當的類型分類來論，素有生、旦、淨、末、丑或生、旦、淨、丑兩類分法，後因大多數的劇種將「末」歸入了生行，如今多以生、旦、淨、丑為行當基本類型，並且每個行當在不同的劇種中還各有不同的分支，這是因各劇種都各有其不同的歷史背景，在發展上均會受到當時的社會形態及生活環境影響，還有藝人本身對劇中人物不同創造角度的種種因素，因此會在分支上各有出入，但歸納後，大體還是不出生、旦、淨、丑的範疇。而生、旦、淨、丑行當的體制，初創於宋元之際，是以宋元南戲及北雜劇的形成為起點，成熟於清初以後，期間的演變，經歷了錯綜複雜的過程，在名目上也屢經變易，簡略的說，關鍵性的演變有兩次：

第一次的演變主要有兩點：

1. 構成從宋雜劇和金院本組成的「五花爨弄」[40]演變為南戲的「七色」[41]與雜劇的末、旦、淨三大類型。

2. 從「五花爨弄」中以滑稽調笑的喜劇腳色副淨、副末為主，演變為正劇腳色，以南戲的生、旦或雜劇的正末、正旦為主。

[39] 同註4，頁1。

[40] 「五花爨弄」為末泥、引戲、副淨、副末、裝孤五個腳色。

[41] 「七色」為生、外、旦、貼、淨、丑、末七個腳色。

由於此南戲及北雜劇所創立的行當體制，成為日後戲曲行當體制的濫觴。

第二次的演變主要是隨著崑山腔的崛起和興盛以及弋陽諸腔的繁衍，出現了生、旦、淨、丑全面性的分化及發展的盛況。重點是形成了按人物性格類型分行的嚴謹體制，細密又精確的劃分出十二種腳色，即為《揚州畫舫錄》中所記載的「江湖十二腳色」[42]。

在這兩次的演變中，以第二次的最為重要：可明確的感覺到，行當從類型比較粗獷到比較細緻，分行的性質從不甚明確到以區分人物性格的類型，形成了較嚴密的行當體制，為日後戲曲行當體制的發展奠定了基礎。

有了行當體制奠定的基礎，各個劇種的行當因而都各有了長遠的發展，戲曲表演藝術也趨向於成熟。京劇的前身為徽劇，通稱皮黃戲，是到了清光緒年間形成於北京。而京劇在皮黃戲衍變的過程中，善於吸收其他地方戲的各種優點，尤其在徽班進京後，先後吸收了秦腔及漢調（劇），並又敢於在藝術形成上做革新與嘗試因此迅速促進了皮黃戲的發展，終於成就了「京劇」這個嶄新的劇種。然而真正造就了京劇的行當規劃及影響的應屬秦腔與漢劇了，秦腔的腳色分為四生、六旦、二淨、一丑共計十三門，稱之為「十三頭網子」；漢劇的腳色分為末、淨、生、旦、丑、外、小、貼、夫、雜十行；兩者共同為京劇行當在規劃下打下了基礎。京劇成熟後，在行當上的規劃就是生、旦、淨、末、丑五大類，這是歸納了秦腔及漢劇共同的生、旦、淨、丑及漢劇的末。因此京劇不僅在表演藝術上吸收了秦腔及漢調的優點，相對的在行當的體制上更明確的是受了秦腔及漢劇的影響，後來更精簡的規劃成生、旦、淨、丑四大類型，其中的「末行」在元雜劇，明清傳奇及後來的漢劇，在行當的席地中，有其不可忽視的份量，都是在排名上的第一順位，是最主要的行當，並且都是戲中的主角，而不是生行，但到了京劇時期，生行逐漸抬頭取而代之，則末行退而次之，在漢劇及部分劇種行當中，另有一「外行」。其地位在排名上遠在生、末之後，不似末行來的重要，一直是處於副角的地位，只有於漢劇中受到重視，不過最終外與末兩行還是都併入了老生行，使得生行成為最主要的行當了。

為了更清楚並了解末行、外行於當初的地位變化，需從宋元時代說起，兩行於南戲與北雜劇中已經產生，但定位各不相同，單是末行在南戲及北雜劇中，就各有其不同含義，在南戲中末行就有三種職稱[43]，並不單純，在北雜劇中末行為劇中男腳色的統稱，並以正末為末中正角。而外行不論是在南戲或北雜劇中，均為生行或末行的副角，而且不能確定的表現出人物的性格特徵。到了明代外行於南曲系統下的各劇種中，開始朝扮演老年人的方向來發展確認其特性。而末行在明至清代期間，由於經過南曲系統中各劇種的相互交流與創造發展，使其在內涵及表現型態上有了極大的變化，扮演的人物逐漸穩定，因而有了個別的特色，開始成為獨立的行當。常扮演的一些人物在社會地位上大都要比生行所扮演的人物低的角色，

[42] 「江湖十二腳色」為雜、老生、正生（小生）、老外、末、正旦、小旦（閨門旦）、貼旦、老旦、大面（淨）、二面（副或付）、三面（丑）十二個腳色。

[43] 同註14，1985，（戲曲表演），頁351。

但唱做並重。而外行在開始扮演老年人之後，在崑山腔中就逐漸定型，真正成爲扮演老年人的的獨立行當，因而常掛白髯，故於崑曲中稱爲「老外」，定位在德高望重的長者是其常扮演的對象人物，在今日漢劇中的外行都是唱、唸、做諸功皆重，並兼靠把戲的行當，除了崑曲，漢劇外，今日另有湘、粵等劇種仍有「外」行。而末行到了近代戲曲發展分爲兩大方向。一爲在一些劇種中「末」仍爲重要的行當之一，常扮演主要的人物；一爲多數劇種已將「末」併入了老生。不另行分支，而早期京劇中「末」還扮演戲中次要人物，如今是主、次的人物均有。

由上所述，因而歸納出末、外兩行在京劇中的最終地位。「末行」所扮演的人物，在定位上雖比生行的人物來的低，但多爲忠誠、憨厚的院公、官員或主觀呆滯的官員，這是受該人物的性格、品德地位的關係所影響，因而只適合掛二濤髯。「外行」均是扮演德高望重的老者，故掛白色長髯，並且都是些正派角色，在性格上多是深謀遠見，敦厚謹慎，忠心耿耿，見義勇爲的人物，多爲一些家院、蒼頭或老家人，亦會有一些年邁的官員，由於穿著上的搭配，更能明確的分辨出其身份，穿褶子的都是些下階層的百姓，穿蟒袍的多是丞相或老臣，除了這些文人的角色外，還有會武功的武人角色，是來刻劃人物老當益壯或見義勇爲的性格，因此不論是文人或武人，除了都掛白髯口外，其樣式較適合掛二濤髯及滿髯兩種，三髯偶有用之，但自從末、外兩行並於生行之後，其份量以不似在獨立行當時那麼重要，同屬於兩行專用的二濤髯，逐漸地在戲箱中已不多備，因此大都改掛「滿」或「三」來替代，其中亦有人爲因素作主導，而產生了彈性的變動，如果戲中的主要人物是以老生行當爲主，但實質卻是合併之前的末行，並由重量級的演員所扮演，因此所掛的髯口樣式，除了保持原用的髯式之外，另外會由兩個角度去考量，一是演員本身的條件，如身材、體形、臉型等，一是將戲中的人物在性格、地位上重新創造，來作合理的改革，再確定人物該掛的髯口，如戲箱中沒有或不適用外，大多會由演員本身自備，做這類改革的演員，以京劇論首推譚鑫培，後有馬連良、周信芳等人，都以打破老規矩，而大膽的作改良，爲後來的京劇發展有著極大的啓發作用。

京劇的行當，不論是今日的生、旦、淨、丑四大類，還是早期的生、旦、淨、末、丑五大類，唯一相同的就是其中的旦行是僅有的女性腳色，其它的均屬男性腳色，在男性腳色的造型中，大部分會與髯口有關聯，其中各有其所屬的髯式，如三髯、二濤、滿髯爲生行常掛之樣式，扎髯、滿髯、一字、二字爲淨行常掛之樣式，至於一戳、二挑、丑三、四喜、五撮、八字、吊搭等均屬丑行常掛之樣式，爲了更詳盡的了解各行當在塑造戲中人物時所掛的髯口，必須先將生、淨、丑三個行當分別於各分之上做更進一步的說明。

在生、旦、淨、丑的四大基本類型中，旦行是純屬女性的角色，與髯口是毫無關係的，且在傳統戲曲中的女性人物都是營造在正常的生理狀態下，因此毫無特殊的反常生理型態的女性人物產生，所以鬍鬚不是女性之物，且於某些戲中會因劇情之需而用了「假髯口」來詮釋劇中女性所用之因，這是於京劇《辛安驛》中的陳秀英，身爲女兒身，因開茶館，家中又

無男性，常裝扮成粗獷的男子來自保，而掛「假髯」，其樣式爲紅色的扎髯並插耳毛子，這是旦行中唯一與「髯口」稍有關連之處。此外，生、淨、丑三行與髯口的關連在於分之上各有不同，尤其是生行，可由分支中以明確的區分來判斷與髯口的關係。以下分別解說之。

一、生行

包括了娃娃生、小生、武生、老生、紅生等分支，前兩者娃娃生及小生，原則上是與髯口無緣的，尤其是

(一) **娃娃生**－在戲中是扮演小孩的角色，因此是絕不會掛髯口的。

(二) **小生**－其定位在於扮演人物的身份、性格和技術特點，可分為文武兩類，在文小生中又分為巾生[44]、冠生、窮生、雉尾生[45]等；武小生分為長靠及短打。無論分支如何，原則上是無年齡之分的，而是與髯口劃清界線的，京劇中的小生更是不論年齡大小，在其基本造型上是不會掛髯口的，主要目的是要表達儒雅、倜儻，秀氣飄逸的氣質及意境。但亦有例外，在《英節烈》中的匡忠是小生行當，依劇情發展所須，由少年直到中年之故，前後相隔有廿年之久，而行當始終未變，且掛上了髯口「黑三」。另有在小生分支中，值得一提的是「冠生」，又可稱之為「官生」，是屬崑曲的小生特有行當，除扮演人物的身份和性格外，以特有的氣質為主，並且又分為大冠生、小冠生；小冠生如同京劇的紗帽小生[46]，而大冠生則為掛髯口的小生，多扮演風流蘊藉的皇帝或狂放不羈的才子[47]，這是與京劇小生最大不同之處。

(三) **武生**－是以武打為主，專扮演擅長武藝的人物，在穿著上又可再分為長靠武生及短打武生兩大類。長靠武生是以身紮大靠腳登厚底靴而得名，由其造型上可襯托出人物的氣勢，因此大多是扮演大將或將領，為了更顯出有大將之風，一般都會以長柄兵器為主，有了這些基本造型配備外，在實質上的條件，必須要武功好，並在身段架勢上力求優美、端莊而穩重，才能更完整的突顯該人物所要詮釋的氣魄與神韻。短打武生是以穿貼身的短衣長褲，並多用短兵器為主而得名。其目的為方便各種行動，並於短兵相接時更能顯出身手之矯健及敏捷。武生在基本的規範下是以不掛髯口為原則的，其造型與武小生雷同，且比武小生來的更英挺而陽剛，並稍帶霸氣，但造型會在年齡的成長上，稍作變化而掛上髯口，武生掛上了髯口，其造型就會與武老生雷同，在早期可由所掛的髯式來區別，因依規矩，武生掛髯，一般都掛「滿」，而不掛「三」，主要是表示為武人，帶有粗豪之氣[48]，如今武生所掛的髯口

[44] 巾生又稱扇子生。同註43。
　　扇子生也叫褶子生。同註39，頁5。
[45] 雉尾生又名翎子生。同註39，頁5。
[46] 同註43。
　　紗帽小生也稱袍帶小生。同註45。
[47] 同註43。
[48] 同註39，頁4。

以不完全以「滿」式為主，大部份已改掛「三髯」，因此與武老生更不易分辨，之所以會改掛三髯，其原因為表示武生掛髯後的身手，已不似未掛髯時的慓悍勇猛，因此掛髯口的武生人物，按武老生的基本條件亦可飾之，如今兩者在造型上就幾乎相同，為了區分其不同性，必須由表演藝術上來認知，武老生是唱念做打四功並重，武生不論掛髯口與否，仍以武打為主。實質屬於長靠武生掛髯口的人物有：

《陽平關》、《連營寨》中的趙雲	《扈家莊》　中的林沖
《戰宛城》　　　　　中的張繡	《三擋楊林》中的秦瓊
《雁門關》　　　　　中的岳勝	《湯懷自刎》中的湯懷

以上均應掛黑滿，如今多改掛黑三，《戰滁州》中的脫脫太師，掛白滿

短打武生掛髯口的人物有：

《七星聚義》中的朱仝	《洗浮山》中的賀天保，
《英雄義》　中的史文恭	

以上亦是均應掛黑滿，都改掛黑三了。

武生在跳脫基本造型而掛了髯口之外，還有一特殊造型，就是長靠武生勾臉，這是在規矩中原不屬武生範圍，而是受人為因素造成[49]，將淨行中的二花臉的一些戲「拿」來演，在觀眾的認同下，久而久之自然就成為武生的勾臉戲，並且亦是兩門抱的戲[50]，而其中掛了髯口的有：

《鐵籠山》　中的姜維	掛黑滿	《艷陽樓》　　中的高登　掛黑扎
《鍾馗嫁妹》中的鍾馗	掛黑扎	《霸王別姬》中的項羽　掛黑滿
《狀元印》　中的常遇春	掛黑滿	

　　（四）**老生**－又名正生，在生行中與髯口的關係是最為密切的，因為都必須掛髯口，故又名鬚生，俗稱鬍子生。主要是扮演中年以上的男性角色，而且大都是性格正直剛毅儒雅的正面人物。老生可以文武來分支。文老生中又可分為唱工及做工兩類。唱工老生又稱之為安工老生，表演以唱為主，扮演都是官員、書生等文人，安工之意，是指人物於劇中具有安閒寧靜的心境和雍容瀟洒的身份。如：

　　《上天台》中的劉秀、《捉放曹》中的陳宮、《御碑亭》中的王有道以上三人均掛黑三。做工老生又稱為衰派老生，是以表演為主的腳色，以唱念做三功並重，衰派老生有兩種解釋，一是以做工為主，主要扮演一些情緒緊繃，神態粗獷，動作激烈或是由於環境的窮愁潦倒，而使得精神狀態變得頹唐衰朽不景氣的人物，因此在唱功上較注意悲憤頹唐而渲瀉的表達，故稱衰派。這類人物如：

[49]　武生泰斗俞菊生，是將二花臉的部分戲，由武生來應工的創始者。
[50]　同註39，〈術語〉，頁356。

《瓊林宴》	中的范仲禹	《烏龍院》	中的宋江
《當見馬》	中的秦瓊	《失印救火》	中的白槐掛黲三
《春秋筆》	中的驛丞張恩等		

以上人物均掛黑三，另一種解釋是專門扮演年老體弱掛白鬣的角色，而叫衰派，這類人物如：

《清風亭》	中的張元秀	《打掃下書》	中的張廣才
《三娘教子》	中的薛保	《九更天》	中的馬義
《徐策跑城》	中的徐策	《南天門》	中的曹福
《四進士》	中的宋士杰		

以上這些人物掛白二濤或白滿均可。武老生在分支上與武小生及武生雷同，亦分為靠把及短打，並且唱念做打四功並重，且以武功為首。靠把老生多扮演武將與長靠武生一般帶盔披甲，亦多用長兵器。如：

《定軍山》中的黃忠	掛白三	《鎮潭州》	中的岳飛 掛黑三
《戰太平》中的趙雲	掛黑三	《武昭關》	中的伍員 掛黑三、黲三、白三

短打老生又簡稱為武老生，可兼演重唱工的武生戲，其造型亦是穿著象徵輕便貼身的短衣長褲外，只侷限於掛「白鬣口」的人物，如：

《溪皇莊》中的褚彪	《蓮花湖》	中的勝英
《劍峰山》中的邱成		

靠把老生和短打老生都不能忽略唱工，而要兼重唱工。兩者之間的區分，前者重工架，著重表現人物的氣度和神采；後者重武打，著重表現人物的英武勇猛。在唱工方面，前者要比後者唱的更激昂慷慨。

　　老生行當中的分支，除了以文武來分外，還有以細目來劃分的。其劃分的方式有二：一是按照表演的側重點來劃分，主要是為了便於演員掌握所扮演角色的表演特點[51]，因而形成行當中的藝術流派。一是按照扮演角色的身份和社會地位所以應該穿的服裝的種類來劃分[52]，如王帽老生、袍帶老生、褶子老生、靠把老生、箭氅老生，其造型大致舉例如下。
王帽老生指的是扮演帝王之類的角色，都是頭戴王帽，身穿龍袍的人物，如：

《逍遙津》	中的漢獻帝	掛黑三
《上天台》、《打金磚》	中的劉秀	掛黑三

袍帶老生一般是頭戴紗帽，身穿蟒袍或官衣，大都是身附官職的人物，如：

《龍鳳閣》	中的揚波	先掛黲三	後掛白三
《玉堂春》	中的紅袍及藍袍	均掛黑三	
《轅門斬子》	中的楊延昭	掛黑三	

[51] 同註39，頁2
[52] 同註39，頁3

《群英會》	中的魯肅	掛黑三
《法門寺》	中的趙廉	掛黑三

褶子老生一般是頭戴高方巾或鴨尾巾，身穿褶子的人物，如；

《馬鞍山》	中的俞伯牙	掛黑三	鍾元甫	掛白滿
《捉放曹》	中的陳宮	掛黑三	呂伯奢	掛白滿
《搜孤救孤》	中的程嬰	掛黑三	公孫杵臼	掛白滿
《打棍出箱・問樵鬧府》	中的范仲禹	掛黑三		
《擊鼓罵曹》	中的彌衡	掛黑三		
《狀元譜》	中的陳伯愚	掛白滿		
《烏盆計》	中的劉世昌	掛黑三		

箭氅老生又稱箭衣老生，是指一般身穿箭衣，外罩馬褂或開的人物，

如 《武家坡》	中的薛平貴	掛黑三
《汾河灣》	中的薛仁貴	掛黑三
《文昭關》	中的伍子胥	掛黑三、黲三、白三

這些以服飾為名而做的劃分方式，主要是為了便於觀眾理解身份地位，更容易欣賞演員的表演特點。

　　在任何戲中，角色均有分輕重，戲份重的為主要角色，通常稱為主角，戲份較輕的的為次要角色，通常稱為配角。在傳統戲曲中也不例外，因此在京劇行當]，末與外在併入老生行當後，大都成為劇中的配角，雖然在某些戲中的某一場或一折戲裡佔重要的位置，但以一個完整的大戲來論，就無法從頭到尾擔任重要角色，仍處於次要的地位，因此，末和外合併起來的角色稱之為裡子老生，亦稱二路老生，這類人物在末行外行時，多掛「二濤髯」，如今大多改掛滿髯，如：

《搜孤救孤》	中的公孫杵臼	《捉放曹》	中的呂伯奢
《文昭關》	中的東皋公	《馬鞍山》	中的鍾元甫
《大登殿》	中的王允		

以上這些人物均應掛白二濤，如今以多改掛白滿了。在早期老生的造型基本上都只掛黑髯為主，這是京劇在傳統規範中的規定，而且大部分指的是掛黑三髯的人物，才屬真正的老生[53]。如今老生在合併了末行及外行之後，髯式及髯色都增加了，除了掛黑三外，還可掛各色的滿髯或二濤髯[54]，增添了在運用上的變化。

　　(五) **紅生**－雖為生行的一支，但其為勾紅臉的鬚生，因此應為老生中的分支，只因勾臉為其特色，而使其獨立，而且又因勾臉有時亦有花臉來應工，故又稱之為「紅淨」，紅色多表示其血氣方剛，富有血性，這類的規劃屬紅生的人物或紅淨的人物有限，如三國時期

[53]　同註52。
[54]　同註48。

的關羽，宋代《龍虎鬥》中的趙匡胤，東漢《斬經堂》中的吳漢等。關羽如是以唱為主的，則屬紅生戲，如《華容道》、《戰長沙》，如帶舞蹈動作或是大開打的關羽，則應屬「紅淨」，如《單刀會》。關羽不論是由紅生或紅淨來應工，皆掛大黑三髯。而宋代的趙匡胤，除了《龍虎鬥》以唱工為主外，另有《斬黃袍》以及五代時期的《困曹府》等戲，均是掛黑三。至於東漢的吳漢，只於《斬經堂》中為主角，掛黑滿，而其它的戲中均屬次要或邊配的角色，如《取洛陽》戲中，僅為劉秀的四員大將之一，沒有什麼戲份，而這類人物大多是由崑曲中的「末」、「外」兩行轉化來的，因此由崑曲中繁殖而來的末與外，有時均有勾紅臉的人物[55]，所以勾了紅臉的鬚生與末行及外行也是有絕對關連的，況且「末、外」在合併於老生後，多處於配角地位，因此由「末、外」行所扮演勾紅臉的人物，亦多屬於配角，為主角的機率較少。這類人物，以關羽戲來論，只要不是主角，而是靠邊站著，多屬「外行」，如《臥龍吊孝》、《白門樓》、《借趙雲》等，另有《博望坡》、《獻地圖》、《水淹七軍》、《走麥城》等，在戲中雖類似「衰派」形的關羽，亦屬「外」行。至於趙匡胤的戲，《龍虎鬥》雖為主角，但有時會由「外」行來扮演，另有「末」來扮演的，如《殺四門》、《竹林計》等。總而言之，這類屬於次要地位而由「末、外」轉化而來的人物，其髯式是「三」是「滿」均可，並沒有一定的限制，但在髯色上是依年齡的規定是不可改變的。

二、淨行

　　俗稱花臉，是因於面部化妝上，運用了各種色及線條，以誇張的手法勾勒成譜而立名，又可稱之為花面，為了與丑行在俗稱上有明顯的區分，故又俗稱為大花臉。而大花臉的稱謂，在淨行中可有廣義及狹義兩種含意，前者是涵括淨行的統稱，後者只是淨行中的分支「正淨」的俗稱。以淨行所扮演的角色，在人物整體塑造上，大都是為了表現各種不同的特殊性格及氣質的形象。淨行在分支上，不如生行來的明理，不清楚的看出哪些分支是與髯口絕對相關的，哪些是毫無關係的。因其分支只是按照表演的側重點來劃分，也就是為了便於演員掌握所要扮演角色的表演特點來規劃，因此將其基本劃分成正淨、副淨及武淨三大類。

　　（一）**正淨**－俗稱大花臉，還可稱之為大花面，簡稱大面。表演的特點是以唱工為主，所以又叫唱工花臉。另有兩個專用的代名，一為銅錘，一為黑頭，兩者各有其典故，前者是因於《龍鳳閣》中的徐延昭，由《大保國》、《探皇陵》至《二進宮》都一直手抱銅錘，並且一直由頭唱到尾，這種抱錘又重唱工的組合，成為花臉中獨有的類型，另有《高平關》中的高行周也是此種類型，因此「銅錘」成為長久以來的唱工花臉的代名，至於後者，是以勾黑臉的包拯為代表，因包拯的戲很多，並且多以唱工為主，因此「黑頭」也成為唱工花臉的代名。由於兩者的共通點除了均是唱工繁重外，而且多以掛滿髯為主。前者的徐延昭勾紫六分老臉，掛白滿。包拯的戲很多，如《探陰山》、《鍘包勉》、《鍘美案》、《鍘判官》、

[55] 余瑞主編，2002，〈中國戲曲表演的角色體制：行當〉，《中國戲曲表演史論》，頁155，北京：文化藝術出版社。

《遇污龍袍》、《赤桑鎮》等，均是掛黑滿，但於年輕時期的《烏盆計》中是不掛髯口的，而於晚年的《長壽星》中掛白滿，除了以上的兩位代表人物外，另有雖不抱錘，亦不勾黑臉的人物，但均屬唱工花臉範疇的人物，如：

　　《斷密澗》中的李密　　掛黲滿　　　《御果園》中的尉遲恭　掛黑滿
　　《將相和》中的廉頗　　掛白滿　　　《草橋關》中的姚期　　掛白滿
　　《牧虎關》中的高旺　　掛黲滿

正淨人物雖以掛滿髯為主，而且黑、黲、白三色的年齡層均有，但亦有少數例外，如《鎖五龍》中的單雄信，雖於其它戲中屬「武淨」應工，但於《鎖五龍》戲中因唱工繁重，又沒有複雜的身段，必須由唱工花臉來應工，這是少有的掛（紅）扎髯的人物。

　　(二) 副淨－有人稱之為二花臉，亦有稱之為架子花臉[56]，如此二花臉又可稱之為架子花臉，然而兩者其實截然不同，而各有特點。二花臉是以做工為主，在表演風格上近似丑，但屬副淨的範疇[57]。架子花臉簡稱架子花，顧名思義是以工架為主而得名，但對唱工、念白也不輕忽，是個文臣武將無所不包，是屬文武全材的表演花臉，在這些個前提之下，副淨應可包括了二花臉及架子花臉兩者[58]。另外雖以做工為主，但在表演風格上近似丑的這類型的二花臉，在臉譜上多以勾腰子臉為主，髯口大多掛一字、丑三、加撮及王八髯，這類人物如：

　　《算糧》　　　　中的魏虎　掛黑加撮　　《玉堂春》中的崇公道　掛白加撮
　　《武松打店》　　中的大解差　　　　掛黑一字

《甘露寺》中的賈化及《紅娘》中的孫飛虎應掛王八髯，但亦有掛丑三的，這都不為過[59]。這類人物一直可由丑行來兼演，是兩者間的橋樑，亦是兩門抱的腳色[60]。至於架子花臉的人物，大都以掛滿髯及扎髯為主如做區分的話，勾小白臉的均掛滿髯，如：

　　《開山府》　　　　中的嚴嵩　掛黲滿　　《宇宙鋒》　　中的趙高　掛黲滿
　　《呂布與貂蟬》　　中的董卓　掛黲滿　　《審頭刺湯》中的潘洪　掛白滿
　　《霸王別姬》　　　中的項羽，掛黑滿[61]

還有三國戲中的曹操，掛黑滿及黲滿。除了小白臉之外的架子花多掛扎髯，如

　　《連環套》　　　　中的竇爾墩　掛紅扎　《蘆花蕩》中的張飛　　掛黑扎
　　《鍾馗嫁妹》　　　中的鍾馗　　掛黑扎　《通天犀》中的徐世英　掛紅扎
另有《野豬林》　　　中的魯智深　掛虬髯，這是較少數的例外。

[56]　同註43，頁168。
[57]　同註39，頁11。
[58]　同註39，頁10。
[59]　馬元亮，1997，《訪談、錄音、講解》，台北。
[60]　同註50。
　　　于金驊，1996，《訪談、錄音、講解》，台北。
[61]　王小明著，1980，〈臉譜之應用分類及名稱〉，《國劇臉譜之研究》，頁76，台灣：台灣莒光圖書中心。

　　（三）**武淨**－又稱武花臉，以武功為生，因此重武打，而不唱唸，又因屬二花臉的一支，故又稱之為武二花，由於其表演特點是以武功為主，因而可將其分為兩類型，一類是重把子工架，也就是以長短兵器的套招架是為主，為了區別於另一類型，就稱其為武二花。一類是重跌撲摔打，故又稱摔打花臉，大多是扮演雙方交戰的手下或敗將，在交手下的摔打方式多以摔「踝子」打「搶背」為表演重點。這兩類人物，除了光嘴巴不掛髯口外，前者的武二花多以掛扎髯或滿髯為主，如：

　　　《金沙灘》中的楊七郎　　　光嘴巴　　　《定軍山》中的夏侯淵　　掛黑扎

　　　《戰宛城》中的典章　　　掛紅扎　　　《嘉興府》中的鮑自安　　掛白滿

　　　《艷陽樓》中的高登　　　掛黑扎

　　後者的摔打花臉，多掛扎髯或一字為主，如：

　　　《白水灘》中的青面虎徐世英　掛紅扎　　　《演火棍》中的焦贊　　掛黑扎

　　　《打瓜園》中的鄭子明　　　光嘴巴　　　《挑滑車》中的黑風利　光嘴巴

　　　《竹林計》中的余洪　　　　掛黑扎

還有三國戲中的許褚，掛黑扎等。以上這兩類亦可用服裝來做分支，各有長靠及短打的人物，如前面所舉例的楊七郎、夏侯淵、典章、余洪、許褚、均為長靠，而鮑自安、高登、徐世英、焦贊、鄭子明、黑風利為短打，但這類分法在武淨中較少拿來運用。

　　為何淨扮的分支中人物，沒有生行的分支來的明確，而顯得錯綜複雜，因素起於早期宋雜劇金院本時期，由於當時丑行尚未產生，但淨行的表演性向已是淨丑的混合，直到崑山腔的表演藝術發展成熟，才將淨丑的表演性向明確分工，但於其中的分支在各地劇種上各有出路，因此造成京劇中的分支性向各有不同的定位，以「淨」之名來規劃的正淨、副淨及武淨三類各中的特性較明確。然而在淨行既又稱為花臉的名目下，因此若以「花臉」之義為名來劃分，可分為大花臉、二花臉、三花臉三類，但還是較有異議。大花臉既有廣狹義之分，二花臉亦可有此一分，廣義的涵括了副淨及武淨，狹義的單指架子花及武二花。而在三花臉的定位有兩種論點，一是亦有廣狹義之分，廣義的包括兩類，指的是丑行和淨行中的表演風格上近似丑的副淨，因其亦可由丑行來兼演，狹義的只是指又稱為小花臉的丑行。另一論點的三花臉，單純的就是單指淨行中的表演風格上近似丑的副淨，就因丑行亦可兼飾之故，因此才有認為三花臉及是小花臉之論，然而小花臉在此是獨立的，與淨行三花臉無關，所相同的是都要勾臉，不同的在於勾臉面積的大小，因此在於「花臉」之義為名的定義下，大花臉勾勒面積最大，必須超出額頭至頭頂前半部，故稱其為「月亮門」，統稱為「腦門」；水白臉只須勾滿整個面部；腰子臉不能勾滿整臉，但要蓋滿兩眼，而露出眼部邊緣的膚色；小花臉的面積，是以鼻部為中心，左右各不超出兩眼的中央為原則，因此相較之下，可明確列出，正淨為大花臉，副淨勾水白臉的為二花臉，勾腰子臉的應為三花臉，丑行就是小花臉了，由「大、二、三、小」的比較排列，而能清楚明白又簡捷的呼出各自的名目，不會在模糊不清拖泥帶水的稱「勾腰子臉的二花臉」或「勾腰子臉的丑」甚至叫「那個表演類似丑的副

淨」，要人在腦筋急轉彎下才能認定。至於架子花及武淨，是以地位及其份量來區分，次於正淨之故，而俗稱二花臉，各有架子花、武二花、捧打花臉之名目。規矩是人定出來的，理論是人講出來的，只要訂的清楚，講的明白，即可成立。戲曲在早期中的種種演變及延伸，應是在此原則下陸續訂出的規範，個人認為以目前的戲曲發展的狀態下，何不就讓出一個空間給「勾腰子臉的腳色」一個獨立的名目，稱其為三花臉，與丑行的小花臉劃清界線，而小花臉擺明了是最小的花面，實在不用去再共用三花臉之名，如此淨行就較單純化了，直接就可分出大花臉、二花臉、三花臉，不會再與丑行扯不清了。

　　由於淨行在分支上的劃分，而歸納出淨行的髯口長短髯式均有，大致為滿、扎、一字、加撮、虬髯、王八鬚、海下濤等，在使用的比率上，最多的以扎髯為首，其次滿髯，其它髯口掛者有限，而扎髯在其它行當中幾乎不曾用到，應算是淨行的專用髯口，尤其是副淨及武淨這兩個分支，正淨是以掛滿為主的，掛扎的人物有限，屬例外，其它的髯式更是不用提了，副淨是囊括了淨行所有的髯式，但武淨原則上是不會掛滿髯的。扎髯就是其最主要的髯式，武淨既是以武功為主，因此掛扎髯的人物在開打時，功夫一定要紮實，才能顯現出扎髯於武打中的整體性，飄蕩而不亂，配合出勇猛豪邁，剛強而又瀟脫的動感之美，這些都是武淨應具備的條件，然而這些條件其實是吃力不討好的，因此為了圖其方便開打，不讓髯口在開打中礙手礙腳而造成困擾破壞美感，因而想出將「扎」理順分絡打結繫成扣，形似打捲的鬍鬚，如此無形中將扎髯縮短了，久而久之為大眾所認可，還稱之為「水扎」[62]。此後有了水扎的方便，而造成部份武淨演員「理所當然」的偷懶。由另一角度來看，在當時也為了捧角之故，水扎的產生，不單是縮短扎髯，還為求其美觀，因此在打結時，特別的講究，要求結要打整齊，取中間左右方向對稱一致，增添了水扎造型之美，所打的結都是在用時之前臨時打的，因此必須是活結，並且也有了名稱，稱為回頭扣，簡稱回扣，或稱蝴蝶扣，因其形如蝴蝶展翅，故名[63]。用到水扎的人物有

《白水灘》中的青面虎徐世英	於打灘時才掛紅水扎
《戰馬超》中的張飛	於開打後掛黑水扎
《戰宛城》中典韋	亦是於開打後掛紅水扎

由於可掛水扎的戲有限，因此在這些有限的人物中掛水扎與否，可由演員自行決定，再行掛用。

　　然而淨行髯口在長短髯均有的樣式下，要如何的配掛，除了以由其分支的基本三大類型來規劃佩掛外，另可由其臉譜所勾出的譜式來配掛，譜式與髯口的配掛與否或掛何種髯式，除了依譜式的基本原則配掛外，另有不可忽視的重點在於譜式中的嘴岔及下巴來作決定。臉譜中勾岔嘴的人物不多，有勾嘴岔及下巴的人物基本上是不掛髯口的，有例外但極少，因此淨行中有極少數的人物是不掛髯口的，而掛了髯口的人物是不勾嘴岔的，但下巴就不一定

[62]　同註28。

[63]　王少洲，1997，《訪談、錄音、講解》，台北。

了，因爲這是要由髯口的樣式來決定，所以人物不勾嘴及下巴的掛滿式長髯口，勾下巴而不勾嘴的，則掛扎髯、一字髯、虬髯，至於人物掛了髯口而又勾嘴又勾下巴的，是屬例外，因這類人物有限，而嘴形必定勾大嘴，其造型與一般花臉用法稍有差異，不同在於將髯口掛於下巴下之故，多以掛扎髯爲原則，如沒有扎掛滿亦可，但多爲反掛，正掛亦可，這類人物多爲神怪與精靈，如：

《安天會》中的青龍、白虎及巨靈神

青龍掛黲滿

白虎應掛白扎　如沒有掛白滿亦可

巨靈神掛黑扎

《間樵鬧府》中的煞神掛黑扎

另有《安天會》中的靈官，掛紅扎，但掛於下唇下，這是因其嘴勾的是小嘴，爲配合其譜式及整體性之故[64]。

三、丑行

在元雜劇時代尙未產生，如有喜劇性向的人物，均由淨行來扮演，但入明以後，受到了南戲的影響而產生了丑行，在早期淨丑劃分並不明確，到了明崑曲盛行後，丑行與淨行的分工才逐漸劃分清楚。丑行的產生，其定位屬喜劇腳色，詼諧性高，扮演的人物是什麼身分地位都有，其表演的性向，一般不重唱功而以唸白爲主，講究口齒需清晰，並且達到清脆而流利。

丑行的面部化妝，只在鼻部周圍，以紅、白、黑三種基本色彩及線條勾勒出簡單的譜式，亦屬花臉類型，只是其簡單化的譜式，只侷限於面部中央的一小塊區域，與淨行所勾成的譜式面積成對比，因淨行又可稱大花臉，因此丑行俗稱爲小花臉，如與淨行共同以「花臉」之名來作排列，即爲大花臉、二花臉、三花臉、小花臉，至於三花臉與小花臉之間的論點，之前已於淨行中論及，不再重提。

丑行在分支上較他行單純，只以人物的身分、性格和技術特點分類，大致分爲文丑、武丑兩大類。

（一）**文丑**－若要在作分類，則可以服裝的造型來作分支，大致分爲方巾丑、袍帶丑、茶衣丑等類型，如此的分類法，可觀察及分辨出人物的身分及地位，如：

方巾丑－人物都戴方巾，身配褶子而得名，都扮演一些文質彬彬而帶有迂腐酸氣的儒生、秀才、書吏、參謀、塾師等人物，有掛髯的，也有不掛的，如：

64 同註18，1996。

孫元坡，1996。《訪談、錄音、講解》，台北。

《烏龍院》中的張文遠　　不掛鬠　　　《群英會》中的蔣幹　　掛黑八字吊搭。

《打麵缸》中的王書吏　　掛丑三　　　《打漁殺家》中的師爺　　掛丑三。

　　　袍帶丑－人物多以官衣爲主，頭戴紗帽，袍是官袍，帶指玉帶，因此是只做官而
　　　穿官服的人物，如：

《審頭刺湯》中的湯勤　　掛黑八字吊搭　　《失印救火》中的金祥瑞　　掛黑八字吊搭。

《昭君出塞》中的王龍　　掛丑三　　　　《五花洞》　中的胡大砲　　掛丑三。

　　　茶衣丑－人物極少多以穿著茶衣身繫腰包而得名，扮演的人物都是各種行業的勞
　　　動者及一般民眾，如：

《武松打虎》中的酒保　　掛黑八字　　《五花洞》中的武大郎　　掛黑八字。

《賣馬》　　中的王老好　掛白四喜　　《浣紗記》中的漁丈人　　掛白五撮。

《閂樵鬧府》中的樵夫　　掛白五撮。

《連陞店》　中的店主　　掛黑八字搭　鑼夫　掛白四喜。

（二）**武丑**－俗稱開口跳，沒有特別再做分類，較爲單純。該腳色除了口齒須清晰語調
清脆流利外，動作更須輕巧敏捷矯健有力，特別著重翻扑的武功，這些條件具全才符合「開
口跳」之名，所以大都是扮演機警幽默武藝高超的人物。二挑鬠爲武丑專用鬠口，亦是其特
有的標幟，掛此鬠式的人物有：

《連環套》中的朱光祖　　掛黑二挑　　《九龍盃》中的楊齊武　　掛黲二挑。

《溪皇莊》中的賈亮　　　掛白二挑　　《戰宛城》中的胡車　　　掛黑二挑。

《白水灘》中的抓地虎　　掛黑二挑。

亦有不掛鬠口的武丑，如《艷陽樓》中的秦仁等。

　　丑行除了分文武外，另有一特殊腳色「丑婆」，因其扮演女性人物，而與鬠口無關，不
做詳述。丑行的鬠口除了丑三較長外，其餘均屬短形鬠口，樣式繁多，如前面人物所配掛的
丑三、二挑、四喜、五撮、八字、吊搭外，還有一戳爲《九龍盃》中的王伯燕及《英雄會》
中的孫均掛之，加撮鬠爲程咬金於《鎖五龍》、《御果園》中掛黑加撮，《白良關》中加黲
加撮，大致計有八種鬠式。

　　由於行當劃分成生、旦、淨、丑四大基本類型，而各行當雖然又在行分支，爲求更明
確的藝術意境，但這些分支的類型並不是絕對化的，必需有其藝術觀，因此還是各有空間可
做彈性的調整與表達，所以在分支的前提下，應秉持千古不變成絕對化的觀點及角度來作解
釋，才會有其真正的藝術價值及地位。

結語

　　對於京劇髯口的類型及顏色，是一般喜好傳統戲曲人較熟悉的基本常識，在相關的文獻資料中較易尋求，這是因爲樣式及顏色是單純而明確的個體，方便記載，可以不用再去作更進一步的申論，但要如何與戲曲人物搭配組合，則是較深入的知識了，卻是研究傳統戲曲者容易輕忽的一環。然而這類寶貴的知識，在專業的戲曲演員間，只是口耳相傳下的規矩，全都記錄於各自的腦海中，因此在戲曲相關的文獻中極少記載，只是麟毛一角一筆帶過。因而筆者大膽的試圖將京劇髯口的樣式，顏色及與劇中人物的關係，盡所能的去加以論述，望能增添並豐富目前文獻資料中有限的紀錄。

　　本文的重點，是著重在髯口與劇中人物及行當的相互關係，但對於篇幅看似較大的第二單元「髯口之形式與顏色」，如完全不提或簡單帶過，均會影響到角色在配掛髯口上論述的不清及不足，造成對讀者的困惑，因此在論及「髯口在行當中與戲劇人物之關係」單元前，必須要將其樣式及顏色作一介紹，而且要更清晰並詳盡的去加強，對於下個單元才有輔助之益。在一般事物上，通常容易引發異議的會是一些眾所皆知而又論點不同的事件；在本文裡就屬行當中二花臉、三花臉及小花臉之間的觀點及名目之間的定位。在京劇界一直是各說其詞無法統一的，原因是出在早期學者與藝人之間未能完整的交流與徹底的溝通，名目的定位就無法認同及統一，尤其在藝人之間談論時，因名目的不確定，就如文中所云，各自以「勾腰子臉的二花臉」、「勾腰子臉的丑」及「那個表演似丑的副淨」來稱謂，雖麻煩其實還真明確，反倒是直呼名目時，相對的問者會爲了確認所提之行當是否同一個。而反問：是「勾腰子臉的二花臉」？是「勾腰子臉的丑」還是「那個表演似丑的副淨」？這是爲了名目的定位不同怕有所誤認，而用了這些個形容詞來作確認，是一直無法徹底解決的問題，並且沿用至今，對於這點，筆者在訪談中，爲了避免觀點不同，也是不厭其煩的用這些個形容詞句來確認所要尋求的答案，因此筆者藉由此篇的論述，盼能將這些名目統一定位，並望能得到學、術兩界的認同，對日後能在研究京劇中論及時，能有既方便又明確的作用。對於整篇所論敘的各個單元，更希望能在今後的京劇學術領域中有所幫助。

第三章 髯口在京劇中之地位

前言

　　京劇中的假鬍子，稱爲髯口，是裝扮人物造型的一種飾物，是屬於行頭中的一物。它有許多的樣式，必須依據人物的身份、性格來配掛。在造型上，與其最相關的是臉譜及髮式，均是在頸部以上的頭部及臉部的搭配。京劇的臉譜，可由譜式中看出大都是要配掛髯口的，由髯口的搭配組合，才能完整的突顯出人物的性格特徵。在京劇中的男性人物，正常的情況下，幾乎都是戴盔帽的，露髮均是表示有特殊的情況。鬚髮是同一體系的飾物，在特殊的情況下，鬚髮的搭配，除了年齡及性格的顯現外，亦是一種造型之美。因此，髯口的地位在京劇中是不可忽視的，而且值得我們深入研討。

　　一個優良的劇種有如一完整的建築，除了地基、樑柱、水泥、磚塊外，結構裝璜是其重要的手段，連同釘子、螺絲都得運用得恰到好處。京劇的完美，除了音樂舞蹈燈光外，還須靠劇情結構及人物造型來作整合，行頭是人物在造型上必備的，髯口是其中的一環，有如一微不足道的小螺絲，有它不嫌多，但缺它是絕對不可，因爲它可輔助臉譜中所表達的不足，與各種髮式搭配，可強化人物在劇情中所代表的情境，因此髯口在京劇中有其舉足輕重的地位。

第一節　與行頭之關係

　　京劇中人物之塑造在於劇本，而人物之實體造型，有賴於戲服，而髯口爲人物造型中的一環，當然也就屬戲服所規範。

　　行頭爲京劇服飾的統稱，而「行頭」這個名稱，早在元人高安道在「咏疏淡行院」散曲中，就曾提及有一個演出水準低劣的戲班，其中有「唵囃砌末，猥瑣行頭」等用語，因此可確定在金元時代已產生。[1] 由金元時代往前推，「行頭」這個名稱，雖在文獻上沒有再見到有留存或記載，但可確定戲中所需用的裝扮物品，早已跟隨戲曲的發展開始陸續的產生。而這些裝扮之物都是有一定的生活依據，並不是現實的或歷史的生活服飾。早期的傳統社會

[1]　中國大百科全書總編輯委員會《戲曲曲藝》編輯委員會
　　中國大百科全書出版社編輯部編，1985，《中國大百科全書（戲曲曲藝）》頁515，上海：中國大百科全書出版社

中，人民所屬的等級地位，強烈地表現在穿著的服飾上。官員有官員的等級，在官服上亦有區別，一般的平民百姓在「士農工商」行業上的穿著亦有法律的規定，這在「東京夢華錄」卷第五中論及「民俗」時所記載：「士農工商諸行百戶」及「衣裝各有本色，不敢越外」等語。當時的民間藝人社會地位是低賤的，穿著更受限制，為政者更是申禁，亦有「倡優之賤，不得與貴者並儷。」之語。又戲曲的演進受劇本的豐富結構發展所牽動，在宋史的「輿服誌」中記載：金代北雜劇的產生，劇中有各種類型的人物都是戲曲藝人所要扮演的對象，其中就有高階層的人物，由於戲曲藝人的低賤身份，就有了要如何扮演高階層人物的問題，因此執政者有了變通之策，允許以繪畫之服替之；在金史之「輿服誌」中亦有類似的記載：「諸樂藝人等服用，與庶人同。凡承應裝扮之物，不拘上例」；元史之「輿服誌」中也提及，戲曲演員在舞台上可暫時不拘禁例，可穿戴一切不是日常生活中所限制的服飾，因為這些服飾不算是生活服飾，而是一種「繪畫之服」，也就是模仿日常生活形態服飾的戲衣，因此行頭又稱之為戲衣。

　　戲曲的行頭不是一成不變的，它既是繪畫之服，就可算是一種藝術品，更可說是工藝美術品；到了舞台上，觀眾除了觀賞劇情，對服飾、道具亦要求精緻美觀，相對的演員也就不得不對行頭有所講究。由於雙方面都有所需求，因此促使戲曲服飾不斷的改進而更為藝術化。除了服飾外，亦可將一切戲曲演出的用具泛稱為行頭，這在清 李斗「揚州畫舫錄」卷五中有記載，指戲具謂之行頭，而在戲曲史上又將行頭分為江湖行頭、[2]內班行頭、[3]私房行頭[4]及官中行頭[5]，這些行頭包括了各劇中人物在頭上戴的，臉上掛的，身上穿的配的，腳上登的，手上使的及台上用的各類物件，為使這些衣物多而不亂，繁而不雜，井井有條，便於管理及保存，而規劃出一套方式，將劇中所用之物分門別類，在「揚州畫舫錄」中記載，清代崑曲的江湖行頭，分衣、盔、雜、把四箱。其衣箱又分為大衣箱和布衣箱，盔箱有各種冠、盔、巾、帽，雜箱有髯口、靴鞋、面具、樂器及部分砌末，把箱有刀、槍、把子，鑾儀器杖；這些箱中之物均為「戲」中用具，故又稱之為戲箱或衣箱。而衣箱之名會廣泛使用，由我個人臆測，是因早期由有限的數量逐步增加，到後來其數量已是行頭五分之三的比例，其份量已可涵括所有的行頭，因此「衣箱」二字同等「戲箱」之意。其中的演變過程到後來的程式化的使用方式，對戲曲的形成和劇本的產生有著相互的牽連；但目前所留存的早期劇本已不多，在有限的完整劇本中，除了戲詞外還有所謂的「穿關」，就是穿戴關目，詳列劇中人物在每折上場時應穿戴的衣冠、髯口及應執的器械，而這些附有「穿關」的劇本，都是明代的宮廷演出本或者是根據宮廷演出本做了校補的，由於這些附有穿關的劇本，就可從中窺視出當時的服飾、道具變化的運用，已有了程式化的模式，又經由劇本的發展過程，情節逐步的豐富，劇中所需的戲具自然而增加，因而有所規劃分類，有了成「箱」的管理。

[2]　為一般無固定戲主，四處流動演出的民間職業戲班演出所用的行頭。同註1
[3]　清李斗《揚州畫舫錄》卷五，稱鹽務自製戲具，謂之內班行頭。同註1
[4]　是演員個人自備私人專用或私人所屬的行頭，謂之私房行頭。同註1
[5]　戲班公用的一般性的，普通的，謂之官中行頭。同註1

在清末時期的京劇戲班組織以「四執交場」作爲基礎，更早還有「四執交作」，除了「四執交場」、「四執交作」外，還有「四值交場」及「四支交作」，雖然各是一字之差，但其所指規劃的事宜則各有出入，暫且不論「交場」或「交作」，先單以「四執」、「四值」、及「四支」來論，「四」不用說爲一個數字，而「執」、「值」、「支」三字近乎同音，依字面來解釋，「執」：掌握、管理；「值」：有意義、有代價；「支」：總體分出來的。所以當初不知是口傳之誤，還是記載下的筆誤，還是各有所「詞」，而造成字面上的不同，無論如何都是指四項、四類、四件、或四種的事物；再論「交場」及「交作」二字的用意，有單字個別解釋，有兩字同作講說，亦有整句四字同時詮釋，且看下表。

李洪春 （京劇長談）	四值交場：衣箱、砌末、檢場、上下場[6]
周貽白 （中國戲劇發展史）	四執：大衣箱、二衣箱、盔頭箱、旗把箱
	交：彩匣子、水鍋、打台簾、扛砌末、催腳色等
	場：檢場人[7]
梨園話	四執：大衣箱、二衣箱、盔頭箱、旗把箱
	交：彩匣子、水鍋、打台簾、扛砌末、催戲等
	場：檢場[8]
京劇知識辭典	四執：大衣箱、二衣箱、盔頭箱、把匣箱
	交：交通科
	場：場面[9]
	四執：檢場、衣箱、盔箱、梳頭桌
	交作：旗把箱、後場桌、打門帘、彩匣子、催戲、水鍋[10]
齊如山全集（一）	四支：監場人、管衣箱人、管盔箱人、梳頭人
	交作：管旗包箱人、管後場桌人、打門簾人、管彩匣人、催戲人、管水鍋人[11]
富連成三十年史	四執：大衣箱、二衣箱、盔頭箱、旗把箱等
	交：彩匣子、水鍋、催戲、打台簾、扛砌末等
	場：檢場[12]

[6]　李洪春述，劉松岩整理，1982，〈梨園瑣談〉，《京劇長談》，頁368，北京：中國戲劇出版社。

[7]　周貽白，1975，〈皮黃劇〉。《中國戲劇發展史》，頁758，台南：僶勉出版社。

[8]　劉紹唐、沈葦窗主編，1974，《梨園語》，頁55，台北：傳記文學出版社。

[9]　吳同賓、周亞勛主編，1991，〈京劇戲班、行科、戲箱、扎扮、檢場〉，《京劇知識辭典》，頁246，天津：天津人民出版社。

[10]　同註9

[11]　齊如山，1935，〈戲班〉，《齊如山全集（一）》，頁9-10，台北：重光文藝出版社。

[12]　劉紹唐、沈葦窗主編，1974〈富連成內部之組織〉，《富連成三十年史》，頁103，台北：傳記文學出版社。

由上表看出，均是後台事務的執行管理人員所必須負責的工作及物件，而其中所指的
「四」，全是行頭，齊如山與李洪春兩者，除行頭外，還包括其他的後台事物，而「交」中
亦是有部分是屬於行頭的，但這些所管轄的各類衣箱，在其文獻記載中，均未直接的在各類
衣箱下，列出各類衣箱內所放置的物件名稱的清單，因此無法準確的判斷各物件各屬何衣
箱。但有一事可確定的，是這些個組織名稱，應是同一時期不會相距太遠，只是名稱上未做
統籌，以當時的社會狀態，各戲班會各有各的組織章程和專屬名稱，因此有所出入是必然
的。而要知曉衣箱的內容，另有四本文獻中記載列有清單，值得參考以作判斷。摘錄重點列
表於下：

資料來源		名　目	備註
揚州畫舫錄[13]	江湖行頭	衣箱 — 大衣箱：〈文扮〉富貴衣、蟒服、朝衣、道袍、裟裟等	江湖行頭為衣盔雜把四箱
		〈武扮〉甲、披掛、箭衣、戰裙等	
		〈女扮〉舞衣、宮裝、裙、桌椅帔、小砌末等	
		布衣箱：海衿、布掛、青衣等	
		盔箱 — 盔、冠、巾、帽等	
		雜箱 — 髯口（三髯、滿髯、虬髯、飛鬢、一撮一字等）	
		靴箱（靴鞋、）	
		旗包（車、旗、帳、面具、短兵器、樂器等）	
		把箱 — 刀槍把子、鑾儀器仗	
清昇平署志略[14]		衣箱 — 蟒、朝衣、道衣、裟裟等	昇平署演戲所用戲具約略可分為四項，即衣靠盔雜四箱是也 衣箱、靠箱、盔箱所存者，統曰行頭 雜箱什件，統曰砌末
		靠箱 — 男女靠、箭袖、掛、彩褲、靴子等	
		盔箱 — 盔、冠、巾、帽、頭套、髮、髯口等	
		雜箱 — 兵器、砌末	

13　楊家駱主編，清李斗撰，1963，〈新城北錄下第五〉，《揚州畫舫錄》，頁133－135，台北：世界書局。
14　王芷章編，1991，〈分制〉，《清昇平署志略》，頁219、245、253、273、275，上海：上海書店出版。

菊部叢刊（一）[15]	戲曲源流	大衣箱——富貴衣、蟒袍、官衣、帔、褶子、腰裙、道袍等	盔頭箱又名帽兒箱 靶子箱又名旗靶箱
		副衣箱——箭衣、馬褂、斗篷、風帽等	
		二衣箱——靠、英雄衣、龍套衣、布箭衣、內襯衣褲等	
		盔頭箱——草帽圈、盔、冠、巾、帽、面具、鬍髮、水紗、網子、彩匣子等	
		靶子箱——刀、槍、劍、戟等兵器，旗、傘、桌椅帔等砌末	
		梳頭箱——女性角色的各頭飾用具	

京劇知識辭典[16]	七行七科	七科	劇裝科	大衣箱（管）——文人角色所穿的服裝	七行為當時的演出人員的分類。 七科為後台服務人員及舞台和後台的協助人員，除左列的三科與行頭相關外，另有經勵科、交通科、音樂科、劇通科四科
				二衣箱（管）——武人角色所穿的服裝	
				三衣箱（管）——內襯衣物、靴鞋	
				旗把箱（管）——大小帳、桌椅帔、刀槍把子、小砌末等	
			盔箱科	盔頭箱（管）——盔頭、紗帽、巾子、髯口、水紗網子、各種髮型等	
			容裝科	梳頭桌（師傅）——旦腳化妝、梳頭、貼片子等	
		七行		老生行、小生行、占行、淨行、丑行、武行、流行	

　　由所列的各表記載中，可看出其中的轉變，是受時代環境的變遷及社會的進步。從乾隆以後至光緒年間，皮黃已極一時之盛，民眾、宮廷與藝人間的需求，衣箱的設置自是踵事增華，因此可大膽的確定，早期的「江湖行頭」應為最早的行頭規範，最終的應為「七行七科」，因其內部已是很有規模性的戲班組織。所有衣箱中的物件分類，已大致規劃定位，不易再有所轉換，因此形成所謂的「五箱一桌」的行頭，而沿用至今。經由之前所列舉所有各項衣箱的數量，由少量的三箱四箱的規劃組合轉換到現在的五箱一桌，除了箱名的改動是受了所放置的物件影響外，在分類規劃轉變最大的應屬早期江湖行頭中的雜箱，當時該箱中還囊括了靴箱及旗包，因此除了放置髯口、砌末外，還包括了靴鞋、樂器、面具，[17]輾轉到了七行七科的組織時，雜箱已與把箱合併，名為旗包箱或旗把箱，而將靴鞋獨立為靴包箱，並將內襯的貼身衣物全規劃至此箱，因此就多了一個衣物箱，故又名為三衣箱，而將髯口、面具屬於頸部以上的物件都規劃到盔頭箱了。現將今日與往昔的行頭中的各箱名稱來相對列出，作為往後對行頭中的各箱的認知更為清楚明確。

15 劉紹唐、沈葦窗主編，1974，〈戲曲源流〉，《菊部叢刊(一)》，頁258－298，台北：傳記文學出版社。
16 同註9，頁246－247、249－250。
17 同註1

大衣箱　文箱
二衣箱　武箱　（副衣箱、靠箱、布衣箱）
三衣箱　靴包箱
盔頭箱　帽兒箱、盔箱
旗把箱　旗包箱、把匣箱、奇寶箱、青龍箱、雜箱
梳頭箱　包頭桌

　　戲箱早期還有分營業性戲箱及非營業性戲箱兩類。營業性戲箱是專以營利為目的，將戲箱以商品的方式租貸給戲班、劇團、票友、票房。而非營業性戲箱是戲班、劇團所專屬專用的。行頭既又稱戲箱，因此戲箱亦可有官中戲箱及私房戲箱之別。

　　不論是戲衣、戲具、戲箱、行頭、衣箱這些個名稱，如今已是同指一物，意義相同。目前戲衣、戲具在口語上已聽不見，而衣箱、戲箱、行頭是現在常用的稱謂，只是使用時在於用語上的不同。但在行頭中之「行」字，發音上亦有不同，一般性都唸行走的行，而在南方上海等處稱行頭之行，發破音字為「ㄏㄤˊ」。

　　單論盔箱中所放置之鬚髮，除包括各式之髯口外，還有專屬男性的各種髮式。在戲曲中人物如果頭上不戴任何盔帽，就需用假髮來裝飾頭部，藉此來表現劇中人物的年齡、身份、地位、處境以及形象特徵。假髮在材質上有使用真人的頭髮或牦牛毛、馬尾、絲線、紗、布等素材製成，在經過設計規劃才形成了各種髮式。在京劇中各個行當的假髮樣式，基本上分為男性、女性兩種類型：一種是屬於旦行的髮式，有傳統型的大頭，有改良的古裝頭，穿旗裝時的旗頭及彩旦丑婆的各式髮型，而這些女性的各式髮型，是專屬梳頭桌所管，因此不在此處討論；而另一種就是屬盔箱所管的生、淨、丑行的男性各種髮式，其樣式有蓬頭、雙髻鬆、髮鬆、甩髮、鬼髮、頭套辮子、孩兒髮七種的整頂髮式；另外還有鬢髮、耳毛子、水紗、網子、千斤等，而這些樣式是輔助搭配整頂髮式用的，也可屬部份的假髮髮式，雖較少單獨使用而展示在外的，卻是整頂髮式不可缺少的輔助用品。現將應屬盔箱中之鬚髮詳列一表，參閱之：

	名稱	顏色	備註
鬚（髯口）	三髯	黑、黪、白	
	滿髯	黑、黪、白、紫	
	扎髯	黑、黪、白、紅、黃、綠	
	虯髯	黑、紫	
	一字髯	黑、紅	
	二字髯	黑、白	
	二濤髯	黑、黪、白	
	五綹髯	黑、黪、白	
	丑三髯	黑、紅	
	二挑髯	黑、黪、白	
	八字髯	黑、黪、白、紅	
	吊搭髯	黑、黪、白	
	四喜髯	黑、黪	
	五嘴髯	白	
	一戳髯	黑	
	夾嘴髯	黑、白	短扎、鈴鐺扎
	鼻卡	黑、黪、白	
	頦下濤	黑	
	王八髯	黑	
	劉唐髯	黑	
	關公髯	黑	
髮（辮髮）	鬢髮	黑、黪、白	
	耳毛子	黑、黪、白、紅	
	甩髮	黑、黪	
	髮鬏	黑、黪、白、紅	
	墊鬏	黑、黪、白、紅	
	孩兒髮	黑	
	鬼髮	黑	
	頭套辮子	黑	
	網子	黑、黪、白	
	千斤	黑	
	水紗	黑	
	蓬頭	黑、黪、白、紅、黃、綠、藍	

　　至於每種樣式的數量，在於戲班組織（劇團）的大小，戲班大表示該班所演出的戲碼不但多，而且能演大戲碼。因此戲箱中的各種服飾均都會多備，鬚髮也不例外。

　　鬚髮雖在行頭中只是麟毛一角，以比例來論卻是盔箱中的二分之一，而盔箱又是行頭中的五分之一，故在整體造型上有其不可忽視的一定份量。

第二節　與臉譜之關係

　　臉譜是傳統戲曲的特有產物，亦是京劇中淨、丑兩行的特殊化妝方式。臉譜起源於面具與塗面兩種化妝方式，尤其是面具是最具誇張性的，它誇大五官的部位，改變了面貌，是具足了表張力，可惜的是不能在面部上作任何情緒的變化，然而塗面就可以。因此塗面化妝逐步的在取得日常生活中心理、生理及精神狀態的種種訊息後，用誇張性的色彩及線條，經過長時間的醞釀，有了臉譜初步的雛形，才構成今日各種近乎圖案化的譜式。

　　京劇臉譜是吸取了徽、漢、昆、秦各劇種的精華，隨著社會時代的變遷，戲曲演員對審美觀念的逐漸變化，因而形成了特有的藝術風格，奠定了各類角色在臉譜上的基本譜式，突顯出人物的性格、品質，並可分辨出忠奸善惡。京劇大師齊如白先生云：「……文人不勾臉，勾臉多武人；儒將不勾臉，勾臉多武夫；正人不勾臉，勾臉非正人。蓋臉上一抹顏色，其人必有可議之處……。」故此臉譜絕大部份是淨、丑兩行專屬的，生行中只有固定的少數人物用之。

　　京劇臉譜的譜式近三十種，雖能突顯出人物的性格品質及忠奸善惡，但在年齡及身份上較不明確，而髯口有二十多種髯式，則可看出年齡、性格及身份。

　　在京劇行當中掛髯口的只限於生行中之老生、武生及淨行、丑行掛之。而老生只用三髯、滿髯及二濤髯三種。武生中只有固定的幾個人物，僅掛三髯、滿髯及扎髯三種。淨、丑兩行幾乎都掛髯口，樣式很多，長短均有。淨行掛長的髯口居多，丑行幾乎是掛短的髯口。淨丑兩行不掛髯口的人物極少，尤其是淨行，因淨行中勾嘴的人物幾乎是不掛髯口的，只有極少數人物除外，後論之。相對的掛髯口的大都是不勾嘴的，丑行因掛短髯口，所以多要勾嘴，主要是加強作用，幾乎沒有特殊的嘴形，如有特殊的嘴形，都是不掛髯口的專用特殊譜式用之，因此與淨行大不相同，所以，髯口對臉譜有相當的輔助作用。

　　由臉譜的角度來論，淨行的譜式中大部分都沒有勾嘴岔，這是因為勾臉的人物絕大部份都是掛髯口的，而且幾乎都是長形的髯口，把嘴的部位都遮蓋了，這可由早期元、明、清時期所保留的譜式中確定，因這些譜式把掛髯口的部位都空白了出來。

　　臉譜的演變，始終是由色彩來分辨忠奸善惡，用線條來區別平靜、沉穩、粗暴，至今大約歸納出來三十種上下的譜式，與由顏色來區別年齡、性格，依樣式來分辨品格的二十多種的髯口。而兩者的搭配組合，才更能確定其年齡、性格、身份、品質，還不失其應有的美感。

　　現在以淨行大約三十種臉譜的譜式來作規劃，大致可分為五大類型：[18]

一、象徵人物性格類型的譜式有六：
　　　三塊瓦臉、花三塊瓦臉、碎三塊瓦臉、碎臉、花臉、奸臉。

二、象徵人物身份類型的譜式有八：
　　　太監臉、神佛臉、精靈臉、妖怪臉、鬼怪臉、和尚臉、道士臉、英雄臉。

[18] 王小明著，1980，〈臉譜之應用分類與名稱〉，《國劇臉譜之研究》，頁78。台灣:台灣莒光圖書中心

三、象徵人物年齡類型的譜式有四：

　　　　老三塊瓦臉、十字臉、六分臉、老臉。

四、由特殊情形構成的譜式有五：

　　　　蝴蝶臉、喜鵲眼臉、鋼叉臉、象形臉、無雙臉。

五、用其它方式構成的譜式有六：

　　　　隨意臉、歪臉、整臉、揉臉、破臉、元寶臉。

丑行臉譜的譜式極少，只有豆腐臉、棗核臉、腰子臉及一般性的小花臉四種，大致只能以文、武作分類，文的是豆腐臉及一般性的小花臉，武的是棗核臉，至於腰子臉是文武均有，還有一些人物的特殊專用臉，亦是有文有武。

　　　　先論淨行中象徵人物性格的譜式應掛哪些髯口。

三 塊 瓦 臉：勾此譜式的人物，在人格上有好有壞，但身份較高性情較為平易，因此大都掛
　　　　　　　（黑）滿髯，在年齡上都不會太大。如專諸、馬謖、姜維。

花三塊瓦臉：勾此譜式的人物，在性格上比勾三塊瓦臉的人物來的浮動暴躁，因此有掛滿髯
　　　　　　　及扎髯兩種，區別在於有無勾下巴，勾者就表示露下巴掛扎髯。如宇文成都掛
　　　　　　　黑滿、高登掛黑扎、耳毛子。

碎三塊瓦臉：勾此臉的人物，在性格上比勾花三塊瓦臉的又浮動及暴躁，因此有掛扎髯及一
　　　　　　　字髯兩種。如典韋、竇爾墩均掛紅扎。

花臉、碎臉：勾這兩種譜式的人物，在性格上是不相上下的，只是這兩種譜式各在線條及色
　　　　　　　彩組合的方式也不同，而各立名稱，因此在其性格上都比碎三塊瓦臉更暴烈浮
　　　　　　　躁，但髯口與跟勾碎三塊瓦臉的人物相同掛扎髯及一字髯兩種。如馬武、徐世
　　　　　　　英均掛紅扎，蔣忠掛一字。

奸　　　　臉：勾此臉的人物，都是慣用心機、老謀深算，外表看起來非常沉著，因此掛滿
　　　　　　　髯。如曹操、嚴嵩、司馬懿等。

　　　　其次來論及象徵人物身份的譜式，這些譜式均可由名稱而得知其身份。

太 監 臉：勾此譜式的人物，在生理上屬於畸形人。因此譜式中勾嘴，而不掛髯口。

和 尚 臉：普通的出家人是不勾臉的。如掛髯均是掛長形髯口，因此勾了此種譜式的人
　　　　　　物，都是武人，但有好有壞，所掛的髯口都是短形的，有一字髯、二字髯及虬
　　　　　　髯三種。如楊五郎的黑一字、魯智深的黑虬髯等。

道 士 臉：勾此譜式的人物，亦是有好有壞，但只掛扎髯一種。例如蔡天化的扎髯。

神 佛 臉：勾此譜式的人物，是將神佛的精髓人格化，神態莊嚴，因此均是掛滿髯。也有
　　　　　　些人物是勾嘴而不掛髯口的。如李靖、太乙真人、北斗星君均掛黑滿，敖廣掛
　　　　　　白滿等。

精 靈 臉：勾此譜式的人物，不似勾神佛臉人物來的莊嚴，但比妖怪臉莊重，因此人物中
　　　　　　勾嘴的不掛髯口，而不勾嘴的則掛扎髯。如牛魔王掛黑扎。

妖　怪　臉：勾此譜式的人物身份比勾精靈臉的人物來的低，幾乎都勾嘴而不掛髯口，而為首的人物則歸屬於鬼怪臉了。

鬼　怪　臉：此臉在譜式上的特色是陰森恐怖，因此勾此譜式的人物，以掛扎髯來襯托。如鍾馗、判官、大鬼均掛黑扎。

英　雄　臉：勾此譜式的人物有正、反，都是武人，而且均無姓名，正方勾正臉，反方勾歪臉，而且都要勾嘴。有掛髯口與不掛髯口，掛者為一字髯。

　　　再論人物年齡類型的譜式，這些譜式都是強調人物多屬銀髮族，因此所掛的髯口顏色多是黪色及白色兩種。

老三塊瓦臉：勾此譜式的人物，是象徵其為老年人。而老年人都較沉穩，因而掛滿髯。如姬僚掛黪滿、鮑自安、蔡慶掛白滿。

十　字　臉：此譜式可分成十字臉、花十字臉及老十字臉三類。十字臉與老十字臉，均掛滿髯。花十字臉掛扎髯。勾嘴岔則不掛髯口。如勾十字臉的高旺掛黪滿，十字老臉的姚期掛白滿，花十字臉的張飛、牛皋掛黑扎。

六　分　臉：勾此譜式的人物，都屬於老年人，性情沉穩，因此掛滿髯。如黃蓋、徐延昭均掛白滿。

老　　　臉：以上三種譜式均可稱之為老臉，全屬老年人之譜式，因此掛滿髯。還有丑行老臉，掛的髯式有五撮髯、四喜髯、吊搭髯等。

　　　由特殊情形構成的譜式

蝴　蝶　臉：勾此種譜式的人物有限，用蝴蝶造型的線條來象徵人物飛揚浮動的特性，因而掛扎髯來配合。如鍾馗掛紅扎、張飛掛黑扎

喜　鵲　眼　臉：勾此種譜式的人物，是利用喜鵲的特性來形容人物的性格，時而活潑，時而沉穩，因此有掛扎髯與滿髯兩種髯口的人物。如焦贊掛黑扎、孟良掛紅扎、屠岸賈掛黪滿、李密掛黪滿。

鋼　叉　臉：淨行勾臉用的白，有粉白及油白兩種，粉白只用於奸臉，其它的譜式中均有油白，因油白是剛猛和固執，但不及粉白來的莊重，鋼叉臉是項羽的專用譜式，因霸王似的帝王身份而用粉白，故此掛滿髯。

象　形　臉：此種臉譜可說是精靈臉、鬼怪臉、妖怪臉的總稱，因此掛扎髯的居多，勾嘴而不掛髯口的亦有。

無　雙　臉：顧名思意，應是獨一無二或無有雷同的譜式，因此是屬專用譜式，這些人物極少，如包拯、項羽掛黑滿、關羽於早期掛黑滿髯及黑五絡髯，如今已改掛大黑三髯。

　　　用其他方式構成的譜式

整　　　臉：勾此類譜式的多為莊重而較安靜的人物，因此譜式包括了三塊瓦臉、老三塊瓦臉，大多是掛滿髯。

歪　　　臉：勾此類譜式的人物，是面目醜陋，長相異於常人，但大部分顯示人物的眼斜心
　　　　　　不正之意，因此掛扎髯及一字髯兩種。如李七、鄭子明掛黑扎，劉彪、魏虎掛
　　　　　　黑一字。

破　　　臉：此臉是用特殊的筆法來刻意強調出人物在生理或人格上有可議之處，因此勾此
　　　　　　譜式的人可分為兩種，一種是歪臉，多掛扎髯，另一種是凡屬正臉的人，但其
　　　　　　五官有不同色或花紋的，因此，如趙匡胤、關羽（大黑三）、姜維均是掛滿髯。

元　寶　臉：勾此類譜式的人物，象徵天良尚未喪盡，因而會掛滿髯、一字髯、扎髯三種。
　　　　　　如李仁掛黑滿。

隨　意　臉：該譜式沒有一定規劃隨意勾之，因此所掛的髯口必須符合所勾的譜式造型即可。

揉　　　臉：此譜式是指勾臉的方式，因此髯口的樣式，是依人物的性格及身份年齡掛之。
　　　　　　例如：紅佛傳中揉紫臉的虯髯客掛紫虯髯，靈官揉紅臉掛紅扎。

　　　丑行的譜式，所掛的髯口樣式很多，但幾乎都是短形的髯口。

豆　腐　臉：此臉大多為文人勾之，為人雖不正當，不過是輕滑浮動，並不見得有多大的奸
　　　　　　險，因此髯口的樣式很多，有丑三髯、吊搭髯、四喜髯、八字髯。如昭君出賽
　　　　　　之王龍，掛丑三，群英會中的蔣幹掛黑吊搭。

棗　核　臉：此臉是武丑專用的譜式，勾此臉的人物，雖不能循規蹈矩，但還均是正人，並
　　　　　　且多為綠林中之英雄好漢，因此如要掛髯口，必定是二挑髯又名上八字，這是
　　　　　　武丑的專用髯口。如朱光祖掛黑二挑，賈亮掛白二挑。

腰　子　臉：此譜式為二花臉及三花臉均會勾之，而勾此種臉的人物，雖非正派，但對人行
　　　　　　事，還有真實處，因此大多是掛丑三髯、一字髯及王八髯。

　　　由以上臉譜與髯口的搭配組合，可歸納出淨行的長形髯口有滿髯及扎髯兩種。短形髯口
有一字髯、二字髯及虯髯三種。曾提及淨行掛長形髯口的居多，大　都是不勾嘴的，短形髯口
樣式雖比長形髯口多，但掛的人物有限，而且必須勾嘴，這是因為短形髯口並未將人物的嘴
部完全遮蓋住，故此掛短形髯口的人物，其臉譜中均有嘴岔，較為特殊的是掛長形髯口中有
極少數的人物必須勾嘴，這是因為該人物的長形髯口均須掛在下頦下或下唇下之故，無論是
掛在下頦下或下唇下的髯口，原則上都應是扎髯，而且有正反兩種掛法，如不敷使用，可以
滿髯替之，勾大嘴的應把髯口掛在下頦下，勾小嘴的掛在下唇下，這些大都是神怪人物。[19]

　　　淨行髯口的顏色，雖與年齡性格相關，但與臉譜中的鼻窩亦有關係，鼻窩雖在臉譜中主
要是襯托鼻部位置，以三塊瓦臉中的圓鼻窩及尖鼻窩來論，顏色大部分是黑色，黲色次之，
因此與髯口的顏色搭配，多少有唯美的關係。故此勾黑鼻窩的，掛的多半是黑色及紫色髯
口，勾黲色鼻窩的，則掛黲色或白色髯口。[20]

　　　還值得一提的是碎臉或花臉中所勾的碎鼻窩，它是年齡的表徵，但與髯口在年齡的搭
配，如今是在舞台上較為牽強的組合，碎鼻窩分小碎鼻窩及大碎鼻窩兩種，其主要區別為

[19]　孫元坡、蔡松春、王少洲，各於1997，《訪談・錄音》，台灣台北。
[20]　同註19

年輕人物勾小碎鼻窩，上了年紀的勾大碎鼻窩，是象徵其年齡大了皮肉鬆弛之意。[21]既是如此，所掛之鬢色應與鼻窩相配合。尤其是勾紅碎鼻窩掛紅扎鬢的人物，如勾了大碎鼻窩而年齡也進入五、六十時，其鬢口應掛淺紅色扎鬢，或是參有灰色的紅扎鬢較爲合理，但也要不失色彩調和之美，如今在舞台上沒有一號人物是如此安排處理，其原因可能是這類人物不多，爲此要特製一口鬢既費事又不划算，要不然就是在當時這類人物產生時，可能都是東方人。因此在血統及年齡衰老的認知上，只限於由黑轉灰變白，並不知其他顏色，亦是會變淡後才進入灰而轉白，因而沒有處理恰當，而延用至今。勾小碎鼻窩的人物，有掛鬢口及不掛鬢口的，但都是意味著年輕力壯，掛了鬢口的顏色也不會是黲或白兩色，勾大碎鼻窩的人物，既象徵皮肉鬆弛，多少已有點年紀，所以一定會掛鬢口，但顏色就是以其年齡來決定掛何種顏色，但以常理來論，鬆弛的皮膚既然象徵是上了年紀，應該就不會掛深色鬢口，而會是淺色系列的鬢口黲色或白色。由於以上這些因素，鼻窩與鬢口在年齡上的搭配，其實有更大的發展空間，等待大膽的人去突破保守的限制，而去做合理安排設計。

　　丑行鬢口的樣式，雖比淨行來的多，但偏重在短形鬢口上，勾嘴都只是加強嘴部的存在，只有在極少數特殊的專用譜式，因不掛鬢口，而勾出符合譜式的特殊嘴岔，鼻窩在丑行臉譜中幾乎是不勾的，所以與鬢口顏色沒有任何關係。

　　綜上所述，淨丑行臉譜的譜式及所搭配的鬢口樣式與顏色，兩者是相輔相成的，能更加突顯出人物的性格、年齡、身份、品質及線條之美感，及塑造人物的完整性。今再以表格方式做統合，更能明顯的觀察出，淨丑行的鬚髮與臉譜間的搭配，是有其原則性而程式化的。

淨、丑行的鬚髮與臉譜的搭配程式			
臉譜	鬢口	髮式	備註
三塊瓦臉	滿	甩髮	圓鼻窩——滿、尖鼻窩——扎
花三塊瓦臉	扎、滿	甩髮、髮鬆、耳毛子	勾下巴花紋
碎三塊瓦臉	扎、一字	髮鬆、耳毛子	勾下巴花紋
花臉	扎、一字	髮鬆、蓬頭、耳毛子	
碎臉	扎、一字	髮鬆、蓬頭、耳毛子	
老三塊瓦臉	滿	髮鬆、鬢髮	
十字臉	扎、滿	甩髮、髮鬆、耳毛子、鬢髮	
六分臉	滿	髮鬆、鬢髮	
老臉	淨——滿　丑——五嘴、四喜、吊塔	髮鬆、鬢髮	
揉臉			千斤

整臉	滿		
歪臉	扎、一字	蓬頭、耳毛子、甩髮	
破臉	扎、滿		
奸臉	滿	髮鬏、甩髮	
英雄臉	一字	耳毛子	
元寶臉	扎、一字、滿		
太監臉			千斤
和尚臉	一字、二字、虯髯	蓬頭	
道士臉	扎	蓬頭、耳毛子	
神佛臉	滿	蓬頭	
精靈臉	扎	鬏鬏、蓬頭、耳毛子	
妖怪臉		鬏鬏、蓬頭、耳毛子	
鬼怪臉	扎	耳毛子	
象形臉	扎	耳毛子	
隨意臉		小蓬頭	
蝴蝶臉	扎	耳毛子	
喜鵲眼臉	扎、滿	髮鬏、甩髮、耳毛子	
鋼叉臉	滿		千斤
無雙臉	滿、大黑三		千斤
腰子臉	一字、丑三、王八髯	髮鬏	
豆腐臉	丑三、八字、四喜、吊塔	甩髮	
棗核臉	二挑		

第三節　與髮之關係

　　髯即為鬚，對男性而言，鬚髮、鬚髮密不可分，在生理上更是同屬毛髮類。由鬚而連接鬚髮，在戲曲的人物造型中的運用更是息息相關的。鬚有假鬚，髮有假髮，故除假鬚的髯口外，亦有假髮，因在戲曲中的人物如不戴帽（含盔、冠、巾），就需用假髮來替代裝飾頭部，故除女性及小孩外，大都戴帽，而應戴帽而未戴露髮者，則表示有狀況發生，如落難、生病、遇天災人禍等。在神怪方面，除其形象外，身份較高者，均戴帽，不戴帽者，大都身份地位較低。總之，不戴帽而露髮者，其髮均屬假髮，其樣式並不算多，但與髯口相同的是經過程式化而規範出各種髮式、名稱、用途，在與髯口的搭配下，除了表現出人物的年齡、性格外，還可突顯出其身份、地位及形象特徵，並可營造處境及表達心境。

　　這些假髮的樣式是專用人髮或牦牛毛、馬尾、犀牛尾或粗絲線、紗等材質製成的。在京劇裡各行當中的假髮，原則上是可分成兩種類型，一種是屬旦腳女性行當用的，如大頭、古裝頭、旗頭等；一種是屬生、淨、丑男性行當所用的，如蓬頭、甩髮等；在劇中這兩種類型的假髮，要比在日常生活中的實際型態誇張，且富有裝飾性的美感，有的還能輔助演員在做種種節奏鮮明的身段及動作時，能表現出整體的動態美。

　　本章節僅討論男性行當生、淨、丑的假髮及其附屬用品，附屬用品有輔助假髮功能，現先一一列出，說明如下：

一、水紗

　　京劇生、旦、淨、丑各行當的人物梳裹各種髮式時不可缺的附屬用品：用黑絲製成，大約四尺半長，半尺寬，稀薄如紗，用時必須浸水，故名。其質地分熟絲及生絲兩種，熟絲質地勻密柔軟，浸水後即可使用，而生絲較硬，使用前，必須先另行處理，方可使用，兩者作用相同，具有五大功能：

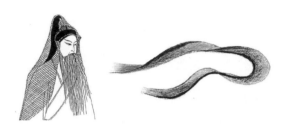

圖3-1　水紗

1. 可穩定盔帽，不易捺頭。
2. 可以清晰的勾勒出演員的額部輪廓，並且能襯托出面部化妝，而且有美化的作用。
3. 在不戴頭盔時，水紗及網子本身就是頭髮的一部份，並不是裝飾品，而且兩者用時缺一不可。
4. 於旦行插帶頭面，生、淨、丑行插戴面牌、耳毛子，受傷時可插箭等。
5. 可將水紗平展散開，張掛在人物頭頂上，餘紗披於後，表示鬼魂的蓬亂頭髮，或是象徵在夢境中。

二、網子

　　為京劇生、旦、淨、丑各行當的人物梳整髮式的用品，梳整後即成為劇中人物頭部之髮，分鬃網及布網兩種：鬃網質較硬，立體而有形，布網質柔軟，平面，使用時才成形。鬃網適用馬尾或馬鬃編織而成的，布網是用布裁剪而成的，所不同於製作的材質，但都是製作成在使用時形似圓帽的罩頭網子。鬃網是因用馬尾或鬃編織而四周成網狀，故稱鬃網或網子；

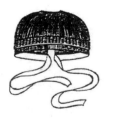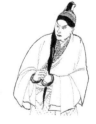

圖3-2　網子

布網是用布裁剪而成的網狀頭巾，故稱布網或網巾，在使用上通稱網子。兩者除材質不同外，形式亦不相同，鬃網是一體成形，頂端有圓孔，孔邊穿繩，可以伸縮，用來安裝緊固甩髮、髮鬏等各種髮式，距網子底邊半寸處交岔織成網口，腦後開叉處，左右各縫一條長二尺

寬五分的勒頭帶，用以勒頭吊眉；布網是將布裁剪成上窄下寬十五公分寬的梯形布條，上窄
為頭頂處，縫邊可穿繩，亦可伸縮，同是用來安裝緊固甩髮等各式髮式，而在下寬邊左右兩
頭亦各縫一相同尺寸之勒頭帶，同樣用以勒頭吊眉，網子有男用女用兩種。男用較小，女用
較大，顏色分黑、灰、白三種顏色，依劇中人物年齡選用。

三、千斤

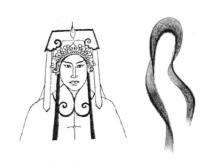

圖3-3　千斤

　　正名為牽巾，其材質與水紗相同，其實就是水紗，只
是用法不同，而另訂其名。亦是京劇行當中各人物梳裹髮式
的輔助用品，但多用於武行及淨行，將其平直折成兩綹，取
中繫結，放於額頂網子的上部，兩綹各沿左右臉頰垂下，可
替代鬢綹，亦可用其襯托滿髯及扎髯既長又密，有錦上添花
的作用。遇到武打動作時，為防網子鬆懈，可將千斤左右兩
綹繫於頦下，以防添頭有如千斤壓頂而得名。用法：實質上
多用於武生及花臉，淨行在基本的裝扮上是不露耳朵的，因
為掛白滿髯滿的有鬢髮遮蓋，而掛黑滿就用千斤遮蓋，尤其是臉譜勾好後，臉頰多少與耳朵
之間會有點空隙。因此用恰當的輔助品來遮蓋是必要的，千斤就是其中一種。在早期的規矩
中，架子花臉掛扎髯才能搭千斤[22]，但是後來淨行只要是掛黑滿髯或扎髯都搭千斤了，而扎
髯搭的千斤必須放在耳毛子之後，這是規矩，但有幾個特定的人物，不論是掛滿或扎，在某
些戲中是一定不能搭千斤的。

四、甩髮

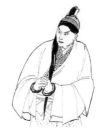

圖3-4　甩髮

　　又名水髮，是京劇生、淨、丑各男性行當中人
物頭部化妝時用的假髮髮式。演員在飾演劇中人物時
表現忿怒、失望、恐懼、焦急、慌張、驚恐、掙扎、
瘋狂等各種情緒反應或是在表現外貌的衣冠不整，披
頭散髮，蓬頭垢面，丟盔卸甲的一些外在形象，均會
用甩髮來詮釋，故而會不時的將該長形髮式大幅的甩
動，而得名。且行中只有老旦所用的甩髮髮式與男性
行當相同，在此一併論之，其他女性角色所用的甩髮，稱之為「髮綹子」，因其髮式與男性
甩髮大不相同，只是在其大頂中分出一綹，垂於右側，故在此一提，以作區別。甩髮又因按
照行當的不同，在其使用時粗細長短因此各不相同，淨行用的較粗且長，約在二尺至二尺五
寸之間。生行次之，約二尺左右，丑行較短，約一尺多，僅垂至肩部。甩髮大都是黑色的，
掛黑髯口的人物幾乎均用甩髮，到了黲色和白色年齡的髮色時，就用髮鬏來表現老年人頭髮

[22] 孫元坡口述，1997，《訪談、錄音》，台灣台北。

稀短，其中亦有例外，黲色甩髮極少，早期老旦僅有李多奎在滑油山、藥茶計中使用，並用黲網搭配，後人仿之。淨行中在二本落馬湖（拿李佩）中的人物李佩亦用黲甩髮[23]，歸納行當在使用髮式中，用甩髮時有三個原則：

　　(一) 掛黑髯口的大多用甩髮。

　　(二) 男性行當中屬年輕，修邊幅，整齊的人物多用甩髮。

　　(三) 淨行中勾三塊瓦臉、十字臉的大都用甩髮。

　　遇到意外或特殊情境下，各劇中人物就不會帶盔帽，露出適合的髮式，甩髮是其中之一，因此在不戴盔帽而露髮的情況大致如下幾種：

　　(一) 武將交戰落敗，表示卸甲丟盔，露出髮式。

　　(二) 被擒、被捕的人物。

　　(三) 武將交戰，雖未落敗，但為表現戰況緊張的神情。

　　(四) 遇到危險或驚慌逃亡，匆忙趕路的人。

　　(五) 遭到意外打擊或受責、瘋癲的人。

　　(六) 作勞動的人。

甩髮的髮式是一束長髮，髮根倒栽，根部兩寸之內用絲弦纏繞繫緊，再固定垂直在皮圈的圓口內，因髮根與及圈成垂直狀，使用時與網子、水紗配合，先勒網子，而後，將皮圈放入網子頂部的圓孔內繫緊，再用水紗修飾勒緊，才能在舞臺上運用自如。

五、髮鬆

　　又稱髮髻或髮帚[24]，假髮髮式之一。亦是京劇行當頭部之化妝用品，象徵頭髮稀短。髮色有白、黲、黑、紅四色；白、黲髮鬆為老年角色使用，為表示年邁，人物頭部四周會露出額部水紗，必需在其外裏一道橙色或藍色的頭條，將其遮蓋，而多餘的頭條垂於背後；黑色髮鬆在生行中幾乎沒有，只有老生馬連良

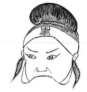

圖3-5　髮髻

在「春秋筆」中用之，因為黑色髮式在生行中均用甩髮，而淨行中有原本應用甩髮而改用髮鬆，尤其是黑髮鬆[25]，這是因為演員的頭與頸部沒有功夫，動作一多甩髮與髯口會攪在一起，再加上「搶背」[26]不只會攪了，還會捵頭，所以扮演淨行的人物大都偷懶，改用髮鬆，勾碎臉的人物亦是，在目前僅有張飛、牛皋、姚剛、焦贊（三岔口）人物用甩髮，其它性格粗魯，中青年角色或神怪劇中之大妖用之，外貌怪異奇特掛紅色髯口的，必定用紅髮鬆，而黑、紅二色的髮鬆，必會配插同色的耳毛子，在此一提。

[23]　馬元亮口述，1997，《訪談、錄音》，台灣台北。

[24]　同註1，144頁。

[25]　王少洲口述，1996，《訪談、錄音》，台灣台北。

[26]　同註25。

行當在髮式中會使用髮鬏大致有四原則：

(一) 淨行勾碎臉的。

(二) 生行及丑行中年老者。

(三) 插耳毛子掛扎髯的。

(四) 邋遢不修邊幅的。

而遇到意外或特殊情境下，不戴盔帽而露髮的情況用法與甩髮相同。

髮鬏的髮式是在演出前才現紮出的，其原形為底座一銅圈，四周均束以假髮，理順分成三份，取中一份紮成蓬鬆的髮團，呈半圓扇形，立於底座銅圈上（突出於頭頂）。餘髮披散於腦後覆蓋於網子上，做為髮尾，另兩份為左右各一綹，屬於鬢髮，垂於耳際，用時戴於網頂，頭部四周用水紗繫緊。

六、蓬頭

亦稱鬅頭，為扮演劇中人物僧道、天兵、神將、妖魔、鬼卒等角色所用的假髮髮式，表現人物披頭散髮或蓬頭垢面的外貌造型。蓬頭分大蓬頭及小蓬頭兩種：大蓬頭多用於僧道，彪悍凶猛的將領及神將、大妖等，髮色有黑、紅、騌、白四種，用時僧道多用月牙箍、如意箍搭配，將領多用大額子搭配，神怪多用雙抓鬏搭配；小蓬頭多為鬼卒、小妖等所用，髮色有黃、藍、紅、綠、白五種。用時最多會在額頭上正中央處插一絨球。蓬頭在與髯口搭配時，淨行多掛扎髯，如掛紅扎髯則可與綠、紅、黃三色蓬頭搭配。生行掛三髯、滿髯都可

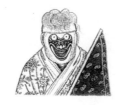

圖3-6　小蓬頭

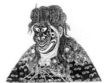

圖3-7　大蓬頭

與蓬頭搭配，如借東風的諸葛亮是黑三髯、黑蓬頭，白蟒台的太上老君是白滿髯、白蓬頭。蓬頭的髮式是用布料製托，人髮、呢絨或牦牛毛製成，前頂邊沿加皮革圈口，前方正中留一截短髮穗，左右各垂一綹齊鬢髮辮，後方髮尾長約一尺五下垂，因頭頂四周髮式短而蓬鬆，而得名。

七、髮鬏

可稱髮髻或雙髮鬏，亦是京劇中人物頭部假髮中一種髮式，表示人物的頭髮造型成環攬狀，如定軍山的夏侯淵；在用於神怪時，表示其雙耳叢立，其髮色有黑、紅、騌、白四種，用時應配合同色的網子，此髮式沒有單獨使

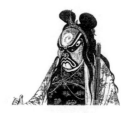

圖3-8　髮髻

用，必須與蓬頭組合成一體，也就是說蓬頭是獨立的可單獨使用，但髮鬏是一定要有蓬頭的，此種髮式神怪用的較多，凡人用的極少。髮鬏的髮式，是用鐵絲將外形圈出，形為中凹，左右是弧形的圈口。編上假毛髮，將左右各梳成扇面形如握拳的髮結，使用時就勒定在蓬頭的額頂部位。[27]

八、鬢髮

扮演劇中人物裝飾兩鬢角毛髮的化妝髮式用品，分為兩類型，一為獨立式的，垂於臉頰左右，中間用線連接壓於頭頂網上，有黑、黪、白三色，用時與髯口顏色配合；一是由大蓬頭或髮鬏中摟出的。左右各搭一絡，顏色必定與蓬頭或髮鬏一致，故戴大蓬頭或髮鬏者必定會有鬢髮，而且在髮色上亦須與髯口相配合，因此在正常的

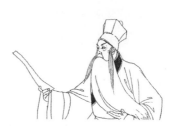

圖3-9　鬢髮

情況下是環環相扣的。獨立式的鬢髮慣與髯口搭配，而在使用時各有不同的型態。一般是自然下垂，與髯口邊緣耳際接合在一起的，俗稱長鬢髮，在表現人物神情交集或失常，可把鬢髮弄亂，由鬢髮底端一手捏住，一手將鬢髮由下往上推搓；也有將左右兩絡鬢髮編成小辮，或用彩線將兩絡鬢髮紮成左右相等的若干一寸長短的小節髮辮，通稱為鬢髮辮，簡稱為小辮；還有將鬢髮理順後，拈轉取中盤成圈狀；亦有將鬢髮用力一搓後，會自然往回扭轉成一小麻花。兩者用途相同，多用於扮演老婦人或太監時來裝飾兩鬢，俗稱鬢髮鬏，有黑、黪、白三色，如今大多已定形是做出來的，多是武生武松及老旦在用。而獨立的黑鬢髮極少，大多是用於小辮或鬢髮鬏上，黪、白色的鬢髮較多，尤其是白鬢髮。掛黪、白滿髯的人物均附鬢髮，黑滿髯用千斤。鬢髮還可有一彈性使用法，是在於演員臉型的大小來決定用否？在不傷大雅的原則下用之，可修飾臉型。

九、耳毛子

是京劇行當中淨、丑行於頭部化妝用品，慣與髯口搭配，是生於鬢角處之毛髮，長而下垂稱鬢髮，短而上揚豎立稱耳毛子。左右各一成一對，屬鬢髮之一種，可分為兩類型：一為獨立式的，多為淨行用之，插於耳際，因形如鬢髮倒立，故又稱飛鬢，為突顯腳色在扮演性格粗獷、勇猛、暴燥的人物所用，應有黑、黪、白、紅四色，現今黑、紅二色較常用到，其

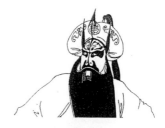

圖3-10　耳毛子

材質製作，是用牦牛毛穿織在銅絲胎上，長約五寸餘，呈筆頭狀，中間用銅絲彎股；一為非獨立式的，是附於「加撮髯」上的耳毛子。加撮髯形似短扎髯，其近耳際兩側之下垂鬢髮，

[27] 同註9，〈化妝〉，128頁。

如劇中人物造型需要，可將其上揚豎立，形成一附於髯口上的耳毛子，丑行用之。淨行用耳毛子多與扎髯、一字髯搭配，不掛髯口而單用耳毛子的，淨、丑行均有，而淨行較丑行多，但都有限，淨行如《打瓜園》的鄭子明、《龍虎鬥》的呼延贊、《溪皇莊》的蔣旺。丑行如《巴駱和》的胡里；另有掛滿髯而插耳毛子的極少，依人物而論，如《霸王莊》中之黃龍基、《除三害》中之周處等。

十、孩兒髮

　　顧名思義，為京劇中屬劇中兒童或僮僕的髮式，是由人髮或用黑色粗絲線編製成的頭套，髮式有三：其一為前額齊眉穗形如瀏海，左右兩綹形似鬢髮，後腦勺之尾髮長及肩，為一般劇中兒童所用，如《空城計》中之琴僮；其二為大形孩兒髮，區別在於腦後的髮尾較長至臀部，其髮式均為達官貴族中的孩童專用，使用時還得在頂上配戴垜子頭及前額插上面牌，如《罵殿》中之趙德芳；其三為

圖3-11　孩兒髮

鬅鬆孩兒髮，前額與一般孩兒髮同齊眉，不同處在於額頂，將假髮中分向兩側，用彩線梳結成對稱的兩個鬅鬆，左右兩鬢亦用彩線繫成節狀下垂，腦後為短髮，為神怪劇中的兒童所專用，如哪吒。

十一、鬼髮

　　京劇中鬼髮角色的髮式，圓帽型，髮長，前過眼，後長至臀部，而且參差不齊，外加兩綹白紙穗，垂於左右兩鬢；或用一綹，則男垂左鬢，女垂右鬢，均為製造恐怖陰森的氣氛。現今生、淨、丑行的鬼髮，多只垂於原髮式左右兩鬢的白紙穗。

十二、頭套辮子

　　京劇中番邦男性角色的髮式，用假髮編製成的頭套，形似圓頂帽，於後腦勺下邊接一條編股齊臀的長辮，用於清朝劇中較多。
以上這些男性假髮與髯口均屬於盔頭箱管轄。
　　在日常生活中一般正常的狀態下，常人鬚髮必然同色，劇中人物的假鬚、假髮亦是如此，黑、黪、白三色是一般常見的，黃、綠兩色是少有的，常用於神怪人物中，反而紅色是兩廂均可見到的。先論黑、黪、白三色是年齡的象徵，紅、黃、綠三

圖3-12　鬼髮

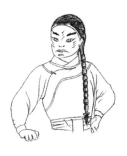

圖3-13　頭套辮子

色表面上似不易斷定年齡，但是卻象徵著性格及突顯其特徵，因此鬚髮除顏色外，加其各自樣式的程式化而規範出的搭配組合，除呈現出在造型上的裝飾美外，更能看出人物的身份、地位、形象、處境及心境。現以程式規範出的裝飾美，其搭配組合有兩種方向：一為髮式用於行當時所搭配的鬚髮及其附屬用品，一為髮式與相關髯口搭配的相對機率及因素，各列表格一一論之。

一、髮式用於行當時所搭配的鬚髮及其附屬（配件）用品

髮式用於行當時，除了所要搭配的髯口外，各種髮式之間亦會有相互的關連，必須搭配與組合；水紗網子是任何行當的必用品，千斤則幾乎是生、淨、丑行的必備品，除這三項外，其它的髮式在人物造型上，常會有至少兩種髮式的組合，才能形成一完整的頭部造型，各鬚髮與各行當相互搭配組合之表格如下：

髮式	顏色	行當	水紗、網子	千斤	髯口	耳毛子	鬢髮	髩鬏	備註
甩髮	黑	青衣、花旦	∨				片子	∨	稱髮綹
	黲	老旦	∨				鬢髮鬏		李多奎用於滑油山、藥茶記中
	黑	小生	∨	∨					羅成、薛丁山
	黑	武生	∨	∨			鬢髮鬏		林沖、穆遇奇
	黑	老生	∨	∨	三髯				楊四郎、范仲禹
	黑	老生	∨		滿髯				吳漢
	黑	淨	∨		滿髯				馬謖、鄭艾
	黑	淨	∨	∨	扎髯	∨			張飛、焦贊
	黑	淨	∨	∨	光嘴巴	∨			惡虎村之郝文
	黑	丑	∨	∨	八字髯				武大郎
	黑	丑	∨	∨	光嘴巴				張文遠、張義

甩髮使用時，雖與人物的情境相關，除配合行當的髯式外，亦有與耳毛子的搭配，大多屬淨行，但屬極少數的特定人物。

髮式	顏色	行當	水紗、網子	千斤	髯口	耳毛子	鬢髮	備註
髮鬆	黝	老旦	✓				鬢髮鬆	釣金龜之康氏
	白	老旦	✓				鬢髮鬆	青風亭之賀氏
	黑	老生	✓		三髯			馬前潑水之朱買臣
	黝	老生	✓		三髯			蕭恩
	白	老生	✓		三髯			程嬰
	黝	老生	✓		二濤髯		鬢髮鬆	
	白	老生	✓		二濤髯		鬢髮鬆	曹福
	黑	老生	✓		二濤髯			馬連良於「春秋筆」中用
	黝	老生	✓		滿髯			蕭恩
	白	老生	✓		滿髯			宋士杰
	黑	淨	✓	✓	扎髯	✓		焦贊、魏虎
	黝	淨	✓	✓	扎髯	✓		
	紅	淨	✓	✓	扎髯	✓		單雄信
	黑	淨	✓		滿髯			專諸
	黝	淨	✓		滿髯		✓	高旺
	白	淨	✓		滿髯		✓	潘洪、姚期、黃蓋
	黑	淨	✓	✓	一字髯	✓		燒山後之焦贊、惡虎村之王棟
	紅	淨	✓	✓	一字髯	✓		燒山後之孟良
	黑	淨	✓	✓	光嘴巴	✓		一箭仇之大頭目
	白	丑	✓		加撮髯	✓		陶洪
	白	丑	✓		五撮髯			崇公道、喬福
	紅	丑	✓	✓	光嘴巴	✓		胡里、拿高登之徐世英

髮鬆大多用於上了年紀或粗枝大葉的人，而髮鬆本身已有鬢髮，因此在掛髯口時可不用再加鬢髮。淨行除滿髯外則多與耳毛子搭配。

髮式	顏色	行當	水紗、網子	千斤	髯口	蓬頭	髮鬆	髮綹	備註
鬢髮	黑	武生	✓					ˇ	武松、林沖
	黑	老生	✓		三髯	✓			諸葛亮
	黪	老生	✓		三髯				鄧禹、徐策（法場換子）
	白	老生	✓		三髯				黃忠、徐策（雙獅圖）
	黪	老生	✓		滿髯		✓		李奇、鮑世德（荒山淚）
	白	老生	✓		滿髯		✓		張元秀、公孫杵臼
	黪	淨	✓		滿髯				姬僚、屠岸賈
	白	淨	✓	✓	滿髯	✓			
	白	淨	✓	✓	滿髯		✓		廉頗、黃蓋
	白	丑	✓		五撮髯				喬福、崇公道
	白	丑	✓		加撮髯		✓		陶洪
	白	生	✓		光嘴巴				陳琳

鬢髮是行當中，人物造型的需求，而與髮鬆或蓬頭搭配。

髮式	顏色	行當	水紗、網子	千斤	髯口	甩髮	髮鬆	蓬頭	鬢鬆	備註
耳毛子	黑	淨	✓	✓	滿髯					周處、黃龍基、于六
	黑	淨	✓	✓	扎髯	✓				張飛、焦贊
	黑	淨	✓	✓	扎髯		✓			燒山後之焦贊
	黪	淨	✓	✓	扎髯					洪羊洞之焦贊
	白	淨	✓	✓	扎髯					鐵木兒、焦振遠
	紅	淨	✓	✓	扎髯		✓			單雄信
	紅	淨	✓	✓	扎髯			✓		蜈蚣大仙
	黑	淨	✓	✓	一字髯		✓			燒山後之焦贊
	紅	淨	✓	✓	一字髯		✓			燒山後之孟良
	黑	淨	✓	✓	光嘴巴				✓	嫁妹之大鬼
	紅	淨	✓	✓	光嘴巴		✓			拿高登之徐世英
	紅	丑	ˇ	ˇ	光嘴巴		✓			胡里

以獨立的耳毛子來論，為淨行的專利，與其它髮式均有搭配的可能，則丑行用的耳毛子有不是獨立的，而是加撮髯的一部分。

髮式	顏色	行當	水紗、網子	千斤	髯口	耳毛子	鬢髮	髻鬏	備註
蓬頭	黑	武生	∨	∨			∨		一箭仇之武松
	黑	老生	∨		三髯		∨		借風之孔明
	白	老生	∨		滿髯		∨		太上老君、蔡天化
	黑	淨	∨		滿髯				目蓮救母之大鬼
	黑	淨	∨	∨	扎髯	∨		∨	許褚、蓋蘇文
	黑	淨	∨	∨	扎髯	∨			夏侯淵
	紅	淨	∨	∨	扎髯	∨			蜈蚣大仙 紅扎之蓬頭綠、紅、黃三色均可
	黑	淨	∨	∨	一字髯	∨	∨		七星聚義之公孫勝、王飛天
	黑	淨	∨		虬髯				魯智深
	黑	淨	∨	∨	光嘴巴			∨	楊七郎、金錢豹
	綠	淨	∨	∨	光嘴巴				青龍
	白	淨	∨	∨	光嘴巴				白虎

蓬頭的造型人物，多會與鬢髮、耳毛子或髻鬏搭配。

髮式	顏色	行當	水紗、網子	千斤	髯口	耳毛子	蓬頭	孩兒髮	備註
髻鬏	黑	娃娃生	∨	∨			∨	∨	直接由孩兒髮的頭套梳起兩髮鬏
	黑	武生	∨	∨			∨		伽藍
	黑	淨	∨	∨	滿髯		∨		
	黑	淨	∨	∨	扎髯	∨	∨		許褚、祭塔之塔神
	黑	淨	∨	∨	一字髯		∨		
	綠	淨	∨	∨	光嘴巴		∨		青龍
	白	淨	∨	∨	光嘴巴				白虎

梳髻鬏的人物，在造型上沒有單獨使用的例子，必定要與蓬頭搭配，而多是孔武有力的人物。

髮式	顏色	行當	水網、紗子	千斤	髯口	甩髮	蓬頭	孩兒髮	雙抓鬏	備註
鬼髮	白	老生	∨		黑三髯	∨				劉世昌
	白	淨	∨		黑扎髯					鄭子明
	白	淨	∨	∨	光嘴巴		∨		∨	楊七郎
	白	丑	∨		光嘴巴	∨				張文遠、張義
	白	丑	∨		黑八字髯					武大郎

鬼髮在現今生、淨、丑行中，已意識性的簡化，不似旦行將長髮披下，而用兩綹白紙穗搭於人物原髮式的頭頂上，順其兩鬢而垂下，示之。

二、髮式與相關髯口搭配的相對機率及因素

　　水紗及網子是任何行當都不可缺的用品，之前已提及，但男女用法各不相同，兩者明為梳整髮式的附屬用品，實為頭髮的一部分，並可輔助其它髮式，但都藏於裡部，因男性腳色多戴帽子，故與髯口搭配的機率較遠，僅以甩髮、髮鬏、蓬頭、鬢鬏搭配而展露於外。而各髮式與髯口的搭配有其一定的程式，其它髮式亦是亦會有例外的情況，列表參閱於下：

髮式	髯口	可能性	例外	原因舉例
千斤	滿髯	一定	有	黑滿。
	扎髯	一定		
	三髯		有	趙雲掛髯口時均用。
	一字髯	不一定		用的機率較少

千斤都是黑色，可單獨使用不用於髯口搭配，淨行、武生及武行常用，除此之外，用時多與黑滿髯、扎髯及一字髯搭配。

髮式	髯口	可能性	例外	原因舉例
甩髮	三髯	一定		
	滿髯	一定		
	扎髯		有	三岔口之焦贊，於其它戲中均為髮鬏。 張飛於任何戲中只要露髮均為此髮式。
	八字髯	一定		

甩髮的髮式，意示髮多年紀尚輕，而髮多才能紮成一束成此髮式，年輕才會與黑色髯口三髯及滿髯搭配。至於掛黑扎的淨行，在早期髮式多會用甩髮，如今為了省事多改用髮鬏，而用甩髮搭配扎髯者多屬例外了。因此焦贊只有在三岔口中用甩髮，而張飛是一直保持用此髮式。兩者均屬甩髮用於扎髯的例外。

髮式	髯口	可能性	例外	原因舉例
髮鬏	滿髯	一定	有	黑滿多配甩髮
	扎髯	一定	有	黑扎於表演技術性高者會以甩髮搭配
	一字髯	一定		
	三髯	一定	有	黑髮鬏只搭配於馬前潑水之朱買達
	二濤髯	一定	有	黑髮鬏只搭配於春秋筆之王彥丞
	五撮髯	一定		
	加撮髯	一定		

髮鬏髮式意示頭髮較為稀短或懶於梳理的人才用，因此上了年紀的人或粗枝大葉的人多會使用，髮色多屬黑、黲、白、紅四色，因此會與滿、扎、一字等多種髯口搭配，而且黑色髮鬏極少，而會與黑三髯搭配應屬例外。

髮式	髯口	可能性	例外	原因舉例
蓬頭	三髯		有	孔明借東風時用之
	滿髯	一定		
	扎髯	一定		
	一字髯	一定		
	虬髯	一定		

蓬頭顏色眾多，一般人極少用，因其有蓬頭垢面之意。因此身份或個性奇特的人才會用，而大都會與三、滿、扎、一字四種髯口搭配。大都用於戴髮出家的僧人或道士。

髮式	髯口	可能性	例外	原因舉例
鬢髮	滿髯	一定		多用於黲色或白色。
	三髯	有	有	與黑蓬頭搭配時用，如借風之孔明。 1.修飾扮演者的臉 2.用髮鬏必有鬢髮

鬢髮與髯口組合，大多是有點年紀的人才用，因此多為黲色或白色，如用黑色多不掛髯口，多將其編織成不同樣式的小辮，大多為武小生、娃娃生或不掛髯口的淨行人物用之。

髮式	髯口	可能性	例外	原因舉例
耳毛子	扎髯	一定		
	一字髯	不一定		五台山之楊延德，不插耳毛子。
	滿髯		有	霸王莊中之黃龍基及于六，插耳毛子。 除三害之周處，插耳毛子。

由上表來論，掛扎髯的人物是一定附上耳毛子，而且沒有例外，掛一字髯的不一定附耳毛子，如五台山的楊延德，而掛滿髯者原則上是不插耳毛子的，插耳毛子是屬例外，如霸王莊中的黃龍基，除三害之周處。因此扎髯、一字髯甚至滿髯均可搭配耳毛子，而插耳毛子的人物，並不一定掛髯口，如淨行的姚剛，丑行的胡里等。在顏色方面基本上耳毛子是與所配鬢髮的顏色相同的，但亦有例外，除神怪外凡人多半是與生理有關，如劉唐下書中之劉唐，其外號叫赤髮鬼，所掛之黑扎髯中摻兩綹紅鬚，耳毛子亦是黑中摻紅，而現因該耳毛子用途較少，就完全以紅色耳毛子替代了。耳毛子除了與髯口搭配外，有時亦與甩髮、髮鬏、蓬頭以及抓鬏這些髮式搭配。在顏色方面原則上是互相一致的。

髮式	髯口	可能性	例外	原因舉例
鬼髮	三髯	一定		
	八字髯	一定		
	扎髯	一定		

鬼髮適用於各行當，但於掛髯口的人物中，多用於黑色髯口。

髮式	髯口	可能性	例外	原因舉例
鬢鬆	滿髯	有		
	扎髯	有		
	一字髯	有		
	王八髯	有		
鬢鬆一定要與蓬頭搭配，不會單獨使用。				

　　由以上兩種的分類劃分方式，可看出鬚髮之間的搭配是有其一定的規範性，然而由於戲曲人物處於露髮造型的情態有限，因此不是每種髯式都會與髮搭配，就以比率來論，只有二分之一的髯式會在某種狀況下與髮作組合，今由以下所列出的表格，可清楚的觀察出，人物在其頸部以上為某種狀況而塑造出的基本造型模式。

鬚髮	甩髮	髮鬆	鬢髮	蓬頭	鬢鬆	千斤	耳毛子	鬼髮	備註
三髯	∨	∨	∨	∨				∨	
滿髯	∨	∨	∨	∨	∨	∨	∨		
扎髯	∨	∨			∨	∨	∨	∨	
虬髯				∨					
一字髯		∨		∨	∨	∨	∨		
二濤髯		∨							
八字髯	∨							∨	
五撮髯		∨	∨						
加撮髯		∨	∨						
王八髯				∨					
一戳、二字、二挑、丑三、四喜、五綹、吊搭、鼻卡、頦下濤這九口髯式於傳統京劇演出中沒有與髮式搭配的造型，但在今後新編劇目中是有空間的，可嚐試在人物造型中做大膽的創新突破而不受傳統的規範。只要合情合理不失美觀，受到認同，即可定位。									

　　由以上所列基本造型的模式中，同一髯式在色彩不同的前題下，與髮式再做細部的組合，則會有所區分。以三髯為例，如是黑三，其髮式多會用甩髮。髮鬆多用於黲三與白三，而鬢髮可修飾扮演者的臉龐大小或加強黲、白三髯的穩重。蓬頭及鬼髮則用於特殊因素的造型。

　　髮式除了與髯鬚搭配外，不可忽略了，還有髮與髮之間的自行組合及髮式各自獨立的表現形象，這些均屬不掛髯口的人物造型，不外乎為小生、武生、武行及光嘴巴的淨行。前者髮與髮之間的自行組合有五類如下：

　　(一)千斤、蓬頭、髮鬆　　（武生、武行、淨）

　　(二)千斤、耳毛子　　　　（淨）

　　(三)千斤、甩髮　　　　　　（小生、武生、淨）

　　(四)千斤、甩髮、耳毛子　　（淨）

　　(五)鬢髮、髮鬆　　　　　　（生）

後者髮式各自獨立的形象表現有七類如下：

　　(一)千斤　　　　　　　　　（武生、武行、淨）

　　(二)耳毛子　　　　　　　　（淨）

　　(三)蓬頭　　　　　　　　　（武生、武行）

　　(四)甩髮　　　　　　　　　（小生、武生、淨）

　　(五)鬢髮　　　　　　　　　（生）

　　(六)髮鬆　　　　　　　　　（老旦）

　　(七)孩兒髮　　　　　　　　（娃娃生、小生、武生、丑）

至於鬼髮，可用於所有的行當。

第四節　意義及功用

　　戲曲中所表現的由劇情到人物型態全都是假象，都是刻意形成的，但均有其要表現的意義及功用，單論京劇中的髯口也不例外，京劇的故事情節大多是依章回小說而來，人物的造型亦是如此；小說中如何描述，該人物就依其描述而形成，髯口的樣式及顏色亦是，因此任何人物在髯口的造型上各有其樣式及顏色，由樣式中可區分出行當及其性格與身分地位，顏色可判斷其年齡，鬍鬚是男性生理狀態的表現，因此在生、淨、丑男性的行當中大多會掛髯口。但在京劇中有一特殊的規範，不是以年齡來決定人物是否掛髯口，而是以掛了髯口的人物來論年齡，此論是指生行中的小生行當，在京劇中小生是永遠不會掛髯口的，不論年齡的增長，例如三國的周瑜。因此掛髯口的行當為生行中的老生，又名鬚生，顧名思義因掛髯口而得名；武生原則上是不掛髯口的，但有幾個特殊人物例外，在某些戲中需掛髯口，例如陽平關中的趙雲。在淨行、丑行中，掛髯口的居多，如不掛髯口的情況有三：1.年齡尚幼 2.出家人或太監 3.神怪精靈。而淨、丑行在基本造型上是成對比，淨行大多是高大魁武，丑行大多是短小精幹，因此為配合造型，淨行多掛長髯，丑行多掛短髯。

　　髯口為顯示年齡，是由顏色上來區分出青年、中年、壯年、老年，顏色有黑、灰、白及紅、紫、黃、綠七色；最平凡常見的是前三色黑、灰、白，此三色已可表現年齡的增長過程，之所以會有後四色紅、黃、紫、綠的產生，應有三個因素：1.血統種族的不同 2.特殊的生理突變 3.非人類。這四色在年齡的變化過程中，顏色均會逐漸變淡而成灰色，最後為白色；因此在年齡的增長中，灰色是必經的過程，白色是最終的結果，這是可以由日常生活中西方人的正常生理成長過程中證實，在戲曲中亦該如此模仿，但在京劇中掛紅、紫、

黃、綠四色髯口的人物，幾乎都沒有進入老年階段的情節，因此在目前不會在造型上造成困擾。

生活中每個人都有其性格，平常光看外表是不易察覺的，大都是經過交談或深交，才會大致的了解。因此在京劇中為使人物在一出場時讓觀眾先大致了解該人物的性格，會在人物造型上某些裝扮之處來突顯其性格，髯口就是其一工具。髯口的樣式很多，均是配合人物性格而設計出來的。人的性格有多種：文靜、穩重、粗魯、暴躁、滑稽、寒酸、活潑、、、等。因此髯口的造型由此而出，加上與顏色的搭配，使劇中各個人物因而突出亮麗，讓觀眾不用去深入了解，一看就大致明白其性格。

其實在我們的生活中，亦可由蓄鬚的樣式外表及服飾，可推測出該人是何身份，劇中人物亦是如此。文靜穩重者多用三髯或滿髯，粗魯暴躁者多用一字髯或扎髯，滑稽寒酸者多用丑三或八字，活潑者多用二挑髯等。顏色上用紅、紫、黃、綠來與黑色作對比，黑色較平常，其他四色較不平凡，文人大多較平穩，武人大多較粗暴，因此以士、農、工、商身份來論，士商身份的人物，工作性質屬細活兒，大都會掛長髯，農工身份的人物，工作性質屬粗活，大都會掛短髯，如同職業高尚者多掛長髯，職業低賤及不修邊幅的多掛短髯，由這些條件來做規範，不難決定出劇中人物的身份造型。

戲劇不論是由劇情而產生人物，還是由人物發展劇情，但人物都要為表明身份而有其造型，這是任何戲劇中的人物所必備的，京劇亦是。京劇中的人物造型必須先定位於行當上，每個行當都有其基本的造型配備，服飾是每個行當必備的，但其樣式是男女有別各有所屬，就如旦行中的青衣、花旦、武旦，三者造型就大不相同，青衣需穩重大方，花旦需輕鬆活潑，武旦需乾淨俐落，因此在生、淨、丑三行中亦是各有其造型，髯口是老生及淨行丑行不可少的配件，只是在樣式上各有所不同，因此要在配合人物的年齡、性格及身分的條件上去營造其造型。人物不只是要有造型，也不能失其美感，整體所需的樣式及色彩是必須小心運用的。髯口雖是其配件之一，但其樣式不能隨意搭配，這會影響造型的美感。同樣的身份、年齡，全因行當的不同而造型全然不同，相同樣式的髯口搭配在不同人物身份上，又會是另一件造型。京劇人物在造型上的基本定位是要有美感，而美感的定位不只是外表的光鮮亮麗，而是要有美的內在感受。京劇中人物的造型，會個個均有美感，是因其各具不同的特色。髯口由於有各種樣式，才可以襯托劇中人物的造型。因此髯口會因人物的屬性及所穿戴的服飾裝扮，而擇其應搭配的髯式，來配合整體造型之美。

在生活中蓄鬚者，在生氣、發怒時會有吹鬍子瞪眼之表情，氣喘如牛時亦會吹鬚。雖然現在蓄鬚的人已不多，但生活中的一些動作，都是我們平常隨性而發的舉動。在京劇中這些舉止，人物在表達時，就會更誇張，但又不能失之美觀，而含舞蹈化。京劇的髯口在應用時是行當、年齡、性格及身份的指標，在人物造形上有襯托之美，這些都是處於靜止狀態時；但人物在為劇中情節牽動時，則借助髯口結構的特殊，以舞動髯口來表達人物當時的心境，進而強化舞台上的氣氛。

　　綜結而論，鬚口的意義在於區分行當，判斷年齡，了解性格，認清身份；功用爲襯托人物造形之美，而舞動人物之心境。

結語

　　打造京劇人物的造型，須藉由行頭中的各類飾物，大至鎧甲，小至頭飾來做組合的搭配，鬚口即是其中的飾物。除去行當的規範外，是某些人物在造型上的必備品。其牽扯的層面是多方面的，除了服飾的搭配，主題即在頸部以上的裝扮，臉譜的各種譜式及各類髮式，與鬚口要如何的搭配，除了特定的組合外，都有其一定的程式範疇，而這些所規範出的程式，即是傳統戲曲所傳承的「規矩」，是不易改變或破除的，因涵蓋了其所要表現傳達的意義及其功能，奠定出一定的藝術價值。

第四章　髯口在特殊狀態下之運用

前言

　　髯口是京劇中的假鬍子，大致與人們日常生活中的成長歲月雷同。但在戲中的人物是否要掛髯口，要依據行當（腳色）來決定。掛了髯口的人物，除了代表年齡的正常成長之外，其中有因生理及基因上的變化，使得在鬚髮上各有特色。也會在特殊的因素下，由行當的改變而產生造型上不同的變化，更會在性格特色上，將人物設計在雙重造型皆可的行當上。因此，髯口在京劇中多用於淨、丑及老生的腳色，其中，會因特殊的因素，而做彈性的變化運用。這些變化運用也是京劇程式化中的突變特性，然而不清楚的人會不重視，不瞭解的會有疑問。因此，值得在此提出研究及說明。

　　髯口既是假鬚，依照一般生活，在正常的生理狀態下運用時，劇中人物年齡的成長變化是必然的。但是，有部份人物會因特殊的生理變化、機動性的變化或屬兩門抱及三門抱行當的變化，由這些狀態，更清楚而明白年齡的成長變化是自然現象，特殊生理變化是基因的突變，這兩者的現象是人為無法掌控的，而機動性及兩門抱或三門抱的變化是人為主導出來的，因此借由在自然現象及特殊的狀態下，將京劇中的人物做彈性變化而運用，塑造出行當中形形色色的人物造型，增添了戲曲的生動及輔助了舞台上的視覺美感。

第一節　年齡的成長

　　髯口在年齡的成長上是以顏色來區分的，與我們生活中的成長是一樣的，是以黑、黲、白三色來區分表現年齡成長的三個時期。五十歲以前掛黑色髯口，過了五十歲而在六十歲以前掛黲色髯口，六十歲以後就掛白色髯口。但是戲曲中的人物大部分都只停留在某一段年齡期，或某兩個時期，也就是說劇中人物所停留的這些時期，才有其值得表現的故事情節；只有極少部份的戲曲人物，其年齡的成長過程包括三個時期的寫照。

　　掛了髯口的生、淨、丑行才有年齡的成長過程。先以生行來論，生行中的老生又名鬚生，顧名思義是一定掛髯口的，除了大部份的人物其事蹟只有一個年齡期外，另有少部份的人物事蹟較長，各佔有二至三個年齡期，現在一一列舉出，三個年齡期的如下表有劉備、秦瓊、孔明、伍子胥、趙雲等：

劉　備　黑三髯　《轅門射戟》、《黃鶴樓》、《三顧茅廬》、《長坂坡》、《臨江
　　　　　　　　會》、《古城會》、《青梅煮酒論英雄》、《博望坡》、《讓徐
　　　　　　　　州》、《取成都》、《金鎖陣》。
　　　　黲三髯　《兩將軍》、《甘露寺》、《陽平關》。
　　　　白三髯　《白帝城》。
秦　瓊　黑三髯　《臨潼山》、《當鐧賣馬》、《賈家樓》、《三家店》、《四平
　　　　　　　　山》、《打登州》、《臨江關》、《虹霓關》、《東嶺關》、《廣陵
　　　　　　　　會》、《美良川》、《御果園》。
　　　　黲三髯　《白良關》。
　　　　白三髯　《取帥印》。
孔　明　光嘴巴　《三顧茅廬》。
　　　　黑三髯　《博望坡》、《臨江會》、《群英會》、《華容道》、《黃鶴樓》、
　　　　　　　　《柴桑關》、《金雁橋》、《戰冀州》、《詐歷城》、《臥龍吊
　　　　　　　　孝》、《兩將軍》、《取成都》、《定軍山》、《陽平關》、《連營
　　　　　　　　寨》、《白帝城》、《七擒孟獲》、《雍涼關》、《鳳鳴關》、《天
　　　　　　　　水關》、《罵王朗》。
　　　　黲三髯　《失空斬》、《戰北原》、《七星燈》。
伍子胥　黑三髯　《文昭關》、《武昭關》。
　　　　黲三髯　《文昭關》、《武昭關》。
　　　　白三髯　《文昭關》、《武昭關》。
趙　雲　光嘴巴　《連環計》、《鳳儀亭》、《白門樓》、《長坂坡》、《三顧茅
　　　　　　　　廬》、《金　鎖陣》、《博望坡》、《群英會》、《華容道》、《取
　　　　　　　　桂陽》、《黃鶴樓》、《金雁橋》、《定軍山》、《龍鳳呈祥》、
　　　　　　　　《周瑜歸天》、《截江奪斗》
　　　　黑三髯　《陽平關》、《連營寨》、《柴桑關》。
　　　　黲三髯　無。
　　　　白三髯　《鳳鳴關》、《天水關》、《失空斬》。

兩個年齡期的有楊延昭、楊波、蒯徹、馬岱等：
楊延昭　黑三髯　《金沙灘》、《李陵碑》、《五台山》、《脫骨計》、《楊排風》、
　　　　　　　　《穆柯寨》、《天門陣》、《四郎探母》。
　　　　黲三髯　《破洪州》、《洪羊洞》。
楊　波　黲三髯　《大保國》。
　　　　白三髯　《探皇陵》、《二進宮》。

蒯徹	黑三髯	《喜封侯》。
	白滿髯	《淮河營》。
馬岱	光嘴巴	《兩將軍》。
	黔三髯	《失街亭》。

　　三個年齡期中的髯口，由黑轉黔再變白的以劉備及秦瓊爲最完整。其他如孔明，雖在年齡成長上有三階級，卻是由不掛髯口轉爲掛黑髯再變爲掛黔髯，沒有白髯口的時期，因其已過世。因此以掛髯口來論，只有黑轉黔兩階級。而伍子胥雖是三階級的髯口成長色，卻是由一夜而成的，這是快速成長，而真實的年齡未成長，是因成長基因受刺激而突變。至於趙雲。其行當是生行中之武生。原則上京劇武生是不掛髯口的，例外案例除外，趙雲即是。他除了本身的絕大部分事跡是不掛髯口外，還受到年齡的牽引在某幾個戲中掛黑色髯口，到老年掛白色髯口。

　　兩段年齡期的有楊延昭，是由黑髯轉黔髯，楊波及徐策是由黔髯轉白髯，蒯徹是由黑髯直接轉爲白髯，而且其髯式也不同，沒有中間的黔色髯口階級。應該是沒有其特殊的事跡可論。至於髯式不同，由三髯改滿髯，應該也是髯式改變，就如同我們生活中改變髮型一般，亦可能是年輕時有修飾，年老了就順其自然了。馬岱亦屬武生，掛髯口也是受年齡成長影響，應屬例外。不過由此看出生行中之武生，多少是可受年齡成長的因素而掛髯口，而小生在京劇中較嚴格是幾乎沒有例外，換句話說，就是年紀再大，死也不掛髯口。

　　淨行在三個年齡期的有尉遲恭及包拯等：

尉遲恭	黑滿髯	《美良川》、《千秋嶺》、《鎖五龍》、《御果園》。
	黔滿髯	《取帥印》、《白良關》。
	白滿髯	《殺四門》、《敬德裝瘋》、《藥王卷》。
包拯	光嘴巴	《烏盆計》。
	黑滿髯	《探陰山》、《雙包案》、《鍘美案》、《狸貓換太子》、《打鑾駕》、《鍘包勉》、《黑驢告狀》、《遇太后》、《打龍袍》。
	黔滿髯	無。
	白滿髯	《長壽星》（太君辭朝）。

尉遲恭是標準的三個年齡階段，均是掛滿髯，由黑滿轉黔滿再變白滿，是一個完整的舞台事跡；至於包拯，光以年齡期來論，看似有三個階段，但以髯口來論就只有兩個階段了，因有其一階段是不掛髯口的。而掛了髯口就只有在掛黑色及白色髯口時期的舞台事蹟較光輝，而完全沒有掛黔色髯口的舞台事跡。

　　兩個年齡時期的淨行人物較生行多，有關羽、張飛、曹操、焦贊、姚期、黃三太等：

| 關羽 | 黑三髯 | 《關公出世》、《三結義》、《虎牢關》、《連環計》、《鳳儀亭》、《讓徐州》、《青梅煮酒論英雄》、《屯土山》、《白 |

<table>
<tr><td></td><td></td><td>馬坡》、《灞橋挑袍》、《過五關》、《古城會》、《三顧茅
蘆》、《博望坡》、《長坂坡》、《漢津口》、《臨江會》、
《華容道》、《戰長沙》、《單刀會》、《真假關公》。</td></tr>
<tr><td></td><td>黲三髯</td><td>《水淹七軍》、《走麥城》。</td></tr>
<tr><td>張　飛</td><td>黑扎髯</td><td>《三顧茅蘆》、《三結義》、《打督郵》、《虎牢關》、《連環
計》、《鳳儀亭》、《借趙雲》、《讓徐州》、《打曹豹》、
《芒碭山》、《轅門射戟》、《古城會》、《金鎖陣》、《博望
坡》、《長坂坡》、《青梅煮酒論英雄》、《蘆花蕩》、《黃鶴
樓》、《柴桑關》、《龍鳳呈祥》、《金雁橋》、《戰冀州》、
《詐歷城》、《葭萌關》、《截江奪斗》、《瓦口關》。</td></tr>
<tr><td></td><td>黲扎髯</td><td>《造白袍》。</td></tr>
<tr><td>曹　操</td><td>黑滿髯</td><td>《三顧茅蘆》、《捉放曹》、《虎牢關》、《連環計》、《鳳儀
亭》、《戰濮陽》、《戰宛城》、《白門樓》、《屯土山》、
《白馬坡》、《擊鼓罵曹》、《過五關》、《博望坡》、《長坂
坡》、《漢津口》、《灞橋挑袍》、《群英會》、《華容道》、
《逍遙津》、《定軍山》、《徐母罵曹》、《倒反西涼》、《青
梅煮酒論英雄》、《走麥城》。</td></tr>
<tr><td></td><td>黲滿髯</td><td>《陽平關》。</td></tr>
<tr><td>焦　贊</td><td>黑扎髯</td><td>《紅旗山》、《收孟良》、《三岔口》、《轅門斬子》、《天
門陣》、《破洪州》、《打焦贊》、《打韓昌》、《打耶律休
哥》、《穆柯寨》、《雁門關》。</td></tr>
<tr><td></td><td>黲扎髯</td><td>《洪羊洞》。</td></tr>
<tr><td>姚　期</td><td>黑滿髯</td><td>《取洛陽》、《白蟒台》。</td></tr>
<tr><td></td><td>白滿髯</td><td>《草橋關》、《上天台》、《打金磚》。</td></tr>
<tr><td>黃三太</td><td>光嘴巴</td><td>《蓮花湖》。</td></tr>
<tr><td></td><td>黲滿髯</td><td>《九龍盃》、《李家店》、《英雄會》。</td></tr>
</table>

　　由上表可看出，前四人均是掛黑及黲兩色髯口的階段，而無掛白髯口的事跡，因該階段時人已過世之故，自然沒有事跡可言；而姚期是沒有掛黲滿時期的舞台事蹟，由掛黑滿髯直接轉到掛白滿的兩個年齡期；至於黃三太的兩個年齡期是由行當中的武生不掛髯口，因年齡增長而轉變成掛髯口的淨行，而且是黲色的滿髯。

　　丑行在年齡的成長人物極少，只有程咬金及楊香五兩人，如下：

<table>
<tr><td>程咬金</td><td>黑加撮</td><td>《打登州》、《四平山》、《虹霓關》、《鎖五龍》、《御果
園》、《十道本》。</td></tr>
</table>

　　　　　黪加撮　　《白良關》、《取帥印》、《獨木關》。
　　　　　白加撮　　《選元戎》、《棋盤山》、《九錫宮》。
　　楊香五　黪二挑　　《李家店》、《九龍盃》、《英雄會》。
　　　　　白三髯（老生）　　《薛家窩》。
　　　　　白滿髯（淨）　　　《薛家窩》。

程咬金在行當行爲上來論，應該是三門抱的人物，此處暫以丑行來論之年齡，其髯口的顏色是以三個年齡期來分，算是一個完整的年齡成長期。至於楊香五應屬機動性變化的人物，但是一般人對於楊香五其人的印象大都是丑行，這是其丑行造型的事跡較多，容易讓人印象深刻之故。因此亦將其暫以丑行來論之年齡，其年齡有兩個階級，一是掛黪二挑髯的武丑，一是掛白三髯的老生或是掛白滿髯的花臉。

　　由以上生、淨、丑行的年齡成長中的戲碼看出，形成髯口因年齡成長而變化，有三種狀況：一是人物順著黑、黪、白色髯口成長的三個完整階級，這是代表該人物有許多事跡值得在舞台展現；一是人物本身有些事跡未被發展至舞台上，跳躍而過形成空檔而不完整；更有些人物是只活到某一年齡期而身亡，這兩種情況都屬於兩個階級的年齡期，因此人物的年齡成長會造成以上的三種情況。

　　在此，而我們會發現，只有掛黑色髯口的人物年齡會成長，而掛其它紅、紫、黃、綠、藍等色的髯口人物，似乎都不會成長，都只停留在某一個年齡時期。不知是該人物的事跡極少，還是事跡未被發展至舞台上，還是當時的劇作家因社會的封閉，而不了解掛這些顏色的髯口人物，其髯色應如何成長變化，因而不敢將其事跡延續而大膽的發展至舞台上。雖然有些淨行人物，在臉譜上稍作成長的變化，但沒有在髯色上同時作改變；這還不足表現其年齡在成長，因此掛這些紅、紫、黃、綠、藍顏色髯口的人物，其事跡如果有值得繼續在舞台上發展並成長的價值，在年齡成長過程上，髯口顏色變化的處理應如同生活中的西方人的鬚髮成長變化來安排，可將其髯色由漸淡而變白，一樣可以分成三個年齡成長階段。在此可以確定的是，任何顏色的鬚髮，它的成長過程必定是經過其顏色漸淡而灰，最終是變爲白色[1]，如有了這些的變化，不僅可添增人物造型的設計，並可擴充舞台畫面之美及其領域。

第二節　生理的因素

　　以我們東方人來論，黑色的鬚鬢是最普遍的，上了年紀就漸淡爲灰色再變爲白色，這是正常的成長變化。如有其它色澤的鬚髮，以年輕人來論，會有紅、紫、黃、白色，其因素有三，一是生理基因的突變，一是不同種族血緣結合及遺傳，另一種是種族完全不同，如同

[1]　鬚髮的色澤不論種族，在個別基本的色澤上，由於年齡的成長，均是由原色變淡後進入灰色而變白，這是正常的生理成長過程。

東方人及西方人。因此在京劇中的人物造型，就有極少部分的髯口是基於在這些的因素上所締造出來的。當然個中的鬚髮亦有極密切的關連，而與年齡並不相關，如耳毛子與髯口不同色，蓬頭、抓鬏與髯口耳毛子不同色。還有就是極特殊顏色的髯口，如紅、黃、藍、綠色，這些顏色的髯口，就如前面所提到我們生活中的三種因素，外加還有超時空的神怪精靈，這些的因素，在京劇人物中是必然可以產生而成立的。

現例舉幾個劇中人物來一一論之：

〈除三害〉爲《應天球》中一折，主要人物爲周處，由架子花臉來應工，其造型早期是勾紅三塊瓦臉，髯口如同《烏龍院》中的劉唐，掛黑扎，嘴角兩綹紅鬚兩耳側各插上紅耳毛子，稱爲豹變髯或劉唐髯；掛扎髯的多爲性格毛燥、魯莽、凶狠的腳色，用於「打窯」一場，還說得過去，但用於其他場次中，「路遇說破」時，就顯出其天真、純真、性情中人的個性，就不太吻合了，到了後來成爲御史中丞的身分，更是大相逕庭[2]。因此現在一般藝人飾周處時，於「路遇說破」起，就將豹變髯的兩綹紅鬚和紅耳毛子摘掉，只掛黑滿與紅花三塊瓦臉來呈現，表現出是個改過自新忠烈報國的正人君子。但又經郝壽臣借用《甘露寺》中的孫權的紫滿加上紫耳毛子，再配以其改革創新的臉譜，紅腦門，綠眉搭，紫眉子，紫鼻窩，粉頰暈紅臉蛋的紅色蝴蝶臉[3]，並於「斬蛟」時加上紫髮鬏及垂下的紫鬢髮，濃密的滿腮，使得人物更加起氣宇軒昂、穩重、忠直、正義，因此而烘托出周處的完整性格特性[4]。

判官在京劇劇中爲代表陰曹地府中人物的官爵，通常只分爲紅判官及黑判官，也就是勾紅臉的判官及勾黑臉的判官。在劇中如有判官，一般都只有一個，而多是紅判官。如有兩個判官在同一戲中出現，就會以黑、紅兩判的造型來區分，掛的髯口多爲扎髯，插耳毛子，這是判官的基本造型。但在《九蓮燈》[5]及《陰陽河》[6]兩齣戲中，都各有一判官的人物，但與一般的黑判或紅判的造型全然不同，其名爲陰陽判官，髯口的樣式似滿髯的形狀，由髯口中間分界爲半黑半白表示陰與陽，連其臉譜及服飾均爲一邊白，一邊黑，各用反色的配套來突顯出其特徵的扮相，故而其髯口名稱各爲黑白髯[7]及陰陽髯[8]，名稱上雖不相同，但其意義是相同的。

三國中的司馬師，在京劇中有許多大小事跡，其中份量較重的戲爲《鐵籠山》及《紅逼宮》兩齣，但其造型不論在任何一折單元戲中，亦不論戲份的輕重，其五官造型是一貫而不變的。主要是要象徵並突顯其長相上的缺陷，一直是揮之不去而無法根治的特徵處之故，因

2　樊效臣、海波 1990，〈郝派「除三害」的表演〉，《郝壽臣表演藝術論》，頁324，北京：中國戲劇出版社。
3　翁偶虹，1990，〈郝壽臣藝術論〉，《郝壽臣表演藝術論》，頁80，北京：中國戲劇出版社。
4　同註2
5　王森燃遺稿 中國劇目辭典擴編委員會擴編，1997，〈粉宮樓〉，《中國劇目辭典》，頁 568，河北：河北教育出版社
6　同前註，〈陰陽河〉，頁671。
7　潘俠風著 1987，〈髯口〉，《京劇藝術問答》，頁340，北京：文化藝術出版社。
8　李洪春述，劉松岩整理 1982，〈梨園瑣談〉，《京劇長談》，頁381，北京：中國戲劇出版社。

此由架子花臉應工，勾紅喜鵲眼臉，掛黑滿，搭千斤，其左眼梢下長有一爛肉瘤，不時會滴出血及膿水，故而其臉譜於左眼梢下漆勾一瘤形，並於該處用白粉筆破開一筆，套粉紅色，點上紅點，並通下左面頰來表現膿血跡紋[9]，這是因其於「逼宮」戰役中，因急熱攻心，其肉瘤迸裂而亡，故於臉譜勾畫肉瘤外，其肉瘤所滴出膿汁血跡紋，沿臉頰而下涎染至胸膛處，久而久之把胸前所掛之滿髯染為膿血色，因此黑滿髯為配合其瘤所滴下的血跡於髯上，於是對該處接一縷白鬚或紅鬚或紅白相雜之鬚於黑滿上，或直接用勾臉之顏料染上兩筆亦可[10]，因此而形成了一特殊髯口，名為流膛髯[11]，又因為司馬師專屬，故又名為司馬師髯[12]。因流膛髯其在口音上與劉唐髯相同，不易分辨，故而還是以其人物為定名，較為明確。

三國時期，京劇的《借趙雲》[13]、《戰宛城》等戲中的曹營大將典韋，其造型是勾黃色花三塊瓦臉，髯口早期是掛紅一字，但在楊小樓與譚鑫培配演典韋後，其髯口由原本的紅一字改為紅扎[14]（紅耳毛子在盔內戴紅髮鬆），形成了典韋蓄鬚，為今後之造型，這是由人為因素而改變成型的。依劇中各人物的互相襯托之美亦是因素之一，因在《戰宛城》劇中另一人物矮腳虎王英亦是黃臉掛紅一字，在盜雙戟時，兩人又會相見，在同是黃臉，同掛紅一字髯，插紅耳毛子的同台上，色彩協調之美因而大受影響，故而必有一人要改變造型。如由矮腳虎改掛長髯，既不方便又不美觀，因此變動造型之人必是典韋，這是為舞台畫面唯美因素。

水滸傳中的一百零八條好漢，均是京劇的重要題材，劉唐即是其中之一。他於二十，二十一回及三十八至四十回中的事跡，展現於京劇的《烏龍院》及《潯陽樓》兩齣戲中，因其有「赤髮鬼」的綽號，故而將其綽號的特性表現於鬚髮的造型上。劉唐的性格粗魯暴烈，因此勾藍色花臉，掛黑扎鬚處插紅耳毛，並於黑扎的嘴角兩邊，各扣一縷紅鬚，形成一特殊專用髯口，為劉唐所專用。故名為劉唐髯[15]。現在有的用紅扎直接替代了[16]。

《真假潘金蓮》戲中因有蜈蚣、蠍子、壁虎、蛤蟆、毒蛇五毒。並於山洞中修練成精，故又名為《五花洞》，該五毒精均幻為人形，擾亂世間，其中一毒為女扮造型，其他四毒男扮均戴各色蓬頭。其中為首的蜈蚣精，其整體造型較其它四毒氣派，由淨行應工，勾紅碎臉，掛紅扎插紅耳毛，戴紅蓬頭。這些都是因為精怪之故，在鬚髮上用異於常人之色彩來象徵。

9　北京戲曲學校主編，吳曉鈴編輯，1996〈郝壽臣臉譜集〉，《紅逼宮 司馬師》，頁31，北京：中國戲劇出版社。
10　同註2〈郝派「紅逼宮」的表演〉，頁396。
11　同註7，頁339。
12　同註8。
13　同註7，頁337。
14　同註8。
15　同註7，頁339。
16　同註8。

　　《美人魚》算是後來新編的京劇戲，由漢劇舊有的《飛龍嶺》改編[17]，劇中人物造型均為重新設計，其中最為特殊的人物造型是八大俠中的周潯綽號「癩皮」，勾紅白二色歪臉帶紅白二色蓬頭，掛樣式似扎髯，顏色由中分界為半邊白，半邊紅的紅白二色扎髯，名為紅白髯[18]。

　　《天河配》又名《牛郎織女》，故事情節人盡皆知，為牛郎與織女牽紅線的紅娘，是牛郎僅有的一頭老牛，其牛為金牛星下界，造型人格化，由淨行應工，勾金色或黃色的神佛臉，因年事已高，掛白滿髯，而在白滿的嘴角兩側，分紮兩綹紅鬚，代表牛鼻鬚，是一特殊髯口，為金牛星專用。[19]

　　京劇《落馬湖》，又名《拿李佩》、《望江居》其本事見《施公案》四集第四十六回[20]。在該劇劇中人物之一何路通其造型較為特殊，由淨行應工，心思深沉性格暴烈，勾黃碎臉，掛黃一字髯[21]。

　　以上列舉的十位人物，由於在鬚髮的樣式上及顏色上，各有不同的特點，為求一目瞭然，特列一表，便於相互比較參考。

戲碼	人物	臉譜	髯式	髯色	耳毛子	髮式	特殊處	髯口名稱
應天球	周處	蝴蝶臉	滿	紫	紫	紫鬢髮 紫髮鬏	兩綹紅鬚	豹變髯 紫滿髯
九蓮燈 陰陽河	陰陽判	三塊瓦	滿	黑白			黑白各半	陰陽髯 黑白髯
鐵籠山 紅逼宮	司馬師	喜鵲眼臉	滿	黑	紅		一綹紅白鬚	流膛髯 司馬師髯
借趙雲	典韋	花三塊瓦	扎	紅	紅			紅扎髯
戰宛城	王英	揉臉	一字	紅	紅			紅一字髯
劉唐下書 潯陽樓	劉唐	花臉	扎	黑	紅		兩綹紅鬚	豹變髯 劉唐髯
五花洞	蜈蚣大仙	碎臉	扎	紅		紅蓬頭		紅扎髯
美人魚	周潯	歪臉	扎	紅白		紅、白	紅白各半	紅白髯
天河配	金牛星	神佛臉	滿	白			兩綹紅鬚	金牛星髯
落馬湖	何路通	碎臉	一字	黃				黃一字髯

　　由表格可以明顯的看出，這十位人物多是氣質豪邁帶有粗獷的性格，因此均由淨行來應工，鬚髮在顏色上均各有其特色。其中陰陽判、蜈蚣精、金牛星三位，均含有神話色彩而人格

17　同註5，頁477。
18　同註7，頁340。
19　同註8。
20　同註5，頁752。
21　同註8。

化，有特殊顏色的鬚髮是理所當然不足爲怪的。其他的人物中，司馬師是因自己的傷口所造成特殊狀態的部份髯色；而紫色的鬚髮，在日常生活中類似褐色，在東方人來論還算平常；紅色、黃色及白色的鬚髮在西方人的生活中是平常可見的，但在東方人身上是少有的，用在京劇人物的造型上，除了是用來誇張並突顯人物其性格外，在人體基因的突變亦有可能；就如白色的鬚髮以東方人來論，通常是年齡的象徵，超乎常情的產生於年輕人身上，這就可能是基因的突變；黃色的鬚髮在京劇中除神怪、精靈外，一般人物是極少有的。而紅色的鬚髮造型，雖然不多，但也不能算少，如《鎖五龍》的單雄信，《連環套》的竇爾墩，楊家將的孟良等[22]，這些人物純是爲性格而設計的造型，還是部分帶有基因的突變，還是有種族的血統因素，這幾種的可能是不能完全排除的，只是現在已無法去探討人物血統及基因突變的根源，只能單純在性格及造型上來做詮釋的設計。

第三節　機動性之變化

在京劇中人物造型，有部份人物是屬於由機動性變化因素而成的造型，也就是因戲而異的因素。而使同一人物在不同戲中有完全不同的造型，也可以說行當不相同是最大因素，因在京劇中，大部份的人物在程式化的定律下，都定型於某一行當及其造型，在其它戲中一定亦是如此，不會有很大的區別，最多在年齡上有所成長。所以在因戲而異的情況下，會因在某齣戲中是屬淨行，而在另一齣戲中變成丑行或生行，因此會因行當不同所掛的髯口樣式就會不同。但是由小生或武生變爲老生，由武生變花臉的人物，就不在此範圍內來論，因爲會含有年齡成長的因素在內。在京劇中屬機動性而變化的人物，身份較爲重要的大致有十人，將其規劃爲：淨與丑的機動性，淨與老生的機動性及老生與丑的機動性三種類型。

淨與丑的機動性人物，有唐代的程咬金、楊國忠及清代的楊香五。程咬金的造型一直是屬於二花臉、三花臉及小花臉三個行當間穿梭著的人物，在目前大都是由攻習小花臉的行當來飾之，但其爲何又會有機動性的變化呢？這是因程咬金在大部分戲中如《選元戎》、《白良關》、《打登州》、《取帥印》、《棋盤山》等，其性格的表現大都是耿直幽默中而帶詼諧圓滑，外表看不出其內在剛烈的性格，故而其造型就一直遊走於三門抱的人物中，但其在《賈家樓》及《響馬傳》中正屬於年輕氣盛時期，又是該劇中的中心人物，因此爲了特別突顯出其性格剛烈浮動而暴躁，其爆發性非常的強烈，因而由其一般勾腰子臉掛加撮髯的造型，改以大花臉來詮釋，勾綠碎臉掛紅扎髯及紅耳毛，爲一個全然不同的的造型。再論楊國忠，眾所皆知其爲楊玉環的兄長，而形成機動性的人物，是於《太真外傳》及《梅妃》兩齣戲中的身份及性格上的大不相同，而形成其在造型上的差異。楊玉環於《太真外傳》戲中

[22] 掛紅色髯口的人物還有《取洛陽》的馬武，《打漁殺家》的倪榮，《白水灘》、《通天犀》的徐世英，《金沙灘》的天齊王，《賈家樓》的程咬金，《祥梅寺》的孟覺海，《戰太平》的陳友傑……等。

被玄宗冊爲貴妃，連兄弟姊妹皆受封爵。玉環在未封貴妃之前，雖爲壽王妃，但其兄弟姊妹均未受封，身份地位平庸。冊爲貴妃後，親屬地位身份因而提升。因此楊國忠於《太真外傳》戲中是以三花臉飾之，勾腰子臉掛鬖二濤，來示之當時未被封爵之身份；而於《梅妃》戲中，玄宗開始寵愛江宋蘋，進而封爲《梅妃》，楊貴妃此時已逐漸被疏遠，其兄楊國忠已有爵位及聲望，身份地位已有提升，因而以淨行飾之，以勾粉白臉掛黑滿，來區別楊國忠於受封前後的身份地位及性格差異。提起楊香五此人物，知道的會直覺的認定他在《九龍杯》中的武丑造型，掛鬖二挑，然而此人是屬一機動性的行當人物，因其除了爲讓人有深刻的武丑行當外，在《義旗令》這齣戲中，非但不是武丑，而是淨行與老生的兩門抱的人物，兩者均是掛白滿鬖。老生飾之則俊扮，淨行飾之時則勾老白三塊瓦臉。因此楊香五在《義旗令》中，不論是哪一個行當來飾之，與《九龍杯》中的武丑，即是一位因戲而易的淨與丑或老生與丑兩類型的機動性人物。

朝代	人物	淨行戲碼	丑行戲碼	老生戲碼
唐	程咬金	賈家樓	選元戎、白良關、打登州、取帥印、棋盤山	
	楊國忠	梅妃	太真外傳	
清	楊香五	義旗令	李家店、普球山	
	楊香五		李家店、普球山	義旗令

　　淨與老生的機動性人物有東周的申包胥，三國的司馬懿、嚴顏，唐代的李克用、周德威及宋代的李俊等六人。楚國大夫申包胥於《長亭會》這齣戲中是正淨的造型，勾紅三塊瓦臉，掛黑滿，而在《哭秦庭》戲中卻是老生行當，掛黑三。於京劇中的司馬懿幾乎是淨行造型，勾粉白臉，掛白滿鬖的奸雄形象。因此於《空城計》中亦是如此。但在《逍遙津》一劇中，則是以老生行當來飾之。原因在於他在劇中雖沒有曹操的戲份重，但他在此是位忠厚的長者，對於曹操欺獻帝，害貴妃，殺太子的種種行爲極爲不滿，而老生行當一向於外在具有端正的相貌，內在涵有不凡的氣質，通常很容易給人有正人君子之感。反之，勾粉白臉的二花臉，擅長表現反面人物，尤其是有身份的反面人物，因此，司馬懿在此不宜同《空城計》中行當造型來詮釋。而且曹操的淨行正是勾粉白臉的二花臉，故而司馬懿更不宜以淨行飾之，如此會形成一齣戲中同時有兩個相同均勾粉白臉的行當人物。不但會使觀眾混淆，而且在同一場同時出現時，會破壞舞台整體畫面的色彩視覺美感，這是在傳統戲曲人物造型結構中最忌諱而不允許的。因此在這種情況下，就必須將次要的人物造型，做一適當的變動。三國嚴顏的事蹟，在歸順朝廷時才於京劇中出現，當時已是一年邁而勇的老將，於《過巴州》、《金雁橋》及《取成都》等戲中，均由淨行應工，勾白三塊瓦臉，掛白滿。但於《定軍山》中，亦掛白滿鬖，卻是以老生應工。

　　唐代的李克用與周德威是主僕關係的兩人物，無論在《珠簾寨》、《飛虎山》或《太平橋》中，兩人的造型在行當是要區分的，這是因為《珠簾寨》[23]這齣戲原本是花臉戲，名叫《沙陀國》，只演到〈搬兵〉，在這裡李克用勾的是紅色六分老臉，掛白滿，後來是經過譚鑫培改編，將原本的搬兵後面加上〈解寶、收威〉，並改以老生應工，揉紅老臉掛白滿，更名為《珠簾寨》。因此戲中的周德威，也就跟著一起變動，由老生改為花臉，勾紫三塊瓦臉掛黑滿，而後的《飛虎山》及《太平橋》保持老規矩。李克用為花臉，勾紅六分臉掛白滿，周德威為老生，俊扮掛黑三髯。不過空軍大鵬劇團，曾於民國八十年代演出整本《珠簾寨》由〈搬兵〉至〈飛虎山〉，李克用就是花臉應工，由王海波飾演。水滸傳中人物李俊是位綠林中的英雄好漢，但在京劇中的份量極輕，幾乎沒有獨當一面的事蹟可表。大致只有在《慶頂珠》、《大名府》、《昊天關》三齣戲中出現，但都不是主要角色。於《慶頂珠》戲中，就是一邊配的人物，由二路老生應工，年齡尚輕，掛黑三，但於《大名府》、《昊天關》戲中，屬淨行造型，勾臉，黲滿髯。由上觀之，李俊的造型定位，應純屬機動性的，這是由於他在任何劇中，一直是屬於邊配人物，形成其行當的歸屬不定，不似其它人物均有固定的行當，極少人物偶有機動性的行當變動。明代的李自成在《煤山恨》中是個反面人物，由淨行應工勾油白臉，在《寧武關》中，還要在左眼上勾紅眼窩，表示眼被射瞎了，純粹是個被醜化的人物，到了《九宮山》、《闖王旗》中，才以武老生來詮釋這個所謂農民起義的英雄人物。[24]

朝代	人物	淨行戲碼	老生戲碼
東周	申包胥	長亭會	哭秦庭
三國	司馬懿	空城計	逍遙津
	嚴顏	金雁橋、取成都	定軍山
唐	李克用	飛虎山	珠簾寨
	周德威	珠簾寨	飛虎山
宋	李俊	大名府、昊天關	慶頂珠
明	李自成	寧武關、煤山恨	闖王旗

　　另外還有一種機動性的變化，純屬人物造型的人為因素，與行當之間無關。所謂人為因素有三：一為因藝人的聲望份量而做的抉擇，在樣式上做改變；一為因藝人本身的各種條件，而做的變動；一為劇中人物年齡的爭議；因此而有各種定論，其弟子或後學者，有仿之或還是依照老規矩。此類人為因素的人物，現例舉五位人物於下

[23]　譚元壽口述，劉連群整理，1990，〈譚派藝術溯源〉，《譚鑫培藝術評論集》，頁107，北京：中　國戲劇出版社。
[24]　同註8，〈搭班時期〉，頁96。

　　在《徐策跑城》中之徐策，由藝人老三麻子王洪壽演時，掛的是白滿髯，而藝人麒麟童周信芳則掛白三髯，其理由有二：一是因年齡的成長，在這戲之前的〈法場換子〉，徐策較年輕，掛的是黲三髯；年老了在常理下髯式是不會變的，只會顏色變白了，因此在《徐策跑城》中掛白三髯。一是白三髯顯得人清秀，適合徐策文人的身份。[25] 因此，徐策的髯口樣式各有立場，在造型上掛三髯或滿髯均可，彈性亦可取決於演員個人的臉型身材及唯美為方向。

　　三國中的魯肅，在京劇中由老生應工，早期的老規矩應掛黑二濤髯，現在都改掛黑三髯。但麒派的魯肅，掛的是大黑三，與一般性的不同，其目的是助於襯托出人物所要展現的許多姿勢身段，[26] 這些都是麒派老生的特色。

　　京劇《戰馬超》中的馬超，雖為武生應工，但掛黑三髯。一次在藝人楊瑞亭、尚和玉合演時，尚和玉提議馬超不用掛髯口，可省去很多手勢和身段。自此以後，馬超就不再掛黑三髯了。[27]

　　京劇《截江奪斗》中的趙雲，是由靠把老生應工，掛黑三髯。早期演出，常有京劇，梆子「兩下鍋」，[28] 由於某次演出，前後是「兩下鍋」的折子戲，劇中均有趙雲，派戲者沒有注意年份的先後，演出時才發現把戲派錯了，臨時更改不及，從此趙雲在此戲中可不掛髯口，但還是老生應工。[29]

第四節　在兩門抱人物中之變化運用

　　在戲曲界有所謂「兩抱著」的戲，「兩抱著」亦可稱之為「兩門抱」，這個名稱，據說在戲曲界已有一百多年了，只是個概括性的術語，真正的涵意，是意味著在分工之下，允許演員結合自己的條件，廣闊地發揮自己的才能，充分完美地表現所能夠表演的人物。因此，在戲班的規矩中是說，凡在同一齣戲中的同一人物，可由兩種不同行當的演員來扮演，或一個演員能扮演兩種不同行當的腳色，均稱為兩門抱的戲。[30] 而兩門抱之腳色因何而產生形成？根據名丑馬元亮所述：兩門抱之腳色形成，有人為因素，並不完全是規矩定下的，如《江油關》的〈馬邈〉，在江南唱的都是由小花臉所扮。程硯秋演時，則由花臉扮，雖是小花臉的人物性格，但其身份是太守，由小花臉扮不夠氣勢，改由花臉扮，花臉扮掛扎，丑扮掛丑三或吊搭。[31] 名丑于金驊述：在梆子班兩門抱是很重要的，必須都要會，不能只會一

[25]　李桐森，1983，〈麒派服裝、造型〉，《周信芳藝術評論集》，頁408，北京：中國戲劇出版社。
[26]　同註8，〈搭班時期〉頁316。
[27]　同註8，〈服裝和行當的改變〉頁414。
[28]　吳同賓、周亞勛主編，1990，〈後台班規、演出習俗〉，《京劇知識辭典》，頁274，天津：天津人民出版社。
[29]　同註8，〈搭班時期〉頁316。
[30]　同註28，〈術語〉，頁356。
[31]　馬元亮口述，1996，《訪談、錄音講解》，台北。

門，而在京劇班中，如是小花臉但派到二花臉的活也得來，就像崇公道，現在都是小花臉來，大家都知道，但在老規矩中是屬二花臉來，這是在當時演出當天，每行都有活兒，就單單二花臉閒著，於是就將二花臉揍上而來，要不就是原二花臉的活，在當時沒二花臉了，就由小花臉代之，久而久之成兩門抱了。[32]在名淨孫元坡述：由於南方戲進入北方後，因西太后之故，於宮中演出，劇本必須修改，詞句要文雅恭敬，不祥的詞句刪除或修改，提高水準。但藝人出宮後，在民間演出就要通俗，民眾才能接受，取悅民間，相對的行當就沒有那麼嚴格細緻講究了，也就有了兩門抱，而人物中勾臉的可不勾臉的，行當因此而轉變。[33]由以上三位名角所述，可確定的是，兩門抱是因人為因素所形成而產生的，久而久之成為戲班的規矩。

　　兩門抱大致可分成：老生與淨兩抱，老生與老旦兩抱，花旦與武旦兩抱，青衣與花旦兩抱，淨與丑兩抱，花旦與旦兩抱，小生與老旦兩抱，小生與旦行兩抱，娃娃生與小生兩抱，武生與淨兩抱，老旦與丑兩抱，武丑與武生兩抱，共計有十二種類型的兩抱。[34]其中與聱口有關連的只有：老生與淨、淨與丑、武生與淨、武丑與武生四種類型的兩抱。

一、老生與淨兩抱人物

　　其人為因素在於從前崑腔時期的舊規矩，如前一齣戲為生腳戲，則此戲便派淨飾之；而前一齣戲為淨腳戲，則此戲便派生腳飾之，誰也不許推辭或說不會。類似的情形在以前不算少，[35]因此至今的老生與淨的兩抱人物，大致有《翠屏山》的楊雄，《三國》的關羽，《珠簾寨》的李克用，《定軍山》的嚴顏，《斬黃袍》的趙匡胤，《義旗令》的楊香五等。楊雄不論由老生或花臉所飾演時，均是抹彩俊扮，掛黑三；而關羽及趙匡胤，不論是由老生或花臉飾演，均要揉紅臉掛黑三髯；李克用由花臉飾演時，勾紅六分臉，老生飾時揉老臉，兩者均掛白滿髯；嚴顏由老生飾時，抹彩俊扮，掛白三髯，花臉飾時，勾老三塊瓦臉，掛白滿髯；楊香五不論是由花臉或老生飾時，均掛白滿髯，花臉勾白色老三塊瓦，老生抹彩俊扮。

[32] 于金驊口述，1996，《訪談、錄音講解》，台北。

[33] 孫元坡口述，1997，《訪談、錄音講解》，台北。

[34] 齊如山，1955，〈兩抱著的戲〉，《國劇漫談》，頁99–104，台灣台北：晨光月刊社。

[35] 同前註，頁99。

兩門抱	朝代	戲碼	人物	行當	臉譜	齉口	備註
老生與淨	三國	所有三國戲	關羽	老生花臉	揉紅臉	黑三齉	
		定軍山	嚴顏	老生花臉	俊扮老三塊瓦	白三齉白滿齉	又名：一戰成功、取東川。
	唐	珠簾寨	李克用	老生花臉	揉老臉紅六分臉	白滿齉	又名：沙陀國、解寶收威。
	宋	翠屏山	楊雄	老生架子花	俊扮	黑三齉	又名：吵家殺山。
		斬黃袍	趙匡胤	老生花臉	揉紅臉	黑三齉	又名：斬鄭恩、桃花宮。
	清	義旗令	楊香五	老生花臉	俊扮白老三塊瓦臉	白滿齉	又名：薛家窩、盜金牌、講堂鬥智。

　　除此之外，還有專屬紅生、紅淨兩門抱的人物，大多是勾紅色系的三塊瓦臉，除關羽外大致如下：

　　《鐵籠山》、《探營》的姜維，《四國旗》、《湖江會》的吳起。

　　《王英罵寨》、《探武陽》的王英。

　　《董家橋》、《龍虎鬥》、《斬黃袍》的趙匡胤。

　　《擒張橫》、《收關勝》的關勝。

　　《廣太庄》、《丰龍珠》的徐達。

　　《八達嶺》、《狀元印》、《采石磯》的常遇春。

　　《下江南》的李昞。

這些人物，早期多統稱紅生，但現今所說的紅生，一般指的是關羽。[36]而紅淨名稱由來，需由藝人米喜子論之，此人為應工老生，以演關羽戲著稱，每演關老爺，均不敷赤面，只略撲水粉，益顯蠶眉鳳目，神威照人，令看官肅然起敬。[37]某次於演關戲前飲酒，臉不勾自然已面顯棗紅，看官無知，認為「關老爺顯聖」。至此之後，每演必喝酒，面定顯紅似關老爺，看官均認定為「顯聖」，當政因而下令禁演「關戲」，而將《臨江會》中的關羽改成張飛，也由淨行扮演。開禁後，改回關羽，因此關羽一腳，也就由紅生、紅淨兩門抱來表演，「紅淨」這一名稱的由來，是因為道光年間禁演關戲而來。[38]

二、淨與丑兩抱人物

　　在行當中，自元明以來就是最不容易分出界限的，至今有部分還是如此。現就以京劇與崑曲來論，京劇的大花臉是崑曲中的淨，二花臉是崑曲中的副淨，簡稱副，三花臉是崑曲

[36]　同註8，〈關公戲的表演藝術〉，頁274。

[37]　中國大百科全書總編輯委員會《戲曲曲藝》編輯委員會中國大百科全書出版社編輯部編，1985，《中國大百科全書（戲曲曲藝）》頁249，上海：中國大百科全書出版社。

[38]　同註36。

中的付，小花臉就是丑[39]。而三花臉的戲，一直是歸二花臉及小花臉兩抱著，最具代表性的
京劇人物有：《玉堂春》中的崇公道，《紅鬃烈馬》中的魏虎，隋唐時期除了《賈家樓》外
的程咬金，這些人物不論是用哪個行當來飾演，均是勾腰子臉，各掛白五撮、王八鬚及白加
撮；其它的人物還有《紅娘》中的孫飛虎，《甘露寺》的賈化，《勾踐復國》的伯嚭，《紅
鬃烈馬》的莫老將，《穆柯寨》的穆洪舉及《時遷偷雞》草雞大王等，這些人物在此不論是
由淨或丑來扮演，其造型在同一人物上是相同的，莫老將及穆洪舉均是勾丑的老臉，其它孫
飛虎等人均勾腰子臉，所不同的在於臉口上，孫飛虎、賈化及草雞大王掛丑三鬚，伯嚭掛黑
吊搭鬚，莫老將及穆洪舉掛白五撮；另有《戰宛城》中的胡車，[40]《打瓜園》中的陶洪，都
原歸武淨應工，現今大多已由武丑扮演，胡車勾棗核臉掛黑二挑，陶洪勾丑老臉掛白加撮
鬚。除了以上所列舉出的這些人物，多是常見常演的外，還有其他較不重要的，亦屬淨丑兩
門抱的人物，在此就暫且不再論了。

兩門抱	朝代	戲碼	人物	行當	臉譜	臉口	備註
淨與丑	周	勾踐復國	伯嚭		腰子臉	黑吊搭	又名：西施
	三國	甘露寺	賈化		腰子臉	丑三	又名：龍鳳呈祥
		戰宛城	胡車		棗核臉	黑二挑	又名：張繡刺嬸、割髮代首；盜雙戟
	唐	紅鬃烈馬	魏虎		腰子臉	王八鬚	又名：王寶釧
		紅鬃烈馬	莫老將		丑老臉	白五撮	又名：王寶釧
		紅娘	孫飛虎		腰子臉	丑三	又名：西廂記
		除《賈家樓》外	程咬金		腰子臉	白加撮	
	五代	打瓜園	陶洪		丑老臉	白加撮	又名：打瓜招親
	宋	穆柯寨	穆洪舉		丑老臉	白五撮	又名：降龍木
		時遷偷雞	草雞大王		腰子臉	丑三	又名：巧連環
	明	玉堂春	崇公道		腰子臉	白五撮	又名：三堂會審

[39] 同註34，頁101。
[40] 劉奎官口述，趙鳳池紀錄，黎方整理，1982，〈談武淨戲〉，《劉奎官舞台藝術》，頁97，北京：中國戲劇出版社。

三、武生與淨兩抱人物

在基本性格上是相差甚遠的，而且這些兩抱人物的戲，打開始就不是由這類兩抱人物都可飾演，而是純屬淨行的戲，是武生「拿」去演的，而成為武生的勾臉戲，這些戲大多都是武戲，在淨行中均由武淨來飾演，造成這種趨勢的因素有六：

(一) 武淨的正戲太少。

(二) 主配角等級觀念的嚴重，認為武淨沒有多大出息。

(三) 功夫難練，練出來多為配角，舞台生命有限，四十多歲很多活兒就不能演了。

(四) 武淨是由摔打花及武二花融合而來的，稍作分析：

摔打花－講究扑跌和摔，多是挨別人打，少有正戲。

武二花－重功架，不摔不扑，有正戲。

因此武淨經融合後，亦可稱之為武二花，偏重武打，打起來講究矯健及潑辣。

(五) 武淨因偏重武打，故不大善於做戲，不大擅於刻劃人物性格，是開打方面的主力，但只能成為武生、武旦的得力助手。

(六) 除非受條件限制，都寧願學武生，而不學武淨。[41]

因此，如《艷陽樓》中的高登，《武文華》中的武文華，及《英雄義》中的史文恭等，飾演這些人物的基本必備條件，就是武功要紮實，肢體要靈活，動作要乾淨俐落，而所下的功夫是與武生相同的。因此，由前面所提出的六因素中，可確知由早至今，以武淨人物為主的戲不多，並不如武生的戲路廣，因此專攻習武淨的藝人不多，有的話條件並不是很好；早期又因武生在「俞菊笙」自己本身的身體魁梧，嗓音亦粗的條件，而創下兼演武淨的戲為前例，[42]實例如下：

例一　《艷陽樓》中的高登，原為武花應工，勾油白花三塊瓦臉，掛黑扎，插黑耳毛，是配角，主角為武生所飾的花逢春。某次因演高登的配角演員遲遲未到，俞菊笙為救急而勾臉替演，在裝扮上稍作改變，經此一演之後，高登因而成為主角，成了武花、武生兩門抱。

例二　《英雄義》中的史文恭，亦為武花應工，勾紫三塊瓦臉，掛黑滿，由許德義、范寶亭兩位藝人改之，不勾臉，掛黑三。以後亦成了武花、武生兩門抱，稍不同的是武花演時勾臉，武生演則不勾臉。[43]

以後學武生者，都效仿之。雖然人物在性格上的不同，但都是以武功相論而演之，更不論體型與嗓音合適於否？因此，這些人物雖然現在大都是武生在飾演，大有轉客為主的趨勢，但在習武淨的藝人中，夠條件的還是可以演，到底這些人物其性格是較符合武淨的。除

[41] 同前註，頁19–2 4。
[42] 同註34，頁103。
[43] 同註8，頁414。

此之外，還有架子花的霸王及鍾馗，亦是由武生所飾演，在早期有楊小樓的霸王，台灣有孫元彬、朱陸豪及對岸裴艷玲的鍾馗，均獲得大眾的認同與好評；其他人物還有《鐵籠山》的姜維，《狀元印》的常遇春，《通天犀》的徐世英，因此這些受了人為因素將這類戲中的人物都成為兩門抱了；這些兩門抱的人物，均是以淨行勾臉的造型演之，其造型於下：項羽勾無雙臉，姜維勾紅三塊瓦臉，鍾馗勾蝴蝶臉，高登勾白三塊瓦臉，史文恭勾紫三塊瓦臉，武文華勾白三塊瓦臉，常遇春勾紫三塊瓦臉，徐世英勾綠碎臉，其鬍口於高登、武文華、鍾馗均掛黑扎鬍，項羽、姜維、常遇春掛黑滿鬍，徐世英掛紅扎鬍，而史文恭由武生演時，抹彩俊扮，掛黑三，勾臉時掛黑滿鬍，另有《挑滑車》中的高寵，《金沙灘》中的楊七郎，《金錢豹》中的豹子，各有其典故，均為武淨武生兩門抱的人物，但因都不掛鬍口，且不論之。現以表格排列出，更可明顯的看出簡表之間的關聯。

兩門抱	朝代	戲碼	人物	行當	臉譜	鬍口	備註
武生與淨	秦	霸王別姬	項羽	武生架子花	無雙臉	黑滿鬍	又名：九里山、十面埋伏、楚漢爭、亡烏江
	三國	鐵籠山	姜維	武生武淨	紅三塊瓦臉	黑滿鬍	又名：九伐中原、草上坡、大戰蠻兵
	唐	鍾馗嫁妹	鍾馗	武生架子花	蝴蝶臉	黑扎鬍	
	宋	艷陽樓	高登	武生武淨	白花三塊瓦臉	黑扎鬍	又名：拿高登
	宋	英雄義	史文恭	武生武淨	俊扮 紫三塊瓦臉	黑三鬍 黑滿鬍	又名：一箭仇
	元	狀元印	常遇春	武生武淨	紫三塊瓦臉	黑滿鬍	又名：三反武科場
	明	通天犀	徐世英	武生架子花	綠碎臉	紅扎鬍	又名：虎救郎、血濺萬花樓
	清	武文華	武文華	武生武淨	白花三塊瓦臉	黑扎鬍	又名：夜探武家園
	周	湘江會	吳起	武生武淨	俊扮 紅三塊瓦臉	黑三鬍 黑滿鬍	

還有　種生行中的兩門抱及淨行中的兩門抱，此話怎說呢？就是生行中的老生與武生的兩門抱，淨行中的摔打花臉與架子花臉的兩門抱；在生行中的老生，又可分為文老生及武老生，要能與武生兩門抱，只有武老生才較適合，戲界的規矩，老生不掛鬍口演武戲，算是反串，而武生在戲中掛鬍口，不算反串，如《陽平關》中的趙雲。因此，武老生與武生在某些戲中可以互通，使同一人物成為兩門抱的角色，尤其是在造型上都掛上了鬍口，從外表是不

容易分辨出行當的。如《九龍山》的岳飛，《武昭關》的伍員等[44]，《三箭定天山》的薛仁貴，《反西涼》的馬超等[45]，均是掛黑三髯；另有《周侗教槍》、《荒草崗》的岳飛，雖也是武生、武老生的兩門抱。但均不掛髯口[46]，至於淨行中的武淨與摔打花臉[47]，及武淨與架子花臉[48] 的兩門抱，例舉：明代時期，綽號青面虎的徐世英，在《白水灘》中是以摔打花臉應工，在《通天犀》中，則是由架子花臉來擔任，這兩齣戲在個別演出時，人物行當是恰如其所，但同時在一起演出時，兩個行當的演員，在劇中前後的表現，就顯得較不協調。藝人劉奎官，則將其行當統一為武淨[49]，因此，兩齣戲分開單獨演戲時，《白水灘》是武淨與摔打花臉兩門抱的戲，《通天犀》則是武淨與架子花臉兩門抱的戲，同時演出時就由武淨來擔當了。

四、武丑與武生兩抱人物

　　為現今新形成的兩抱，即在《水滸傳》中之王英綽號「矮腳虎」，由其綽號得知，其為一侏儒型而很勇猛的人物，在《扈家莊》一劇中是一個很重要的角色，由武丑應工，勾黃三塊瓦臉或揉黃臉，掛紅一字髯，特別值得一提的是台上要走「整矮子」，這才符合「矮腳虎」的綽號[50]。在對岸（中國大陸）據說是為了出國演出的需要，王英不再走「矮子」而站了起來，而且變成了由英俊的武生飾之[51]，此種形成的現象，如日後能繼續運用於舞台上，而成定論，此種兩門抱必然成立，日後的案例必會陸續產生。然而與髯口的關係須因人物而定了。

　　除了兩門抱的人物外，還有三門抱的人物，但在髯口的條件下，人物就是比兩門抱的少，主要人物大致僅有《白蛇傳》中的法海及《四杰村》中的廖錫寵。所謂三門抱的人物，就是同一人物可由三種行當來飾演，因此法海可由花臉、老生、或丑行來飾之，三者均是揉相同的老臉，掛白色髯口，不同的在於髯式，花臉飾，掛白二濤或白二字；老生飾，掛白三髯或白滿髯；丑行飾，掛白加撮或白五撮；而廖錫寵可由武淨、武生或武老生飾演，其造型略為不同，武淨飾，需勾紅老三塊瓦臉，掛黲滿髯，武老生或武生飾，均是抹彩俊扮，掛黲三髯，造型上看似相同不易區分，所不同的在於行當。

[44]　齊如山，1990〈漫談楊小樓〉，《楊小樓藝術評論集》，頁34，北京：中國戲劇出版社。
[45]　同註8〈武老生、靠把老生的表演藝術〉，頁248。
[46]　同前註，頁249。
[47]　武淨也叫武二花「反坐子」，它是次於架子花的工架，多於架子花的武打的一工淨角。摔打花臉是在武打中多以摔扑為主，演員必須有紮實的武功基礎和熟練的翻扑技能。
　　　同註8，頁356–357。
[48]　架子花臉，著重以做派、工架、道白為主去表現人物。
　　　同註8，頁356–357。
[49]　同註40，頁108–109。
[50]　同註8，〈矮腳虎王英站起來了〉，頁432。
[51]　同前註。

三門抱	朝代	戲碼	人物	行當	臉譜	髯口	備註
淨與丑與老生	唐	四杰村	廖錫寵	武淨武生武老生	紅老三塊瓦臉俊扮	黲滿髯黲三髯	又名：余千救主
	宋	白蛇傳	法海	淨丑老生	揉老臉	白二濤髯白二字髯白加撮髯白三髯	

　　因此在京劇表演領域中，不論是兩門抱或三門抱的現象，說明了行當規劃不僅有嚴格的一面，而且還有靈活的一面。從列出的表格中，很明顯的可看出，這類人物幾乎是淨行的戲，只是被武生、老生或丑行「拿」去演，也說明了京劇演員的技藝一專多能的可能性及必要性，更突顯出京劇人物在造型藝術上的靈活度。綜上所述，這類的演法，全是老前輩通過演出實踐而流傳下來的。

結語

　　戲曲人物的造型，在程式的規劃下，有其一定的規範。男性的鬍鬚在正常的歲月下，大致可看出人物的年齡。除此之外，另有三大因素，給予鬍鬚不同生命變化，突顯了人物的性格，並打造了特殊的造型。

　　因素之一　突變的基因，形成了特殊顏色的鬍鬚。

　　因素之二　不固定的造型程式，形成了同一個人物的行當變動，而配掛不同的髯式。

　　因素之三　人為因素，使某些人物遊走行當之間，而掛不同的髯式。

由於這三大因素，成就了鬍鬚的特色並豐富了人物的造型，營造了戲曲的情境，美化了舞台色彩，提升了藝術價值，在這前題之下，讓我們必須重視及珍惜並值得保存。

第五章　鬚髮的製作、戴法與保養

前言

任何個體都有其成長或製作的過程。有生命的物體有其成長過程，無生命的物品有其製作過程。無論是何種個體的過程，常會被人遺忘或忽視。然而「過程」是探溯源流不可省略的一環，如今呈現於我們面前的美倫美煥的物件或成品，單以物體的製作來論，如將其「過程」忽略或簡化，其物件遲早會被淘汰或遺忘進而消失。故物體本身的製作過程與技術是不可分的，尤其是手工物品，如果光是記載了製作過程，而無法掌握技術的訣竅是徒勞無功的。因此有所謂的技術失傳。早期的手工製品，由於時代進步由機械取代人工而機械化，因此產量大而促進了社會的繁榮。自然生態因大量相同而平凡，因獨樹一幟而希罕。以人類為例，面貌各不相同為平凡，雙胞胎多胞胎為希奇。物品亦是，機械生產的成品因多而平價，手工製品因少而珍貴；然而雷同的手工物品由挑選中分出等級而升格，反之獨樹一幟因俗而淘汰，因而由評價的不同而產生所謂的藝術品或稀世珍寶等級的定位。

京劇中的鬚髮，即為假鬚、假髮，假鬚稱之為髯口，假髮稱之為辮髮，雖屬「假」，但均為求真而做假。為了達到假的真實，因此在材質的選擇及編製製作上力求造型及質感的真實性與自然性。雖有為因應人物的造型而誇張，但不失美感，亦有為人物情境的需求而設定，但不失自然。因此在這些特有的範疇下，假鬚假髮在材質上的運用亦是似真似假的靈活使用，其最終目的，還是營造人物造型的完美與自然。而在認知上，呈現於大眾面前的已是俱有假而真實的美感。如進入真而真實不易分辨的真假境界，則就失去了傳統戲曲的藝術價值。然而「假」如「真」而不為真，乃是其最高境界，因此在材質的選用，技藝的傳承及造型的結構是必然的結合體，於舞台上的呈現是最終的藝術品。

第一節　工具及材質

在論及傳統戲曲的鬚髮外在的前題下，其樣式應先視其為獨特的藝術物品，因其仿真而不真，視假而真假，但其俱有特有的自然及美感與整體人物的造型是相得益彰的。

髯口的材質多種，有用犀牛尾、馬尾、頭髮、呢絨線及棉線來製作，這些材質編製出的各式髯口。在展現時雖有樣式上的區分，但因材質的不同予人的感受也各不相同。一為演員

使用起來的不同，一為觀眾視覺感受的不同。前者，演員使用時的不同，在於犀牛毛、馬尾（傳統稱尾子）與頭髮是實物，有其一定的質量。尾子或頭髮在使用前如梳順了，就不易打結，便於表演能隨著演員的感覺走，而隨心所欲；而呢絨線則不然，不論是否梳理過，都容易打結不聽使喚，經常影響表演，造成演員困擾，破壞表演的情境。後者，在質感上能讓觀眾深深的由視覺而感受出自然與否，頭髮較直較黑較有亮度；而尾子與呢絨線在視覺上不易區分，但在觸感上及使用上感受就大不相同，因可由使用者於表演抖髯時的動作順暢自然與否來判斷。

　　髯口在樣式上雖各不相同，但在材質上的選用於劇中人物佩掛時均有嚴謹的區分，因為特定的材質可突顯出人物的身分、處境等各種狀況，因此不可隨意選配材質來編織使用。例如：扎髯的材質是絕不可能使用頭髮。原因一：扎髯用量多，真髮不易求。原因二：掛扎髯的人物多是浮動的性格，而真髮所編織的髯口感受較穩重，可提升人物的身份，可顯現出人物的莊重嚴謹。呢絨織的髯口，純是為了替代尾子髯口，因為尾子材質不易求而貴，而呢絨材質外觀極像尾子價位便宜，唯一的缺點就是易打結，故各式的髯口大部份可用尾子及呢絨的材質，而髮質編的髯口，則侷限於三髯或滿髯的某幾個特定人物可使用。

　　例一：曹操的黑滿[1]

　　例二：關羽的大黑三[2]

　　例三：麒派魯肅的黑三[3]

　　另有棉線材質僅用於虬髯。因此髯口的慣用材質屬牛尾及馬尾，呢絨為尾子的替代品，犀牛尾多用於扎髯及滿髯，馬尾多用於三髯及丑行的短型髯口。在價額上尾子較呢絨昂貴，為了經濟效應及質感，亦有將尾子與呢絨線混合使用的來編織，在表演上能減低了打結的機率。

　　髯口的各種樣式，雖是編製上的不同，但其不可缺的在於支架，沒有支架就無法編織成各式不同而獨立的髯口，因此支架的材質是要慎選的。早期的支架是用「線」。「線」柔軟無法成形，因此為平面的而無線條美，並且支撐力亦是有限的。如今長而密實的扎髯、滿髯是無法承受的。故於早期圖片中的戲曲人物，幾乎不見較長且密實的髯口。由線質的支架演進到較有硬度的金屬支架──銅絲，其可說是零缺點，而優點在於軟硬適中，不易腐蝕，有支撐力並可呈現立體型態，亦可發展出各式髯口的舞姿，因此髯口的支架，多以銅絲為主，亦有用鬆緊帶作支架的，但僅用於頦下濤。銅絲的支架分粗細兩種，粗的用於長而厚實的髯口，細的用於薄或短形的髯口，所以支架的作用除了支撐輕重外，亦有顧及相對性的美觀。

[1]　歐陽中石，1990，〈一代風範的追憶〉，《郝壽臣表演藝術》，頁204，，219，241，北京：中國戲劇出版社。

[2]　李洪春述、劉松岩整理，1982，〈關公戲的表演藝術〉，《京劇長談》，頁270-271，北京：中國戲劇出版社。

[3]　楊貌，1983，〈麒派魯肅〉，《周信芳藝術評論集》，頁316，北京：中國戲劇出版社。

辮髮的材質較多樣化，除了尾子、真髮、呢絨及棉線與髯鬚相同外，尚有絲、紙、鬃、布四種材質。因而歸納於辮髮類型下的種類囊括了網子、水紗、甩髮、蓬頭、鬢髮、髮髻、抓鬏、孩兒髮、頭套辮子、鬼髮十種，所用材質各不相同，分別於下：

尾子　　　－鬢髮、髮髻、蓬頭、抓鬏

真髮　　　－甩髮、頭套辮子

鬃或布　　－網子

絲　　　　－水紗

棉線及布　－孩兒髮

紙　　　　－鬼髮

其中尾子及真髮的的材質，可用呢絨替代，亦可混合使用。網子的材質原則上是用鬃毛故稱「鬃網」，布質是後來於近年才沿用的，稱「布網」。其缺點在於太柔軟，與甩髮結合如舞動其支撐力不足容易捲頭，因此使用時視狀況而定。水紗是絲質的，後來亦有用綢緞來替代。至於孩兒髮，在樣式上傳統的是用綢緞製成的帽形，頂上有一塊布繡，沿著頂上的帽邊四周釘有線尾子，並且左右兩側各有一小抓鬏，線尾子及抓鬏部份均為棉線材質。如今有改用呢絨線編織成的頭套形態的孩兒髮。前述情況均是因受時代的進步而延伸出來的。另有一大型的孩兒髮，不同在於兩耳後方的線尾子較長，垂及腰或臀部，左右的小抓鬏改為兩鬢辮，而於頭頂處戴於一珠子頭，因而稱其大型孩兒髮為「珠子頭」。

任一鬚髮的成品除了以上所提及的尾子、真髮、鬃毛、線、紙……等外在髯鬚上還需用銅絲及絲弦，才算是完整的配備，於編織過程中有時亦須借由老虎鉗子來協助，達到完美的成品。

第二節　製作程式

鬚與髮的製作過程，各有其一定的編織法，髯鬚的樣式較辮髮為多，編織髯鬚俗稱「打髯口」。而辮髮則無特定名稱。

髯鬚的編織不論任何樣式，只用一種基本的環結打法來運作。均以兩根銅絲合併，其間夾一小綹尾子，用呢絨線或絲弦參夾著以環結來固定。環結的打法不難而簡單，但須牢固。一口髯口打的好壞，就在於所打的「結」，而且為「活結」，而非「死結」，因此重點有二：一為手勁需足且均勻。一為打出的「結」要整齊一致。前者影響表演者於耍髯口時的靈活度及神情，後者為外形的美觀度，同時亦會影響舞動。而打活結於銅絲上的兩根銅絲必須一根較另一根為長，並且要兩頭均各長一點，長的一根的兩頭最後須往回圈，與同一邊的短的一根銜接上，並用絲弦不著痕跡的纏上，視同一體。銅絲有粗細之分，粗的用於厚而長較重的髯口，細的用於短或薄較輕的髯口。嚴格的以行當來區分使用，淨行最粗，生行次之，

丑行最細，因此在確定髯式的同時，也確定了銅絲的粗細。現將髯鬚、銅絲及絲弦三者之間於打活結時的過程，大致敘述於下。首先用絲弦將兩根銅絲以活結固定，之後再多纏繞幾圈一直纏到要參入尾子的定位才開始將一小綹尾子夾在兩根銅絲之間，並且捻一捻尾子，再將尾子由上方的銅絲上繞一圈回到兩銅絲間夾住，然後再用絲弦自行繞個活環，再拴在兩銅絲上收緊，這就是一回合。每回合不斷重複，即可製成一口髯口，任何髯口中的尾子及絲弦在銅絲上的編織打法均是如此，所不同的在於樣式及髯鬚的材質及顏色，因此在打任何髯式時，均有相同的兩個基本步驟，列述於下：

一、先確定髯式，在選銅絲的粗細，然後定出口面的大小尺寸，才能將銅絲的長短尺寸做最後的確定。

二、剪出銅絲的長短尺寸，取中心點，也是上唇的中心點，上唇大約十一公分。

以上的兩步驟完成後，即可開始打髯口，要注意的是髯式的不同，因此在每一綹髯鬚的拿捏要精準，因為關係著髯口的厚薄及美觀。例如：三髯不宜太厚，滿髯不宜太薄，尤其是花臉的滿髯又較老生的滿髯為厚，在短形髯式中，一字髯不宜太薄，丑行髯口不宜太厚，這些是基本的原則不可忽視的。

任何的髯式於完成時均是呈平面狀，但真正完整的髯式應是立體狀的，銅絲為其支架，呈立體狀的髯式其著立點有三處，兩耳及上唇，因此需將銅絲兩端彎曲如同眼鏡般可勾掛於兩耳，中心點搭於上嘴唇，由平面到立體其間過程的步驟有其一定的方式，敘述如下：

先以膝蓋為模，膝蓋必須先彎曲，在將平面髯口的正中央貼於膝蓋頭上，然後將左右兩側支架用雙手同時掰成如膝蓋頭的弧形，並且於掰的同時，亦要將左右兩側支架往下的斜後方壓彎，彎成約下滑式的直角狀，即可呈現出立體的髯式形態。

由平面掰成立體的髯式，其尺寸的拿捏在於技術的精準，會因支架粗細而有軟硬度的不同，除可用雙手外，亦有借助鉗子來調整髯鬚的順暢方向。而在演員配掛時，會因個人臉形的大小及飽滿度，而需再稍作調整。因此除了兒童外，任何髯式均適用於任何人，是一極具彈性而特殊的假髮替用品。

辮髮的編織中，髮髻、抓鬆與髯口在活結的打法是相同的，也需用銅絲作支架，所不同的在於完成後的外形。鬢髮、蓬頭、鬃網則是先編織於軟性的絲弦或棉繩上，鬢髮為兩綹左右各一中間用線連接；蓬頭編好後在圈縫於帽形的頂端。而鬃網編織面積較大，如同一頂瓜皮小帽，但編織時均是平面的，於完成後用時才將上下兩端銜繫在一起；而布網就直接裁剪成一塊稍帶梯形的布塊，同樣在使用時再將上下兩端繫在一起。上端收口可繫甩髮，下端兩頭各縫上對等的勒頭帶，用於勒頭吊眉。甩髮須固定於圓形底盤直徑約七公分的皮革上，因此甩髮須先纏繞在一起，然後才能固定於皮革上，但於固定前的甩髮，於纏繞時，應先預留出五至六公分長的甩髮，然後才開始用絲弦纏繞，纏繞至約六公分的長度即可。而後才將預留出五至六公分長的髮固定於兩片皮革的中央，才告完成一束甩髮。鬼髮是紙質的，就是將紙剪成細條狀，約50公分長，然後將一端揪纏在一起，即成一束鬼髮。早期用時只用一束，

並有男女左右之別，如今已無此限並且可左右各一束，視人物氣氛可靈活運用之。

　　時代的進步，許多的物件在早期均是以手工製作，如今多以機械代工，唯獨戲曲的鬍髮是無法以機械來取代，主要是用量有限，成本太高。相對的手工的技術，因不易糊口而傳承有限進而日漸流失，實為可惜！

第三節　戴法及保養整理

　　任何一個傳統戲曲人物的完整造型，是不容易自行完成的。至少要有一至二人的協助，也就是箱管人員，才能營造出一完美的造型。鬍髮的部分亦是如此，各有其戴法及先後秩序，分別解說如下：

一、鬍口

　　不論任何鬍式於表演前，須先依個人臉頰的尺寸稍作調整。方式有三：

(一) 用膝蓋方式，將預搭於唇上部位的支架貼於膝蓋頭上，雙手同時各將左右預掛於耳上的支架往前壓或往後拉，即可。

(二) 用張嘴方式，先直接掛於耳上，張嘴亦將預搭於唇上部位的支架用雙手同時往嘴裡稍壓即可。

(三) 將前兩種方式，共同運用。

用以上的方式調整至個人適合為止，應注意的是務必雙手將左右同時運作，不宜分別調整。

二、網子

　　不論布網或鬃網，除了有整合表演者本身的真髮及裝飾表現時用的假髮作用外，還可美化頭部造型。將其頂端的兩頭繫上可安置甩髮，下方兩頭所釘縫的勒頭帶，另有吊眉作用，因此幾乎所有的行當均須勒頭吊眉。而生、旦的勒頭吊眉是眾所皆知的，並能清晰的展現於觀眾前；然而淨、丑的勒頭吊眉較容易被滿臉豔麗的色彩，而對其有所忽視或將其省略，但臉譜中除色彩外其線條對演員的神情是有互補及延伸的作用，一個好的淨丑演員對其吊眉會有所要求的。因此行當於頭部妝扮時，第一步就是先戴網子，將現實面（真髮）收藏並遮蓋住，而後才塑造人物。在淨行部分較為特殊，在其戴網子前，需先繫一「彩條子」。因早期淨行均需剃頭，剃光之頭部光滑而無阻力，直接戴網子容易捹頭，而捹頭在行規中是一大忌，因此用一彩條子來做阻力，故於早期在舞台上演出時，如有捹頭狀況，但彩條子如沒脫落，不算捹頭。[4]

[4]　孫元坡口述，2007，《訪談 錄音》，台灣台北。

　　彩條子實為一布條，約20-30公分長寬，因用後染有色彩而得名，況且用後不扔也不洗，如洗也洗不淨，且油彩會越洗越滑。油彩乾了會稍帶黏性而增加阻力，可一用再用。[5]因此在戴網子前，先上彩條子，再戴網子。網子下端的兩條勒頭帶，除了將真髮集中兜起藏於網內，在用勒頭帶緊纏的同時，將著力點定於兩太陽穴處，順適將兩眉吊起而固定，有美化頦頭的線條及加強眼部神情的作用。

三、水紗

　　是最後整合並美化頭部的一條防線，有許多頭部的裝飾，如鬢髮、髮髻、抓鬆，且行有大髮、片子、水鑽、銀泡等均是靠水紗來組合美化。因此在配戴程序及方式上，均須視所飾人物的造型而定，現將人物於戴上網子後與水紗之間的先後秩序列出，配戴方式於後再表。

　　(一) 甩髮：網子→水紗→甩髮

　　(二) 鬢髮：網子→鬢髮→水紗

　　(三) 髮髻：網子→髮髻→水紗

　　(四) 抓鬆：網子→蓬頭→鬢髮辮→水紗→抓鬆

　　(五) 頭套辮子：網子→水紗→頭套辮子

　　(六) 大蓬頭：網子→大蓬頭→水紗

　　(七) 小蓬頭：可直接戴或只上水紗再戴小蓬頭

　　(八) 孩兒髮：網子→水紗→孩兒髮或直接戴

　　(九) 鬼髮：會與甩髮、抓鬆、蓬頭配掛，因此鬼髮均上在水紗之後。

　　由以上的髮式，可分出於水紗之後的有甩髮、蓬頭、孩兒髮、頭套辮子，於水紗之前的有鬢髮、髮髻、抓鬆、鬼髮，可直接戴而不用水紗的有小蓬頭及孩兒髮，因此可看出水紗與網子之間有著極微妙而不可分的關係。然而水紗除了將甩髮等類的髮式完成應有的造型外，亦有美化髮際間的雜亂。另有一較特殊的作用，就是將水紗攤展開來，由頭頂遮蓋而下，此種形象，用於「夢境」。現在將水紗美化的方式敘說於下，首先要將水紗浸濕擰乾，然後對摺再對摺，摺至寬度約6-7公分可將網子上的勒頭帶遮蓋即可；再取水紗中心處由演員頦頭中央開始左右同步纏繞至正後方處交叉，之後一邊由演員拉住，另一邊則纏繞回前方，其間可將所須搭配的髮式戴上，由水紗作髮際間的固定及美化。一邊纏繞完後將另一邊的水紗由另一方向將其尾端壓蓋住，然後繼續纏繞直至最後。再將其尾端掖於重疊的水紗下，即告完成。應注意的是在纏繞過程中，隨時應保持水紗的厚薄寬窄及鬆緊，才能整齊一致達到美觀真實而成一體。

───────────
[5]　同註4

四、甩髮

在網子及水紗戴好後，才將甩髮置於網子頂端的收口處，將其收緊並繫緊即可，但為求穩當，在甩髮本身的底盤下有一插口，可先插入長於甩髮底盤直徑的竹片條或銅片條，在置於甩髮的收口處時，除收緊外，可將其銅（竹）片條兩頭纏繞住，使其更牢固而穩當，便於甩動而省力。

五、鬢髮

結構簡單，左右各一絡，中間用線連接，其長度為兩耳經頭頂的距離為準，只能長不宜短，方便調整。其配戴方式簡單，直接取中搭於網上，但兩絡鬢髮須先調整好於兩耳鬢處，在上水紗將鬢髮壓住，纏繞方式如前所述。

六、髮髻

本身是一半成品，需於演出前再行打造方能使用，因此先後打造方式述說於下（見圖）。髮髻的半成品是用尾子編織之於銅線上成平面的圓形狀，絲毫呈現不出髮髻的形象，但稍作打造後，則髮髻即呈現於前。首先將其平放，讓尾子成傘狀般的攤開，再將尾子分為上下左右四份，左右對等即為兩絡鬢髮。上方為銅線合口處，髮之份量只有下方的二分之一量，將上下方的髮以手掌滿把抓立於圓心，拳眼向上，在以下方較多量的髮為面回折將拇指橫包住，四指併攏張開將回折的髮再滿把抓住握拳，而後以絲線纏繞反圈於拳頭下方並繫緊，使其站立才將手鬆開並抽出拇指，此時其形如一小鬆，然後將此站立之小鬆左右撥開調整出一摺扇面，即成髮髻。打造成形的髮髻，將其圓形底盤至於鬃網頂端，兩鬢髮各垂於左右兩耳，髮髻本身上有一細線拉往前額處，而後方髮髻散開的髮尾需平攤開來，水紗此時一併將細線、鬢髮、髮尾壓住而後作左右纏繞的方式來固定即告完成。

七、抓鬆

抓鬆的支架形同現代的「髮箍」，於上方左右兩端各編織打造成小形的髮髻，即成抓鬆。戴時須先上網子，然後戴大蓬頭，再上壓抓鬆，最後由水紗來纏繞整合而固定，才告完成。

八、鬼髮

由細紙條紮成一束後，亦是先上網子，然後才將鬼髮的髮束頭端置於鬢角上方，垂於耳前，同樣再由水紗纏繞方式來固定，即成。

大蓬頭、小蓬頭、頭套辮子及孩兒髮，均是在網子及水紗將頭部美化後才戴上，並於頭後方繫緊小帶即可。亦可免去網子直接上水紗，但須在三大原則下方做取捨：

(一) 戲大，人物眾多網子不敷使用時。

(二) 戲份不重的角色。

(三) 演員本身的頭髮狀況是短而光鮮者。在這些個情形下,可彈性運用之。

傳統戲服均不宜清洗鬚髮亦不例外,在不宜清洗的原則下,只能作好保養及適當的管理。

鬚髮的污垢不外是油彩及汗水,油彩不易洗淨,且會越洗越髒,至目前沒有特別的處理方式,只能以涼乾方式來做保養。而方便保養的途徑就是梳理。鬚髮不論是使用前或使用後,均需梳理順暢。下台後為求下回使用不變形,因此梳理是不可偷懶的。而梳理的方式,除梳順外,需再用濕毛巾去拎拭,其目的在減少靜電,不易亂翹纏繞打結,尤其是髯口於上台前梳順後,定掛於架上不可平放。使用後的收納均須套上布套,一口一套或分類合套,視其材質大小來決定,辮髮硬體的多為各自獨立收納。軟質的可合併收放,如蓬頭,可一個套一個,保持整齊即可,方法簡單。如保養管理得當,必定增長使用年限,並可節省開支。

鬚髮的戴法有其一定的訣竅,看似簡單,但如不得法,對演員造成不適而影響演出。在保養與收納方面,如隨意而不謹慎,於表演時將破壞美觀不易掌控,因此表演藝術須步步為營,方能圓滿演出成效。

結語

任何一種表演,呈現於觀眾前的均是一完整而美倫美奐的視覺及心靈感受,然而對未整合前的一切物件是不易觀察並了解而感受的,因未整合前均不屬表演藝術,而是個體成品,均須各自嚴謹的自我要求,在整合時才能盡善盡美。鬚髮在戲曲中亦屬一個小個體,從編織、配戴到保養管理,均不可馬虎,對人物造型要有輔助之效,對表演亦可盡到事半功倍之力,對整體的戲曲表演藝術更可達到完美無缺而豐盛之饗宴。

鬚口的編織

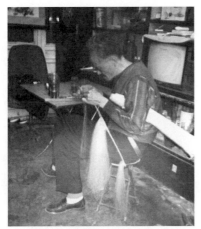

圖5-1-1

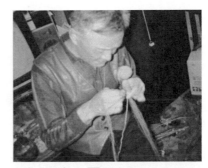

圖5-1-2

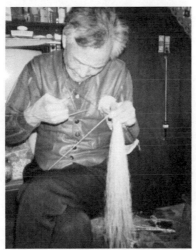

圖5-1-3

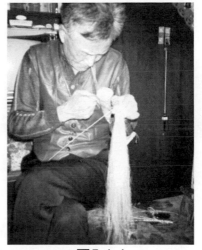

圖5-1-4

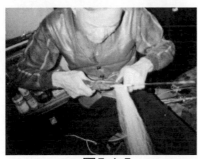

圖5-1-5

圖5-1-6

髮鬆的打法程序

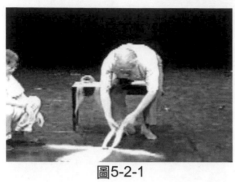

圖5-2-1

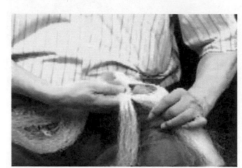

圖5-2-2

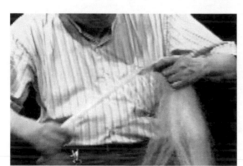

圖5-2-3

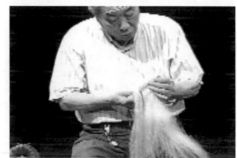

圖5-2-4

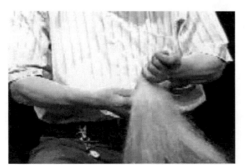

圖5-2-5

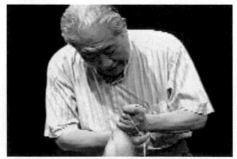

圖5-2-6

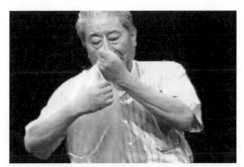

圖5-2-7

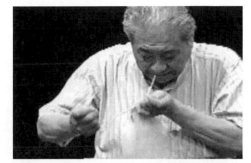

圖5-2-8

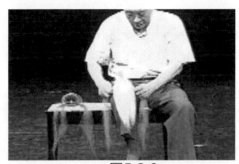

圖5-2-9

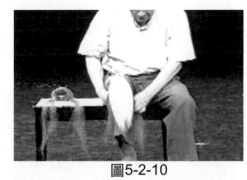

圖5-2-10

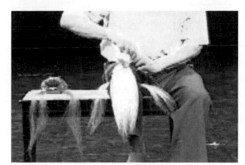

圖5-2-11

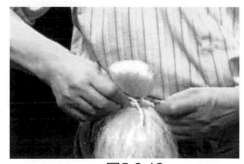

圖5-2-12

圖5-2-13

圖5-2-14

圖5-2-15

圖5-2-16

實務篇

第六章　鬚髮之舞

前言

　　在我們中華民族的傳統思想中，均以鬚長為貴，鬚多為富（福）。因此在戲曲中的人物，大多以掛長鬚為主，只是長鬚當初不如今日這般的長而厚。這可由元、明兩朝所存留的相關戲曲畫像中去察覺，其鬚也不過是一尺上下；到了乾隆年間扮像譜中的畫像，大約就增長至一尺半上下了；而演員私房用的就更長，約有兩尺多，尤其是淨行。然而鬚之所以會越來越長，不只是是為了外在的造型及年齡的表徵，而是在逐步的突顯出性格及身份，更是情境的表達及心境的發洩，藉由長鬚的各種舞動來傳達。髮亦如此。但是人物會因年齡的不同，性格的不同及身份的不同，則動作就會各不相同；又會因樣式不同，顏色不同，音樂搭配不同，則動作更會各不相同。因此，各種不同的鬚髮，各有不同的動作舞法，故在名稱上各定出不同的名目。

　　鬚與髮在傳統戲曲中均屬假髮假鬚。在京劇中假鬚統稱之為「髯口」；假髮男女均有，統稱之為「辮髮」。不只是外在的造型，包含有年齡及情境的表徵，亦為各種樣式在性格及身份上做象徵，更為了突顯年齡、身份、性格及心境的表達，必須藉由肢體伸展出的身段密切配合來傳達，也為了美化肢體的伸展。在沒有人物身份及故事的情節下，鬚髮及肢體密切配合出的技巧展現，稱之為「功」，如同耍動兵器的「把子功」，伸展肢體的「毯子功」等等一般，沒有任何的情感，只有技術性的鍛鍊。而這類的鍛鍊，在京劇表演藝術中是種高難度的技巧，因技術性強，必須經過專門訓練才能掌握，在有了人物的身份、年齡及劇中的情境，有如注入了生命力；而這些技術性的功夫，多用於某類特定的戲碼或特定的情境，做為刻化人物性格，揭示人物內心活動，交流人物之間的特定思想、感情與情緒，同時烘托戲劇氣氛，是加強藝術效果的特殊藝術手段。由於藝術化的技術，因此由「功」而「舞」，由「技術」而「藝術」，由「獃板」而「生動」。京劇有句諺語「有聲皆歌，無動不舞」，發聲即為歌，動作即為舞，均是情感的敘述及表達。鬚髮不似歌唱而有聲，為了要表達情感，必有其一定的各種舞動招式，因此將各舞式各定出不同的名目。在名目上的總稱，鬚的舞動，稱之為髯舞[1]或髯口功[2]；髮可舞動的有甩髮蓬頭及鬚髮辮，其中甩髮的舞動較多元化，

[1] 髯舞亦稱鬚舞，乃本國京劇界慣用的術語
　　齊如山，962，〈髯鬚〉，《國劇藝術彙考》，頁322，台北：重光文藝出版社。
[2] 髯口功乃對岸京劇界慣用的術語。
　　吳同賓、周亞勛主編，1991，〈程式、特技〉，《京劇知識詞典》，頁227，天津：天津人民出版社。

而蓬頭及鬢髮辮是為配合伸展肢體的延伸而舞動，在其他之髮式中均為短髮或只做裝飾用的長髮，因此甩髮的舞動，就有其名目直稱為甩髮舞[3]或甩髮功[4]。

第一節　髯口的舞動

髯口的樣式，以京劇而論有廿多種，人物會因樣式、年齡、性格、身份以及音樂各種不同的因素，展現出多樣化的舞姿。這些多樣化的舞姿，多為表達人物的特定思想與情緒，但必須藝術化，並且要與肢體所展現的身段做密切配合，不論是「功」或「舞」，同樣在舞弄的技巧上有捋、甩、推、吹、捻、撄、咬、托、掏、抖等多種方式。這些的技巧方式，有些是獨立性的單項動作，有些是可以或者必須組合單項的動作，而作連貫的使用，因此髯口於各種舞動的方式中，大致可分出靜態及動態兩類。靜態之舞是由動而頓，均有亮像；動態之舞是動而不可停，停即結束，大多沒有亮像的機會。因此靜態之舞的情緒表達較為平靜，而動態之舞的情緒必然激昂。靜態大致是捋、推、撄、咬、端、掏、托、按、扯等方式。動態大致是甩、吹、抖、擺、挑、彈等方式。不論是靜態或動態之舞的方式，均為了人物要表達各種不同的思想及情緒，為了區分運用，將各式的舞法各自定出名目。現將各名目就靜態及動態的性向先分別列出：

靜態類型之髯舞

捋髯、端髯、掏扎、推髯、抓髯、捻髯、咬髯、按髯、擋髯、撄髯、翹髯、搭髯、擘髯

動態類型之髯舞

甩髯、挑髯、彈髯、飄髯、吹髯、抖髯、搨髯、點髯、抓繞髯、轉耳髯、擰髯、捲髯、洗髯、拭髯、撫髯、揉髯、攤髯、拱髯、撒髯

由以上所列出的髯舞名目中，屬靜態類型的約有十三類，動態類型的約有十九類，然而這只是大致的歸類，如要再細分，於部分類型中大致還可再分出一至十五種，甚至多至廿六種。

一、靜態性之髯舞

（一）捋髯

捋髯是最常用的方式，亦可稱之為「捋鬚」，寫為「縷髯」[5]或「理髯」均可。「捋」是用手指順著摸過去之意，其意義則為整理鬍鬚之意，分為兩種性質。一為陪襯動作順適的捋髯；一為是有含意的捋髯，也就是要表露出內心的情境感受。

[3]　甩髮舞乃本國京劇界慣用術語。
[4]　甩髮功乃對岸京劇界慣用術語，同註2。
[5]　同註1，頁324。

　　捋髯的動作方式，簡單的可分出單（手）捋及雙（手）捋兩種。而單捋又可分為左（手）捋右（手）捋及左右手交替捋；雙捋則是雙手同時捋，亦可分出相對稱雙捋及不相稱雙捋。單捋不論是左捋或右捋，幾乎任何髯口均適用，尤其是長形的髯口，如三髯、滿髯、扎髯，其中扎髯有用到不相襯的雙捋方式，因此在用語上不用「捋」而用「撕」及「掏」，故而此類不相稱的雙捋，另定名目，就不屬此範圍內。

　　捋髯的動作方式，除了在單捋、雙捋時與雙手掌及十指之間的充分搭配使用外，還必須與各樣式髯口的部位相呼應，才能形成其表演程式。髯口的樣式眾多近廿多種，在捋髯時的部位及方式自然會各不相同，因而形成了各式髯的多樣化捋髯的表演程式。就以三髯為例，其樣式分三部份：耳際旁的鬢稱之為耳髯，人中週遭的鬚稱之為中髯，故而可將「捋髯」再細分出廿多種表演的程式名目。為了便於區分明瞭，先用歸類的方式以簡表列出於下：

	方式	部位	使用	適用於
捋髯	單捋	耳髯	食指、中指及拇指（捏） 拇指及中指（掐、夾） 食指及中指（夾）	三髯、滿髯、扎髯、八字髯、丑三髯
	雙捋	中髯	食指（四指握拳） 大拇指（四指握拳） 虎口	

以上規劃出的捋髯，多用於長形髯口，因此單捋、雙捋均適用。而短形髯口大都只有單捋。但均有例外，在僅限於某種的捋法，於長形髯口時只適用單捋，列表於下：

	使用	髯口
單捋髯	拳式	一字髯
	虎口	一字髯
	掌式	一字髯、長形髯口

另有二挑髯，也只適於單捋。

依以上兩類簡表的歸類方式，再將「捋髯」的各表演程式的詳細名目，藉由表格方式再行一一列出：

名　目	部位	方式	用於
1. 指掐捋髯	中髯	單捋、雙捋	三髯
	耳髯	單捋、雙捋	三髯、滿髯
2. 指夾捋髯	中髯	單捋、雙捋	三髯
	耳髯	單捋、雙捋	三髯、滿髯
	前髯	單捋	扎髯、二挑髯
	前髯	雙捋	扎髯

3. 食指捋髯	中 髯	單 捋、雙 捋	三 髯
	耳 髯	單 捋、雙 捋	三 髯
4. 拇指捋髯		單 捋	滿 髯
		雙 捋	滿 髯、丑三髯
5. 虎口捋髯		單 捋	滿 髯、一字髯
		雙 捋	滿 髯
6. 指捏捋髯		單 捋	八字髯、吊搭髯、二挑髯、丑三髯
		雙 捋	八字髯

以上六種的捋髯方式中，均有單捋及雙捋，多用於三髯、滿髯、扎髯及八字髯，而僅適用於單捋的有二挑髯、吊搭髯及一字髯。以下列出兩種捋髯方式的適用髯口：

名目	方式	用於
7.拳式捋髯	左捋	滿髯、一字髯
	右捋	滿髯、一字髯
8.掌式捋（理）髯	左捋	屬長形的髯口及短形髯口的一字髯
	右捋	屬長形的髯口及短形髯口的一字髯

現將以上所列出的捋髯表演程式名目一一詳加說明解析：

1. 指掐捋髯

　　戲曲髯口表演程式之一。分單手捋及雙手捋兩種，用於三髯、滿髯及扎髯。三髯不同於滿髯及扎髯樣式，除了耳髯部位外，另分有中髯，因此「指掐捋髯」可分為指掐捋中髯及指掐捋耳髯兩種。捋中髯部位用於三髯，捋耳髯部位三髯、滿髯及扎髯均適用。又因分單捋及雙捋，因此再細分為「指掐單捋中髯」、「指掐雙捋中髯」、「指掐單捋耳髯」、「指掐雙捋耳髯」四種，分別詳加說明於下：

(1)指掐單捋中髯（圖6-1）

　　就是單手捋中髯的動作，是老生行常用的捋髯動作，用於三髯樣式。

　　意義：在舞台演出中，不僅用於人物初次出場亮像，還常用於表現人物思考、觀望、巡視前方的情境。

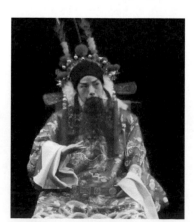

圖6-1　指掐單捋中髯

動作步驟：

　　①先依劇情身份所需，下身姿式可分別選用「丁字步」、「八字步」、「馬步」、「弓箭步」。左手部可分別選用「端帶式」、「背手狀」、「翻袖狀」、「叉腰狀」、「提甲式」。

　　②右手從身右側慢抬至臉右側，眼看前方，右手呈掌式。

　　③右手逐漸向中髯靠近，用拇指及中指輕輕掐住中髯，從嘴部直接往下慢捋。

　　④當右手的拇指與中指合攏在捋中髯時，千萬不可掐緊，一直捋到中髯下部時需稍停，眼看前方，依劇情做思考或觀望狀，再提神亮像。

注意事項：

　　①此動作可左右分別練習或表演。

　　②動作應做到自然、瀟灑。

　　③捋髯的手臂要架圓，不可夾胳膊，窩胸或仰頭、歪脖、聳肩。

(2)指掐雙捋中髯（圖6-2）

　　就是用雙手同時捋中髯的動作，與單捋髯同為老生常用的捋髯動作，用於三髯樣式。

意義：在舞台演出中，此動作常與整冠動作連貫使用。常用於人物初次出場亮像，藉以展示人物風貌、氣質，用以表現人物的穩重端莊。

動作步驟：

　　①先依劇情身份所需，下半身姿式可分別選站為「丁字步」或「八字部」式。

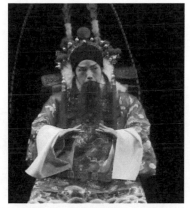

圖6-2　指掐雙捋中髯

　　②雙手先做掌式，同時各由左右兩側慢抬至臉頰兩側。

　　③雙手的拇指與中指同時合攏並輕輕掐住中髯，由嘴部直接往下慢捋。

　　④當雙手的拇指與中指合攏在捋中髯時，兩指千萬不可掐緊，一直捋到中髯下部時，須稍停眼看前方，收腹，提神，亮像。

注意事項：

　　①此動作切忌將中髯掐緊，兩指始終保持一公分距離。

　　②捋髯後要順適輕放髯口，使其復原。

　　③捋髯時的兩臂要架圓，切忌聳肩、窩胸、左搖右晃。

　　④此動作要做到瀟洒、自在。

(3)指揞單捋耳髯（圖6-3）

　　就是單手捋耳髯的動作。用於掛長形髯口的行當，是舞台表演中常用的動作，如老生、花臉。髯式多為三髯、滿髯及扎髯。

意義：在舞台表演中，常用以表現人物的思索、驚疑、徬徨及欣喜的神態。

動作步驟：

①先依劇情身份所需，下半身姿式可分別選用「丁字步」、「八字步」、「馬步」。「弓箭步」式。左手可分別選用「端帶式」、「翻袖狀」、「背手狀」、「提甲式」或「叉腰式」。

②右手從身右側慢抬起呈掌式至耳際。

③右手的虎口逐漸合攏，用拇指與中指輕輕揞住耳髯上部，由上往下慢捋。

④右手捋至耳髯下部時，稍停、穩住、目視左前方，做思索狀亮像。

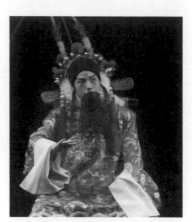

圖6-3　指揞單捋耳髯

注意事項：

①此動作可左右分別練習或表演。

②須配合情節作戲，如在捋髯前，可稍帶搖、顫、抖著右手方式去捋耳髯，如此更富有表現力。

(4)指揞雙捋耳髯（圖6-4）

　　就是用雙手同時做「捋耳髯」的動作。用於掛長髯口的行當，是舞台表演中常用的動作，如老生、花臉。髯式多為三髯、滿髯及扎髯。

意義：在舞台表演中意義有三：一、常和整冠動作連用，多用於人物初次出場在「九龍口」亮像時。二、展現人物的穩重、莊嚴、威風之氣勢，並表露豪爽粗獷之美。三、發怒時，則可表現出人物怒從心頭起的神態。

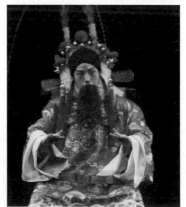

圖6-4　指揞雙捋耳髯

動作步驟：

①先依據劇情身份所需，下半身可分別選站為「丁字步」、「八字步」或「坐式」。

②雙手先做掌式，同時各沿身體左右兩側往上抬至耳際。

③雙手的虎口逐漸合攏，靠近耳際，雙手的拇指與中指同時輕輕掐住耳髯，由上往下捋。

④雙手捋耳髯至下部時，須稍停，亮住，目視前方。

注意事項：

①此動作在雙手捋髯至下部時，可將髯口順適的往左右撐開，顯示鬍鬚豐滿氣勢澎渤。

②捋髯時，兩臂須架圓，切忌夾胳膊。

2. 指夾捋髯

戲曲髯口表演程式之一。分單手捋及雙手捋兩種，用於髯口三髯、滿髯、扎髯及二挑髯。由於髯式各不相同，因此在捋髯的部位各有區別，故「指夾捋髯」可分為指夾捋中髯、指夾捋耳髯及指夾捋前髯三類。捋中髯部位用於三髯，捋耳髯部位用於三髯、滿髯，捋前髯部位用於扎髯及二挑髯。由於又可分為單捋及雙捋，因此再細分為「指夾單捋中髯」、「指夾雙捋中髯」、「指夾單捋耳髯」、「指夾雙捋耳髯」、「指夾單捋前髯」、「指夾雙捋前髯」六種，分別詳加說明於下：

(1)指夾單捋中髯（圖6-5）

就是單手手心朝外，用食指與中指夾住中髯做捋中髯的動作。用於三髯樣式，為老生常用的捋髯動作。

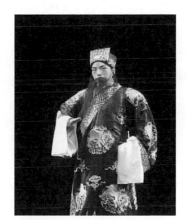

圖6-5　指夾單捋中髯

意義：在舞台表演中，常表現人物的瀟灑、風流、才華洋溢的面貌。

動作步驟：

①先依劇情身份所需，下半身可分別選用「八字步」、「丁字步」或「坐式」等姿式。左手可分別選用「端帶式」、「提甲式」、「叉腰式」、「背手狀」、「翻袖狀」。

②右手沿身右側往上抬起，右手手心朝外，似「劍訣指」式。

③右手的劍訣指向中髯靠攏，食指與中指略張開，由中髯的上部夾住中髯，然後往下捋。

④右手捋中髯至下部時，須稍停，眼看前方，亮像。

注意事項：

①此動作可左右分別練習或表演。

②捋髯的手臂工架要圓，指夾中髯後，應慢而放鬆的往下捋，不可僵硬發直。

③此動作要做到自然、平和。

(2)指夾雙捋中髯（圖6-6）

就是雙手手心朝外，用食指與中指夾住中髯，同時做捋中髯的動作。用於三髯樣式，為老生常用的捋髯動作。

意義：在舞台表演中，常表現人物的自信、平和、才華洋溢的風貌。

動作步驟及注意事項：除用雙手捋髯外，均同於「指夾單捋中髯」。故而不再重述。

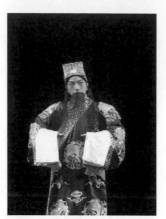

圖6-6　指夾雙捋中髯

(3)指夾單捋耳髯（圖6-7）

就是將左手或右手的手心朝外，用食指與中指夾住耳髯，做捋髯的動作。用於掛三髯的老生，為其常用的捋髯動作。

意義：在舞台表演中，常用於表現人物思索、揣測、驚訝時的神態。是人物在苦心忖度時的自然動作。

動作步驟：

①先依劇情身份所需，下半身可分別選用「八字步」、「丁字步」或「坐式」等姿式。右手可分別選用「端帶式」、「提甲式」、「叉腰式」、「背手狀」、「翻袖狀」等各式。

②左手的掌心朝外做「劍訣指」式，沿身體左側往上抬起，向左耳際靠攏，並貼近左耳髯，食指與中指逐漸略微分開，眼看前方。

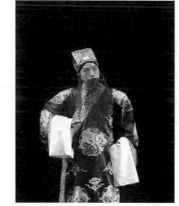

圖6-7　指夾單捋耳髯

③左手的食指與中指分開後，夾住左耳髯上部，然後往下捋，捋至下部時，稍停，亮像，目視前方。

注意事項：

①此動作可左右分別練習或表演。

②捋髯時，手指不宜夾緊，須放鬆，手臂要架圓。

③此動作應做到自然、柔和，切忌僵硬、板直。

(4)指夾雙捋耳鬢（圖6-8）

就是雙手手心朝外，同時用雙手的食指與中指夾住耳鬢，做捋鬢的動作。適用於三鬢，為老生常用的捋鬢動作。

意義：在舞台表演中，常與整冠動作連用，多用於人物初次出場在「九龍口」亮像時。還可表現人物的穩重、端莊、優雅之態。

動作步驟及注意事項：除用雙手捋鬢外，均同於「指夾單捋耳鬢」。故不再重述。

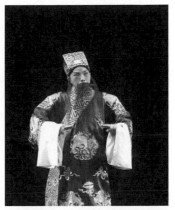

圖6-8　指夾雙捋耳鬢

(5)指夾單捋前鬢

就是淨行單手捋扎鬢及丑行單手捋二挑鬢的動作，因此適用於掛扎鬢的花臉及掛二挑鬢的武丑。可簡稱為「單捋扎鬢」[6]及「捋二挑鬢」[7]。

意義：

①單捋扎鬢在舞台表演中，常用於人物初次出場亮像時，並與整冠動作連用。並多用於人物心情平和時或稍做思索時。

②捋二挑鬢在舞台表演中，常表現人物的機智、敏銳神態，亦有思索之意。

動作步驟：

「單捋扎鬢」（圖6-9）

①先依劇情身份所需，下半身可分別選用「丁字步」式或「坐式」。左手可分別選用「端袖式」、「端帶式」、「提甲式」、「背手狀」等各式。

②右手由正前方抬起向嘴部向靠近，中指向手心窩住，手心朝裡小指微翹，身體微偏左側，目視左前方，收腹、提神。

③右手的中指與姆指的指根夾住扎鬢右嘴角旁的一綹前鬢，由右嘴角處從上往下捋，手臂要架圓，目視左前方。

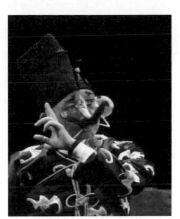

圖6-9　單捋扎鬢

[6]　余漢東編，1994，〈戲曲鬢口表演藝術〉，《中國戲曲表演藝術辭典》，頁309，湖北：湖北辭書出版社。

[7]　同註6，頁312。

④右手捋到前髯的下部時，須稍停，目視前方，提神亮像。

「捋二挑髯」（圖6-10）

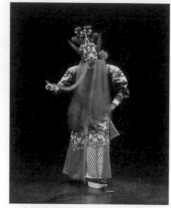

①依劇情身份所需，先站成右「戳腳步」式，左腿稍蹲。左手做「提甲式」、「叉腰式」或「背手狀」。

②抬起右手，掌心朝向左側，做「劍訣指」式。

③右手抬至嘴部前方時，其食指與中指稍分開，夾住二挑髯的左前髯，由下往左上方輕輕推去，做捋髯的動作，目視右前方，提神亮像。

圖6-10　捋二挑髯

注意事項：

①此兩類動作，均可分別以左右練習或表演。

②「單捋扎髯」於夾前髯時，手指不宜夾得過緊，手臂圈圓而不僵，須柔和而自然。

③「捋二挑髯」因其髯式小，故其捋髯捋髯的動作幅度亦小，手腕要靈巧柔和，切忌僵硬。

(6)指夾雙捋前髯（圖6-11）

就是雙手同時捋扎髯的前髯動作。此動作僅適用於掛扎髯的「花臉」行當，亦可稱之為「雙捋扎髯」[8]或「雙掏扎」[9]。

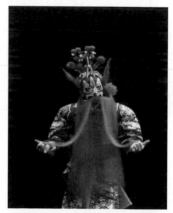

意義：在舞台表演中，常用於人物初次出場亮像，並常與「整冠」動作連用。僅用於心境平穩時。

動作步驟及注意事項：除用雙手同時捋髯外，均同於「指夾單捋前髯」。故而不再重述。

圖6-11　指夾雙捋前髯

3. 食指捋髯

戲曲髯口表演程式之一。分單手捋及雙手捋兩種，僅適用於掛三髯的人物，是最基礎的捋髯動作，亦是最簡潔又自然而隨意的捋髯動作。與「指夾捋中髯」及「指夾捋耳髯」所詮釋的情態雷同，相異之處在於捋髯時，一為兩指相夾，一為一指獨

[8]　同註6。

[9]　同註1，頁339。

為的外在。由於三髯樣式分三個部位，因此可挗的部位為耳髯及中髯，故「食指挗髯」，可分為食指挗中髯及食指挗耳髯，又因分單挗及雙挗，因此再細分為「食指單挗中髯」、「食指雙挗中髯」、「食指單挗耳髯」、「食指雙挗耳髯」四種，分別詳加說明於下：

(1)**食指單挗中髯**（圖6-12）

就是用單手的食指輕挗中髯的動作，是掛三髯的老生常用的挗髯動作。

意義：在舞台表演中，與「指夾單挗中髯」所要傳達表現的相同，但「食指單挗中髯」較顯得隨意自在。

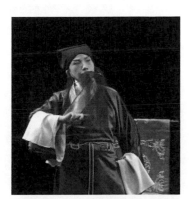

圖6-12　食指單挗中髯

動作步驟：

①先依劇情身份所需，下半身可分別選用「八字步」、「丁字步」或「坐式」等姿式。左手可別選用「端帶式」、「端袖式」、「叉腰式」、「提甲式」、「背手狀」、「背供狀」等姿勢。

②右手沿身右側往上抬起，右手手心朝外，食指伸直，另四指握拳。

③右手的食指向中髯右側靠攏，並伸入中髯後方，然後往下挗。

④右手挗中髯至下部時，須稍停，眼看前方，亮像。

注意事項：

①此動作可左右分別練習或表演。

②挗髯時，食指須放鬆，切忌挺直而僵硬。

(2)**食指雙挗中髯**（圖6-13）

就是用雙手的食指同時挗中髯的動作，與單挗中髯同為老生常用的挗髯動作。

意義：在舞台表演中，與「指夾雙挗中髯」所傳達的相同，但「食指雙挗中髯」較顯得輕鬆自在。

動作步驟及注意事項：除用雙手同時挗髯外，均同於「指夾雙挗中髯」，故而不再重述。

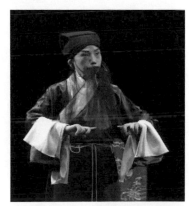

圖6-13　食指雙挗中髯

(3)食指單捋耳髯（圖6-14）

　　就是用單手的食指捋耳髯的動作，為掛三髯的老生常用的捋髯動作。

意義：在舞台表演中，與「指夾單捋耳髯」所表達的相同，但「食指單捋耳髯」較顯得隨意自在。

動作步驟：

　①先依劇情身份所需，下半身可分別選用「八字步」、「丁字步」或「坐式」等姿式。右手可分別選用「端帶式」、「端袖式」、「叉腰式」、「提甲式」、「背手狀」、「背供狀」等姿勢。

　②左手的手心朝外，食指伸出，另四指握拳，並沿身體左側往上抬起，向左耳際靠攏，並貼近左耳髯。

　③左食指貼近左耳髯後，順適插入耳髯後方，然後往下捋，捋至下部時，稍停，亮像，目視前方。

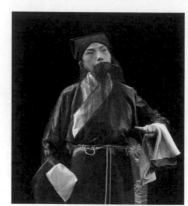

圖6-14　食指單捋耳髯

注意事項：

　①此動作可左右式分別練習或表演。

　②捋髯時，食指切忌挺直而僵硬，須放鬆自然。

(4)食指雙捋耳髯（圖6-15）

　　就是用雙手的食指同時捋耳髯的動作，僅適用於三髯，為老生常用的捋髯動作。

意義：在舞台表演中，與「指夾雙捋耳髯」所傳達的相似，但「食指雙捋耳髯」較顯得輕鬆自得。

動作步驟及注意事項：除用雙手同時捋髯外，均同於「指夾雙捋耳髯」，故而不再重述。

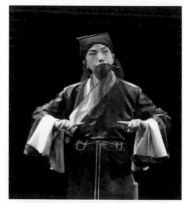

圖6-15　食指雙捋耳髯

4. 拇指捋髯

　　戲曲髯口表演程式之一。分單手捋及雙手捋兩種，僅用於掛滿髯式的人物及掛丑三髯的文丑。由於滿髯的樣式為一片不分綹而把腮、頰及嘴完全遮蓋住的濃密鬍鬚，因此，此髯可捋的部位，只有耳際旁的耳髯部位，而用拇指捋丑三髯，只適於

用雙手抒耳鬢部位，故「拇指抒鬢」只可在細分出「拇指單抒鬢」及「拇指雙抒鬢」兩種，分別詳加說明於下：

(1)**拇指單抒鬢**（圖6-16）

就是用單手的大拇指輕抒耳鬢的動作。多用於掛滿鬢的人物，因此又可稱之為「單抒滿鬢」。

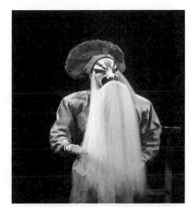

圖6-16　拇指單抒鬢

意義：在舞台表演中，常用以表現人物思索、驚疑、氣忿的神情。

動作步驟：

①依劇情身份所需，下半身可分別選用「丁字步」、「八字步」、「馬步」。「弓箭步」或「坐式」等式。左手可分別選用「端帶式」、「提甲式」、「叉腰式」、「背手狀」、「翻袖狀」等各式。

②右手須亮出大拇指而伸直，其餘四指做握拳式或掌式，掌心朝外，往右耳鬢處抬起手臂，目視前方。

③右手臂抬起後，右大拇指直接插入耳鬢後方，由上往下抒，抒至鬢的三分之二處時，稍停，提神亮像。

注意事項：

①此動作可分左右式分別練習或表演。

②在抒鬢時，手臂架勢要圓，手指要遒勁有力，硬而不僵。

(2)**拇指雙抒鬢**

就是同時用雙手的大拇指輕抒鬢的動作。多用於掛滿鬢的行當，因此又可稱之為「雙抒滿鬢」。或同樣用雙手的大拇指抒丑三之耳鬢後並拘住，因而又可稱之為「雙抒丑三鬢」[10] 或「扯丑三」[11]。

意義：「雙抒滿鬢」在舞台表演中，常表現人物的穩重、剛毅、嚴肅、端莊的氣勢。

「雙抒丑三鬢」在舞台表演中，為文丑用來表現人物的溫文儒雅之氣質。

[10] 抒丑三鬢大都是以抒中鬢為多，因掛丑三的人物多持扇子，雙手不能並用，因此雙抒耳鬢的機會較少，尤其是用拇指雙抒，這是屬特殊人物的特殊表演方式。

[11] 同註1，頁338。

動作步驟：

「雙捋滿髯」（圖6-17）

　　　除用雙手同時捋髯外，均同於「拇指單捋髯」。故而不再重述。

「雙捋丑三髯」（圖6-18）

　　①依劇情身份所需，先站成「八字步」式。雙手做「端帶式」或「端袖式」。

　　②雙手同時亮出大拇指並伸直，其餘四指做握拳式，掌心朝外，往雙耳髯處抬起手臂，目視前方。

　　③雙手臂抬起後，大拇指直接插入耳髯後方後輕輕拘住，由上往下方兩旁捋去，捋至髯鬚的尾端拘緊撐直，頭稍偏向右方，睜大眼，亮像。

注意事項：此動作在捋髯時，手臂架勢要圈圓，手指要遒勁有力，硬而不僵。

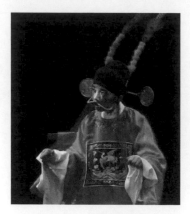

圖6-17　雙捋滿髯

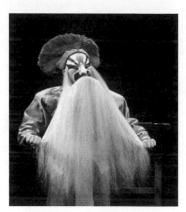

圖6-18　雙捋丑三髯

5. 虎口捋髯

　　戲曲髯口表演程式之一。分單手捋及雙手捋兩種，用於長形髯口的滿髯及短形髯的一字髯。滿髯多用於老生及花臉行當，一字髯為花臉所用。樣式其實相同，差別在於長短，一為極長，一為極短，因此捋髯的方式及部位就完全不同。而且長形髯口可單捋亦可雙捋，短形髯口只適於單捋。故「虎口捋髯」亦可再細分出「虎口單捋髯」及「虎口雙捋髯」兩種，分別詳加說明於下：

(1)虎口單捋髯

　　就是用單手的虎口輕捋髯口的動作。多用於掛滿髯及一字髯的人物，因此又可稱之為「虎口單捋滿髯」[12]及「虎口捋一字髯」[13]。

意義：

　　①捋滿髯在舞台表演中，常用以表現人物在思索、觀望、驚訝、忿怒揣測等狀況下。

　　②捋一字髯在舞台表演中，常用以表現人物的喜悅、得意、驕橫、傲慢的神態。

[12]　同註6，頁314。
[13]　同註6，頁311。

動作步驟：

a. 虎口單捋滿髯（圖6-19）

　　①先依劇情身份所需，下半身可分別選用「丁字步」、「八字步」「坐式」。左手可分別選用「端帶式」、「端袖式」、「提甲式」、「背手狀」等各式。

　　②右手做行當所需的掌式，從右側往耳髯處抬起，用虎口輕輕攏住滿髯的左耳髯，慢慢的往下捋。

　　③虎口捋到滿髯的下部時，稍停，目視前方，提神亮像。

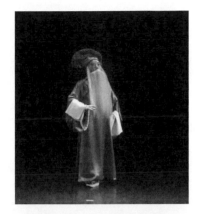

圖6-19　虎口單捋滿髯

b. 虎口捋一字髯（圖6-20）

　　①先依劇情身份所需，下半身可分別選用「丁字步」、「八字步」、「坐式」。左手可分別選用「端袖式」、「提甲式」、「背手狀」等各式。

　　②右手握「淨行」拳式，再翹起大拇指亮出虎口。

　　③右拳抬起靠近嘴部，四指緊握，用虎口捋一字髯，先從右至左，掌心朝裡，再從左至右，掌心朝外，來回捋至滿足情節所需為止。

注意事項：

　　①此兩類動作，均可左右分別練習或表演。

　　②捋滿髯時動作宜慢而穩，手指須放鬆。

　　③捋一字髯時，手腕要柔而有力，不可鬆弛。

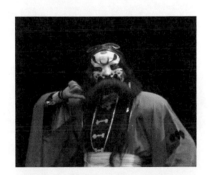

圖6-20　虎口捋一字髯

(2)虎口雙捋髯（圖6-21）

　　就是同時用雙手的虎口輕捋髯的動作。僅用於掛滿髯的行當，可稱之為「虎口雙捋滿髯」，間稱「捋滿」[14]。

意義：在舞台表演中，常用於人物初次出場亮像時與「整冠」動作連用。常表現人物的威嚴、莊重、氣勢或純理髯。

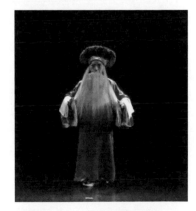

圖6-21　虎口雙捋髯

[14] 同註10。

動作步驟：

　　①依劇情身份所需，下半身可分別選用「丁字步」、「八字步」、「馬步」。「弓箭步」或「坐式」等式。雙手做行當所需的掌式。

　　②雙手掌抬起至左右兩側的耳髯處，同時用雙手的虎口輕輕攏住滿髯的兩側，然後慢慢的往下捋。

　　③雙手捋至滿髯的下部時，兩手捏住髯鬚向左右兩側撐開，彰顯鬍鬚豐滿之態，目視前方，提神亮像。

注意事項：此動作僅適合掛滿髯的人物，在捋髯時雙手不宜捏緊，手臂架勢要圓，切忌夾臂聳肩。

6. 指捏捋髯

　　戲曲髯口表演程式之一。為丑行專用的捋髯方式，多用於八字髯、吊搭髯、二挑髯，均屬短形髯口；其中吊搭髯及二挑髯只適於單手捋，因短形髯口用雙手同時捋髯的機率極小，並且極不適合；另有屬長形髯口的丑三髯，多以捋中髯為主，定以單手捋之。可再以髯口的名稱在細分為「指捏單捋八字髯」、「指捏雙捋八字髯」、「指捏捋吊搭髯」、「指捏捋二挑髯」及「指捏捋丑三髯」五種，分別詳加說明於下：

(1)指捏單捋八字髯（圖6-22）

　　就是用單手的拇指、中指及食指的指頭，捏捋八字髯的動作。可簡稱為「單捋八字」[15]。

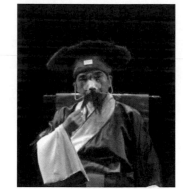

圖6-22　指捏單捋八字髯

意義：在舞台表演中，常用來表現人物在思索。

動作步驟：

　　①先依劇情身份所需，下半身可分別選用「八字步」式或「坐式」。左手可分別選用「端帶式」、「端袖式」或「背手狀」。

　　②右手抬起，同時將右手的拇指、中指、食指合攏，然後靠近嘴前八字髯的右側。

　　③手三指合攏並靠近八字髯的右側後，用該三指的指尖捏住八字髯的右前髯，由上往右下側輕捋，目視前方。

注意事項：

　　①此動作除單手捋外，亦可用左右手交叉式練習或表演。

　　②做此動作時，須緊密的與眼神來配合表演及刻畫人物。

[15] 同註11。

③因髯式較寫實，此類動作因而近乎生活化，故不宜過份誇張，應盡量自然而和諧。

(2)指捏雙捋八字髯（圖6-23）

就是同時用雙手的拇指、中指及食指的指頭捏捋八字髯的動作。可簡稱為「雙捋八字」[16]。

意義：在舞台表演中，常用於人物在整裝儀容時的組合動作，或表現人物的思索。

動作步驟及注意事項：除用雙手同時捋髯外，均同於「指捏單捋八字髯」。故而不再重述。

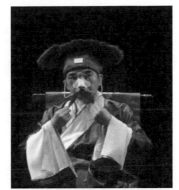

圖6-23　指捏雙捋八字髯

(3)指捏捋吊搭髯（圖6-24）

就是用單手的拇指、中指及食指的指尖捏捋吊搭髯的動作。可簡稱為「捋吊搭髯」[17]，亦可稱之「攝吊搭」[18]。

意義：在舞台表演中，常用以表現人物的思索、沉吟。

動作步驟：

①先依劇情身份所需，下半身可分別選用「八字步」式或「坐式」左手可分別選用「端帶式」、「端袖式」或「背手狀」。

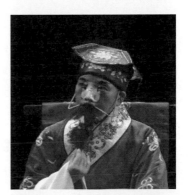

圖6-24　指捏捋吊搭髯

②右手抬起的同時，其拇指、中指、食指合攏，然後靠近嘴部的髯鬚。

③右手三指合攏並靠近嘴部後，用該三指的指尖捏住嘴前吊搭髯上下垂於下頷的桃形吊搭，由上往下輕捋。或捏住吊搭髯上位於嘴部如同八字髯的右前髯，由上往右下側輕捋。

④捏髯同時均目視前方。

注意事項：

①此動作叮分別用左右手練習或表演。

②在捋髯的同時，必須密切的與眼神來配合表演及刻畫人物。

③此動作近乎生活化，故不宜誇張，應盡量自然而和諧。

[16] 同註11。

[17] 同註11。

[18] 同註1，頁336。

(4)指捏捋二挑髯（圖6-25）

就是用單手的拇指、中指及食指的指尖捏捋
二挑髯的動作。可簡稱為「捋二挑」[19]。

圖6-25　指捏捋二挑髯

意義：在舞台表演中，為武丑常用來表現人物思
　　　索的神情。

動作步驟：

①先依劇情身份需要，站成「戳腳步」式右
　腿稍蹲。右手做「提甲式」或「端袖式」

②左手抬起，同時將拇指、中指及食指相捏，然後靠近嘴部左邊的二挑髯
　前髯。

③左手的前三指捏住二挑的前髯後，順適往左上方翹起的方向捋去，眼神望向
　右前方，提神亮像。

注意事項：

①此動作可分別以左右式練習或表演。

②因髯式小，其捋髯的動作幅度不宜大，亦須小。

③捋髯手腕要靈巧，並柔而有力，切忌僵硬呆板。

(5)指捏捋丑三髯（圖6-26）

就是用單手的拇指、中指及食指的指尖捏捋
丑三中髯的動作，可簡稱為「捋丑三」。

圖6-26　指捏捋丑三髯

意義：在舞台表演中，為文丑常用來表現人物思
　　　索的神態。

動作步驟：

①先依劇情身份需要，下半身可分別選用
　「八字步」式或「坐式」。左手做「端帶
　式」或「端袖式」。

②右手抬起，同時將拇指、中指及食指相捏，然後靠近嘴部的中髯，將其輕捏
　由上往下捋至尾端後捏住，做思索狀。

注意事項：

①此動作可分左右手分別練習或表演。

②捋髯時，胳膊放輕鬆自然。

[19]　同註6，頁312。

7. 拳式捋髯[20]（圖6-27）

戲曲髯口表演程式之一。就是用單手握的拳頭捋一字髯的動作，為「淨行」中的「架子花」及「武二花」常用的捋髯動作。專用於「一字髯」，屬短形髯口。因此只適用於單手捋髯，又可稱之為「拳式捋一字髯」，或分別稱為「拳式左捋髯」及「拳式右捋髯」，詳加說明於下：

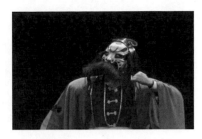

圖6-27　拳式捋髯

意義：在舞台表演中，常用來表現人物的心情愉悅或平靜悠閒。亦可表現人物的自鳴得意，而展露出的傲慢神態。

動作步驟：

①先依劇情身份需要，下半身可分別選用「丁字步」式或「坐式」。左手可分別選用「提甲式」、「端袖式」或「背手狀」。

②右手抬起，握成「淨行拳式」，大拇指須稍拱起，然後往一字髯右耳際靠攏，提神而目視前方。

③握拳的右手手心朝裡，用拳頭的四指指背輕觸捋一字髯。可由右至左，再從左至右來回的捋，目視前方，瞪眼，提神亮像。

注意事項：

①此動作可分左右式分別練習或表演。

②捋髯時，不可夾胳膊，拳頭須握實，手腕要靈活而有力，但不可僵硬。

8. 掌式捋髯

戲曲髯口表演程式之一。適用於掛長形髯口的人物及短形髯口的一字髯的行當，此動作只適於單手捋。由於髯式及長短的不同，運用上也極不相同，為了好作區分，因此各分別稱之為「掌式理髯」[21]及「掌式捋髯」[22]兩種，分別詳加說明於下：

(1)掌式理髯（圖6-28）

就是用手掌做理髯的動作，多用於掛長形髯口的行當。

意義：在舞台表演中，會因動作所引起的種種現象。如急促轉身、翻打、跌撲等等，使得髯口過度的左右飛揚，這時就可用掌式理髯，迅速的將髯鬚理順還原，保持人物應有的完美形象；或於事前護住髯口，防止造成表演時的阻礙。

[20] 同註6，頁310。
[21] 同註6。
[22] 同註11。

動作步驟：

　　①先依劇情身份需要，先站成「八字步」或「丁
　　　字步」式。左手可分別選用「背手狀」、「叉
　　　腰式」或「提甲式」。

　　②右手做掌式，向髯口中間抬起，目視前方。

　　③右手的掌式須收虎口呈平掌式，掌心向裡，而
　　　中指略低於其他四指，均貼近髯口處，由髯
　　　口上部往下理。

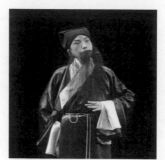

圖6-28-1　掌式理髯

　　④右手掌式由上往下理至髯口的下部時，是否須
　　　稍停亮像，需視情況而定。

注意事項：

　　①此動作可左右分別練習或表演，亦可視情況同
　　　時左右交叉運用，但不宜雙手同時做。

　　②理髯時，不可顯露慌張、忙亂，反要表現出不
　　　慌不忙的優雅動作。

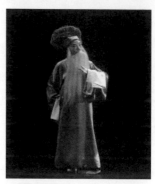

圖6-28-2　掌式捋髯

(2)掌式捋髯（圖6-29）

　　　就是用單手手掌做捋髯的動作，適用於一字髯，是
「淨行」捋一字髯的另一種方式。又可稱為「掌式捋一
字髯」。

意義：在舞台表演中，常表現人物極度的興奮或心
　　　情焦躁時的神態。

動作步驟：

　　①先依劇情身份所需，下半身可分別選用「丁
　　　字步」式或「坐式」左手可分別選用「提甲
　　　式」、「叉腰式」或「背手狀」。

　　②右手抬起，做「淨行端掌式」，掌心向上，
　　　同時向嘴部靠近。

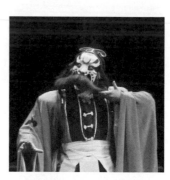

圖6-29　掌式捋髯

　　③右手掌手心朝上後，用掌心由左至右地拂捋一字髯，稍停，保持端掌式，瞪
　　　眼亮像。

注意事項：

　　①此動作可左右式分別交替練習或表演。

　　②捋髯時，胳膊要端起，端掌式的手掌及虎口要撐開，手指不可鬆懈而無力。

（二）端髯

在京劇表演中是掛長形髯口的人物常用的動作，亦可稱之為「托髯」。[23]「端」、「托」二字均為用手掌捧或承舉東西之意，其意義則為人物自我表述之義。端髯較捋髯在動作分類上來的單純，只能簡單的分出「單端髯」及「雙端髯」兩種。又因此動作不在於髯式如何，而是只要稍有長度的下垂髯口都會用到，分別說明於下：

1. 單端髯（圖6-30）

戲曲髯口表演程式之一，又可稱為「單托髯」，就是用單手手掌托起髯鬚的動作。較適用於掛長形髯口的人物，掛短形髯口的人物較少使用，而用時較常用「托」字訣。如掛「吊搭髯」的丑行，則稱之為「托吊搭」[24]。

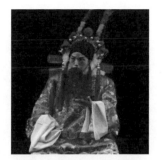

圖6-30-1　　單端髯

意義：在舞台表演中，常為人物的自我表述或提示他人，用於「自報家門」或不論唱唸的反身自問時刻。如「我本是」、「難道我」、「你道是我……」、「你問的是我麼」等，均表現人物當時的意願和內心所感受的情境。

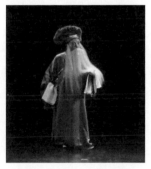

圖6-30-2　　單端髯

動作步驟：

先依劇情身份所需，下半身可分別選用「八字步」、「丁字步」或「坐式」。左手可分別選用「端帶式」、「拎蟒衩式」、「提甲式」、「叉腰式」等各式。

①右手慢慢抬起，同時做所屬行當的掌式，掌心做稍向內的朝上，眼神開始隨著右手掌而移動。

②右手掌除拇指外的四指伸入髯鬚裡部，此時掌心朝內然後慢慢轉成掌心朝上，同時由上往下托住髯鬚，而手掌托住髯鬚時呈「端掌式」，目視前方亮像。

注意事項：

①此動作可左右式分別練習或表演。

②托髯時的長度，須依劇情而定，可托住髯鬚的三分之一或三分之二處。

③托髯時的手腕要柔軟而靈活，不可夾胳膊。

[23]　同註6，頁316。

[24]　同註18。

2. 雙端髯（圖6-31）

戲曲髯口表演程式之一，又可稱為「雙托髯」，就是用雙手手掌同時托起髯鬚的動作。適用於掛長形髯口的行當。

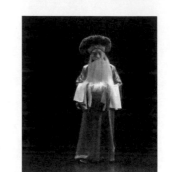

圖6-31-1　雙端髯

意義：在舞台表演中，用於人物的自我表述或提示他人，較「單端髯」來的誇張，目的是為提升劇中的氣氛。如「你來看……」、「老了，不中用了……」、「還讓俺老黃忠……」等，增強人物的地位及重要性。

動作步驟及注意事項：除用雙手端髯外，均同於「單端髯」。故而不再重述。

（三）掏扎

在京劇表演中是「淨行」中掛扎髯的人物常用的動作，有整理鬍鬚之義，但分兩類性質：一為順適陪襯動作的捋髯；一為是有含意的動作，也就是人物為表露出內心的某種情感。

圖6-31-2　雙端髯

掏扎的動作方式，因只限於「淨」行裡的「架子花」、「武二花」中掛扎髯的人物所常用的動作。此動作在「捋髯」中原屬「雙捋髯」，而雙捋髯中再分出「相對襯雙捋」及「不相襯雙捋」。扎髯的捋髯就屬不相襯的雙捋，由於在用語上的不同，而跳脫出來用「掏扎」，故此簡單的分出「上下掏扎」及「撕扎掏耳毛」兩種，詳加說明於下：

1. 上下掏扎（圖6-32）

戲曲髯口表演程式之一，又可稱為「撕扎髯」[25]。因在捋扎後的亮像，雙手為一上一下而定名。又因在雙手為同時掏扎起於共同點，之後上下分開如同撕扯般的動作，故又稱為「撕扎髯」。又因原屬「捋髯」中的「不相襯雙捋髯」，由於用語上的不同而獨立。

意義：在舞台表演中，常用於人物心情焦躁或展露威風時，並同時突顯人物粗獷強悍的性格。

圖6-32　上下掏扎

[25] 同註6，頁310。

動作步驟：

　　①先依劇情身份所需，下半身姿式可分別選用「丁字步」或「弓箭步」式。

　　②雙手同時由正前方抬起，手心朝裡向嘴部靠攏，同時兩手的中指均窩向手心，向大拇指的指頭靠近，小指微翹，兩臂架圓，提神瞪眼。

　　③兩手的中指與拇指的指頭各掏出扎髯嘴角兩側各一綹的前髯，稍快的由上往下捋，一直捋到扎髯的最下端後稍停。

　　④兩手的中指與拇指此時須各掐緊扎髯下端，右手向右側上方抬起，至頭頂右上方，以鬍鬚的長度的高度為止；同時左手向左下側移去，左右兩手一上一下如同將髯鬚撕開，而身體須稍向右側站立，然後瞪眼亮像。

注意事項：

　　①此動作可將抬手的姿式左右的更換練習或表演。

　　②做此動作時幅度要大，高抬的手臂須保持圓又大的工架。

　　③切忌因動作快或幅度大，而將手中的鬍鬚撕「掉」了。

　　④切記將髯復原時，需自然輕放。

2. 撕扎掏耳毛（圖6-33）

　　戲曲髯口表演程式之一，亦可稱之為「掏扎捋耳毛」，就是將撕扎與掏耳毛的動作一起合併做的動作。僅適用於掛扎的人物。

意義：在舞台表演中，常表現人物的性情粗魯、暴躁，亦有考量、觀察之意。

動作步驟：

　　①先依劇情身份所需，下半身站成「丁字步」或「弓箭步」式。

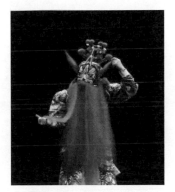

圖6-33　撕扎掏耳毛

　　②左手由正前方抬起，手心朝裡中指窩向手心，並向大拇指的指頭靠近，小指微翹，手臂架圓。同時向嘴部靠攏，隨即掏出扎髯嘴角左側一綹的前髯，由上往下捋，一直捋至尾端稍停，必須與掏耳毛的右手同步，並瞪眼亮像。

　　③右手由右側必須與左手同時抬起，至右耳上方，手心朝外，用食指及中指夾住耳毛子，由下往上捋，與左手撕扎同步，並瞪眼亮像。

注意事項：

　　①此動作可左右式分別練習或表演。

　　②掏耳毛時，身體可稍向掏耳毛的一邊揚起。

　　③手臂工架要大而圓，切忌手中髯鬚脫手。

（四）推髯

在京劇表演中，用於掛長形髯口的人物。此動作可表現出人物雄壯、高大、威武的神態。因較為劇烈，故多用於武人；文人較溫和、儒雅而極少使用。推髯的動作方式，只有單手推，無法雙手推，因此只能在髯式的部位做展顯及發揮，故而只簡單的分別出「推耳髯」及「推中髯」兩種。相異之處分別詳加說明於下：

1. 推耳髯（圖6-34）

戲曲髯口表演程式之一，就是用單手手掌將長形髯口推向一邊的動作。此動作多用於長形髯口中掛滿髯及扎髯的人物，掛三髯的人物較少用之。

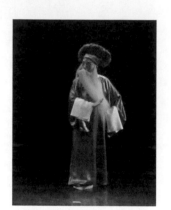

圖6-34　推耳髯

意義：在舞台表演中，常用於表現人物發怒、發威激動或精神極度緊張的狀態。

動作步驟：

①先依劇情身份需要，下半身可分別選用「丁字步」、「弓步」、「坐式」等式。身體稍偏向左側。右手可分別選用「提甲式」、「叉腰式」或「背手式」。

②左手沿左側抬起，目視前方，掌心朝裡，做行當所需的掌式，四指須併攏，用虎口處捋左耳髯，由上往下捋至髯鬚的中腰部位時稍停。

③左手掌繼續將髯橫推至胸部的右側，此時掌心朝下，如「按掌」式，眼神隨即轉向左側，挺胸立腰，凝神亮像。

注意事項：

①此動作可分左右式分別練習或表演。

②此動作的伸展幅度須大，虎口要控制好髯鬚，手腕應柔和而有力。整體動作須乾淨俐落，亮像時要有神。

2. 推中髯（圖6-35）

戲曲髯口表演程式之一，就是用手掌將中髯推向一邊的動作。用於掛三髯的人物，但一般不隨便使用，多用於「武老生」、「紅生」。

意義：在舞台表演中，常表現人物處於發怒、發威、精神極度激動和憤怒的狀態。

動作步驟：

①先依劇情身份需要，下半身可分別選用「丁字步」、「弓箭步」、「坐式」等式。身體稍偏向右側。左手可分別選用「提甲式」、「叉腰式」或「背手式」。

②右手做掌式向中髯處抬起，掌心朝裡，四指併
攏，用虎口處滿把的抓住中髯，由上往下捋至髯
的中腰部位時，立即的將中髯橫推至左側，並以
「按掌」式來控制中髯。

③身體稍向左側，眼神凝視右方，梗脖，挺胸，立
腰，提神亮像。

注意事項：

①此動作可左右式分別練習或表演。

②此動作節奏感強，肢體線條幅度大，因此須做的迅
速並且要乾淨俐落。亮像時的眼神，更要控制得當。

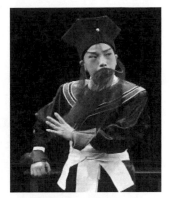

圖6-35　推中髯

（五）抓髯

在京劇表演中，用於掛三髯的人物。由於髯鬚用抓的，可顯現出人物必定屬剛
烈、勇猛的特性，因此多用於武人；此動作可再延伸而分出「抓捋髯」、「抓拉
髯」及「抓繞髯」三種，其中「抓繞髯」屬動態性的表演，留於下單元再述，現將
前兩種分別詳加說明於下：

1. 抓捋髯（圖6-36）

戲曲髯口表演程式之一，就是用單手捋中髯抓住由
上往下捋的動作。可簡稱為「抓髯」[26]適用於掛三髯的
「武老生」。

意義：在舞台表演中，常用於表現人物的威嚴、勇猛、
　　　神奇的氣勢。

動作步驟：

①先依劇情身份需要，下半身可分別選用「丁字
步」式或「坐式」。右手可選用「叉腰式」或
「提甲式」。

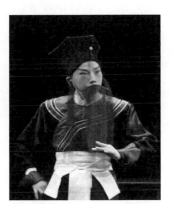

圖6-36　抓捋髯

②右手做掌式往中髯處抬起，此時目視前方，之後眼神隨右手移動，右手掌至中
髯處後，改為「蘭花指」式，用中指及拇指去抓住中髯，由上往下捋。然後可
接做「抓拉髯」或「抓繞髯」的動作。目視前方，提神，瞪眼，亮像。

注意事項：

①此動作可分別以左右手練習或表演。

②動作過程兩臂工架要圓，手指柔和，切忌用力過猛。

[26]　同註6，頁321。

2. 抓拉髯（圖6-37）

戲曲髯口表演程式之一。就是用單手持中髯抓住後，拉扯向一邊的亮像動作；亦可稱之為「抓扯髯」，或簡稱「拉髯」[27]或「扯髯」。 適用於掛三髯的人物，為「武老生」常用的持髯動作。

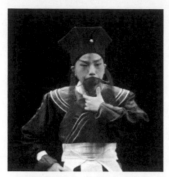 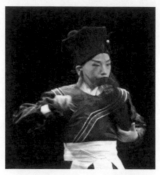 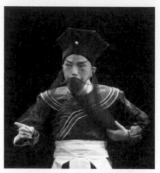

圖6-37-1　抓拉髯　　　　　圖6-37-2　抓拉髯　　　　　圖6-37-3　抓拉髯

意義：在舞台表演中，此動作能刻劃出人物的性格，因此常用於表現人物的率直、
　　　剛烈、俠義或奇異的特性。

動作步驟：

①先依劇情身份所需，先用左手做「抓髯」的動作（見「抓髯」）。

②當左手抓住中髯，並由上往下持到三分之二處時，立即將抓持好的中髯拉向
　左側。

③此時右手可搭配做「指挑髯」的動作，或依據劇情做其他的動作來配合。身體
　向右側身亮像，並目視前方。

注意事項：

①此動作可左右手分別練習或表演。

②此動作常與其他髯姿作配合運用，如持髯、抓髯等。

③此動作在做拉持髯鬚時，手指不可太緊應稍放鬆，亦不可用力過猛，會將髯口
　拉掉，但與節奏的配合感覺要強。

3. 抓繞髯（見動感性之髯舞）

（三）捻髯（圖6-38）

在京劇表演中，為髯口表演程式之一，就是用手指頭搓動髯鬚的動作。多用於掛三或滿的長形髯口及掛八字、二挑或吊搭的短形髯口的人物。

[27] 同註6，頁322。

意義：在舞台表演中，多會用「哭頭」或「叫頭」來加
　　　強氣氛。常表現人物的沉思，心境的　衝擊與
　　　矛盾難過悲傷或言詞得意。短形髯口亦有整理鬍
　　　鬚之意。

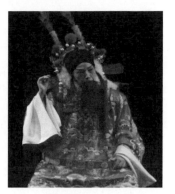

圖6-38　捻髯

動作步驟：分為長形髯及短形髯，兩者的動作過程各不
　　　　　相同，分別說明。

1. 長形髯

①先依劇情身份需要，下半身可分別選用「丁字步」、
　「八字步」、「跪步」、「坐式」。左手可分別選用
　「端帶式」、「端袖式」、「提甲式」或「叉腰式」。

②右手可先分別的選做各式中的「捋耳髯」（見「捋髯」中各式）。

③右手的拇指、食指及中指的指頭先捏住耳髯尾端的髯鬚，然後用指頭慢慢的搓
　捻，要使耳髯的髯鬚有來回小幅度轉動的效果。

④如遇悲哀難過時的「哭頭」，必須將捻鬚的右手抬起至右眼右側的高度。

2. 短形髯

①先依劇情身份所需，下半身可分別選用「八字步」、「戳腳步」或「坐式」。
　左手可分別選用「端帶式」、「端袖式」、「提甲式」或「叉腰式」或「背手
　式」。

②右手可先分別選做各式「捋髯」（見「捋髯」中「捋八字」、「捋二挑」、
　「捋吊搭」）。

③右手的拇指、食指及中指的指頭先分別捏住：

　——八字髯右前髯的鬚尖

　——二挑髯右前髯的鬚尖

　——吊搭髯右前髯的鬚尖或下巴頦下垂髯鬚的　鬚尖，然後用指尖慢慢的捻
　　　動，手心大致均朝內。

注意事項：

①此動作沒有雙手同步的，只有單手，可左右分別練習或表演。

②捻動長髯時，手指要靈活，切忌將髯鬚搓成麻花狀。

③捻動短髯時，力道不可過大。

（七）咬髯（圖6-39）

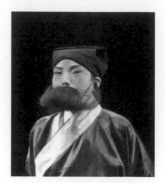

圖6-39　咬髯

在京劇表演中，為髯口表演程式之一。就是用雙手將撢攏的長髯送至口中咬住的動作。只適用於掛長形髯口的人物。

意義：在舞台表演中，常用於表現人物對事情下定決心或精神失常，呈現出其精神緊繃或發狂的精神狀態。另有毫無意義的咬髯，只為表演高難度的翻撲動作，怕受干擾或破壞美觀。

動作步驟：

①先依劇情身份所需，站成「大八字步」式，身體稍向前彎。

②雙手以掌式迅速的由上往下捋，將長髯下端合攏集中，然後用右手的食指勾住髯稍繞幾下後，將髯鬚撢成一捆。

③撢好後的髯鬚，用雙手將其橫拉送入口中，用唇與牙一起咬緊，防止長髯脫落下垂。

注意事項：此動作必定用雙手表演，需迅速而乾淨俐落，切忌用力過大。

（八）按髯（圖6-40）

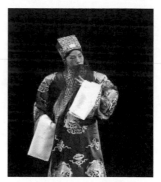

圖6-40　按髯

在京劇表演中，為髯口表演程式之一。就是用單手輕按髯鬚的動作，常用於掛長形髯口的人物。

意義：在舞台表演中，常用於表現人物思索與「揉胸」有異曲同工之義。

動作步驟：

①先依劇情身份需要，下半身可分別選用「丁字步」、「八字步」、「單腿跪式」或「坐式」。右手可分別選用「端帶式」、「端袖式」、「背手式」、「提甲式」、「叉腰式」。

②右手自然而輕鬆的抬至胸前，掌心朝內，拇指微翹，輕撫胸前之髯鬚，做思索狀。

注意事項：

①此動作可左右式分別練習或表演。

②此動作不宜幅度過大，須自然而柔和。

③思索時，切忌歪頭。

（九）擋髯（圖6-41）

　　在京劇表演中，為髯口表演程式之一，就是用雙手將髯遮擋臉部的動作。常用於掛長形髯口的人物。

意義：在舞台表演中，常用於表現人物害羞、慚愧、
　　　逗樂或拭淚的姿態。

動作步驟：

　　①先依劇情身份需要，下半身可分別選用「大八
　　　字步」、「單腿跪式」。
　　②雙手以「雙端髯」的方式，將髯托住（見「端髯」
　　　中之「雙端髯」）。
　　③端髯後稍彎腰，用雙手端的髯鬚將臉一遮。
　　　如表害羞、慚愧則把頭往旁一撇。
　　　如示逗樂則直接抬頭把臉露出。
　　　如拭淚，只可將髯端至臉際即可，不可真拭。

注意事項：

　　①此動作必定用雙手表演。
　　②此動作不宜用於有水袖衣著的人物。
　　③髯鬚遮臉時，須保持一定的距離，切忌將髯貼於
　　　臉部。

圖6-41-1　擋髯

圖6-41-2　擋髯

（十）摟髯（圖6-42）

　　在京劇表演中，為髯口表演程式之一，就是用單手臂將長鬚全部摟抱到一邊的動作。用於掛長形髯口的人物。

意義：在舞台表演中為突顯另一隻手的動作，並加強
　　　所要表達的含意；亦有美化整體的線條之美。
　　　因而多用於表現人物精神振奮、全神貫注或怒
　　　目以對，可展現出人物威武的氣質，勇猛而強
　　　悍的神態。

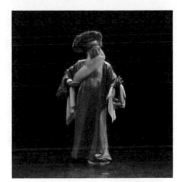

圖6-42　摟髯

動作步驟：

　　①先依劇情身份需要，站成「丁字步」式。兩手做「端帶式」或「叉腰式」。
　　②右腳往右側上一小步，使身體稍偏向右側，而帶動長髯自動向右擺去，隨即稍
　　　探頭伸脖，用下巴頦之力，將長髯往左甩去，同時左手立刻用手掌由右耳髯中

腰處抱住飄盪過來的髯鬚。

③左手掌抱住長髯後,立刻將其摟抱在懷裡,此時將側出的右腳收回原位,而左手須抬胳膊、彎肘,將髯上摟至左腰前。

④右手可做「讚美指」式,或拇指朝裡或做「劍訣指」式,或指向他方;亦可配合「弓箭步」使用。最終於完成的同時,提神,瞪眼,亮像。

注意事項:

①此動作可左右式分別練習或表演。

②掛三髯的人物,只可摟中髯,因另一隻手需做「指夾彈耳髯」的動作,然後在配上「虛指」、「按掌」等手勢來完成摟髯的整個架勢。

③摟髯的那隻手,切忌夾胳膊。另一隻手的動作應柔和而有力。

(十一)翹髯

在京劇表演中,用於掛長形髯口的人物。此動作較為特殊,僅用於掛「三髯」及「扎髯」中的特定人物的特定動作。故而各稱之為「翹三髯」及「翹扎髯」。兩者表現大不相同,前者為單手拤,後者為雙手拤。分別說明於下:

1. 翹三髯(圖6-43)

戲曲髯口表演程式之一,就是用單手拤耳髯將其翹起的動作。僅適用於掛「三髯」的「武老生」。

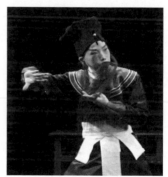

意義:在舞台表演中,常用於表現人物武藝超群,神情灑脫的豪邁氣質。

動作步驟:

①先依劇情身份所需,站成正「丁字步」式。右手可分別選用「提甲式」或「叉腰式」,而左手先做「指夾拤耳髯」的動作(見「指夾拤髯」中的「指夾單拤耳髯」)。

圖6-43　翹三髯

②左手將耳髯拤至下半部後,掌心朝下,順勢往右腋下推去,隨即將掌心上翻,使左耳髯翹向右胸前。右手即拉「單山膀」,目視左前方,提神亮像。

注意事項:

①此動作可左右手交換練習或表演。

②動作必須幅度大,手指及手腕應靈活並柔和。

③眼神務必隨著手勢而靈活移動。

2. 翹扎髯（圖6-44-1、圖6-45-2）

戲曲髯口表演程式之一，就是用雙手持前髯將其翹起的動作。僅適用於掛「扎髯」的「武二花」，也就是「跳判」的專屬舞姿。亦可稱之為「扯扎」[28]。

意義：在舞台表演中，常表現人物對特定的物件檢視、觀察或觀望的神態。

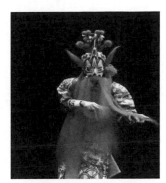

圖6-44　翹扎髯

動作步驟：

①先依劇情身份需要，站成正「丁字步」或「八字步」式。雙手先做「指夾捋前髯」的動作（見「指夾捋髯」中的「指夾雙捋前髯」）。

②雙手將前髯捋至下半部後，掌心朝裡，順勢雙手同時朝裡翻，掌心即朝外，使前髯鬚向正前方翹起，目視前方亮像。

③後續動作可依劇情所需而延續，將雙手同時同方向借手腕之力來回翻轉前髯鬚。

注意事項：

①此動作幅度不可過大，需輕巧、靈活才不失美觀。

②眼神需隨著髯鬚而移動，上半身可微微隨著髯鬚而擺動。

（十二）搭髯（圖6-45-1、圖6-45-2）

在京劇表演中，為髯口表演程式之一，就是將髯鬚搭於手臂上的動作，或是用手臂托起髯鬚的動作，因此又可稱之為「臂托髯」[29]。用於掛長形髯口的人物。

意義：有二，在舞台表演中，一為表現人物勇猛、剛毅、急欲行動的果決神情；一為沒有意義的動作，只為了配合急速前進恐鬚兜風，特撩起搭於臂上，為了美觀因而形成舞式。

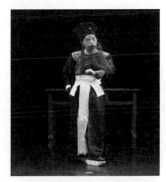

圖6-45-1　搭髯

圖6-45-2　搭髯

動作步驟：

①依劇情身份需要，先做往右甩髯的動作（見「甩髯」）。

②當髯鬚向右側飄起時，右臂隨即往胸前彎肘，使髯鬚自然搭落在手臂上。

[28] 同註1，頁338。

[29] 同註6，頁319。

③托著髯鬚後的右手臂，需往右側曲肘抬臂。右手做行當所需的拳式，雙手及雙腳則根據劇情選用合適的姿勢，並提神亮像。

注意事項：

①此動作可分左右式練習或表演。

②彎肘之手臂不宜抬高，否則會顯得僵硬不自然，而失去了動感之美。

（十三）劈髯（圖6-46）

圖6-46　劈髯

在京劇表演中，為髯口表演程式之一，就是用雙手捋髯鬚，將其按於腰之兩側的動作。為早期最風行的身段，因其氣勢龐大，僅適於關羽用之，如今已極少見。現特載於此，以做保存。

意義：在舞台表演中，與「按髯」大致相同，但因在肢體線條的彰顯，更顯出較大的氣魄。

動作步驟：

①依劇情身份需要，站成「丁字步」或「八字步」式。

②雙手抬起做行當所需的掌式，同時向髯鬚之中腰靠攏，順適往下捋至髯鬚的四分之三處，隨即將髯鬚按於腰之兩側，稍停，亮像，目視前方或目標。

注意事項：此動作於捋髯時，胳膊要圈圓端起，手掌及虎口要撐開，手指不可鬆懈而無力。

二、動態性之髯舞

（一）甩髯（圖四6-47）

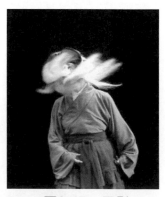

圖6-47　甩髯

在京劇表演中，不論是掛長形或短形髯口的人物均會用到甩髯動作。不分文武角色，此甩髯動作會因行當不同，髯式不同，加上表演時的力道或次數的不同，自然用法各不相同，因此名目也各有分別；分出「一甩髯」、「三甩髯」、「甩輪髯」、「轉身甩髯」及「甩繞髯」五種，分別詳加說明於下：

1. 一甩髯

戲曲髯口表演程式之一，就是藉用頭頸和下巴頦帶動之力，來甩動髯鬚的動作。亦有稱其為「抖髯」或「抖鬚」[30]。

意義：在舞台表演中，用以表現人物對某事物的不滿或搶白人的意思，如同用「呀呸」或「呀呀呸」的語氣。

動作步驟：

①先依劇情身份所需，下半身可分別選用「丁字步」、「八字步」、「單腿跪式」、「坐式」等各式。雙手或單手可分別選用「端帶式」、「端袖式」、「提甲式」、「叉腰式」。

②身體先稍偏向右側，髯鬚隨身體及頭頸的移動亦擺至右側，隨後借頭頸及下巴帶動之力，將鬚髯由右經上方向左前方飄揚而甩去。

注意事項：

①此動作可左右分別練習或表演。

②表演時要掌握好甩髯時的慣性巧勁。

③此動作不可將髯鬚甩出而搭於臂上。

2. 三甩髯

戲曲髯口表演程式之一，就是借由頭頸和下巴頦來回幫助之力，來甩動髯鬚的動作。至多甩動三次為限，故名。亦有稱其為「甩髯」或「甩鬚」[31]

意義：在舞台表演中，用以表現人物驅逐人離開之意。

動作步驟：

①先依劇情身份所需，下半身可分別選用「丁字步」、「八字步」或「單腿跪式」。左手可分別選用「提甲式」、「端袖式」或「叉腰式」；右手可做「掌式捋髯」。

②左腳向左上步，身體隨之向左擺，右左手先後相繼向右晃，髯鬚隨身體和頭頸向左而隨之左甩，搭於左胳膊上，之後頭頸與下巴立即再一起使勁，向右甩動髯鬚，使其由左經上方向右側飄揚而起搭於右胳膊上，髯鬚與雙手於甩動過程中保持交錯易位狀態。

注意事項：

①此動作應左甩右甩反覆的練習，至得心應手為止。

②於表演時，甩動至多不得過三次。

[30] 同註1，頁329。

[31] 同註30。

③甩動髯鬚時，眼神需隨著髯鬚移動。

3. 甩輪髯

戲曲鬍口表演程式之一，亦是借由頭頸和下巴頦來回帶動之力，來甩動髯鬚的動作。簡稱「輪髯」[32]。

意義：在舞台表演中，用以表現人物憤怒、振奮或左顧右盼的焦急心境，並刻畫出人物極端震怒及心急如焚的狀態。

動作步驟：

①先依劇情身份所需，下半身可分別選用「丁字步」、「八字步」或「單腿跪式」。左手可分別選用「端袖式」、「叉腰式」或「提甲狀」，右手可做「掌式抒髯」。

②左腳向左上步，身體隨之向左擺，右左手先後相繼向右晃，髯鬚隨身體和頭頸向左而隨之左甩，搭於左肩上，之後頭頸與下巴頦立即再一起使勁，向右甩動髯鬚，使其由左經上方向右側飄揚而起，搭於右肩上，髯鬚與雙手於甩動過程中保持交錯易位狀態。

注意事項：

①此動作應左甩右甩反覆的練習，至得心應手。

②表演時，須掌握住甩髯的巧勁，以保持過程中髯鬚的整齊，不可成零散狀。

③表演時，注意眼隨髯移，髯隨身動，形成相互呼應和諧完美的整體動作。

④此動作須愈甩愈快，於表演時視劇情所需，甩十幾或廿幾次不等。

4. 轉身甩髯

戲曲鬍口表演程式之一，借由轉身時的慣力，將長髮飄甩而起的動作，亦可稱之為「轉身飄髯」[33]。常用於「走邊」、「起霸」中。

意義：在舞台表演中，展現人物的飄逸瀟灑及敏捷機智的神態氣勢。

動作步驟：

①先依劇情身份需要，將兩臂拉成「山膀」姿勢。

②藉由轉身的慣力，長髯自然會先隨著身體的轉動之力而飄浮起，下巴頦會同時往轉動的方向同步而借力使力的順勢將鬍口甩起，使得髯鬚隨著轉身而飛揚起來。

注意事項：

①此動作可分左右式練習或表演。

[32] 同註1，頁330。

[33] 同註6，頁320。

　　②做此動作時的下巴頦、頭及頸部，應適時的稍使勁，好即時控制髯鬚於空中的
　　　角度及時間。

5. 甩繞髯

　　戲曲髯口表演程式之一，用下巴頦甩動長髯，使長髯在面前「繞一圈」的動作，
簡稱「繞髯」[34]。僅用於掛長髯的人物。

　　意義：在舞台表演中，常表現人物的心情緊張、神態驚慌、性情暴躁。有時也可表
　　　現內心激動或極度的興奮。

　　動作步驟：
　　　①先依劇情身份所需，站成「丁字步」或「八字步」式。雙手做「提甲式」或
　　　　「端帶式」。
　　　②左腳往左側上一步，身體隨勢往左擺去，帶動著長髯亦往左擺去，而右手往
　　　　右晃。
　　　③用頭、頸、下巴頦同時帶動長髯往右側甩起，使長髯從右側經由上方而至左側
　　　　地飛揚而起。
　　　④當長髯由左側落下時，又借用其慣力再沿原路線的甩繞長髯，使長髯在眼前
　　　　「繞一圈」。

　　注意事項：
　　　①此動作可分左右式練習或表演。
　　　②用此動作時，必須協調的運用頭、頸部、下巴頦及身體搖擺的力道，使長髯在
　　　　面前甩繞時，能既圓又齊。
　　　③動作過程切忌髯鬚散亂及肢體僵硬，務必做到眼隨髯轉，髯隨身動。

（二）挑髯

　　在京劇表演中，用於掛長形髯口的人物。「挑髯」有掀起之意，又可稱之為
「揚髯」[35]或「撩髯」[36]。多為掛「三髯」和「滿髯」的「生」行，及掛「滿髯」和
「扎髯」的「淨」行所常用的表演動作。由於行當及髯式的不同，因此表演方式也
不同，故而分出「指挑髯」、「回挑髯」、「抓挑髯」、「飛耳髯」四種，分別詳
加說明於下：

[34] 同註33。
[35] 同註1，頁333。
[36] 同註1，頁331。

1. 指挑髯

戲曲髯口表演程式之一，分單手挑及雙手挑兩種，因此可再細分為「指單挑髯」及「指雙挑髯」兩種，分別說明於下：

(1)指單挑髯（圖6-48-1、圖6-48-2）

就是用單手手指挑動髯口的動作，僅用於掛三髯的行當。

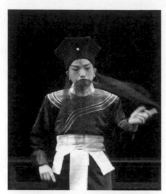

圖6-48-1　指單挑髯

意義：在舞台表演中，常用來表現人物在急迫的思考之後，而做出果斷的決策情節，得以刻畫出足智多謀、智勇雙全的人物形象。至於雙手交替一至三次的單挑髯，並搭配鑼鼓及後續的肢體動作，則可表現人物失意、哀傷的心境。

動作步驟：

①先依劇情身份需要，下半身可分別選用「丁字步」、「八字步」、「單腿跪式」、「坐式」等各式。右手可分　別選用「端帶式」、「端袖式」、「叉腰式」、「背手狀」、「提甲式」等各式。

②左手握拳，只將食指伸出並伸直，向左邊耳髯處抬去，目視前方，左手手心朝外，由左耳髯的後邊掏進，由上往下掏挌至耳髯的中部。

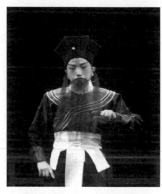

圖6-48-2　指單挑髯

③左手的食指藉由手腕之力，用力的將耳髯往左臂外方向挑去，使耳髯飄起，此時左手的手肘稍彎而停留於身前左側，然後自然將手落下，而眼神隨挑飄而起的耳髯望去。

④左耳髯被挑起後，隨它自然的飄落在左臂或左肩上。

注意事項：

①此動作可分左右式練習或表演。

②挑髯時，只可用食指與手腕發力，切忌甩動大臂、聳肩、抬頭。

③挑髯的幅度有「大挑」、「小挑」之別，應依劇情、人物性格來分別選用。

④此動作整體須力求自然柔和，不可僵硬而做作。

(2)指雙挑髯（圖6-49-1、圖6-49-2）

　　就是同時用雙手手指挑動髯口的動作，僅適用於掛三髯的人物。如在「雙挑髯」之後同時雙手並揚，亦可稱為「雙揚髯」[37]，有延續並加強肢體所要展顯的情態。

意義：在舞台表演中，「指雙挑髯」與「指單挑髯」的意義是雷同的。但「雙」與「單」相較之下的表張力及感受力，「雙挑」要比「單挑」來的有氣勢，因此，兩者在所要表現及刻畫人物喜悅高興的心情狀態，必然「指雙挑髯」較為強烈。

動作步驟及注意事項：除用雙手挑髯外，均同於「指單挑髯」，故而不再重述。

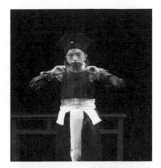

圖6-49-1　指雙挑髯

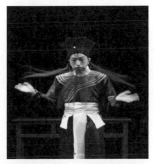

圖6-49-2　指雙挑髯

2. 飛耳髯

　　戲曲髯口表演程式之一，為「挑髯」同類與「指挑髯」雷同，亦分單手及雙手表演。因此分別為「單飛耳髯」（圖6-50-1、圖6-50-2）及「雙飛耳髯」（圖6-51-1、圖6-51-2）兩種。兩者相異之處，「指挑髯」在挑髯時的力道較小而柔和，「飛耳髯」在挑髯時的力道大而要飛過耳部高度，故名。相對意義各自有別。

意義：在舞台表演中，表現人物精神突然振作及心朝翻滾，萬分激動的神態；而「雙飛耳髯」較「單飛耳髯」來的更強烈。

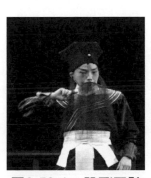

圖6-50-1　單飛耳髯

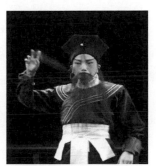

圖6-50-2　單飛耳髯

動作步驟：單、雙的飛耳髯均與「指挑髯」同，只是挑起的耳髯力道較強，須飛過耳朵的高度。

注意事項：與「指挑髯」的a、b相同，不再重述。

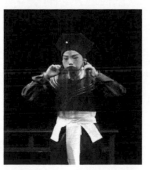

圖6-51-1　雙飛耳髯

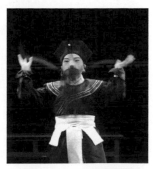

圖6-51-2　雙飛耳髯

[37] 同註35。

3. 回挑髯

　　戲曲髯口表演程式之一，常與「指挑髯」動作連用，亦分為單回挑及雙回挑兩種，因此可細分為「單回挑髯」及「雙回挑髯」兩種，分別說明於下：

(1)單回挑髯（圖6-52-1、圖6-52-2）

　　就是將已挑搭在肩上或手臂上的耳髯再往回挑，使其恢復原狀的動作。僅用於掛三髯的行當。

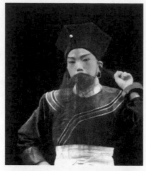

圖6-52-1　單回挑髯

意義：在舞台表演中，一是用來表現人物泰然自在、傲骨而灑脫的神情氣勢。又常因用指挑髯動作，或肢體做大幅度的伸展，使得耳髯容易散搭在左右兩肩或手臂上，為使髯口盡快恢復原狀，保持應有的完美人物造型，便借由回挑髯的動作來達成。

動作步驟：

①依劇情身份所需，先做「指單挑髯」的步驟（見「指單挑髯」a）。

②左手握拳，只將食指伸出並伸直，左手抬起手心朝外，食指直接插入已搭落於左肩上或左臂上耳髯的後面，用食指勾住耳髯的中部。

③左手的食指借由手腕之力，將耳髯往胸前挑回，使耳髯輕鬆而自然的落於胸前，恢復原狀，目視前方，提神亮像。

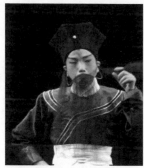

圖6-52-2　單回挑髯

注意事項：

①此動作可分左右式練習或表演。

②回挑髯時，動作宜小不宜大，須輕巧而柔和，切忌搖頭晃腦。

(2)雙回挑髯（圖6-53-1、圖6-53-2）

　　就是同時用雙手將已挑搭在兩肩或兩手臂上的耳髯再往回挑，使其恢復原狀的動作。僅用於掛三髯的人物。

意義：在舞台表演中，「雙回挑髯」與「單回挑髯」的意義是相同的，但相較之下，前者較後者來的有氣勢，因此在表現刻畫人物時，「雙回挑髯」較為強烈。

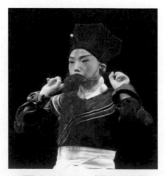

圖6-53-1　雙回挑髯

動作步驟及注意事項：除用雙手回挑髯口外，均同於「單回
挑髯」，故而不再重述。

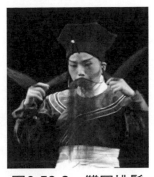

圖6-53-2　雙回挑髯

4. 抓挑髯

戲曲髯口表演程式之一，可分為單手及雙手兩種，
因此再細分為「單抓挑髯」及「雙抓挑髯」，分別說明
於下：

(1)單抓挑髯（圖6-54-1、圖6-54-2）

就是用單手抓起耳邊髯鬚做挑髯的動作，常用於掛
滿髯或扎髯的行當。

意義：在舞台表演中，因其
　　　動作過程幅度大速度
　　　快，故而常用來表現
　　　人物的氣憤、勇猛的
　　　粗獷神態及形象。

動作步驟：

　　①先依劇情身份所需，
　　　下半身可分別站成
　　　「丁字步」或「八字

 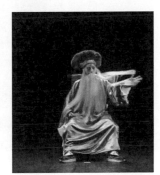

圖6-54-1　單抓挑髯　　圖6-54-2　單抓挑髯

　　　步」式。左手可分別選用「叉腰式」或「提甲狀」。

　　②右手做行當所需的掌式，往右耳髯處抬起，掌心朝外，右拇指插入耳髯後
　　　方，由上往下捋，做捋髯的動作。

　　③右手捋耳髯至三分之二處後，隨即滿手把的將耳髯抓起，並抬起右手腕，用
　　　手腕及手指的力量將已抓起的耳髯，連甩帶挑的拋向右臂外或右肩上，讓髯
　　　鬚自然下落，隨即抬起右手膀做「單山膀」，並瞪眼亮像。

注意事項：

　　①此動作可左右式分別練習或表演。

　　②此動作切忌掀動手膀來甩髯，應用手腕與手指同時發力而挑髯。

(2)雙抓挑髯（圖6-55-1、圖6-55-2、圖6-55-3）

就是用雙手同時抓起耳邊髯鬚做挑髯的動作，常用於掛滿髯或扎髯的人物。

意義：在舞台表演中，其動作過程中幅度大而快速，因此常用來表現人物勇猛粗獷
　　　的形象，或做桀束繼繩之行為。

動作步驟：

①先依劇情身份需要，腳部姿式可分別選用「丁字步」或「八字步」式。

②雙手做行當所需的掌式，並同時各往左右耳髯處抬起，掌心均朝外，兩拇指同時各插入耳髯後面，由上往下捋，做捋髯的動作。

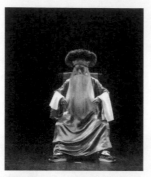 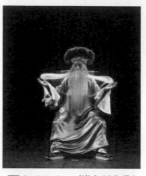 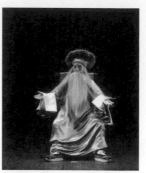

圖6-55-1　雙抓挑髯　　圖6-55-2　雙抓挑髯　　圖6-55-3　雙抓挑髯

③雙手捋耳髯至三分之二處後，隨即雙手滿把的將耳髯抓起，並抬起兩手腕，用手腕及手指之力將已抓起的耳髯，連甩帶挑的各拋向兩臂外或兩肩上，讓髯鬚自然下落。

④在髯鬚自然下落的當時，雙手臂隨即抬至胸口前，做桨束縧繩之動作，然後立腰，瞪眼，亮像。

注意事項：

①挑髯時，切忌掀動手膀甩髯，應用手腕及手指同時發力而挑。

②在做桨束縧繩時，亦是借由手腕翻動之力來完成。

（三）彈髯

　　在京劇表演中，用於掛長形髯口的人物，多為掛「三髯」的生行及掛「滿髯」或「扎髯」的淨行所常用的表演動作。由於行當及髯式的不同，因此表演方式也就不同，故而分出「手指背彈托髯」及「指夾彈髯」兩種方式，分別說明於下：

1. 手指背彈托髯

（圖6-56-1、圖6-56-2）

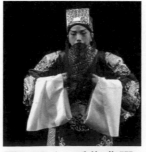 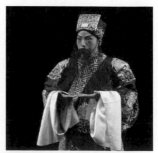

圖6-56-1　手指背彈托髯　　圖6-56-2　手指背彈托髯

　　戲曲髯口表演程式之一，此動作僅適用於雙手，就是用雙手的手指背面用力將髯口彈起，之後用雙手手掌托起的動作。此動作實為「手指背彈髯」與「托髯」的連貫組合動

作。而手指背彈髯如同將髯鬚騰起，因此又可稱之為「騰托髯」，簡稱「騰髯」[38]。多用於掛滿髯或扎髯的人物。

意義：在舞台表演中，常用來表現人物處於極度的興奮、激動或憤怒的情緒中；或是在無他的狀況下，只為做紮束縧繩之行為，嫌髯鬚礙事，而將鬚騰起，方便紮束縧繩。

動作步驟：
　①先依劇情身份所需，下半身可分別選用「丁字步」或「八字步」式。雙手做行當所需的掌式。
　②雙手除拇指外，其餘四指併攏，手心朝裡同時抬起，往左右耳髯後方插進。
　③四指插入耳髯後，用手背由上往下捋髯，直捋到髯鬚的二分之一處時，雙手的四指借由腕力同時往外發力，將髯鬚全部彈騰而起。
　④騰起的髯鬚會自然的飄落而下，此時同時用雙手掌將落下的髯鬚托起並亮像。

注意事項：
　①此動作的彈髯，應適度的運用巧勁，才能使飄起的髯鬚撒開又不零亂，而在落下時輕飄又柔和。
　②手臂的功架要圓，手腕需柔而有力。
　③動作的過程中，眼神應隨動作而移動，亮像時才目視前方。

2. 指夾彈髯
戲曲髯口表演程式之一，僅適用於掛三髯的人物。可分為單手的雙手的兩種，因此指夾彈髯可再細分為「單指夾彈髯」及「雙指夾彈髯」兩種，分別說明下：

(1)單指夾彈髯
就是用單手的手指，夾住髯鬚後，再使其彈躍而起的動作。

意義：在舞台表演中，常用來表現人物的思維、敏銳、行事果斷、武藝超群的特性。

動作步驟：
　①先依劇情身份所需，腳部姿勢可分別選用「丁字步」或「八字步」式。右手可分別選用「叉腰式」或「提甲式」。
　②左手做「劍訣指」式，往左耳髯處抬起，目視前方，用劍訣指的兩指將左耳髯夾住，由上往下捋。
　③由上往下捋的左耳髯，一直捋到下部，然後用巧勁將耳髯猛的往下一拉，借由這下猛一拉的伸縮張力，使耳髯自動的彈騰飄起，自然的落在左肩或右臂上，眼神望向彈躍而起的左耳髯。

[38] 同註36。

注意事項：

　　①此動作可分左右式練習或表演。

　　②做此動作的幅度不宜誇大，需配合巧勁中的力道，猛然而如期的使耳髯彈起。

　　③切忌力道不足或過大，而使耳髯散亂，破壞美觀。

(2)雙指夾彈髯

　　就是用雙手的手指，同時夾住髯鬚後，再使其彈躍而起的動作。但此動作極少使用。

意義：在舞台表演中，意義與「單指夾彈髯」同，但相較之下較為強烈。

動作步驟及注意事項：除用雙手彈髯外，均同於「單指夾彈髯」，故而不再重述。

（四）飄髯

　　在京劇表演中，用於掛長形髯口的人物，為掛「三髯」、「滿髯」、「扎髯」的行當常用的表演動作。由於各行當所掛的髯式各不相同，用法亦不相同，因此於表演時的方式，也就不會相同，故而分出「轉身飄髯」及「水袖飄髯」兩種方式，分別說明於下：

1. 轉身飄髯

　　戲曲髯口表演程式之一，又可稱之為「轉身甩髯」，因是借由轉身時的慣力，將長髯由飄而甩起的動作。參見「甩髯」之四「轉身甩髯」。

2. 水袖飄髯（圖6-57）

　　戲曲髯口表演程式之一，借由水袖的翻袖動作，使髯鬚於身前飄盪而起的動作，亦是鼓動髯鬚之意，因此，又可稱之為「盪髯」或「盪鬚」[39]。多用於掛長形髯口的行當，短形髯口偶而用之。

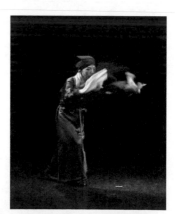

圖6-57　水袖飄髯

意義：在舞台表演中，為兩極端的呈現。一為呈現人物的精神煥發及激動興奮的澎湃情境；一為呈現人物的著急、惱怒或失去主意的心境。

動作步驟：

　　①先依劇情身份所需，站成「八字步」式。雙手的水袖下垂，分別展開於左右，做「分水袖」的動作。

　　②略伸脖，探頭，抬下巴，稍哈腰，使髯鬚與胸口稍有距離，以便用兩袖同時不斷的由下往上翻打，做蝴蝶式的翻袖動作來鼓動髯鬚而飄飛。

[39] 同註35。

注意事項：

　　①此動作亦可以左右手先後交錯不斷的由下往上翻打作蝴蝶式翻袖來鼓盪髯鬚。

　　②於翻動水袖時，是以手腕的巧勁來帶動，切忌使用手臂之力。

　　③眼神隨雙手動作而移動，最終注視於雙袖及髯鬚的翻動。

（五）吹髯

　　在京劇表演中，為髯口表演程式之一，就是用嘴吹氣，將前髯鬚中的小部份髯鬚吹起的動作。適用於掛「三髯」、「滿髯」及「丑三」的人物。

意義：在舞台表演中，其意義有三：

　　1.表現人物生氣惱怒時的神態，俗曰「吹鬍子瞪眼」。

　　2.亦可表現人物氣喘如牛疲憊不堪的狀態。

　　3.丑行多為配合身段而用，詼諧意味較多，意義不深。

動作步驟：

　　①先依劇情身份所需，可於演出前先將嘴前的數根長髯反覆捋出形成自然黏住的一綹，務必使外表自然不易看出。

　　②於表演時，可邊走動或站成「八字步」式。雙手可選用「端帶式」、「端袖式」、「提甲式」或「背手狀」等各式。

　　③在搭配好身段的同時，用氣極力吹起先前已捋出的一綹髯鬚，使其飄向空中。

注意事項：此動作的吹氣聲，應依行當身份的不同而作刻意的「滅音」或自然的「出聲」，並微晃頭部。

（六）抖髯

　　在京劇表演中，為髯口表演程式之一，就是用頭部及下巴頦做同步的抖動，而帶動起髯鬚擺動或顫抖的動作。其速度可快可慢，分為快、中、慢三種速度：快速及中速的抖髯，還有其速度可言；而慢速抖髯，近乎只在於搖擺髯鬚，無速度可言，因此慢速的抖髯，又可稱之為「擺髯」[40]或「搖髯」，較為特殊的為「扎」之抖髯，分說明於下：

意義：在舞台表演中，以快、中、慢三種速度形式分別表達三種不同的意思。慢抖表現人物左思右想後左右為難的神態；中速抖髯，表現人物對某人某事的不滿或反感厭惡；快抖則表現人物對事務生氣發抖或驚恐萬分，甚至暈眩而昏倒的狀態。

40　同註6，頁317、318。

動作步驟：

　　①先依劇情身份需要，上身稍向前探，伸脖抬下巴。

　　②用頭部及下巴頦帶動髯鬚，依據情所需的速度往左往右的擺動，使髯鬚左右的搖擺或抖動起來。

　　③慢抖髯鬚時，下身可依劇情選用「坐式」、「立式」或來回渡「方步式」。中速及快速抖髯時多站成「丁字步」或「八字步」式。

　　④雙手可做「端帶式」或配合劇情需要的動作。

注意事項：

　　①此動作需配合劇情及人物來決定髯鬚抖擺的幅度。幅度越大，速度越慢，而幅度小則速度快。

　　②抖動髯鬚時，不論快慢，切忌只靠頭部搖動。

動作步驟（扎髯）：

　　①以劇情所需，先做「上下掏扎」之動作（見「上下掏扎」①、②、③）。

　　②在雙手持到扎之前髯最下端後，要完全停住，隨即與頭部同步抖動。

　　③抖髯同時，目視前方，瞪眼。

注意事項（扎髯）：

　　①此動作抖動時，頭部是以上下點頭方式配以雙手左右抖動方式來展現。

　　②在抖動時，須稍佝背、哈腰，而雙手所掏之前髯須放鬆，不宜扯太緊。

（七）搧髯（圖6-58）

　　在京劇表演中，為髯口表演程式之一，就是用摺扇在髯鬚內，極力鼓盪的動作。用於掛長形髯口的文人。

意義：在舞台表演中，表現人物著急，拿不定主意，手足無措的神態。

動作步驟：

圖6-58　搧髯

　　①先依劇情身份所需，下身可分別選用「八字步」、「丁字步」或「坐式」。右手持扇。左手可分別選用「背手式」或「提甲狀」。

　　②將右手中的摺扇打開，由右側伸入至胸前的髯鬚內，然後用腕力極力的搧動扇面，使髯鬚因扇面的鼓動而起伏不定。目視前方。

注意事項：此動作需靠腕力小幅度而快速的搧動。切忌搖動手臂，而使髯鬚複雜化。

（八）點髯

在京劇表演中，為髯口表演程式之一，就是用點頭的方式使髯口上下跳動的動作。用於掛長形髯口的角色，尤其是「做功老生」。

意義：在舞台表演中，表現人物焦急、愁煩、忐忑不安的心境。

動作步驟：

①先依劇情身份所需，下身站成「丁字步」或「八字步」式。雙手做「叉腰式」或「背手式」。

②將頭先往下低，略伸脖，目視髯鬚，頭猛然的往上抬，帶動髯鬚往上揚。

③當髯鬚已向上揚起時，以快速的點頭方式，使上揚而起的髯鬚急速下落。

④以不斷的點頭抬頭，如此反覆的方式，使髯鬚不停的上下跳動起來。

注意事項：

①此動作的眼神，需隨著髯鬚而移動。

②點頭的速度，應由慢而漸快，而時間不宜過長。

③肢體的身段依劇情而做適當的配合。

（九）抓繞髯（圖6-59）

在京劇表演中，為髯口表演程式之一，就是用手抓起中髯做繞髯的動作，僅適用於掛三髯的人物。屬「抓髯」類，但其非靜態性動作，因而歸類於此。

意義：在舞台表演中，表現人物神采飛揚、情緒激奮的狀態。

動作步驟：

①依劇情身份需要，先做「單挏中髯」或「抓挏髯」的動作（見「指捎單挏中髯」、「抓挏髯」）。

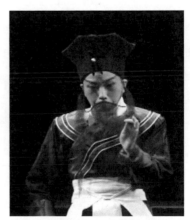

圖6-59　抓繞髯

②左手滿把的抓或挏中髯，挏至中髯的三分之二處後，再向右按順時針方向繞動髯鬚所餘的三分之一的下部，眼神必需注視著繞動的髯鬚。

注意事項：

①此動作可左右式分別練習或表演。

②此動作無頭無尾，必須前面先做「挏中髯」或「抓挏髯」，後接「甩髯」或「飄髯」等動作，組合才完整。

③在繞髯時，手腕必須靈活，借由腕力而繞，切忌用手臂。

（十）轉耳髯

在京劇表演中，僅用於掛「三髯」的「文武老生」，而且不是一個常用的動作，是屬於一種特定動作，用於特定的人物上。可用單手轉及雙手同時轉，因此在名目上可稱之為「單轉耳髯」及「雙轉耳髯」兩種，分別說明於下：

1. 單轉耳髯

戲曲髯口表演程式之一，就是用單手手指將耳髯連續轉動的動作。

意義：在舞台表演中，用以襯托人物思索、忖度的內心境界。

動作步驟：
　　①依劇情身份所需，先做「指夾單捋耳髯」的動作（見「指夾單捋耳髯」）。
　　②在指夾住耳髯後，用手指由外往裡或由裡往外的連續轉動耳髯。

注意事項：
　　①此動作可分左右式練習或表演。
　　②在手指轉動耳髯時，手腕必須靈活的帶動，切忌夾胳膊。

2. 雙轉耳髯

戲曲髯口表演程式之一，就是同時用雙手手指將耳髯連續轉動的動作。

意義：在舞台表演中，用以襯托人物思索、忖度的內心境界。比「單轉耳髯」來的強烈，且舞蹈性質較強。

動作步驟及注意事項：除用雙手同時轉耳髯外，均同於「指夾單捋耳髯」，故而不再重述。

（十一）擰髯（圖6-60-1、圖6-60-2、圖6-60-3）

在京劇表演中，為髯口表演程式之一。就是用手掌托起髯鬚後，隨即擰轉髯鬚亮像的動作，用於掛長形髯口的角色。由於此動作幅度稍大，因此需用較長的髯鬚，才易將擰髯的動作展現出來。多為「紅生」、「武老生」常用的捋髯動作。

意義：在舞台表演中，用以表現人物的威武、勇猛、神奇的精神氣勢。

動作步驟：

此動作有兩種方式，可依劇情身份所需而選用。

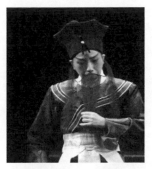　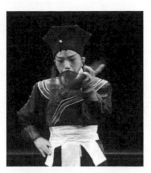　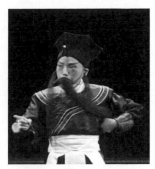

圖6-60-1　撏髯　　　　圖6-60-2　撏髯　　　　圖6-60-3　撏髯

其一

　　①可先做使髯鬚飄揚而起的「手指背彈托髯」、「甩髯」等動作。

　　②再用左手掌的掌心托起落下的鬚髯，隨即滿把抓住，順勢往內翻腕，虎口往
　　　裡抓，將髯鬚一扭後，拉到左腋下，右手「劍訣指」式指向對方，提神，瞪眼
　　　亮像。

其二

　　可用右手掌掌心向裏，直接伸進中髯後面，掌心朝上先托中髯，隨即往懷裡翻
腕，將髯鬚一扭絞拉到右腋下，左手「劍訣指」式指向對方，同樣的，提神，瞪
眼亮像。

注意事項：

　　① 此動作可分左右式練習或表演。

　　② 手腕須靈活而有力，髯鬚才不易中途脫落，才顯現出扭絞的線條感受。

（十二）捲髯（圖6-61-1、圖6-61-2、圖6-61-3、圖6-61-4、圖6-61-5、圖6-61-6）

　　在京劇表演中，為髯口表演程式之一，就是用耳髯將中髯捲繞起來而亮像的動
作，僅用於掛「三髯」的人物。是一種左右手同時各作不同的捋髯而組合的動作，
是種特殊而少有的動作，專屬「做工老生」的動作。

意義：在舞台表演中，多用於突顯人物複雜的心理及精神的失常，處在極度憤怒、
　　　醉暈失控的情境中，用來刻畫出人物奇特怪僻的性格和神態。

動作步驟：

　　①先依劇情身份需要，站成「丁字步」或「八字步」式。

　　②左手做「指夾捋耳髯」的動作（見「指夾單捋耳髯」），右手同時做「單捋
　　　中髯」的動作（見「單捋中髯」）。

　　③左手的食指與中指將左耳髯夾住後，繼而至左耳旁並拉直耳髯；右手捋過中
　　　髯後，順勢抓起中髯而抬臂，繼而連送帶甩的將其搭在左耳髯上。

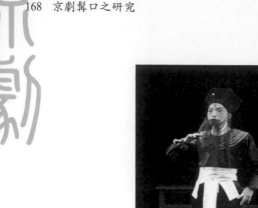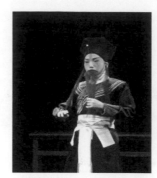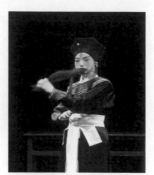

図6-61-1　捲髯　　　　　図6-61-2　捲髯　　　　　図6-61-3　捲髯

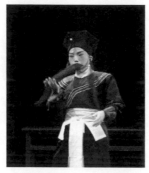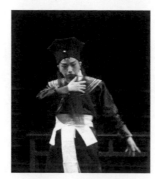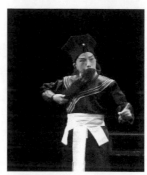

図6-61-4　捲髯　　　　　図6-61-5　捲髯　　　　　図6-61-6　捲髯

④左手夾耳髯的手指，隨即反繞幾圈將中髯捲在耳髯上，然後下放，順勢再往左側一順，做「抓拉髯」式；右手指指向對方，並目視對方提神亮像。

注意事項：

①此動作可互換分左右式練習或表演。

②雙手雖各做不同扐髯，但必須是同步進行，切忌手忙腳亂。

（十三）洗髯（圖6-62）

在京劇表演中，為髯口表演程式之一，就是清洗髯鬚的動作，適用於掛長形髯口的人物。

意義：在舞台表演中，無深長之義，只是單純直接的把髯鬚洗淨的表演動作。

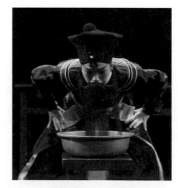

圖6-62　洗髯

動作步驟：

①先依劇情身份所需，雙腿站開成大「八字步」式，哈腰，抬下巴頦，雙手叉腰。

②將髯鬚放入盆內，然後用下巴頦帶動髯鬚，於盆內做前後左右的擺動，再做一至二次的左旋轉右旋繞即便洗畢。

③洗完之後，即用雙手由耳髯處做「虎口雙挌髯」（見「虎口挌髯」中的「虎口雙挌髯」）便妥。

注意事項：

①此動作不宜太快或太慢，速度須適中。

②洗髯時，身體切忌擺動幅度過大。

（十四）拭髯（圖6-63）

在京劇表演中，為髯口表演程式之一，就是用手指肚（中部）清理髯鬚的動作，多用於掛長形髯口的角色。

意義：「拭」為擦抹之意。在舞台表演中，凡髯鬚受污或嘔吐或扯亂等等的狀況時，必會用手指拭淨或理順。

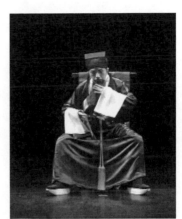

圖6-63 拭髯

動作步驟：

①先依劇情身份需要，先哈腰，抬下巴頦，下半身可選用雙腿站開成大「八字步」式或「坐式」。

②用中指的指肚將髯鬚由上往下挌，來回的擦抹三至五次即可。

注意事項：

①此動作可用單手或雙手交叉輪替的練習或表演。

②挌髯時，眼神須注視手的移動。

（十五）撫髯（圖6-64）

在京劇表演中，為髯口表演程式之一，就是用手撫摩髯鬚的動作，亦可稱之為「摩髯」[41]，用於長形髯口的人物。

意義：在舞台表演中，用以表現人物得意洋洋的神態。

動作步驟：與「拭髯」大致雷同，不同的在於「拭髯」是哈腰，抬下 巴頦，而「撫髯」則是揚頭挺胸並微微搖動身體。

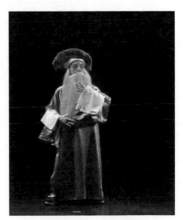

圖6-64 撫髯

[41] 同註1，頁334。

注意事項：

　　①此動作可用單手或雙手交叉輪替的練習或表演。

　　②撫髯時，可閉目或微睜，做沉醉之狀來配合。

（十六）揉髯（圖6-65）

　　在京劇表演中，為髯口表演程式之一，就是用手按摩胸前的髯鬚，是掛長形髯口人物常用的動作。

意義：在舞台表演中，表達人物處於憂愁或思索的狀
　　　態。其義與靜態的「按髯」雷同，相異處除了
　　　各為「靜態」與「動態」性之別外，另在於
　　　「揉髯」稍顯的煩燥及急迫的思索，「按髯」
　　　顯得不急不徐，沉著的思考而拿定主意。

動作步驟：

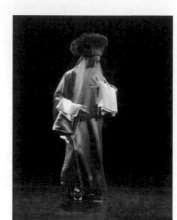

圖6-65　揉髯

　　①先依劇情身份需要，雙腳以渡方步的方式來回走
　　　動，雙手於胸前一上一下的。

　　②雙手於走動時，於胸前交叉式反覆的按摩髯鬚，十指按摩髯鬚時，需不規則
　　　的上下彈動。

注意事項：

　　①此動作須稍低頭皺眉作思索狀。

　　②雙腳的移動與雙手反覆交叉式的按摩及十指的彈動，必需同步進行，速度相
　　　互配合。

（十七）攤髯

　　在京劇表演中，用於掛長形髯口的人物，多為掛
「三髯」、「滿髯」的「生」行及掛「滿髯」、「扎
髯」的「淨」行所常用的動作。由於劇情及人物身份
的不同，因此表演的表達方式也就不同，故而有「端
攤髯」及「臂攤髯」兩種，分別說明於下：

1. 端攤髯（圖6-66）

　　戲曲髯口表演程式之一，就是用雙手端髯後，將
髯鬚攤扔而出的動作，僅適用於雙手表演。

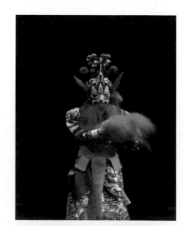

圖6-66　端攤髯

意義：在舞台表演中，用來表現人物的決斷或無可奈
　　　何的心境。

動作步驟：

　　①先依劇情身份需要，可分別選用「丁字步」或「八字步」式。雙手做行當所需的掌式。

　　②雙手手心朝裡，插入耳髯或中髯後方，由上往下將髯鬚抄起，手心隨即轉向上端鬚，以水平面將端著的髯鬚一繞兩繞後，即斜攤 而扔出，同時一頓足。

注意事項：

　　①此動作可分別以左繞右繞的方式練習或表演。

　　②眼神須隨雙手的動作而移動，於注視動作完成後目視前方。

2. 臂攤髯（圖6-67）

　　戲曲髯口表演程式之一，就是將髯鬚攤放於手臂上的動作，僅適用單手表演。

意義：在舞台表演中，常表現人物的勇敢、剛毅、倔強和雄心。有時亦做自我稱謂，來展現人物的決心和意志，用以刻畫人物豪邁、穩健的神態。

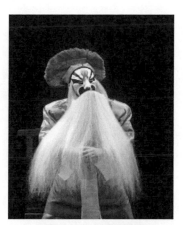

圖6-67　臂攤髯

動作步驟：

　　①依劇情身份需要，先做「手指背彈托髯」（見「彈髯」類中的「手指背彈托髯」），或「一甩髯」（見「甩髯」類中的「一甩髯」）的動作。

　　②當騰起或飄揚而甩出的長髯自然下落時，抬起右臂並彎肘，用小臂接住髯鬚，讓其攤開於手臂上。目視右側前方。

　　③左手做「提甲式」或「背手式」，身偏向右方，側身而立，提神亮像。

注意事項：

　　①此動作可分別左右式練習或表演。

　　②小臂接髯鬚時，須自然柔和，切忌僵硬而呆板，流於行事化。

（十八）拱髯

　　在京劇表演中，為髯口表演程式之一，就是用肩或臂之力，將攤於肩上或手臂上的髯鬚推落或拋起，使其下墜的復原動作。故髯鬚由肩而下的稱為「肩拱髯」，由臂而下的髯鬚則稱為「臂拱髯」，由於髯鬚的起點不同，因此可分為以上兩種，分別說明於下：

1. 肩拱髯（圖6-68）

　　又名「肩拋髯」[42]，戲曲髯口表演程式之一，就是將攤於肩膀上的髯鬚，用肩部之力將其推拋而起，使髯鬚自然落下的復原動作。而此動作又可分單肩及雙肩兩種方式，因此而有「單肩拱髯」及「雙肩拱髯」之名。

意義：在舞台表演中，並無深長之義，只為美化髯鬚回覆原狀而設。而雙肩比單肩拱髯更具表張力。

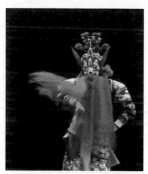

圖6-68　肩拱髯

動作步驟：

　　①依劇情身份所需，先做「抓挑髯」（見「挑髯」類中的「抓挑髯」）的動作。

　　②須先放鬆肩膀，然後將攤放於肩上的髯鬚，用肩膀瞬間拱起之力，將其往前上方推拋出去，使肩上的長髯自然落於胸前原處。

注意事項：

　　①此動作可分左右式或左右同步練習或表演。

　　②切忌端肩、縮脖、晃動身子。

2. 臂拱髯（圖6-69-1、圖6-69-2）

　　又名「臂拋髯」[43]，戲曲髯口表演程式之一，就是將攤放於手臂上的髯鬚，用臂部之力將其拋拱而起，使髯鬚自然下落的復原動作，較適用於單臂表演。

意義：在舞台表演中，常表現人物對事務的果斷、堅定、急切的情慾。如兩臂交替而做，其表現力更強。

圖6-69-1　臂拱髯

動作步驟：

　　①依劇情身份需要，先做「臂攤髯」（見「攤髯」類中的「臂攤髯」）或「抓挑髯」（見「挑髯」類中的「抓挑髯」）的動作。

　　②右手的小臂先行放下，隨即用小臂將髯鬚往上至正前方拱拋而起，使手臂上的長髯自然的落於胸前原處。

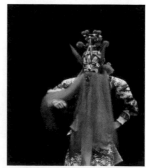

圖6-69-2　臂拱髯

42　同註29。
43　同註29。

注意事項：

　　①此動作可分別以左右式或左右交替的練習或表演。

　　②切忌大幅度的搖晃身子。

（十九）撒髯（圖6-70-1、圖6-70-2）

在京劇表演中，為髯口表演程式之一，就是將雙手捧著的長髯鬚在胸前撒開的動作，用於掛長形髯口的人物。

意義：在舞台表演中，常表現人物慌亂或怒不可遏的神態。

動作步驟：

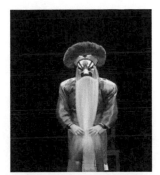

圖6-70-1　撒髯

　　①先依劇情需要，可分別採用「丁字步」站式或「坐式」。

　　②雙手抬起，做行當所需的掌式，並且往兩側耳髯處靠攏，做「掌式抒髯」（見「掌式抒髯」）的動作。

　　③雙手從左右的兩耳髯處的上端往下抒至下端時，隨即合掌捧起全部髯鬚。

　　④此時，雙手隨即同時用手指和手腕的巧勁，將捧於手中的長髯猛然撒開，使長髯迅速的由胸前向兩側飛撒而飄起，而後自然落下。

　　⑤髯鬚下落同時，隨即以托髯動作接之。

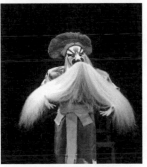

圖6-70-2　撒髯

注意事項：

　　①此動作切忌將髯鬚往上直拋撒，而擋住面部所要傳達的表情。

　　②眼神隨雙手及髯鬚的配合而移動，最後抬頭亮像，目視前方。

　　髯鬚之舞，乍想之下，似乎舞姿不多，可論之處有限；然於靜思及分類記敘後，發現不似乍想中的淺顯，恰恰相反的是多采多姿，不勝枚舉。因此，先由性向來劃分，分出了「靜態」與「動態」；進而再分別歸類，舞姿於亮像之態而立名者屬「靜態」，而舞姿於運轉之過程而立名者則屬「動態」。其間不乏兩者兼具的，相較之下，屬「靜態」性為多，因此多歸類於「靜態」。撇開靜態與動態的屬性，而以髯鬚樣式而論，長髯較短髯有表現力，較易展現出各種的變化，藉以展露出不同的情境，若以行當來分，除性格外，多以造型配合，丑行短小精幹而詼諧，幾乎為短髯，老生洒脫而歷練，都掛長髯，淨行魁梧而健碩，長髯短髯均有。以線條為例，短線條為簡捷明朗，長線條則有延伸引導之作用，因此掛短髯的，所表露出的多為簡明輕鬆的情態，掛長髯的，則因髯鬚的舞動而牽引出人物內心深處的情懷，所以丑行的短髯是點到為止輕鬆而活潑，老生的長髯是飄逸而自在，淨行的短髯是粗獷，長髯是雄偉，單以「滿髯」為例，淨行較老生的長而厚實，因而在舞動上就不似老生的細緻而柔

和。總之，各行當的各種髯式，在表達不同情境的舞動下，而產生了各個名目來做分辨，但以時下而論，髯舞所立之各名目，並不普遍的在使喚，更無本文中細緻的分類，多以捋、托、甩、抖、掏等大方向的來稱謂。希望經由本文中的性向歸類及劃分後，能提升髯舞的重要性，進而發揚光大。

第二節　辮髮的舞動

「髯鬚」乃男性所專屬，「辮髮」則男女共有之，然其髮式男女有別不盡相同，於戲曲表演中展現的更是清楚。樣式：女性的細巧而柔美，男性的堅韌豪逸且瑰瑋；表現出女性含蓄幽雅，男性豪邁灑脫。然而男性於平常時均戴巾帽，露髮時必處於特殊狀態之下，因此本文針對男性之髮為專題，對女性髮式且不論之。

　　男性於生病、窮困、潦倒、瘋癲、兵敗、囚牢等狀況時均露髮，並以各種髮式來展現，老少身份各不相同。如髮鬆、雙抓鬆、蓬頭、頭套辮子、孩兒髮、鬼髮、甩髮等，大都是用以裝飾，多無動態之感，其中以「甩髮」及「蓬頭」各具有其表演性，而甩髮又較蓬頭的表張力大。蓬頭有大小之分，而戴大蓬頭的人物均較有身份及地位。於表演中有烘托表達之作用。亦可藉由其各種甩動方式來表現。另有「鬢髮辮」，多依人物造型所需時，而附帶於「孩兒髮」及「大蓬頭」上，其表演性如同髯鬚之耳髯。「甩髮」，又名「水髮」，有其表張力，表演性極高；劇中人物的各種情境，均可藉由其各種甩動的方式來烘托表達。因此，甩髮為戲曲表演中極具獨特的辮髮舞蹈，蓬頭及鬢髮辮次之，其表演程式甩髮大致發展出十二種，蓬頭三種，鬢髮辮亦可分出十二種。均各立名目，一一分別說明於下：

一、墜髮類

　　在京劇表演中，屬用「墜」髮類型的水髮舞式，大致分為「鬢墜髮」、「前墜髮」、「後墜髮」及「立散髮」四種，分別說明於下：

（一）鬢墜髮（圖6-71）

　　　　戲曲辮髮表演程式之一，亦是戲曲辮髮表演的基本動作。就是將下墜的甩髮用頭頸之力，將其甩置於耳鬢之間的動作。耳鬢不論左右均為側面，因此亦可稱之為「側墜髮」。

意義：有二，一在舞台演出中，用以防止甩髮於身體
　　　周遭東飄西盪而影響表演。一在舞台演出中，
　　　有時為配合表演情節的節奏所需，可隨時將甩
　　　髮捋至左或右的耳鬢間。

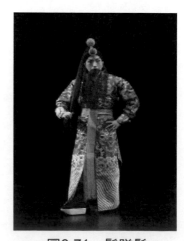

圖6-71　鬢墜髮

動作步驟：

　　①先依劇情身份所需，在甩髮墜下於身後之後，將頭往左（右）後方甩，甩髮會因此從身後繞轉經右（左）肩至右（左）耳鬢間。

　　②甩髮至右（左）耳鬢間後，需隨即做「捋甩髮」（見「甩髮類」中的「捋甩髮」）的動作。

注意事項：

　　①此動作可左右分別練習或表演。

　　②甩頭時，須用巧勁，切忌力道過大。

（二）前墜髮（圖6-72）

　　戲曲辮髮表演程式之一，就是將垂於背後的甩髮，用頭頸之力將其甩至於面前的動作。

意義：有二，一在舞台演出中，為表現人物情緒紛亂，精神崩潰，身心疲憊的狀態。一於舞台演出中，為預備做大幅度甩髮動作的前奏動作。

圖6-72　前墜髮

動作步驟：

　　①先依劇情身份需要，站成反「丁字步」或「八字步」式。雙手可分別選做「提甲式」、「叉腰式」或自然垂直。甩髮垂於背後，目視前方。

　　②右腳向前上一步，稍哈腰、窩胸，此時頭頸同步用力往前梗脖點頭，隨即帶動身後甩髮往前甩起，使其經頭頂後墜落於面前。雙手保持先前姿態，目視地面。

　　③雙腿同時可做「跪步」或「馬步」式。

注意事項：

　　①此動作用頭頸之力時，須悠著勁，才能配合梗脖點頭把甩髮甩起的恰到好處。

　　②切忌力道過大而捼頭。

（三）後墜髮（圖6-73）

　　戲曲辮髮表演程式之一，是戲曲辮髮表演的常用動作。就是將面前的甩髮用頭頸之力甩至身後垂墜的動作。

意義：有二，一在舞台演出中，表現人物在困境中，一再的受到衝擊、驚嚇或遭至突變的狀況。一於舞台演出中，為理順甩髮而做此動作。

動作步驟：

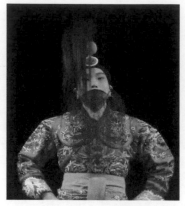

圖6-73　後墜髮

　　①依劇情身份需要，低頭將甩髮先垂在面前，此時哈腰、佝背、看地、兩腳站成「丁字步」、「八字步」、「馬步」或「跪步」式。雙手可選用「提甲式」、「叉腰式」或自然垂直。

　　②甩時，頭部須稍再往下，隨即猛然抬頭，用頭頸之力往後甩，使甩髮迅速的墜於背後，目視前方，瞪眼亮像。

　　③雙手配合劇情，選擇亮像姿勢。

注意事項：此動作不得用力過大，而使頭部大幅度後仰而搭頭，破壞人物形象及表演。

（四）立散髮（圖6-74-1、圖6-74-2、圖6-74-3）

　　戲曲辮髮表演程式之一，就是將甩髮甩成直立狀，隨即讓垂直於空中的甩髮均勻的分散開來落下而遮蓋面部的動作。因此可稱之為「朝天一炷香」、「牛角炮」或「一盤花」[44]。為戲曲辮髮表演中難度較大的動作，除須掌握住立髮的巧勁外，還需有好的髮質的甩髮。

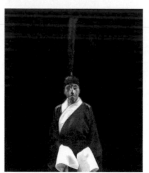　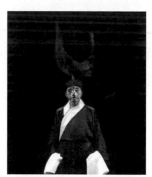　

圖6-74-1　立散髮　　　　　圖6-74-2　立散髮　　　　　圖6-74-3　立散髮

意義：在舞台演出中，多用於烘托人物心境及劇情，彰顯出人物瘋癲或絕望的形象。有時用來表現鬼魂形態。

44　李洪春述、劉松岩整理，1982。〈搭班時期〉，《京劇長談》，頁97，北京：中國戲劇出版社。

動作步驟：

　①依劇情身份需要，先做「前墜髮」的動作（見「墜髮類」中的「前墜髮」）。雙腳站成「丁字步」、「八字步」或「單腿跪步」式。雙手自然垂直或做「叉腰式」或「提甲式」。

　②甩時，頭部的力道須往上甩至頭頂上方，其往上甩的力道須巧而有勁恰到好處，才能使甩髮在頭頂上方直立起來。

　③甩髮直立後，會霎那停頓，即時梗脖收下巴頦，而力道同時消散，此時甩髮自然蓬散如傘狀般的飄落而下遮住面部。

　④雙手可於甩髮落下時同時做捧袖手臂垂直的動作，目視前方，做痴呆或絕望的眼神於亮像中。

注意事項：此動作不可大幅度仰頭，會影響甩髮無法於頭頂上方直立。

二、甩髮類

　　在京劇表演中，屬用「甩」髮類型的水髮舞式，大致分為「捋甩髮」、「咬甩髮」、「揮甩髮」、「左右擺髮」及「砍刀髮」五種，分別說明於下：

（一）捋甩髮（圖6-75）

　　戲曲辮髮表演程式之一，就是用手去整理或撫摸下墜的甩髮動作，亦是戲曲辮髮表演最基本動作。

意義：在舞台演出中其意義有二，一是用以保護甩髮，預防甩髮散亂影響表演。一是借捋甩髮的不同速度，來表現人物不同的心境。如捋得慢表現平和或情緒低落；捋得快，則表現其焦急惱怒的心情。

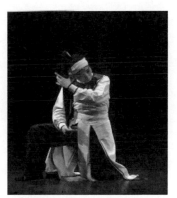

圖6-75　捋甩髮

動作步驟：

　①依劇情身份需要，須先將甩髮甩置為「鬢墜髮」。

　②頭稍偏，雙手掌心向內，滿把抓著側墜的甩髮。雙手交替的從上往下捋，直至將甩髮捋順暢為止。

注意事項：此動作切忌雙手將甩髮握的太緊，捋時力道過大，會造成捵頭，破壞人物形象。

（二）咬甩髮（圖6-76）

戲曲辮髮表演程式之一，就是將已墜於耳鬢間的
甩髮，用手指將髮梢回折，撙成雙股，在用牙將其咬
住，而得名。只用於不掛髯口的人物，是戲曲辮髮表
演的常用動作。

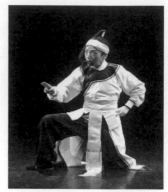

圖6-76　咬甩髮

意義：在舞台演出中，方便進行武打或做高難度的動
　　　作，用以表現人物拼死搏鬥的決心和英勇精神
　　　的形象。

動作步驟：
　　①依劇情身份需要，先將甩髮甩置為右側的「鬢
　　　墜髮」，再用右手捋甩髮，由上往下捋至髮尾時，用手拉緊。
　　②右手於甩髮尾端處拉緊後，用左手食指勾住甩髮的中部往左拉，隨即往內轉
　　　一撙，形成甩髮於中下段折回，再撙成雙股。
　　③成雙股後，立即放入口中用牙咬緊，然後進行後續的動作。

注意事項：此動作須拿捏好甩髮的髮根與嘴咬甩髮之間的彈性距離，切忌太緊妨礙
　　　　　表演。

（三）撢甩髮

戲曲辮髮表演程式之一，就是將甩髮像撢塵土般的甩動動作，是「前墜髮」與
「後墜髮」連貫反覆的組合動作。

意義：在舞台演出中，加強表現人物處於惡劣的環境中奮力向前的情慾。

動作步驟：
　　①先依劇情身份所需，雙手做「抓袖狀」，站成正「丁字步」式，讓甩髮先呈
　　　「後墜髮」式。
　　②甩髮時，即上右步，身體須往後閃，稍仰頭，隨即做「前墜髮」動作。
　　③當「前墜髮」動作於甩髮尖快到正前方時，隨即頭頸突然用力做「後墜髮」
　　　動作。將甩髮在正前方的一霎那，急速的往後帶撢回甩髮，如此反覆運作，將
　　　甩髮如同雲帚撢灰塵般的甩動，直到滿足劇情需要為止。

注意事項：此動作用的是「頭」與「頸」的同步力道，當力道往後時，切忌仰臉或
　　　　　甩頭，如用力道過猛則會�śd 頭，影響演出及破壞形象。

（四）左右擺髮（圖6-77-1、圖6-77-2）

　　戲曲辮髮表演程式之一，就是將甩髮用頭頸之力，由左至右再由右至左來回甩動的動作。此動作與「撢甩髮」有異曲同工之妙，「撢甩髮」為身前身後連續甩動的動作，而「左右擺髮」則是左側右側連續擺動的動作。

意義：在舞台演出中，常用來表現人物處於精神恍惚、
　　　迷茫之時的神態。

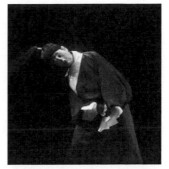

圖6-77-1　左右擺髮

動作步驟：
　　①依劇情身份需要，先做「鬢墜髮」（見「墜髮
　　　類」中的「鬢墜髮」）的動作。
　　②將甩髮甩為右鬢墜髮後，頭即往右側偏，並側身偏
　　　低頭，隨即用頸部之力往左側橫向偏及擺頭，使右
　　　側的甩髮筆直的橫越頭頂，向左側耳鬢落下。
　　③甩髮墜於左側後，繼續運用以上的方式將甩髮橫
　　　向擺至右側，如此反覆運行直到劇情需止為止。
　　　而雙目須隨甩髮運行的方向而動。

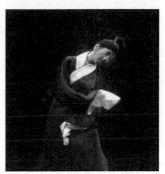

圖6-77-2　左右擺髮

注意事項：
　　①此動作須掌控好頸部所使的力道。
　　②左右擺動時，頭部不宜偏歪過大，破壞形象。

（五）砍刀髮

　　戲曲辮髮表演程式之一，俗稱「大刀花式甩髮」，就是將甩髮如同耍大刀花式的刀砍法運行，而得名。是以「後墜髮」、「前墜髮」及「鬢墜髮」連續串連的重複動作。

意義：在舞台演出中，應用於人物遭打或處於迷茫時，為表現人物於逆境中的奮力
　　　拼搏及掙扎狀態，藉以刻畫人物的頑強不屈不撓的心態。

動作步驟：
　　①依劇情及身份需求，甩髮先呈「後墜髮」接甩偏左的「前墜髮」轉左「鬢墜
　　　髮」。此時身體須稍往左側回置「後墜髮」。
　　②由「後墜髮」接甩偏右的「前墜髮」轉右「鬢墜髮」，此時身體須稍往右側
　　　回置「後墜髮」。
　　③重複做以上a至b的動作，直到滿足劇情需求為止。

注意事項：

　　①此動作切忌大幅度的甩頭仰頭，力道過大不但會暈眩，而且會�揝頭，影響表演並破壞形象。

　　②掛髯口的人物做此動作時，須用手按撫好髯鬚，才不會相互干擾，手忙腳亂。

　　③此動作亦可由反向練習或表演。

三、圈髮類

　　在京劇表演中，屬用「圈」動圓形或S形的甩髮舞式，大致有「甩圓圈髮」、「甩∞字髮」及「盤旋髮」三種，分別說明於下：

（一）甩圓圈髮（圖6-78-1、圖6-78-2）

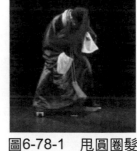

圖6-78-1　甩圓圈髮

　　戲曲辮髮表演程式之一，就是用旋轉頭頸的方式，將甩髮甩成圓圈狀，如同站立式圓形電扇般的扇面。

意義：在舞台演出中，用來表現人物在困境中掙扎，力圖狂瀾搏命的精神。

動作步驟：

　　①先依劇情身份所需，左腿做「弓步」，右腿做「跪步」。甩髮先甩成右「鬢墜髮」（見「墜髮類」中的「鬢墜髮」）。

　　②哈腰、低頭，由右稍往左偏，讓髮尖亦由右至左著地。左手按住左膝蓋，右腿保持「跪步」式右手撐地。

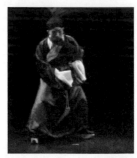

圖6-78-2　甩圓圈髮

　　③以頭頸為軸心帶動甩髮，由左至右的甩成直立式圓圈，並使髮尖打地，不斷的轉動頭和頸，直至達到劇情需求為止。

注意事項：

　　①此動作以順時針方向的正轉為主，極少使用反轉。

　　②此動作須甩轉的既圓又快，必須恰如其份的運用好頭頸的軸心力量。

　　③切忌轉成蓬散狀，破壞了人物形象。

（二）甩∞字髮

　　戲曲辮髮表演程式之一，就是將甩髮甩成面向觀眾呈∞形路線運行的動作。是一個難度極高但容易討好觀眾，更能渲染舞台演出氣氛的技巧動作。

意義：在舞台表演中，表現人物在逆境中奮力掙扎一搏的狀態，而刻畫出人物不屈不撓的英勇形象。亦可用於精神失常時的心境。

動作步驟：

①依劇情身份需要，站成「大八字步」或單腿「跪步」式。哈腰、窩胸，甩髮先做「前墜髮」（見「墜髮類」中的「前墜髮」）的動作。

②甩髮於面前甩動時，頭須稍左右擺動，使其逐漸形成慣性動力，然後再借力使力的將甩髮往左下方帶動。

③頭頸在帶動甩髻後，保持低頭姿式，以頸為轉動軸心將甩髻甩起，於觀眾面呈∞形的路線，並要不停的加速甩動，直至滿足劇情 需求或觀眾叫好為止。

注意事項：

①此動作須掌控好頸部為軸心的運行路線。

②切忌甩髮於甩動過程中零散蓬亂。

（三）盤旋髮（圖6-79-1、圖6-79-2、圖6-79-3）

戲曲辮髮表演程式之一，就是將甩髮在頭頂盤旋的甩動動作，如同直升機頂端的螺旋槳的運行。

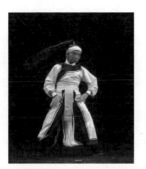 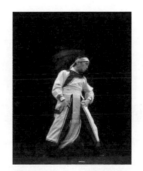 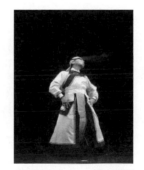

圖6-79-1　盤旋髮　　　圖6-79-2　盤旋髮　　　圖6-79-3　盤旋髮

意義：在舞台演出中，常用以表現人物在迷離之際的找尋、徘徊、搖擺不定的神態。

動作步驟：

①依劇情身份需要，讓甩髮先呈「後墜髮」式。

②甩動時，頭先往右側偏，使甩髮向右側墜。

③隨即頸部使勁梗脖，讓頭甩動垂於右側的甩髮，使其往上旋轉呈圓圈形，由右往左的在頭頂加速盤旋起來，直至劇情需止為止，目視前方。

注意事項：

①此動作可選用站立不動或走動方式來練習或表演。

②此動作要掌控好甩髮的軸心，同時要保持身體的平衡。

③切忌低頭做盤旋甩髮，如此會失去盤旋的形態。

四、蓬頭類

在京劇表演中，亦是屬於「甩」髮類型方式的蓬頭舞式大致分為「甩前蓬頭」、「甩後蓬頭」、「甩前後蓬頭」三種，分別說明於下：

（一）甩前蓬頭（圖6-80）

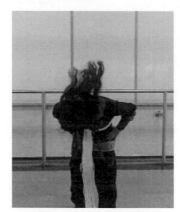

戲曲辮髮表演程式之一，就是將垂於背後的蓬頭用頭頸及腰之力，甩至面前的動作，多用於武生、武淨。

意義：有二，一在舞臺演出中，多用於開打被對方漫頭時，為美化被漫頭而低頭的動作。一與舞台演出中，為烘托人物心境及劇情的節奏強化動作。

動作步驟：

圖6-80　甩前蓬頭

① 依劇情及身份需要，站成「大丁字步」或「八字步」式，雙手可分別選用徒手各式或以兵器做「接鼻子」[45]之動作。

②此時可稍仰頭再藉由頭頸及腰，同時稍後退的小碎步之慣力，將垂於背後的蓬頭甩至面前，低頭彎腰目視地面。

③雙腿同時可做「弓箭步」或「跪步」式。

注意事項：此動作需掌控好頭頸及腰部所使之力道，力道不足導致蓬頭零亂的垂掛於臉部，力道過大會造成捵頭破壞形象及氣氛。

（二）甩後蓬頭（圖6-81）

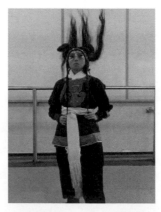

戲曲辮髮表演程式之一，就是將面前的蓬頭用頭頸及腰之力，甩至身後垂墜的動作，多用於武生、武淨。

意義：有二，一在舞臺演出中，表現人物一再受到驚恐、衝擊的狀態。一於舞臺演出中，為理順蓬頭而做此動作。

45　雙方對打時，一方接招的架式。

圖6-81　甩後蓬頭

動作步驟：

①依劇情及身份需要，低頭將蓬頭先垂於面前，此時哈腰、佝背、看地，兩腳
站成「大丁字步」、「弓箭步」或「跪步」式，同時雙手可持兵器砍地或徒手
觸地。

②甩動時，頭部須稍再往下低，隨即猛然抬頭，用頸頭之力往後甩，使蓬頭迅
速的墜於背後，挺腰目視前方，瞪眼亮相。

③雙手配合劇情，選擇亮像姿勢。

注意事項：此動作不得用力過大，而使頭部大幅度後仰而捺頭，破壞人物形象及表演。

（三）甩前後蓬頭

戲曲辮髮表演程式之一，就是蓬頭由身後甩至面前，隨即再甩回身後的動作，
是「甩前蓬頭」與「甩後蓬頭」的連貫動作。

意義：在舞臺表演中，加強人物的激動心境，或雙方對敵於亮像前理順蓬頭來美化
形象。

動作步驟：

①先依劇情身份所需，雙手持兵器或做 「山榜」、「通條」狀，站成「大丁字
步」或「八字步」式，並讓蓬頭先垂於身後。

②甩蓬頭時，即上右腳，身體須往後閃，稍仰頭隨即做「甩前蓬頭」動作。

③當「甩前蓬頭」動作甩至前方時，隨即頭頸突然用力做「甩後蓬頭」動作，
將蓬頭於正前方的一霎那，快速的往後甩回，目視前方或對方，瞪眼亮像。

④雙手配合劇情，選擇亮像姿勢。

注意事項：此動作用的是「頭」與「頸」的同步力道，當力道往後時，切忌甩頭如
用力過猛則會捺頭，影響演出及破壞形象。

五、鬢髮辮類

在京劇表演中，亦屬用「捋」髮類型的蓬頭舞式，大致分為「捋鬢髮辮」、「翹鬢髮
辮」及「挑鬢髮辮」三種，分別說明於下：

（一）捋鬢髮辮

戲曲辮髮表演程式之一，就是用手指去整理垂於兩耳旁鬢髮辮的動作，是戲曲
鬢髮辮表演常用的動作。如同「捋髯」中的「捋耳髯」，亦可細分出「指捏」、
「指夾」、「食指」及「拇指」的方式，並且均可用「單手」及「雙手」捋之。
因此在名目上細分為「指捏單捋鬢髮辮」（圖6-82）、「指捏雙捋鬢髮辮」（圖

6-83）、「指夾單抒鬢髮辮」（圖6-84）、「指夾雙抒鬢髮辮」（圖6-85）、「食指單抒鬢髮辮」（圖6-86）、「食指雙抒鬢髮辮」（圖6-87）、「拇指單抒鬢髮辮」（圖6-88）、「姆指雙抒鬢髮辮」（圖6-89）八種，分別適用於各行當中之人物。

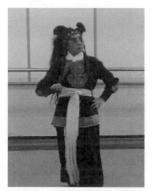
圖6-82　指捏單抒鬢髮辮

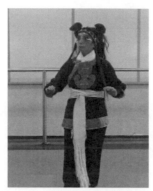
圖6-83　指捏雙抒鬢髮辮

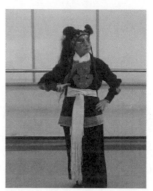
圖6-84　指夾單抒鬢髮辮

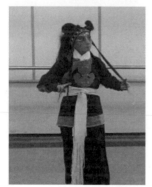
圖6-85　指夾雙抒鬢髮辮

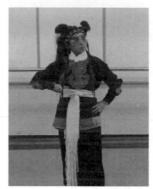
圖6-86　食指單抒鬢髮辮

圖6-87　食指雙抒鬢髮辮

圖6-88　拇指單抒鬢髮辮

圖6-89　姆指雙抒鬢髮辮

意義：在舞台演出中其意義有二，一是用來理順鬢髮辮的貫性動作，一是用來觀望
　　　或深思，藉以表現人物不同的處境。

動作步驟：
　　①先依劇情身份需要，雙手可分別做「提甲式」或「插腰式」，下半身分別選
　　　站「丁字步」或「八字步」式，讓鬢髮辮自然垂於兩耳旁。
　　②目視前方，右手臂自然由右抬起，手指可分別選用「指捏」、「指夾」、
　　　「食指」或「拇指」捋之方式，將耳旁鬢髮辮由上往下捋，捋至四分之三處
　　　時，稍停，瞪眼亮像。

注意事項：
　　①此動作可分左右式交替或雙手同步練習或表演。
　　②在捋時手臂架勢要圓，切忌將鬢髮辮「捏」或「夾」太緊，捋時力道過大會
　　　破壞美觀。
　　③捋時雙眼須隨即照應捋之過程，最後目視前方亮像。

（二）翹鬢髮辮

　　戲曲辮髮表演程式之一，分為單手翹、雙手翹兩種方式，因此再細分為「單翹
鬢髮辮」及「雙翹鬢髮辮」兩種，分別說明於下：

1. 單翹鬢髮辮（圖6-90）

　　就是將單手捋鬢髮辮，將其翹起的動作，適用於「孩
兒髮」的小生、武生人物。

意義：在舞台表演中，常表現人物得意及急速思考的神態。

動作步驟：

　　①先依劇情身份所需，站成「丁字步」、「八字
　　　步」、「跪步」、或「坐」式，左手部份可分別選
　　　用「插腰式」、「提甲式」、「背手式」。
　　②右手先做「捋鬢髮辮」的動作，當右手將鬢髮辮

圖6-90　單翹鬢髮辮

　　　捋至三分之二處後，定住，將其下部三分之一的鬢
　　　髮辮自然翹起，亦可以手腕逆時鐘的方向繞一圈後翹起，目視前方亮像。

注意事項

　　①此動作可分別以左右練習或表演。
　　②動作應做到自然、瀟灑。
　　③捋鬢髮辮的手臂要架圓，不可夾胳膊，手腕繞圈時要靈活。
　　④雙眼應隨著手勢而移動。

2. 雙翹鬢髮辮（圖6-91）

就是雙手同時捋鬢髮辮，並將其翹起的動作，適用於「孩兒髮」及「大蓬頭」的小生、武生、武淨人物。

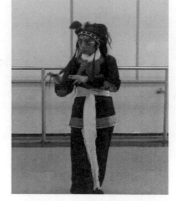

圖6-91　雙翹鬢髮辮

意義：在舞臺表演中，常表現人物對特定的物件檢視、觀察或觀望的神態。

動作步驟：

①先依劇情身份需要，站成「丁字步」或「八字步」式，雙手先做「捋鬢髮辮」的動作。

②當雙手將鬢髮辮捋至下半部後，向左側身，掌心朝裡，順勢雙手同時朝裡翻，掌心即朝外，或雙手以手腕順時鐘方向劃一圈，使鬢髮辮所指的目標翹起，並目視目標亮像。

③後續動作可依劇情所需而延續，將雙手同時以逆時鐘方向，在借手腕之力劃圈指向左側目標，稍停亮像。

注意事項：

①此動作可分別以左右式或連續交替練習或表演。

②做動作時，幅度不宜過大，以手指及手腕靈活並柔和的帶動，切忌用手臂帶動。

③眼神必隨著手勢而靈活移動。

（三）挑鬢髮辮

在戲曲鬢髮表演中，適用於戴「孩兒髮」或在做紮束縷繩時，應藉由手腕翻動之力來完成。武生、武淨或武小生的人物。由於行當不同，性格必然有異，因此挑鬢髮辮時方式自然各不相同，可分為「指挑鬢髮辮」及「抓挑鬢髮辮」兩式，由於挑出後必須恢復原態，因而有「回挑鬢髮辮」一式，合為三式。

1.指挑鬢髮辮（圖6-92）

戲曲辮髮表演程式之一，適用於武生及武小生，分單手及雙手兩式，因此細分為「指單挑鬢髮辮」及「指雙挑鬢髮辮」兩種，說明於下：

(1)指單挑鬢髮辮

就是用單手指挑動鬢髮辮的動作，適用於小生及武生。

意義：有二，一在舞臺表演中，常用來表現人物在急迫的思考後，而做出果斷決策情節的動作。一於舞台表演中，用來表現人物在急切期待的觀望動作。

動作步驟：

①先依劇情身分需要，下半身可分別選用「丁字步」、「八字步」、「單腿跪式」、「坐式」等各式。左手可分別選用「提甲式」、「插腰式」、「背手狀」等各式。

②右手握拳，只將食指伸出並伸直，向右邊鬢髮辮處抬去，目視前方，右手手心朝外，向右耳鬢髮辮的後邊掏進，由上往下捋至鬢髮辮的中部。

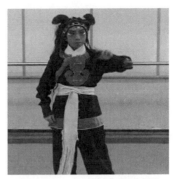

圖6-92　指單挑鬢髮辮

③右手的食指借手腕之力，用力的將鬢髮辮往右臂外方向挑去，使鬢髮辮彈起，此時右手的手肘稍彎而停留於身前右側，然後自然將手落下，而眼神隨挑彈而起的鬢髮辮望去。

④右鬢髮辮被挑起後，隨其自然的落在右臂或右肩上。

注意事項：

①此動作可分左右式練習或表演。

②挑鬢髮辮時，只可用手指與手腕發力，切忌甩動大臂、聳肩、抬頭。

③「挑」的幅度有「大挑」、「小挑」之分，應依劇情、人物性格來分別選用。

(2)指雙挑鬢髮辮（圖6-93）

就是用雙手手指挑動鬢髮辮的動作，適用於小生及武生。

意義：舞台表演中，「指單挑鬢髮辮」與「指雙挑鬢髮辮」的意義是雷同的。但「雙」與「單」相較之下的表彰力及感受力，「雙挑」要比「單挑」來的強。因此在表演中「指雙挑鬢髮辮」必然較為強烈。

動作步驟及注意事項：除了雙手挑鬢髮辮外，均同於「指單挑鬢髮辮」，故而不再重述。

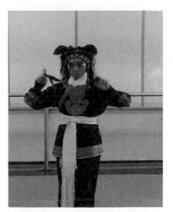

圖6-93　指雙挑鬢髮辮

2.挑鬢髮辮

戲曲辮髮表演程式之一，由於鬢髮辮用抓的，可顯現出人物必定屬剛烈勇猛的特性，因此多適用於武生及武淨，分單手及雙手兩式，因此細分為「單抓挑鬢髮辮」及「雙抓挑鬢髮辮」兩種，說明於下：

(1)單抓挑鬢髮辮（圖6-94）

　　　　就是用單手抓起耳邊鬢髮辮做挑鬢髮辮的動作。

意義：在舞臺表演中，常用於表現人物的威嚴、勇
　　　　猛、神奇的氣勢。

動作步驟：

　　①先依劇情身分需要，下半身可分別選用「丁字
　　　　步」、「八字步」、「單腿跪式」、「坐式」
　　　　等各式。手可選用「插腰式」、「提甲式」。

　　②右手做行當所需的掌式，往右耳鬢髮辮處抬
　　　　起，掌心朝外，右拇指插入鬢髮辮後方，由上
　　　　往下捋，做似捋髯般的動作。

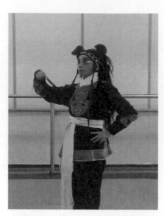

圖6-94　單抓挑鬢髮辮

　　③右手捋鬢髮辮至三分之二處後，隨即滿手把的將鬢髮辮抓起，並抬起右手
　　　　腕，用手腕及手指之力將已抓起的鬢髮辮，連甩帶挑的拋向右臂或右肩上，
　　　　然後將其自然落下，隨即抬起右手膀做「單山膀」並瞪眼亮像。

注意事項：

　　①此動作可分左右式分別練習或表演。

　　②此動作切忌掀動手膀來甩鬢髮辮，應用手腕與手指同時發力而挑鬢髮辮。

(2)雙抓挑鬢髮辮（圖6-95）

　　　　就是用雙手同時抓起耳邊鬢髮辮做挑鬢髮辮的
動作。

意義：在舞臺表演中，其動作過程中幅度大而快速，
　　　　因此常用來表現人物勇猛粗獷的形象，或做紮
　　　　束繮繩之行為。

動作步驟：

　　①除用雙手同時抓挑鬢髮辮外，在鬢髮辮於抓挑
　　　　後自然下落時，均同於「指單挑鬢髮辮」。不
　　　　再重述。

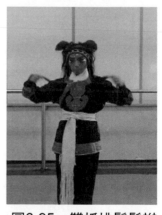

圖6-95　雙抓挑鬢髮辮

　　②但在鬢髮辮經抓挑後自然下落的當時，雙手臂
　　　　隨即抬至胸口前，做紮束繮繩之動作，然後立腰，瞪眼，亮像。

注意事項：

　　①與「指單挑鬢髮辮」同。

　　②在做紮束繮繩時，應藉由手腕翻動之力來完成。

3.回挑鬢髮辮

戲曲辮髮表演程式之一，常與「指挑」、「抓挑」鬢髮辮動作連用，亦分為單回挑及雙回挑兩式，因此可細分為「單回挑鬢髮辮」及「雙回挑鬢髮辮」兩種，分說明於下：

(1)單回挑鬢髮辮（圖6-96）

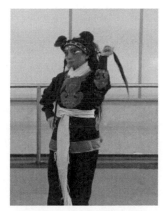

就是將已挑搭在肩上或手臂上的鬢髮辮再往回挑，使其恢復原狀的動作。僅用於戴「孩兒髮」及「大蓬頭」的人物。

意義：在舞臺表演中，一是用來表現人物泰然自在、傲骨而灑脫的神情氣勢，二又常因用指挑鬢髮辮動作，或肢體做大幅度的伸展，使得鬢髮辮容易隨意搭落在左右兩肩或兩手臂上，為使鬢髮辮盡快恢復原狀，保持應有的完美人物造型，便藉由「回挑」的動作來達成。

圖6-96　單回挑鬢髮辮

動作步驟：

①依劇情身分所需，先做「指挑鬢髮辮」或「抓挑鬢髮辮」的步驟（見「指挑鬢髮辮」及「抓挑鬢髮辮」）。

②右手握拳，只將食指伸出並伸直，右手抬起手心朝外，食指直接插入已搭落在右肩上或右臂上鬢髮辮的後面，用食指勾住鬢髮辮的中部。

③右手的食指藉由手腕之力，將鬢髮辮往胸前挑回，使鬢髮辮輕鬆而自然的落於胸前，再恢復原狀，目視前方，提神亮像。

注意事項：

①此動作可分左右式分別練習或表演。

②回挑時，動作宜小不宜大，需輕巧而柔和，可稍偏頭而挑，但切忌搖頭晃腦。

(2)雙回挑鬢髮辮（圖6-97）

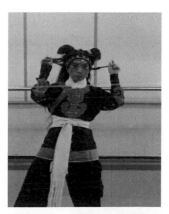

就是同時用雙手將已挑搭在兩肩上或兩手臂上的鬢髮辮再往回挑，使其恢復原狀的動作。僅用於戴「孩兒髮」及「大蓬頭」的人物。

意義：在舞臺表演中，「雙回挑鬢髮辮」與「單回挑鬢髮辮」的意義是相同的。但相較之下，前者較後者來的有氣勢，因此在表現刻畫人物時，「雙回挑」較為強烈。

圖6-97　雙回挑鬢髮辮

動作步驟及注意事項：除用雙手回挑鬢髮辮外，均同於「單回挑鬢髮辮」，故而不再重述。

由於甩髮是男性辮髮中唯一俱有表演性的假髮，除突顯人物的造型外，亦能烘托人物的心境形態及劇情的昇華。在淨、丑的行當中，用甩髮的人物有限，多以髮鬆或髾頭來搭配，因此在淨行的辮髮舞動中，多為基礎類型的動作，技巧性高的幾乎沒有，這是因為淨行的造型雄壯而魁梧，表演高難度的技巧性動作較不適合，容易破壞人物形象，反以較單純的舞動為宜；丑行在造型上較為單薄而輕巧，其甩髮亦較為短小，因此除了基礎類型的動作外，亦有難度較高的舞動，如「活捉三郎」中的張文遠，除了基本的「前墜髮」、「後墜髮」、「鬢墜髮」外還用了較有難度的「揮甩髮」、「甩圓圈髮」及「盤旋髮」，來表現被鬼魂追抓時，由膽破心驚到力圖掙脫進而精神迷離的情境，這是少數丑行人物中藉由甩髮的舞姿深入而較特殊的表演方式。其實最能發揮甩髮舞動功能的是生行，除了「咬甩髮」是僅用於不掛鬢口的小生及武生外，生行在運用表達上幾乎囊括了所有的舞姿。

因此不論生、淨、丑行的人物，在各個甩髮的舞動中，必定會先依劇情及身份的需求，各施所職的舞動來傳達所要表露的意境。日前甩髮的表演程式大致已發展出以上的十二種，由表演的形態上將其規劃為四大類，但其名目在使用上並未統一而固定。如今所刊出的名目大都是以《中國戲曲表演藝術辭典》[46]中所訂定的名目為藍本。在所歸納出的四類中均各有難易度，簡單的均屬單一的基本常用動作，難度高的大都是由幾個基本單一的動作組合而形成的。但不論是難是易，唯一共同相同之處均是以「頭」、「頸」為軸心，以其之力來舞動作變化，亦是訣竅之處，因此在掌控好軸心及力道，所要表現的形象及心境必能隨心所欲，將人物烘托的淋漓盡致；反之，必會影響表演，破壞氣氛及人物形象。

結語

在日常生活中，肢體語言自古就有，是溝通傳達思想的方式。在舞台上以延伸誇張的手法加以美化，締造了美輪美奐的舞姿，是人類智慧的啟發，肢體情感的結合。

「有聲皆歌，無動不舞」這是傳統戲曲的特色，看似微不足道的鬢髮，除各自發展出各類樣式，亦跳脫不了其特色，俱足了特有的表現力及生命力。除了必備的造型外，其展現的活動力牽引著人物所要彰顯出的喜、怒、哀、樂，細緻而生動的刻畫出人物在各個層面中的影響力，因而編織出近卅六種類型的舞姿。

被稱為藝術表演者的演員，是媒介的主要掌控者，在依劇情節所需的條件下，藉由舞蹈來烘托。故事的情節，人物的心境環環相扣。造型中的鬢髮，人物的年齡背景，亦是相互牽

[46] 同註6。

扯著。鬚髮之舞不論是靜態或動態，均是劇中人物不可缺的輔助工具。由靜態的造型到動態的情境無時無刻均存在著，只看是如何的運用。由技術性的鍛鍊至自然而生動的美化表露，不自覺產生了藝術的美感進入了藝術的殿堂，而俱備了無限的藝術價值成為藝術的瑰寶。

鬚髮於舞動之前後姿式圖

坐式

圖6-98-1　八字步式1

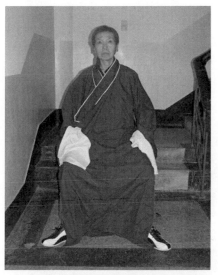

圖6-98-2　八字步式2

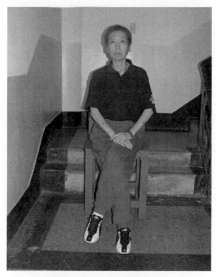

圖6-98-3　搭腿式1

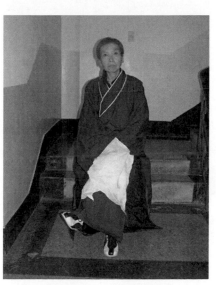

圖6-98-4　搭腿式2

腿、腳姿式

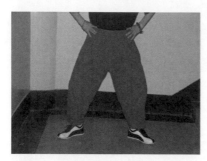

圖6-99-1　馬步

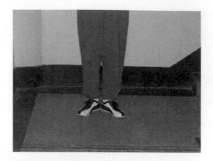

圖6-99-2　八字步

圖6-99-3　弓箭步

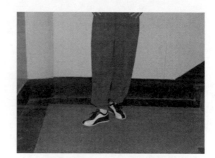

圖6-99-4　大丁字步

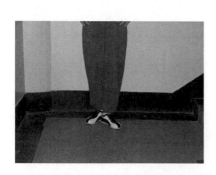

圖6-99-5　丁字步

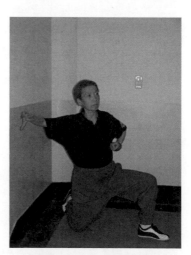

圖6-99-6　單腿跪式

手指姿式

圖6-100-1 讚美指1

圖6-100-2 讚美指2

圖6-100-3 食指單指

圖6-100-4 劍訣指

手臂姿式

圖6-101-1　抓袖式

圖6-101-2　端袖式

圖6-101-3　端帶式

圖6-101-4　翻袖式1

圖6-101-5　翻袖式2

圖6-101-6　叉腰式

圖6-101-7 提甲式

圖6-101-8 背手式1

圖6-101-9 背手式2

圖6-101-10 拱手式

圖6-101-11 攤手式

資料篇

第七章 鬚髮在京劇人物所屬的行當中應有的造型組合

前言

　　在傳統戲曲中的人物，其造型大都是以章回小說中所描述做參考再定型，而所屬造型的各種配備，都已在身份、性格、年齡、性別等各類別上做安排，因此可觀察出人物造型的呈現，不算是設計而是組合，如同組合屋般的集中配合；然而人物整體造型的呈現，應以整齣戲為一完整單元，但牽引過大，而非本章節之主題，因此僅以生、淨、丑行的鬚髮為搜尋求證的目標，作為永久保持的記錄及研究工具。

　　鬚髮已將人物在行當中大略的區分出性格及性別，身份則需與服飾來配合，年齡即可由鬚髮的色澤來辨別，這種各類別的規劃，再行組合即為程式化，因此戲曲人物造型的程式化，除了有少數人物在特殊因素下有多樣不同的造型外，大多數人物不論在任何時段出現時，造型是一致的，只有年齡因歲月而變化。

　　京劇的戲碼眾多，多以章回小說為藍本，年代由上古至今，亦有朝代不明確的。但至少有一千三百多齣，甚至更多，因此造型的確定是人物所必備的，但這些造型在早期的雜劇、傳奇、院本的劇本中，雖有穿關項目做記載，但均有限，而進入京劇時期，則以傳統方式記錄於腦海中，以口傳的方式來延續，後來才陸續有些記載，但多草率而不足。故此，將所收集並求證之生、淨、丑行之戲碼中的人物造型之相關鬚髮做一記載。規劃方式以行當做分類，再以年代來排列，做為今後演出者及研究者的有利參考工具，其中旦行除老旦之外，及丑行的丑婆，此處暫不作記載。

第一節　生行於戲碼中之鬚髮

　　生行的鬚髮造型，以老生、武生、小生及娃娃生的腳色來分類，老生囊括鬚髮的份量最重。武生中以少部份的人物受年齡增長因素而掛髯，在髮式有甩髮及蓬頭兩種，沒有髮髻造型。小生在髮式上與武生相同，但在基本原則上是絕不掛髯口，例外當然亦有。娃娃生即為兒童，孩兒髮是其專屬標幟。

　　老生在髯鬚上有三髯、二濤及滿髯三種不同的樣式，並以黑、黲、白做為年齡的象徵，外加鬚髮，其中二濤髯如今在關中戲箱[1]中較少準備，多為演員個人私房[2]用品，因此在戲中

[1] 關中戲箱即為大眾公用的衣箱。

[2] 私房即為量身訂做的個人用品。

人物原應掛二濤的，可靈活而彈性的改掛「滿髯」甚至「三髯」，除了上述的因素外，亦有演員受個人臉型或身高因素而改掛「三髯」或「滿髯」，久而久之在觀眾認同下而定位。在髮式方面有甩髮，髮髻及蓬頭，前兩者有年齡因素在內，原則上黑髮用甩髮，髮髻用在年齡較長的，多為鬵色及白色，黑色的髮髻極少，屬例外為特定人物用之，蓬頭極少用於老生行當中，反倒是武生較常用，因此以下表格所列出的人物中，有少數的人物會不只一種樣式的鬚或髮，這些都是在規範內可允許做靈活的運用。

老生

人物	年代	戲碼	鬚髮	備註
姬昌	殷	八百八年	鬵三	
散宜生	殷	八百八年	黑三	
南宮適	殷	八百八年	黑三	
辛勉	殷	八百八年	黑三	
旗牌	殷	大回朝	黑三	
姜子牙	殷	攻潼關	白滿	
梅伯	殷	炮烙柱	黑二濤（黑滿）	

人物	年代	戲碼	鬚髮	備註
伍員	周	戰樊城、長亭會、文昭關、武昭關	黑三、鬵三、白三	
		鼎盛春秋（蘆中人、浣紗記、魚藏劍）	白三	
		哭秦庭		
申包胥	周	哭秦庭	黑三、甩髮	黑滿
伍員	周	勾踐復國	白滿／白三、鬢髮	
范蠡	周	西施	黑三	
勾踐	周	西施	黑三、甩髮	髮髻
王孫駱	周	勾踐復國	鬵三	
伍奢	周	楚宮恨、戰樊城	白滿（白三）、鬢髮	
伍尚	周	戰樊城	鬵三	
東皋公	周	文昭關	白滿、鬢髮（白三）	
皇甫納	周	文昭關	黑三	
姬光	周	魚藏劍、刺王僚	黑三	
孫武	周	魚藏劍	黑三	
被離	周	魚藏劍	鬵三	
老丈	周	魚藏劍	白滿、鬢髮	

人物	年代	戲碼	鬚髮	備註
程嬰	周	趙氏孤兒（前）	黑三	
		趙氏孤兒（後）	白三、髮髻	
趙盾	周	趙氏孤兒	白滿／白三、鬢髮	
公孫杵臼	周	趙氏孤兒	白滿、髮髻	
俞伯牙	周	馬鞍山	黑三	
鍾元甫	周	伯牙摔琴	白三（白滿、鬢髮）	
范睢	周	贈綈袍	黑三	
王稽	周	贈綈袍	黑三	
考寇	周	伐子都	白三	
鄭莊公	周	伐子都	黑三	
渭南王	周	伐子都	白滿、鬢髮	
藺相如	周	將相和	黑三	
田單	周	黃金台	黑三	
吳起	周	湘江會	黑滿、甩髮	
楚莊王	周	摘纓會	黑三	
莊周	周	敲骨求金	黑三	
介子推	周	焚綿山	黑三	
要離	周	要離刺慶忌	黑三	
羊角哀	周	羊角哀	黑三	
曹劌	周	曹劌扶國	黑三	
秋胡	周	桑園會	黑三	
信陵君	周	信陵君	黑三	
崔子	周	海潮珠	黑三、甩髮	

人物	年代	戲碼	鬚髮	備註
李左車	秦	九里山	黑三	
劉邦	秦	九里山	黑三	
紀信	秦	取滎陽	黑三	
蕭何	秦	韓信	黲三	
四朝官（其二）	秦	宇宙鋒	黑三、黲三	

人物	年代	戲碼	鬚髮	備註
蘇武	西漢	蘇武牧羊	黑三、甩髮／黲三、白三／鬢髮	二濤、髮髻
傅介子	西漢	蘇武牧羊	黑三、黲三	
蒯徹	西漢	淮河營	白滿、鬢髮	
陳平	西漢	十老安劉	黲三	白三
		監酒令	白三	
劉甲	西漢	十老安劉	黲三	
田子春	西漢	十老安劉	黑三	
漢元帝	西漢	漢明妃	黑三	
王朝珊	西漢	漢明妃	黲三	
張愧	西漢	漢明妃	黲三	
張蒼	西漢	盜宗卷	黑三	
		監酒令	黲三	
王陵	西漢	監酒令	白三	
蕭何	西漢	斬韓信	黲三	
朱買臣	西漢	馬前潑水	黑三	
司馬遷	西漢	司馬遷	黑三	

人物	年代	戲碼	鬚髮	備註
中軍	東漢	取洛陽	黑三	
杜義	東漢	取洛陽	黑三	
王其	東漢	取洛陽	黑三	
王莽	東漢	取洛陽、白蟒台	白滿、鬢髮、蓬頭	
鄧禹	東漢	取洛陽、白蟒台	黑三	
		打金磚	黲三	
邳彤	東漢	取洛陽、白蟒台	黑三	
漢光武	東漢	草橋關、萬花亭、上天台、打金磚、項強令	黑三	
岑彭	東漢	姚期（上天台、打金磚）	黑三	
杜茂	東漢	姚期	黲三	
劉秀	東漢	姚期	黑三、甩髮	
二旗牌	東漢	姚期	黑三	
家院甲	東漢	姚期	白滿、髮髻	
家院乙	東漢	姚期	黲滿、髮髻	
家院	東漢	打金磚	黑三	
陳俊	東漢	打金磚	黑三	
蔡公	東漢	趙五娘	白滿、鬢髮	
張廣才	東漢	趙五娘	白滿、鬢髮	

人物	年代	戲碼	鬚髮	備註
劉忠	東漢	戰蒲關	白滿、鬢髮（北）	黲滿（南）
王霸	東漢	戰蒲關	黑三	
王英	東漢	太行山	黑三	
吳漢	東漢	斬經堂	黑二濤（黑滿）	

人物	年	戲碼	鬚髮	備註
劉備	三國	初出茅廬、鞭打督郵、群英會、黃鶴樓、借趙雲、青梅煮酒論英雄、回荊州、馬跳檀溪、白馬坡、關羽傳、臨江會、古城會、博望坡、轅門射戟、甘露寺、金雁橋、讓徐州、取成都、轅門射戟	黑三	
		定軍山、陽平關、戰冀州、詐歷城、兩將軍、甘露寺	黲三	
		連營寨、白帝城、雪悌恨	白三	
孔明	三國	群英會、臥龍弔孝、胭粉計、兩將軍、臨江會、戰冀州、詐歷城、△借東風、燒戰船、龍鳳呈祥、黃鶴樓、臥龍弔孝、定軍山、陽平關、博望坡、華容道、柴桑關、天水關、金雁橋、取成都	黑三、△蓬頭	
		空城計、七擒孟獲、戰北原、失空斬	黲三	
關羽	三國	關羽傳、讓徐州、青梅煮酒論英雄、斬顏良、古城會、博望坡、長坂坡、臨江會、華容道、戰長沙、單刀會、雪悌恨、初出茅廬、斬車冑	大黑三、千斤	
		青石山	大黲三、千斤	
		水淹七軍	大白三	
魯肅	三國	群英會、臨江會、借風、燒戰船、甘露寺、黃鶴樓、臥龍弔孝	黑三	
		單刀會	黲三	
張遼	三國	關羽傳、斬顏良、擊鼓罵曹、白門樓、長坂坡、華容道、戰濮陽、借風、燒戰船、逍遙津	黑三	
甘寧	三國	群英會、甘寧百騎劫魏營、借風、燒戰船、黃鶴樓	黑三	
陳宮	三國	捉放曹、戰濮陽	黑三	
		白門樓	黲三	
呂伯奢	三國	捉放曹	白滿、鬢髮	白三

人物	年	戲碼	鬚髮	備註
漢獻帝	三國	逍遙津	黑三	
荀攸	三國	逍遙津	黲三	
荀丞相	三國	逍遙津	白三	
司馬懿	三國	逍遙津	黑三	
賈詡	三國	逍遙津	黲三	
		哭祖廟	白三	
張緝	三國	哭祖廟	黲三（滿）	
陳泰	三國	哭祖廟	黑三	
馬岱	三國	哭祖廟、失街亭、空城計、斬馬謖	黲三	
劉禪	三國	哭祖廟	黲三	
劉諶	三國	哭祖廟	黑三	
司馬昭	三國	失空斬	黑三	
王平	三國	失街亭、斬馬謖、陽平關	黑三	
彌衡	三國	擊鼓罵曹	黑三	
孔融	三國	擊鼓罵曹	黲三	
朝官甲	三國	擊鼓罵曹	白三	
朝官乙	三國	擊鼓罵曹	黑三	
呂範	三國	龍鳳呈祥	黑三	
喬玄	三國	龍鳳呈祥	白滿、鬢髮	
蔣欽	三國	龍鳳呈祥	黲三	
丁奉	三國	龍鳳呈祥、臥龍弔孝、群英會、借東風、燒戰船	黑三	
中軍	三國	龍鳳呈祥	黑三	
徐盛	三國	臥龍弔孝	黲三	
文官甲	三國	臥龍弔孝	黑三	
文官乙	三國	臥龍弔孝	黲三	
文官丙	三國	臥龍弔孝	黑滿	
嚴顏	三國	定軍山、陽平關、金雁橋、取成都	白滿、鬢髮	
張著	三國	定軍山	黑三	
韓浩	三國	定軍山	黑三	
黃忠	三國	柴桑關、金雁橋、取成都、戰長沙、雪悌恨、定軍山、陽平關	白三、鬢髮	
韓宣	三國	戰長沙	黲三	
王允	三國	呂布與貂蟬、捉放曹	黲三	白三
張溫	三國	呂布與貂蟬	白三	
李肅	三國	呂布與貂蟬	黑三	
李典	三國	長坂坡	黑三	
簡雍	三國	長坂坡	黑三	

人物	年	戲碼	鬚髮	備註
徐庶	三國	長坂坡、借東風、燒戰船、徐母訓子	黑三	
蔡瑁	三國	群英會	黑三	
于禁	三國	借東風、燒戰船	黑三	
文聘	三國	借東風、燒戰船	黑三	
旗牌	三國	轅門射戟、失街亭、空城計	黑三	
下書人	三國	轅門射戟	黑三	
卞喜	三國	關羽傳	黑三、甩髮	
普淨	三國	關羽傳	白三	
陶謙	三國	讓徐州		
糜竺	三國	讓徐州、臨江會	黑三	
黃文	三國	單刀會	黑三	
諸葛瑾	三國	雪悌恨	黲三	
華陀	三國	關羽傳、華陀	黲三、甩髮	
闞澤	三國	群英會、借風、燒戰船	黲三	
張繡	三國	戰宛城	黑三、甩髮	

人物	年代	戲碼	鬚髮	備註
王彥丞	晉	春秋筆	黑三、黑髮髻	
王濬	晉	除三害	白三（滿）、髮髻	時吉——黲三
鄧伯道	晉	黑水國	黲三	
鄧攸（伯愚）	晉	桑園寄子	黲三	
荀松	晉	荀灌娘	黲三	
張存古	晉	採花趕府	黲三	

人物	年代	戲碼	鬚髮	備註
伍雲召	隋	南陽關	黑三	
韓擒虎	隋	南陽關	白三	
尚司徒	隋	南陽關	黑三	
秦瓊	隋	四平山、三家店、麒麟閣、響馬傳、鐗打石雷、當鐗賣馬、賈家樓	黑三	
徐茂公	隋	鎖五龍、三家店	黑三	
		四平山	黲三	
李淵	隋	四平山、臨潼山	黑三	黲三
魏徵	隋	三家店、△賈家樓	黑三、△黲三	
李靖	隋	紅拂傳	黑三	
林之洋	隋	廉錦楓	黑三	

人物	年代	戲碼	鬚髮	備註
徐策	唐	法場換子	黲三、鬢髮	
		徐策跑城、△雙獅圖	白滿、鬢髮	△白三
徐勣	唐	鎖五龍	黑三	
徐茂公	唐	薛禮嘆月、御果園、取帥印、鳳凰山、十道本	黲三	
		三江越虎城	白三	
李世民（唐太宗）	唐	沙橋餞別、畫龍點睛、三江越虎城、取帥印、薛禮嘆月、鳳凰山	黑三	
		選元戎	黲三	
李治（高宗）	唐	選元戎	黲三	
薛仁貴	唐	汾河灣、柳迎春	黑三	
		馬上緣	白三	
薛平貴	唐	誤卯三打	光嘴巴、甩髮	
		武家坡、趕三關、算糧、銀空山、大登殿	黑三	
唐明皇（李隆基）	唐	太真外傳	黑三	
		梅妃	（前）黑三、（後）黲三	
王允	唐	三擊掌	黲三	
		三擊掌、投軍降馬、算糧、銀空山、保駕、△大登殿	白滿、鬢髮、△髮髻	白三
秦瓊	唐	御果園、斷密澗、取帥印、十道本	黑三	
		白良關	黲三	
朱春登	唐	硃痕記	黑三	
郭昕	唐	硃痕記	白三	
朱守義	唐	硃痕記	黲三	
郭子儀	唐	硃痕記、△打金枝	黲三、△白三（滿）	
百姓	唐	硃痕記	白三	
李克用	唐	珠簾寨	白滿、鬢髮	
程敬思	唐	珠簾寨	黲三	
周德威	唐	飛虎山	黑三	
老君	唐	安天會	白滿、鬢髮	
馬天君	唐	安天會	黑三	
劉天君	唐	安天會	黑三	
雨師	唐	安天會	黑三	
雲師	唐	安天會	白三	

人物	年代	戲碼	鬚髮	備註
雷神	唐	安天會	光嘴巴、髮髻	
杜確	唐	紅娘	黑三	
老和尚	唐	紅娘	白三（滿）	
中軍	唐	紅娘	黑三	
王伯黨	唐	斷密澗	黑三	
李淵（高祖）	唐	斷密澗、十道本、望兒樓	黲三	
馬三保	唐	斷密澗	黲三	
段志賢	唐	斷密澗	黑三	
齊國遠	唐	斷密澗	黑三	
韓龍	唐	徐策跑城	黑三	
韓虎	唐	徐策跑城	黑三	
院子	唐	徐策跑城	黲三	
賀廷玉	唐	花木蘭	（前）黑三、（後）黲三	
花弧	唐	花木蘭	（前）黲滿、（後）白滿、鬢髮	
樊洪	唐	馬上緣	黲三	
薛丁山	唐	蘆花河	黑三	
秦漢	唐	蘆花河	黑三	
柳潤	唐	柳迎春	黲三	
王禪老祖	唐	柳迎春	白三	
薛猛	唐	法場換子	黑三	
家院	唐	法場換子	黲滿（白）	
徐忠	唐	雙獅圖	白滿、鬢髮	
胡璉	唐	巴駱和	黑三	
徐宗鵬	唐	巴駱和	黑三	
接採人甲	唐	彩樓配	黑三	
家院甲	唐	三擊掌、投軍、母女會	黲三／白三	
家院乙	唐	三擊掌、算糧	黑三	
中軍	唐	平貴別窯	黑三	
蘇龍	唐	投軍降馬、誤卯三打、算糧、大登殿	黑三	
老仙	唐	彩樓配、趕三關	白三、鬢髮	
月下老人	唐	彩樓配	白滿、鬢髮	
院子	唐	三擊掌、金錢豹	黑三	
旗牌	唐	投軍別窯	黑三	
家院	唐	母女會	白滿	
褚遂良	唐	十道本	黑三（黑二濤）	

人物	年代	戲碼	鬚髮	備註
長孫無忌	唐	十道本	黑三	
陳殿勇	唐	嘉興府	黲三	
廖錫寵	唐	四杰村	黲三	
韓愈	唐	雪擁藍關	白三	
員外	唐	金錢豹	黲三	
周文	唐	摩天嶺	黑三	
太白金星	唐	無底洞	白滿、鬢髮	
李景讓	唐	胭脂虎	黑三	
秦懷玉	唐	乾坤帶、界牌關	黑三	
郭從周	唐	祥梅寺	黑三	
鄭儋	唐	繡襦記	（前）黲三、（後）白三	
雷萬春	唐	刀劈三關	白三	
呂剛中	唐	元宵謎	黲三	
李白	唐	太白醉寫	黑三	
杜知微	唐	人面桃花	黲三	
盧志	唐	霍小玉	黲三	

人物	年代	戲碼	鬚髮	備註
趙匡胤	五代	高平關、斬黃袍、竹林記、打鋼刀	黑三	
柴榮	五代	高平關	黑三	
史彥超	五代	高平關	黑三	
趙普	五代	高平關	黲三	
穆員外	五代	打櫻桃	黲三	

人物	年代	戲碼	鬚髮	備註
岳飛	宋	岳母刺字、飛虎夢、九龍山、陸文龍、挑滑車	黑三	
寇準	宋	清官冊、罷宴	黑三	
		楊門女將、破洪州	白滿、鬢髮	
宋江	宋	坐樓殺惜、劉唐下書、潯陽樓、三打祝家莊、大名府、丁甲山、收關勝、扈家莊	黑三、鬢髮鬆、甩髮、髮髻	
宋仁宗	宋	楊門女將	黑三	
		長壽星	黲三	黑三

人物	年代	戲碼	鬚髮	備註
楊延昭	宋	四郎探母、五台山、穆柯寨、穆天王、轅門斬子、打焦贊、打韓昌、天門陣、李陵碑	黑三	
		洪羊洞、破洪州	黲三	
陳世美	宋	秦香蓮	黑三	
韓琪	宋	秦香蓮	黑三	
王延齡	宋	秦香蓮、包公傳、赤桑鎮、打龍袍、鍘包勉	白三	
陳父	宋	秦香蓮	白三	
考試官	宋	秦香蓮	白三	
趙匡胤（宋太祖）	宋	斬黃袍、△龍虎鬥	黑三、甩髮、△黲三	
高懷德	宋	斬黃袍、竹林記	黑三	
苗順	宋	斬黃袍	黲三	
老仙	宋	斬黃袍	白三	白滿
趙光（匡）義	宋	賀后罵殿	黑三	
趙普	宋	賀后罵殿	黑三	白三
曹參	宋	賀后罵殿	黑三	
曹杰	宋	賀后罵殿	黑三	
張元秀	宋	青風亭、打龍袍	白滿、鬢髮	
薛榮	宋	青風亭	黑三	
薛貴	宋	青風亭	黑三	
薛仁	宋	青風亭	黲三	
楊延輝	宋	四郎探母	黑三、甩髮	
二旗牌	宋	四郎探母	黑三	
楊繼業	宋	碰碑、洪羊洞、賀后罵殿	白三、鬢髮、鬼髮、髮髻	
		楊家將	黲三	
韓廷鳳	宋	硃砂痣	黲三	
吳惠泉	宋	硃砂痣	黑三	
范仲禹	宋	全部范仲禹	黑三、甩髮	
家院	宋	瓊林宴	黑滿	
蕭恩	宋	打漁殺家	黲三、鬢髮、髮髻	黲二濤（滿）
李俊	宋	打漁殺家	黑三	
陸登	宋	陸文龍（潞安州）	黑三、甩髮	
王佐	宋	陸文龍	黑三	

人物	年代	戲碼	鬚髮	備註
趙得勝	宋	陸文龍	黑三	
湯懷	宋	陸文龍、挑滑車	黑三	
王貴	宋	陸文龍、挑滑車、鎮潭州	黑三	
李綱	宋	挑滑車	黲三	
王元	宋	挑滑車	白三	
報子	宋	李陵碑	白三	
牧羊人	宋	李陵碑	黲三	
四老軍	宋	李陵碑	黲三、白滿、白三、鬢髮	
蘇武魂	宋	托兆碰碑	白三	
岳勝（魂）	宋	洪羊洞、轅門斬子	黑三	
趙德芳（八賢王）	宋	洪羊洞、轅門斬子、破洪州、△清官冊	黑三、△黲三	
院子	宋	清官冊	黑三	
盧俊義	宋	大名府、英雄義	黑三	
楊雄	宋	大名府、時遷偷雞、翠屏山	黑三	
徐寧	宋	大名府、林沖夜奔	黑三	
宗澤	宋	生死恨	黲三	白三
趙尋	宋	生死恨	黑三	
瞿士錫	宋	生死恨	黲三	
劉子明	宋	生死板	黑三、黲三、白滿／白三	
張天覺	宋	臨江驛	（前）黲三、（後）白三	
崔文遠	宋	臨江驛	黲三（二濤、滿）、鬢髮	改良扮黲五絡
劉世昌	宋	烏盆記	黑三、甩髮、鬼髮、水紗	
雨師	宋	烏盆記	黑三	
紀青	宋	珍珠烈火旗	黑三	
孛羅	宋	珍珠烈火旗	黲三	
張龍	宋	赤桑鎮、秦香蓮	黑三	
陳琳	宋	赤桑鎮、打韓昌	光嘴巴、白鬢髮	
家院	宋	△赤桑鎮、洪羊洞、行路哭靈、秦香蓮	△白滿、白鬢髮、黑三	
中軍	宋	鎮潭州	黑三	
徐紅	宋	鎮潭州	黲三	
許福	宋	艷陽樓	白三	黲三
許祿	宋	艷陽樓	黲三	
吳用	宋	七星聚義、大名府	黑三	
朱仝	宋	七星聚義	黑三	
王恩暮	宋	太君辭朝	黑三	

人物	年代	戲碼	鬚髮	備註
岳世奎	宋	太君辭朝	白三	
法海	宋	白蛇傳	白頦下濤	
南極仙翁	宋	白蛇傳	白三	
蘇東坡	宋	變羊記	黲三	
倉頭	宋	變羊記	白二濤（白滿）	
曹成	宋	康郎山	黑三	
韓世忠	宋	梁紅玉	黑三	
文天祥	宋	正氣歌	黑三	
劉彥昌	宋	寶蓮燈	黑三	
王興	宋	義責王魁	白滿、鬢髮	王中
金節	宋	飛虎夢	黑三	
盧方	宋	花蝴蝶	黲三、髮髻	
老僧	宋	五台山	白三	
何九叔	宋	武十回	黲三	
楊袞	宋	七星廟	白滿、鬢髮	
陳山	宋	罷宴	黑三	
呼延守用	宋	金猛關	黑三	
旗牌乙	宋	斷臂說書、五花洞	黑三	
張萱	宋	行路訓子	黑三	
黃信	宋	龍虎鬥	黑三	
鍾離老人	宋	祝家莊、扈家莊	白滿、鬢髮	
陳最良	宋	春香鬧學	黲三	
劈歷大仙	宋	神仙世界	白滿、蓬頭	
張天師	宋	五花洞	黑三、蓬頭	
施忠	宋	打酒館	黲三	
張義	宋	蜈蚣嶺	白滿、鬢髮	
林沖	宋	英雄義、紅桃山	黑三	
張豪	宋	鴛鴦樓	黑三	

人物	年代	戲碼	鬚髮	備註
華雲	元	戰太平	黑三、甩髮	
王淵	元	戰太平	黑三	
劉基	元	江東橋	黑三	
康茂才	元	江東橋	黑三	
脫脫	元	戰滁州	白滿、鬢髮	
徐達	元	廣泰莊、串龍珠、戰滁州	黑三	
吳禎	元	百涼樓	白滿、鬢髮	

人物	年代	戲碼	鬚髮	備註
方國禎	元	狀元印	黑三	
劉廣才	元	梵王宮	黑三	
竇天章	元	六月雪	黲三	

人物	年代	戲碼	鬚髮	備註
莫懷古	明	一捧雪	黑三	
莫成	明	一捧雪	黑二濤、鬢髮、髮髻	黑三、黑滿
陸炳	明	一捧雪	黲三	
戚繼光	明	一捧雪、戚繼光斬子	黑三	
郭義	明	審頭刺湯	黑三	
押詔官	明	審頭刺湯	白三	
白懷	明	失印救火	白滿、鬢髮	
永樂帝	明	失印救火	黑三	
白槐	明	失印救火	黲三（二濤、滿）、鬢髮、髮髻	
白啟	明	失印救火	白三	白滿
邱愛川	明	失印救火	白三	
唐通	明	香羅帶	黑三	
陳璘	明	香羅帶	黑三	
王三善	明	香羅帶	黑三	
中軍	明	香羅帶、鳳還巢	黑三	
程甫	明	鳳還巢	黲三	
洪功	明	鳳還巢	黑三	
家院	明	鳳還巢	白二濤、鬢髮	
楊波	明	大保國、嘆皇陵、△二進宮	黲三、△白三	
楊二郎	明	嘆皇陵	黑三	
楊大郎	明	嘆皇陵	黑三	
馬芳	明	嘆皇陵	黑三	
王有道	明	御碑亭	黑三	
申嵩	明	御碑亭	白三	
宋士杰	明	四進士	白滿、髮髻	
毛朋	明	四進士	黑三	
楊春	明	四進士	黑三	
李奇	明	販馬記	黲三、髮髻	黲滿
鴇神	明	販馬記	白滿、鬢髮	
宋國士	明	雙姣奇緣	黲三	

人物	年代	戲碼	鬚髮	備註
趙廉	明	雙姣奇緣	黑三	
俞仁	明	勘玉釧	黲三	
陳智	明	勘玉釧	白三	
薛衍	明	雙官誥	（前）黑三、（後）黲三	
薛保	明	雙官誥	（前）黲滿、（後）白滿、鬢髮	
劉秉義	明	玉堂春	黑三	
潘必正	明	玉堂春	黑三	
劉澤民	明	通天犀	黲三	黲滿
陳老學	明	通天犀	白三	
伯達	明	通天犀	白滿、鬢髮	
李義	明	春秋配	黲滿、鬢髮	
何福安	明	春秋配	黑三	
張彥青	明	春秋配	黑三	
高良敏	明	荒山淚	白三	
高忠	明	荒山淚	黑三	
鮑世德	明	荒山淚	黲滿、髮髻	
樵夫甲	明	荒山淚	黑三	
崇禎帝	明	煤山恨、明末遺眼	黑三、甩髮	
周遇吉	明	寧武關	黑三、甩髮	
正德帝	明	梅龍鎮	黑三	
海瑞	明	五彩輿、海瑞罷官、周仁獻嫂	黑三	
祖沖之	明	大明魂	黑三	
曹福	明	南天門	白滿、髮髻	
馬義	明	九更天	黑二濤	
林潤	明	鴻鸞禧	白三	
張瑞華	明	碧玉簪	黲三	
田雲山	明	蝴蝶盃	黑三	
鄒應龍	明	打嚴嵩	黑三	
姜紹	明	春秋配	黲三	
孫安	明	孫安動本	黑三	
于謙	明	于謙	黑三	
張天師	明	混元盒	黑三、蓬頭	

人物	年代	戲碼	鬚髮	備註
施世倫	清	虷蜡廟、義旗令、殷家堡、霸王莊、獨虎營、鄭州廟、惡虎村、連環套	黑三	
計全	清	義旗令、鄭州廟、殷家堡、連環套、拿蔡天化	黑三	
老院子	清	虷蜡廟	白滿、鬢髮	
褚彪	清	虷蜡廟、溪皇莊、殷家堡	白滿、鬢髮	
彭朋	清	溪皇莊	黲三	
		連環套	白滿、鬢髮	
于成龍	清	連環套	黲三	
中軍	清	連環套	黑三	
李昆	清	殷家堡	黑三	
李煜	清	九龍盃、英雄會	黑三	
李七侯	清	九龍盃、英雄會	黑三	
華忠	清	悅來店	黲三	
張東世	清	悅來店	白滿、鬢髮	黲滿
賀天保	清	洗浮山	黑三	
勝英	清	蓮花湖	白滿、鬢髮	
呂偉	清	青城十九俠	黲滿、髮髻	
楊香武	清	義旗令	白三	
丘成	清	劍峯山	白三	

人物	年代	戲碼	鬚髮	備註
張果老	無	蟠桃會	白滿、鬢髮	白三
玉皇大帝	無	蟠桃會		
東華帝君	無	蟠桃會		
太白金星	無	蟠桃會	白	
南極仙翁	無	蟠桃會	白三	
周繼昌	無	青石山	黲三	
值日功曹	無	青石山	黑三	
呂洞賓	無	八仙過海、青石山、蟠桃會、海屋添籌	黑三	
薛良	無	鎖麟囊	白滿、鬢髮	
盧勝籌	無	鎖麟囊	黑三	
趙祿寒	無	鎖麟囊	黲三	
書吏	無	連陞店	黑三	
文殊師利	無	天女散花	黑三、大蓬頭	

人物	年代	戲碼	鬚髮	備註
匡應龍	無	英傑烈	（前）黑三、（後）黲三	
劉志傑	無	荷珠配	白三	白滿、鬢髮
大哥	無	紫荊樹	黑三	
二衙役	無	小上墳	白三、白滿、鬢髮	
員外	無	送親演禮	黲三	
陳伯愚	無	打侄上墳	黲三	
關坊	無	雙搖會	白二濤（白滿、鬢髮）	

武生

人物	年代	戲碼	鬚髮	備註
柳邈	東漢	飛叉陣	蓬頭、耳毛	

人物	年代	戲碼	鬚髮	備註
李元霸	隋	惜星星	千斤、蓬頭	

人物	年代	戲碼	鬚髮	備註
趙雲	三國	截江奪斗、定軍山、陽平關、雪悌恨、周瑜歸天	黑三	
		天水關、失空斬	白三	
關平	三國	華容道、青石山	千斤	
張遼	三國	華容道	甩髮	
馬超	三國	兩將軍	甩髮	
馬岱	三國	失空斬	黲三	

人物	年代	戲碼	鬚髮	備註
秦懷玉	唐	三江越虎城	黑三	

人物	年代	戲碼	鬚髮	備註
徐寧	宋	林沖夜奔	黑三	
伽藍	宋	泗州城、金山寺	大蓬頭、髷鬆	
鶴童	宋	盜仙草、金山寺	大蓬頭	
鹿童	宋	盜仙草、金山寺	大蓬頭	

人物	年代	戲碼	鬚髮	備註
沈香	宋	神仙世界	孩兒髮	
小妖	宋	神仙世界	小蓬頭	
岳勝	宋	天門陣	黑三	
朱仝	宋	七星聚義	黑三	
張憲	宋	鎮潭州	千斤	
岳雲	宋	鎮潭州	千斤、甩髮（鬃網）	
史文恭	宋	一箭仇	黑三、甩髮（鬃網）	
盧俊義	宋	一箭仇	黑三	
林沖	宋	一箭仇、扈家莊	黑三、千斤	
		林沖夜奔、野豬林	千斤、甩髮	
高寵	宋	挑滑車	千斤	
武松	宋	一箭仇	蓬頭、千斤	

人物	年代	戲碼	鬚髮	備註
脫脫	元	戰滁州	白滿、鬃髮	

人物	年代	戲碼	鬚髮	備註
周遇吉	明	對刀步戰	黑三	
穆易奇	明	白水灘	千斤、甩髮	

人物	年代	戲碼	鬚髮	備註
賀天保	清	洗浮山	黑三	
李昆	清	惡虎村	黲三	

人物	年代	戲碼	鬚髮	備註
金吒	無	泗州城	大蓬頭	
木吒	無	泗州城	大蓬頭	
哪吒	無	泗州城	大蓬頭	
蓮花童	無	百鳥朝鳳	大蓬頭	
劉海	無	海屋添籌	孩兒髮	
黃毛童	無	蟠桃會	大蓬頭	
柳仙	無	蟠桃會	大蓬頭	
二郎神	無	青石山	千斤、蓬頭	

小生

人物	年代	戲碼	鬃髮	備註
田法章	周	黃金台	甩髮	
趙武	周	趙氏孤兒	孩兒髮、辮髮	

人物	年代	戲碼	鬃髮	備註
姚能	東漢	姚期	甩髮	

人物	年代	戲碼	鬃髮	備註
焦仲卿	三國	孔雀東南飛	甩髮	

人物	年代	戲碼	鬃髮	備註
薛丁山	唐	棋盤山	甩髮	
羅成	唐	羅成叫關	甩髮、千斤	

人物	年代	戲碼	鬃髮	備註
楊宗保	宋	穆天王、破洪州	甩髮	
許仙	宋	白蛇傳	甩髮	
陳世美	宋	秦香蓮	甩髮	
楊文廣	宋	楊門女將	孩兒髮、辮髮	

人物	年代	戲碼	鬃髮	備註
朱文遜	元	戰太平	甩髮	

人物	年代	戲碼	鬃髮	備註
李鳳鳴	明	陳三兩爬堂	甩髮	
周仁	明	周仁獻嫂、哭墳	甩髮	

娃娃生

人物	年代	戲碼	鬚髮	備註
琴童	周	馬鞍山	孩兒髮	
書僮	周	文昭關	孩兒髮	

人物	年代	戲碼	鬚髮	備註
呂恥	西漢	監酒令	孩兒髮	

人物	年代	戲碼	鬚髮	備註
書僮	三國	孔雀東南飛	孩兒髮	
二童兒	三國	借東風、群英會	孩兒髮	
眾道童	三國	借風燒船	孩兒髮	
二琴童	三國	空城計、龍鳳呈祥	孩兒髮	
家童	三國	捉放曹	孩兒髮	

人物	年代	戲碼	鬚髮	備註
書僮	唐	雙獅圖	孩兒髮	
琴童	唐	紅娘	孩兒髮	
百姓	唐	硃痕記	孩兒髮	
薛丁山	唐	汾河灣	孩兒髮	

人物	年代	戲碼	鬚髮	備註
書僮	宋	神仙世界	孩兒髮	
張繼保	宋	青風亭、打龍袍	孩兒髮	
沈香	宋	寶蓮燈	孩兒髮	
秋兒	宋	寶蓮燈	孩兒髮	
二仙童	宋	白蛇傳	孩兒髮	
岳雲	宋	岳家莊	孩兒髮	

人物	年代	戲碼	鬚髮	備註
唐芝	明	香羅帶	孩兒髮	

人物	年代	戲碼	鬚髮	備註
寶璉	明	荒山淚	孩兒髮	
金哥	明	玉堂春	孩兒髮	
薛倚哥	明	三娘教子	孩兒髮	

人物	年代	戲碼	鬚髮	備註
鄧元	無	黑水國	孩兒髮	
登方	無	黑水國	孩兒髮	

第二節　淨行於戲碼中之鬚髮

　　淨行的鬚髮造型，較生行多樣，在髯式方面有滿髯、扎髯、一字髯、二字髯、虬髯、王八髯、加撮髯、頦下濤，髮式有用髮、髮髻、蓬頭、鬖鬆、頭套辮子，外加附件耳毛子、鬢髮、千斤，顏色除基本黑、黲、白三色外，還有紅、紫、綠、黃各色。在髯式中掛滿髯及扎髯的人物為最多，其他的髯式人物有限，而在髮式上，用髮髻的較甩髮為多，蓬頭亦不少，而在用鬖鬆時必定與蓬頭組合成一體併用，絕不會單獨使用，其形如同成人的「孩兒髮」，掛扎髯者必附耳毛子，但耳毛子在其他的髯式中並不一定附帶，對於光嘴巴[3]的人物可單獨使用。掛白滿及黲滿的人物，大多附鬢髮，「千斤」大體上視為基本配戴物，但需視人物而用之，在淨行中以武化臉居多，「頭套辮子」用於清代人物，由此可確認鬚髮的使用各有各自的基本原則，因此在這些各自的基本原則的條件下，再行組合，人物在鬚髮上的造型就一一搭配而成。

人物	年代	戲碼	鬚髮	備註
吳剛	上古	嫦娥奔月	光嘴巴、蓬頭	
后羿	上古	嫦娥奔月	黑滿	
蚌精	上古	天香慶節	紅扎、蓬頭、耳毛子	

人物	年代	戲碼	鬚髮	備註
太乙真人	殷	乾元山	黑滿、蓬頭	
夜叉	殷	乾元山	光嘴巴、蓬頭	
姜尚	殷	渭水河	白滿、鬢髮	
北宮高	殷	渭水河	黑滿	

[3]　光嘴巴指人物不掛髯口

人物	年代	戲碼	鬚髮	備註
聞仲	殷	大回朝	白滿、鬢髮	
紂王	殷	大回朝	黲滿、鬢髮	
中軍	殷	大回朝	黑滿	
雷震子	殷	攻潼關	光嘴巴、髮鬏	
余化龍	殷	攻潼關	黲滿	
龍鬚虎	殷	攻潼關	紅扎、髮鬏、耳毛子	
申公豹	殷	封神榜	紅扎、耳毛子	
黃龍真人	殷	封神榜	黑滿	
赤金子	殷	封神榜	光嘴巴、蓬頭	

人物	年代	戲碼	鬚髮	備註
李剛	周	慶陽圖	黑扎、耳毛子	
周幽王	周	褒姒	黑滿	
潁考叔	周	伐子都	黑滿	
竇月蕉	周	清河橋	黲滿	
先蔑	周	摘纓會	黑滿、黑扎、耳毛子	
屠岸賈	周	八義圖	（前）黑滿、（後）黲滿	
魏絳	周	八義圖	黲滿、白滿、白鬢髮	
費無忌	周	戰樊城	黑滿	
烏城黑	周	戰樊城、哭秦庭	黑扎、耳毛子	
申包胥	周	長亭會、哭秦庭	黑滿	
專諸	周	魚藏劍、刺王僚	黑滿	
劉展雄	周	魚藏劍、刺王僚	紅扎、耳毛子	
姬僚	周	刺王僚	黲滿、千斤	
智伯	周	豫讓橋	黑滿	
沙龍	周	臥虎溝	黑扎、耳毛子	
卞莊	周	武昭關	黑扎、耳毛子	
慶忌	周	刺慶忌	黑滿	
夫差	周	西施	黑滿、白滿、白鬢髮	
鑄劍老人	周	西施	白滿、鬢髮	
西門豹	周	西門豹	黑滿、甩髮、耳毛子	
龐涓	周	馬陵道	黑滿	
王翦	周	五雷陣	黑滿	
毛賁	周	五雷陣	紅扎、耳毛子	
吳起	周	湘江會	黑滿	
伊立	周	黃金台	光嘴巴、千斤	

人物	年代	戲碼	鬚髮	備註
廉頗	周	完璧歸趙	黑滿	
		將相和	白滿、鬢髮	
須賈	周	贈綈袍	黑扎、耳毛子	
李雲龍	周	贈綈袍	黑滿	
荊軻	周	荊軻傳	黑滿	

人物	年代	戲碼	鬚髮	備註
秦始皇	秦	萬里長城	黑滿	
嘎七	秦	打城隍	黑滿	
趙高	秦	宇宙鋒	黲滿	
四朝官	秦	宇宙鋒	黑滿	
樊噲	秦	鴻門宴、九里山	黑滿	
王陵	秦	陵母伏劍	黲滿	
項羽	秦	取滎陽、霸王別姬	黑滿	
彭越	秦	霸王別姬	黑滿	
鍾離昧	秦	霸王別姬	黑滿	
項伯	秦	霸王別姬	黑一字、白滿	
曹參	秦	霸王別姬	黲滿	
陳賀	秦	霸王別姬	黑滿	
周蘭	秦	霸王別姬	黑滿	

人物	年代	戲碼	鬚髮	備註
呂產	西漢	監酒令	黑滿	
呂祿	西漢	監酒令	黑滿	
周勃	西漢	監酒令	白滿、鬢髮	
灌嬰	西漢	監酒令	黲滿	
劉蛟	西漢	十老安劉	黲滿	
李佐車	西漢	十老安劉	白滿、鬢髮	
壺衍鞮	西漢	蘇武牧羊	黑滿	
單于	西漢	蘇武牧羊	白滿、黑扎、黑滿	
胡克單	西漢	蘇武牧羊	黑扎、耳毛子	
毛延壽	西漢	漢明妃	黑滿	
呼韓耶	西漢	漢明妃	黑扎、耳毛子	
董宣	西漢	強項令	白滿、髮髻	

人物	年代	戲碼	鬚髮	備註
姚期	東漢	取洛陽、白蟒台	黑滿	
		草橋關、上天台、△打金磚	白滿、鬢髮、△髮鬆	
王英	東漢	太行山	紅一字	
吳漢	東漢	取洛陽、白蟒台	黑滿	
蘇獻	東漢	取洛陽、白蟒台	黲滿	
馬武	東漢	取洛陽、白蟒台、草橋關、打金磚	紅扎、耳毛子	
王元	東漢	取洛陽	黑滿	
巨無霸	東漢	飛叉陣	黑扎、耳毛子	
耿弇	東漢	飛叉陣	白滿、鬢髮	
郭榮	東漢	姚期、打金磚	黲滿、鬢髮	
中軍	東漢	姚期	黑滿	
黃二愣（飛龍）	東漢	黃一刀	黑一字	
姚剛	東漢	黃一刀、上天台、打金磚、姚期	光嘴巴、甩髮、千斤	耳毛子
馬強	東漢	黃一刀	光嘴巴、髮鬆	
牛毛	東漢	牛毛造反	紅扎、耳毛子、千斤	

人物	年代	戲碼	鬚髮	備註
曹操	三國	捉放曹、戰濮陽、戰宛城、青梅煮酒論英雄、擊鼓罵曹、群英會、橫槊賦詩、借東風、燒戰船、華容道、關羽傳、呂布與貂蟬、白門樓、斬顏良、徐母罵曹、博望坡、長坂坡、反西涼	黑滿	
		逍遙津、△陽平關	黲滿	
關羽	三國	讓徐州、青梅煮酒論英雄、斬顏良、古城會、博望坡、長坂坡、臨江會、華容道、戰長沙、單刀會、雪悌恨	大黑三、千斤	
		青石山	大黲三、千斤	

人物	年代	戲碼	鬚髮	備註
張飛	三國	借趙雲、轅門射戟、初出茅廬、龍鳳呈祥、△蘆花蕩、黃鶴樓、關羽傳、截江奪斗、△戰馬超、長坂坡、青梅煮酒論英雄、芒碭山、古城會、金鎖陣、博望坡、讓徐州、華容道、柴桑關、金雁橋、戰冀州、詐歷城	黑扎、耳毛子、△甩髮	
		造白袍	白扎、耳毛子	
夏侯淵	三國	博望坡、定軍山、逍遙津、戰冀州、詐歷城、兩將軍	黑扎、耳毛子、蓬頭	
夏侯惇	三國	戰宛城、斬顏良、博望坡、戰濮陽、借風、燒戰船、逍遙津	黑滿	
許褚	三國	戰宛城、斬顏良、博望坡、長坂坡、華容道、反西涼、借東風、燒戰船、關羽傳、群英會、陽平關	黑扎、耳毛子、蓬頭、雙墜鬃	
曹洪	三國	戰宛城、華容道、反西涼、陽平關、戰濮陽、長坂坡、借東風、燒戰船	紅扎、耳毛子	
華雄	三國	斬華雄	黪滿	
袁紹	三國	斬華雄	黪滿	
文醜	三國	盤河戰	黑扎、耳毛子	
鞠義	三國	盤河戰	紅一字	
董卓	三國	呂布與貂蟬	黪滿（二濤）	南方 丑行 北方 淨行
紀靈	三國	轅門射戟	黑滿	
典韋	三國	戰宛城、戰渭南、戰濮陽	紅扎、耳毛子	
雷緒	三國	戰宛城	黑一字	
樂進	三國	戰宛城、戰濮陽、長坂坡	黑滿	
曹仁	三國	戰宛城、金鎖陣、博望坡、取南郡、戰濮陽、關羽傳	黑滿	
顏良	三國	斬顏良、關羽傳	頦下濤、鼻卡、黑滿、黑扎	
徐晃	三國	斬顏良、反西涼、陽平關	黑滿	
蔡陽	三國	古城會、關羽傳	白滿、鬢髮	

人物	年代	戲碼	鬚髮	備註
許貢	三國	怒斬于神仙	黑滿	
李典	三國	長坂坡	黑滿	
文聘	三國	長坂坡、戰濮陽、群英會	黑滿	
張郃	三國	長坂坡、群英會、華容道、定軍山、借東風、燒戰船、△失街亭	黑滿、千斤、△黲滿	
太史慈	三國	群英會、借東風、燒戰船	紅扎、耳毛子	
黃蓋	三國	群英會、借東風、燒戰船、臥龍弔孝、壯別	白滿、髮鬆	
龐統	三國	群英會、借風、燒戰船	黑一字／黑滿	
張允	三國	群英會	黑一字	
徐盛	三國	借風、燒戰船	黑滿	
毛玠	三國	借風	黑滿	
周倉	三國	華容道、單刀會、雪悌恨、水淹七軍、青石山	黑扎、耳毛子	
夏侯墩	三國	華容道、定軍山、博望坡	黑滿、千斤	
司馬昭	三國	取南郡	黑滿	
魏延	三國	戰長沙、柴桑關、金雁橋、天水關	黑滿	
		戰冀州、詐歷城、兩將軍、天水關	黲滿	
賈化	三國	甘露寺	黑一字	
孫權	三國	甘露寺、單刀會、雪悌恨、關羽傳	紫滿	
韓擋	三國	龍鳳呈祥	黑滿	
周泰	三國	龍鳳呈祥、臥龍弔孝、雪悌恨	黑滿	
丁奉	三國	柴桑關、臥龍弔孝	黑滿	
蔣欽	三國	臥龍弔孝	黑滿	
龐德	三國	冀州城、詐歷城、兩將軍、反西涼	黑滿、黑一字	
嚴顏	三國	金雁橋、取成都	白滿、鬢髮	
楊阜	三國	冀州城、詐歷城、兩將軍	黑滿	
姜續	三國	冀州城、詐歷城、兩將軍	黑滿	
關平	三國	單刀會	光嘴巴、千斤	
司馬懿	三國	逍遙津	黑滿	
		失空斬、戰北原	白滿、鬢髮	
北斗星君	三國	百壽圖	黑滿、蓬頭	

人物	年代	戲碼	鬚髮	備註
夏侯德	三國	定軍山	黑一字	
杜齊（襲）	三國	陽平關	黑一字、甩髮（黑髮鬆）	
潘璋	三國	雪悌恨	黑滿	
周泰	三國	連營寨	黑滿	
張苞	三國	雪悌恨、連營寨	光嘴巴、甩髮	
沙摩河	三國	雪悌恨、連營寨	光嘴巴、蓬頭	
孟獲	三國	七擒孟獲	紅扎、耳毛子	
姜維	三國	天水關、鐵籠山、哭祖廟	黑滿	
		壩山谷	黲滿	
王朗	三國	罵王朗	白滿、鬢髮	
馬謖	三國	失街亭、斬馬謖	黑滿、千斤、甩髮	滿為髮質
司馬師	三國	空城計、鐵籠山、紅逼宮、哭祖廟	黑一字／黑滿	
鄭文	三國	戰北原	黑滿、甩髮	
夏侯霸	三國	七星燈	黑滿	
鄭艾	三國	壩山谷	黑滿	
		哭祖廟	黲滿	
馬邈	三國	江油關	黑扎、耳毛子	
朝官	三國	擊鼓罵曹	黑滿	
呂蒙	三國	造白袍	黑扎、耳毛子	

人物	年代	戲碼	鬚髮	備註
周處	晉	除三害	黑滿／紫滿／黑扎	耳毛子
賀道安	晉	審刺客	黲滿	
石龍	晉	審刺客	光嘴巴、甩髮	
道德真君	晉	九蓮燈	黑滿	
火判	晉	九蓮燈	紅扎、耳毛子	
陰陽判	晉	九蓮燈	白滿、鬢髮	
石勒	晉	桑園寄子	黑扎、耳毛子	
楊廣	隋	罵楊廣	黑扎、耳毛子	
麻叔謀	隋	南陽關	黑一字	
武保	隋	南陽關	黑一字／光嘴巴、耳毛子、千斤	
宇文成都	隋	南陽關	黑滿、蓬頭	
尚司徒	隋	南陽關	黑滿	
朱燦	隋	南陽關	黑扎、耳毛子	
尤俊達	隋	賈家樓／四平山／三家店	黑滿／紅扎、耳毛子	

人物	年代	戲碼	鬚髮	備註
程咬金	隋	賈家樓	紅扎、耳毛子	
史大奈	隋	三家店、三門街	黑扎、耳毛子	
魏文通	隋	麒麟閣	黑滿	
李元霸	隋	惜惺惺、四平山	光嘴巴、千斤	
齊國遠	隋	三家店		
單雄信	隋	當鐧賣馬、鎖五龍、三家店、虹霓關、賈家樓	紅扎、髮鬆、耳毛子	
中軍	隋	賈家樓	黑滿	
楊林	隋	三家店、打登州、賈家樓	白滿	

人物	年代	戲碼	鬚髮	備註
尉遲恭	唐	鎖五龍、御果園	黑滿	
		白良關、取帥印	黲滿	
		鳳凰山、敬德裝瘋、訪白袍、三江越虎城	白滿、鬢髮、髮鬆	山神廟
蓋蘇文	唐	淤泥河、汾河灣、柳迎春	紅扎、耳毛子	
		三江越虎城	紅扎、耳毛子、蓬頭、髻鬆	
張士貴	唐	獨木關	黑滿	
		龍門陣	黑加嘴（黑扎、耳毛子）	
辛文禮	唐	火燒裴元震、虹霓關	黑扎、耳毛子、千斤	
程咬金	唐	虹霓關	黑加嘴	
		取帥印	黲扎、耳毛子	
元吉	唐	十道本	光嘴巴、孩兒髮	
李密	唐	斷密澗	黲滿、千斤	
殷開山	唐	斷密澗	黑滿	
建成	唐	御果園、十道本	王八鬚	
黃壯	唐	御果園	紅扎、耳毛子	
突厥王	唐	花木蘭	黑扎、耳毛子	
劉國珍	唐	白良關	黑扎紅扎	
尉遲寶琳	唐	白良關	光嘴巴、千斤	
安殿寶	唐	獨木關	黑扎、耳毛子	
張憲宗	唐	獨木關	扎、耳毛子	
尉遲寶慶	唐	三江越虎城	黑滿	
葫蘆大王	唐	摩天嶺	黑扎、耳毛子、蓬頭	
周武	唐	摩天嶺	黑一字	
紅苗蠻	唐	摩天嶺	黑滿	

人物	年代	戲碼	鬚髮	備註
郭榮	唐	金水橋	黲滿	
詹太師	唐	乾坤帶	黲滿	
展太師	唐	選元戎	黲滿	
展虎	唐	選元戎	黑一字	
嚴太師	唐	選元戎	黲滿	
王班超	唐	界牌關	白扎、耳毛子（白滿）	反掛
蘇寶童	唐	界牌關	黑扎、耳毛子	
竇一虎	唐	棋盤山、蘆花河	紅一字、耳毛子	
樊虎	唐	馬上緣	黲滿	
樊龍	唐	馬上緣	紅扎、耳毛子	
烏禮黑	唐	蘆花河	黑滿、耳毛子、蓬頭	
鐵板道人	唐	蘆花河	光嘴巴、大蓬頭	
張泰（台）	唐	法場換子	黑滿	
多九公	唐	簾錦楓	黲滿	
巴虎	唐	桃花塢	黑一字	
鮑自安	唐	嘉興府、四杰村、巴駱和、龍潭鮑駱	白滿、髮鬏	
大馬快	唐	嘉興府	黑一字	
廖錫寵	唐	四杰村	黲滿、鬢髮	
花振芳	唐	四杰村、巴駱和	黲滿	
任正千	唐	巴駱和	黑滿	
巴龍	唐	巴駱和	黑扎、耳毛子	
蕭月	唐	巴駱和、四杰村	光嘴巴、蓬頭	
沈謙	唐	粉妝樓	黲滿	
敖廣（東海）	唐	水簾洞、鬧龍宮	白滿、鬢髮	
敖（北海）	唐	水簾洞	黲滿／黲扎	
敖（西海）	唐	水簾洞	黲滿	
敖欽	唐	水簾洞、鬧龍宮	紅扎、耳毛子	
敖順	唐	水簾洞、鬧龍宮	黑扎、耳毛子	
牛魔王	唐	水簾洞、鬧龍宮、芭蕉扇	黑扎、耳毛子	
象農王	唐	水簾洞	光嘴巴、蓬頭	
金錢王	唐	水簾洞	光嘴巴、蓬頭	
梅花王	唐	水簾洞	光嘴巴、蓬頭	
獨角王	唐	水簾洞	光嘴巴、蓬頭	
獅頭王	唐	水簾洞	光嘴巴、蓬頭	

人物	年代	戲碼	鬚髮	備註
蛟木王	唐	水簾洞	光嘴巴、蓬頭	
李靖	唐	安天會、無底洞	黑滿	
巨靈	唐	安天會	黑扎、耳毛子、鬖鬆、蓬頭	
溫天君（靈官）	唐	安天會	紅扎、耳毛子	
趙公明	唐	安天會	黑滿、千斤	
羅猴	唐	安天會	光嘴巴	
吊客	唐	安天會	白滿、鬖髮	
風神	唐	安天會	白滿、鬖髮	
白虎	唐	安天會	白滿、鬖髮	
北斗星君	唐	安天會	黑滿	
孫悟空	唐	安天會	光嘴巴、黃耳毛子、千斤	
雷公	唐	安天會	光嘴巴、鬖鬆	
金吒	唐	安天會	光嘴巴、蓬頭	
木吒	唐	安天會	光嘴巴、蓬頭	
閻王	唐	鬧地獄、目蓮救母、蓮花塘	黑扎、耳毛子	
判官	唐	鬧地獄	黑扎、耳毛子	
快如雄	唐	火雲洞	光嘴巴、蓬頭	
悟淨	唐	無底洞、金錢豹	黑一字、蓬頭、紅一字	
鼠精	唐	無底洞	光嘴巴、蓬頭	
貓精	唐	無底洞	光嘴巴、蓬頭、髮鬆	
金錢豹	唐	金錢豹	光嘴巴、千斤、鬖鬆、蓬頭	
小豹	唐	金錢豹	光嘴巴、小蓬頭	
楊國忠	唐	進蠻詩、梅妃	黑滿	
蠻王	唐	賀蠻詩	紅扎、耳毛子	
安祿山	唐	太真外傳	黑滿	
鍾馗	唐	鍾馗嫁妹	黑扎、耳毛子	
大鬼	唐	鍾馗嫁妹	光嘴巴、千斤、鬖鬆、蓬頭、耳毛子	
李仁	唐	硃痕記	黑滿	
田承嗣	唐	紅線盜盒	黲滿、鬖髮	
黃衫客	唐	霍小玉	紅扎、耳毛子	
龐勛	唐	胭脂虎	黑扎、耳毛子	
月下老人	唐	彩樓配	白滿、鬖髮	

人物	年代	戲碼	鬚髮	備註
魏虎	唐	投軍降馬、誤卯三打、算糧、銀空山	黑扎、耳毛子	
		大登殿	黑扎、耳毛子、髮鬏、黑一字	
西涼王	唐	誤卯三打	黲滿	
王君可	唐	征東	黲滿	
慧明	唐	紅娘	光嘴巴、黑蓬頭	
楊子林	唐	浣花溪	黑滿	
大鬼	唐	目蓮救母、遊六殿、滑油山	黑扎、蓬頭、髻鬏、耳毛子	
鬼王	唐	遊六殿	黑滿	
黃巢	唐	祥梅寺	黑滿、千斤	
孟覺海	唐	祥梅寺／雅觀樓	紅扎、耳毛子／黑滿、黑一字	
朱溫	唐	祥梅寺、太平橋	黑扎、耳毛子／紅扎	
王天龍	唐	珠簾寨	紅扎、耳毛子	
王天虎	唐	珠簾寨	黑扎、耳毛子	
周德威	唐	珠簾寨	黑滿	
李克用	唐	珠簾寨、飛虎山	白滿、鬢髮	
班方臘	唐	雅觀樓	黑扎、耳毛子	
卞意隨	唐	太平橋	黑一字、髻鬏、蓬頭	
山神	唐	西遊記	紅扎、蓬頭、耳毛子	
劉洪	唐	西遊記	黑滿	
南海龍王	唐	水簾洞	黲滿	
任正千	唐	綠牡丹	黑滿	

人物	年代	戲碼	鬚髮	備註
郭威	五代	雙觀星	黑扎、耳毛子	
鄭子明	五代	高平關、打瓜園	黑一字、黑耳毛子、千斤、髮髻	光嘴巴
韓通	五代	高平關	黑扎、耳毛子	
高行周	五代	高平關	白滿、鬢髮	
鄭恩	五代	三打陶三春、打龍棚	黑扎、耳毛子、髮鬏	
竇瑤	五代	打竇瑤	黲滿	

人物	年代	戲碼	鬚髮	備註
包拯	宋	秦香蓮、打鑾駕、打龍袍、鍘判官、雙包案、瓊林宴、赤桑鎮、遇后探陰山、五花洞、鍘美案、鍘包勉、罷宴、包公傳	黑滿	
		太君辭朝	黪滿	
		狄龍案、長壽星	白滿、鬢髮	
盧方	宋	五鼠鬧東京	黑滿	
		花蝴蝶	黪滿、髮髻	
李逵	宋	真假李逵、青風寨、李逵探母、大名府、英雄義、丁甲山、一箭仇、神州擂、祝家莊、扈家莊	黑扎、耳毛子	
劉唐	宋	劉唐下書、潯陽樓、大名府、英雄義	黑扎、紫（紅）耳毛子、千斤	
		生辰綱、神州擂、祝家莊、扈家莊		
蔣門神（蔣忠）	宋	快活林、鴛鴦樓	黑扎、耳毛子	
		打酒館	黑一字、髮髻	
閻王（一殿）	宋	鍘判官	白滿、鬢髮	
閻王（二、三、六、七殿）	宋	鍘判官、罵閻羅、探陰山	黑扎、耳毛子	
閻王（四、五、八殿）	宋	鍘判官	黑滿	
閻王（九殿）	宋	鍘判官	黪滿	
閻王（十殿）	宋	鍘判官	紅扎、耳毛子	
晁蓋	宋	生辰綱	黑滿	
		潯陽樓	黪滿	
張天師	宋	雙沙河	黑扎、耳毛子	
		五花洞	黑滿、蓬頭	
孟良	宋	△演火棍、打韓昌、打青龍、打焦贊、洪羊洞、△穆柯寨、轅門斬子、天門陣	紅扎、耳毛子、△髮鬏	△燒山後──紅一字、髮鬏

人物	年代	戲碼	鬚髮	備註
潘洪	宋	賀后罵殿	黑滿	
		楊家將	黲滿	
		清官冊	白滿、髮鬏	
焦贊	宋	三岔口	黑扎、耳毛子、甩髮	
		打焦贊、打韓昌	黑扎、耳毛子、髮鬏	
		打曹豹、穆柯寨、轅門斬子、天門陣	黑扎、耳毛子	燒山——黑一字、髮鬏
		洪羊洞	黲扎、耳毛子	
葛登雲	宋	瓊林宴	黲滿、鬏髮	
煞神	宋	瓊林宴	黑扎、耳毛子、蓬頭、鬆鬏	
葛虎	宋	瓊林宴	光嘴巴、黑耳毛子	
蜈蚣大仙	宋	五花洞	紅扎、耳毛子、蓬頭	
青龍	宋	五花洞	黑扎、耳毛子	
白虎	宋	五花洞	白滿、鬏髮	
龍王	宋	五花洞	白滿、鬏髮	
蛤蟆精	宋	五花洞、五毒傳	光嘴巴、髮鬏	
李俊	宋	昊天關、收關勝	黲滿	
費豹	宋	昊天關	紅扎、耳毛子、髮鬏	
趙玉	宋	昊天關	黑一字	
張奎	宋	挑滑車	黑滿	
鄭懷	宋	挑滑車	黑滿	
鄭環	宋	挑滑車	黑一字	
黑風利	宋	挑滑車	頭套辮子、光嘴巴	
何元慶	宋	挑滑車	光嘴巴、千斤	
兀朮	宋	八大錘、小商河、挑滑車	光嘴巴、鬏髮辮（千斤）	蓬頭、鬆鬏
牛臯	宋	飛虎夢、挑滑車、岳家莊、九龍山	黑扎、耳毛子	
韓彰	宋	花蝴蝶	黑滿	
鄧車	宋	花蝴蝶	黑滿	
歐陽春	宋	花蝴蝶	紫滿	黲滿
徐慶	宋	鄧家堡、花蝴蝶	黑一字	
丁員外	宋	慶頂珠	黲滿、鬏髮	
倪榮	宋	打漁殺家	紅扎、耳毛子	
高球	宋	林沖夜奔	黲滿	
徐寧	宋	林沖夜奔	黑滿	

人物	年代	戲碼	鬚髮	備註
伽藍	宋	林沖夜奔、白蛇傳	光嘴巴、鬈鬆、黑蓬頭	
胡廷灼	宋	大名府、收關勝	黑扎、耳毛子	
關勝	宋	收關勝、紅桃山	黑滿、千斤	
草雞大王	宋	雁翎甲	紅扎、耳毛子	
秦明	宋	雁翎甲、大名府	紅扎（黑扎）、耳毛子	
公孫勝	宋	大名府／生辰綱	黑滿／黑一字、蓬頭	
宣贊	宋	大名府、收關勝	黑扎、耳毛子	
魯智深	宋	野豬林、醉打山門、大名府	虬髯、蓬頭	
王英	宋	大名府、神州擂、祝家莊、扈家莊	紅一字、耳毛子	
索超	宋	大名府	黑扎、耳毛子	
郝思文	宋	收關勝	黑滿	
楊七郎	宋	金沙灘	光嘴巴、蓬頭、鬈鬆	
		托兆碰碑	光嘴巴、甩髮、鬼髮	
韓昌	宋	金沙灘、打韓昌	光嘴巴、頭套辮子	
天齊王	宋	金沙灘	紅扎、耳毛子、千斤	
天齊王	宋	楊家將	紫滿	
楊二郎	宋	楊家將	黑滿	
楊三郎	宋	楊家將	黑一字、黑扎	
楊五郎	宋	五台山、天門陣	黑一字、蓬頭	虬髯
柴干	宋	打韓昌、天門陣	黑滿	
耶律休哥	宋	打韓昌	光嘴巴、頭套辮子	
蕭天佐	宋	天門陣	光嘴巴、頭套辮子	
白天佐	宋	天門陣、破洪州	光嘴巴、頭套辮子	
白天祖	宋	穆桂英	白滿、鬢髮	
雷祖	宋	天雷報、烏盆記	黑滿	
鍾馗	宋	烏盆記、嫁妹	黑扎、耳毛子	
判官	宋	王魁負桂英、烏盆記	黑扎、耳毛子	
海神	宋	王魁負桂英	黑滿	
揭諦神	宋	祭塔	黑滿	
塔神	宋	白蛇傳、祭塔	黑扎、耳毛子、雙鬈鬆	
王朝	宋	赤桑鎮、秦香蓮	黑滿／黑一字	
趙虎	宋	赤桑鎮、	黑一字、耳毛子、千斤	
趙斌	宋	赤桑鎮、鍘包勉	白二濤、耳毛子、千斤	
秦燦	宋	寶蓮燈	黲滿	
陰判	宋	神仙世界、目蓮救母	紅扎、耳毛子	

人物	年代	戲碼	鬚髮	備註
陽判	宋	神仙世界、目蓮救母	黑扎、耳毛子	
雪裡花豹	宋	岳家莊	黑扎、耳毛子、蓬頭	
張兆龍	宋	岳家莊	黑扎、耳毛子、蓬頭	
樂廷玉	宋	奪錦標、祝家莊、扈家莊	黑滿	
楊林	宋	奪錦標	紅扎、耳毛子	
尉遲恭	宋	殺四門	白滿、鬢髮	
蓋蘇文	宋	殺四門	紅扎、耳毛子	
佘洪	宋	竹林記	黑扎、髮鬖、耳毛子	
火神	宋	竹林記、紅桃山	紅扎、耳毛子	紫滿
狄雷	宋	八大錘	光嘴巴	
伍天錫	宋	車輪戰	黑一字	
劉慶	宋	珍珠烈火旗	紅扎、耳毛子	
郎天印	宋	珍珠烈火旗	黑扎、蓬頭、耳毛子	黑滿
�020善王	宋	珍珠烈火旗	白三、鬢髮	
東方清	宋	藏珍樓	紅扎、耳毛子	
東方亮	宋	藏珍樓	黑扎、耳毛子	
金眼和尚	宋	二籠山	蓬頭、光嘴巴	
銀眼和尚	宋	二籠山	髮鬖、光嘴巴	
王飛天	宋	蜈蚣嶺	黑扎、蓬頭、耳毛子	
蜈蚣道	宋	蜈蚣嶺	黑一字、耳毛子、髮鬖、蓬頭、千斤、鬢髮	
馬漢	宋	斷太后、包公傳、秦香蓮	黑一字	黑滿／黑三
劊子手	宋	鍘美案	黑一字	
董卓	宋	打龍袍	黲滿	
鄭子明	宋	斬黃袍	黑扎、耳毛子	
崔子建	宋	七星廟	黲滿	
歐陽芳	宋	下河東	黲滿	
呼延贊	宋	龍虎門	光嘴巴、黑耳毛子、千斤	
趙匡胤	宋	劉金定	黑滿	
潘豹	宋	賀后罵殿	黑一字	
韓延壽	宋	李陵碑	頭套辮子	
張洪	宋	清官冊	黑扎、耳毛子	
楊么	宋	洞庭湖	黲滿	
高旺	宋	牧虎關	黲滿、髮髻	
賈似道	宋	紅梅閣	黲滿	

人物	年代	戲碼	鬚髮	備註
高登	宋	豔陽樓	黑扎、耳毛子、千斤	
李鬼	宋	真假李逵	黑扎、耳毛子	
李七	宋	李七長亭	黑扎、耳毛子、蓬頭	
藍肖	宋	黑狼山	黑扎、耳毛子	
襄陽王	宋	銅網陣	黲滿	
方腊	宋	擒方腊	紅扎、耳毛子、髮鬆	
法文和尚	宋	鳳凰嶺	黑一字、蓬頭	
劉通	宋	青風寨	黑一字	
牛傑	宋	虎囊彈	紅扎、耳毛子	
楊明	宋	濟公傳	黑滿	
趙斌	宋	濟公傳	黑扎、耳毛子	
任原	宋	神州擂	黑扎、耳毛子	黑一字
一清道人	宋	生辰綱	黑滿、蓬頭	
張萬戶	宋	韓玉娘	黑一字	
許世英	宋	豔陽樓	光嘴巴、紅耳毛子、千斤	
中軍	宋	罷宴	黑滿	
大虎	宋	英雄義	光嘴巴、黑耳毛子	
大解子	宋	十字坡	黑一字／王八鬚	
士兵	宋	獅子樓	王八鬚	
張豪	宋	鴛鴦樓	黑滿	
雷應春	宋	紅桃山	黑扎、耳毛子	
鹿童	宋	盜仙草	光嘴巴、綠髮髻、綠蓬頭	
何濤	宋	七星聚義	光嘴巴、黑鬈鬆、耳毛子、千斤	
大頭目	宋	一箭仇	光嘴巴、黑鬈鬆、耳毛子、千斤	

人物	年代	戲碼	鬚髮	備註
常遇春	元	狀元印、百涼樓、奪太倉、九江口	黑滿	
白彥圖	元	狀元印	白滿、鬈髮	
胡大海	元	戰滁州、狀元印、取金陵、九江口	黑一字／黑扎、耳毛子	
蔣忠	元	狀元印、亂石山	黑一字、耳毛子	
薩墩	元	狀元印	紫滿（黲滿）、千斤	
赤福壽	元	狀元印、取金陵	黑滿	

人物	年代	戲碼	鬍髯	備註
李金榮	元	狀元印	黑扎、耳毛子	
劉福通	元	狀元印、百涼樓	黑滿／白滿、鬢髮	
蔣忠	元	百涼樓	黑扎、耳毛子	
于通海	元	取金陵	黑滿	
張定邊	元	九江口	白滿、鬢髮	
胡蘭	元	九江口	黑滿	
陳友傑	元	戰太平、江東橋、九江口	黑扎、耳毛子、蓬頭、鬙鬆	
陳友豹	元	戰太平	紫滿	
陳友諒	元	狀元印、江東橋、九江口	黑滿	
		戰太平	黲滿	
陳英豹	元	戰太平	紅扎／紅一字、耳毛子	
常遇春	元	江東橋	黑滿	
耶律受	元	梵王宮	黑扎、耳毛子	
狄龍康	元	得意緣	黲滿	

人物	年代	戲碼	鬍髯	備註
卯日雞	明	混元盒	紅扎、耳毛子	
白石怪	明	混元盒	白滿、鬢髮	
九陵道	明	混元盒	白滿、鬢髮	
蜈蚣精	明	混元盒	光嘴巴、雙鬙鬆	
蝎虎精	明	混元盒	光嘴巴、雙鬙鬆	
青石精	明	混元盒	黑扎、耳毛子	
通天教主	明	混元盒	黑滿	
廣成子	明	混元盒	黑滿	
多寶道	明	混元盒	黑滿	
張道陵	明	混元盒	黑滿	
蛤蟆精	明	混元盒	綠扎、耳毛子	
火德真君	明	梅玉配	紅扎、耳毛子	
蝴蝟	明	梅玉配	白滿、鬢髮	
張皂君	明	梅玉配	黑滿	
王振	明	忠孝全	光嘴巴、千斤	
張獻忠	明	忠孝雙全	黑滿	
侯上官	明	春秋配、畫古橋	黑扎、耳毛子	
中軍	明	春秋配、忠孝全	黑滿	
劉彪	明	法門寺	黑一字	
劉瑾	明	法門寺	光嘴巴、千斤	

人物	年代	戲碼	鬚髮	備註
聞朗	明	九更天	黑滿	
文秦臣	明	九更天	黑滿	
嚴佩韋	明	五人義、蘇州城	黑扎、耳毛子	
大咱麼	明	五人義	黑扎、耳毛子	
毛一鷺	明	五人義	黑滿	
二咱麼	明	五人義	一字	
徐延昭	明	二進宮、嘆皇陵、大保國	白滿、鬢髮	
楊大郎	明	嘆皇陵	黑滿	
楊三郎	明	嘆皇陵	黑一字	
李良	明	大保國	黲滿	
黃大順	明	四進士	黑滿	
顧覲	明	四進士	黑滿	
姚廷春	明	四進士	黑一字	
錢紳士	明	荒山淚	黲滿、鬢髮	
楊德勝	明	荒山淚	黑扎、耳毛子	
徐世英	明	通天犀、白水灘	紅扎、耳毛子、（髮鬆）	打灘——紅一字
夏副將	明	通天犀、白水灘	黑滿	
張龍	明	審頭刺湯	黑一字、耳毛子	
嚴士藩	明	一捧雪	黑滿	
李過（虎）	明	寧武關、刺虎、費宮人	黑扎、耳毛子	
嚴嵩	明	打嚴嵩	黲滿、鬢髮	
蘆林	明	蝴蝶盃	黲滿	
周監軍	明	鳳還巢	光嘴巴、千斤	
秦檜	明	假金牌	黲滿	
金眼豹	明	乾坤福壽鏡	紅扎、耳毛子	
劉宗敏	明	鐵冠圖	黑扎、耳毛子	
馬芳	明	馬芳困城	黑滿	
徐海	明	大紅袍	黑滿	
馬龍	明	山海關	黑滿	
金鰲大王	明	五彩輿	黑滿	
繳成光	明	飛波島	黑滿	
李自成	明	煤山恨	黑滿	
徐階	明	海瑞罷官	白滿、鬢髮	
阮大鋮	明	桃花扇	黑滿	

人物	年代	戲碼	鬚髮	備註
關泰	清	八蜡廟、拿蔡天化、連環套、義旗令、殷家堡、霸王莊、獨虎營	黑滿	
竇爾墩	清	英雄會	光嘴巴、紅耳毛子	
		盜御馬、連環套	紅扎、耳毛子	
賀天龍	清	連環套	黑滿	
賀天彪	清	連環套	黑一字	
巴永泰	清	連環套	黲滿	
賀天虎	清	連環套	黑一字、耳毛子	
二頭目	清	連環套	光嘴巴、紅耳毛子、髮鬆	
何路通	清	落馬湖、連環套	紅一字、耳毛子	
李佩	清	落馬湖	黲滿	
勝奎	清	劍峰山	白滿、鬢髮	
伍顯	清	劍峰山	黲滿	
焦振遠	清	劍峰山	黲滿	白扎
王棟	清	惡虎村	黑一字、耳毛子、髮鬆	
武天虬	清	惡虎村	紅扎、耳毛子	
濮天鵰	清	惡虎村	黑扎、耳毛子	黑滿
文郝	清	惡虎村	黑一字、耳毛子	
郝文	清	惡虎村	光嘴巴、耳毛子、千斤、甩髮	
竇虎	清	八蜡廟	黑一字	紅一字
費德恭	清	八蜡廟	黑扎、耳毛子	
米龍	清	八蜡廟	黑一字	
花德雷	清	溪皇莊	黑扎、耳毛子、千斤	
紀有德	清	溪皇莊	黲滿	
蔣旺	清	溪皇莊	光嘴巴、黑耳毛子、千斤	
鄧九公	清	十三妹	白滿、鬢髮	
黑風僧	清	能仁寺	黑扎、蓬頭、耳毛子	
海馬周三	清	十三妹	黑扎、耳毛子	
虎面僧	清	十三妹	光嘴巴、蓬頭	
二和尚	清	能仁寺	光嘴巴、蓬頭	
殷洪	清	殷家堡	白滿、鬢髮	黲滿
郝文僧	清	殷家堡	黑扎、蓬頭、耳毛子	
吳秦山	清	九龍盃	紅扎、耳毛子	
周應龍	清	九龍盃、普球山	黑扎、耳毛子	黑滿
武萬年	清	九龍盃	黑扎、耳毛子	
黃三太	清	賀龍衣、九龍盃、英雄會	黲滿	

人物	年代	戲碼	鬚髮	備註
濮大勇	清	英雄會	黑滿	
毛霸	清	青城十九俠	黲扎、蓬頭、耳毛子	
呂偉	清	青城十九俠	黲滿、髮髻	
武文華	清	武文華	黑扎、耳毛子	
郝世洪	清	武文華	黑滿	
郝士宏（世洪）	清	東昌府	黲滿	
郎如虎	清	東昌府	黑扎、耳毛子	
于六	清	洗浮山、義旗令	黑扎、耳毛子	黑滿
于七	清	洗浮山、△霸王莊、義旗令	黑一字、△甩髮	
薛金龍	清	薛家窩	白滿、鬢髮	
侯七	清	河間府、義旗令	黑扎、耳毛子	
黃龍基	清	霸王莊	黑滿、耳毛子	
楊香五	清	俠義圖	白滿、鬢髮	
蔡慶	清	普球山	白滿、鬢髮	
馬凱	清	永慶昇平	紅扎、耳毛子	
蔡天化	清	淮安府	黲滿、白滿、鬢髮、蓬頭	
鐵金翅	清	鐵公雞	海下濤、鼻卡	
傅國恩	清	畫春園	黑扎、耳毛子	
羅四虎	清	拿羅四虎	黑扎、耳毛子	
周屠	清	十二紅	黑一字	
謝虎	清	鄭州廟	光嘴巴、紅耳毛子、髮鬆	
鄧九公	清	紅柳村、△十三妹	黲滿、△白滿、鬢髮	

人物	年代	戲碼	鬚髮	備註
判官	無	蓮花塘	黲滿	
判官	無	蓮花塘	白滿、鬢髮	
判官	無	蓮花塘	黑扎、耳毛子	
判官	無	蓮花塘	黑扎、耳毛子	
白虎	無	泗州城	白滿、鬢髮	
趙玄壇	無	泗州城	黑滿	
青龍	無	泗州城	黲滿／黑扎、耳毛子	
靈官	無	泗州城	紅扎、耳毛子、千斤	
白鸚鵡	無	百草山	光嘴巴、蓬頭	
金翅鳥	無	百草山	光嘴巴、蓬頭	
金眼豹	無	百草山	光嘴巴、蓬頭	
孔宣	無	百草山	光嘴巴、蓬頭	

人物	年代	戲碼	鬚髮	備註
關白（伯）	無	英杰烈	黲滿	
史士龍	無	英杰烈	黑滿	
石須龍	無	英杰烈	黑滿	
周倉	無	青石山	黑扎、耳毛子	
值日功曹	無	青石山	黑滿	
漢鍾離	無	蟠桃會、海屋添壽	黑滿、蓬頭、髽鬏	
李靖	無	蟠桃會	黑滿	
李鐵拐	無	蟠桃會	黑一字（虬髯）	
黃包童	無	蟠桃會	光嘴巴、蓬頭	
柳仙	無	蟠桃會	光嘴巴、蓬頭	
周鳳英	無	辛安驛	紅扎、耳毛子	
財神	無	大賜福	黑一字	
金牛星	無	天河配	紅扎、耳毛子、蓬頭	
員外	無	荷珠配	白滿（白二濤）、髽鬏	反掛
維摩詰	無	天女散花	白滿、髽鬏	
郎二虎	無	藥茶記	黑一字、蓬頭	
報錄人乙	無	連陞店	王八鬚	
如來佛	無	摩登伽女	光嘴巴、蓬頭	
楊虎	無	皮匠殺妻	黑一字	

第三節　丑行於戲碼中之鬚髮

　　丑行的鬚髮造型，短小輕巧，不似淨行來的厚重繁雜，髯式並不少於淨行，而髮式均不如生行及淨行多，自然自形的髯式要比髮式來的豐富，在樣式上有丑三髯、一戳髯、二挑髯、八字髯、四喜髯、五撮髯、吊搭髯、鼻卡，其中除丑三髯稍長外，均屬短形髯。髮式有兒童的孩兒髮，年長者的髮髻及青年人的甩髮，鬚髮除了黑、黲、白三色外，還有紅色，附件亦有耳毛子、髽鬏、千斤，紅色的耳毛子與鬚髮在丑行中為特定人物專用，並不普遍。白四喜、白五嘴於丑行次要的人物中配戴時，可作彈性的搭配，因素在於戲箱中是否有足夠的備份，因此在不出規範下是可行的。

人物	年代	戲碼	鬚髮	備註
尤渾	殷	大回朝	丑三	
費仲	殷	大回朝	黑吊搭	
武吉	殷	渭水河	黑二挑	
辛甲	殷	渭水河	黑吊搭	

人物	年代	戲碼	鬚髮	備註
侯欒	周	黃金台	黑吊搭	
馬蘭	周	慶陽圖	黑吊搭	
向老	周	摘纓會	白五嘴	
魚丈人	周	蘆中人、浣紗記	白五嘴	
老丈人	周	魚藏劍	白五嘴	
牛二	周	魚藏劍	黑吊搭	
張紀	周	伐子都	白五嘴	
齊宣公	周	湘江會	白四喜	
齊莊王	周	海潮珠	白四喜	黑二濤
伯嚭	周	西施、哭秦庭／回營打圍	白五嘴／黑二濤	
逢強	周	西施	丑三	
鄢江師	周	戰樊城	丑三	
皂隸	周	黃金台	黑八字	

人物	年代	戲碼	鬚髮	備註
門官	秦	宇宙鋒	黑吊搭	
四朝官之一	秦	宇宙鋒	黑吊搭	

人物	年代	戲碼	鬚髮	備註
衛律	西漢	蘇武牧羊	黑吊搭	
常惠	西漢	蘇武牧羊	黑吊搭、黲吊搭	
欒布	西漢	十老安劉	白五嘴（白二濤）	
呂台	西漢	監酒令	黲五嘴	
呂簾	西漢	監酒令	黑鼻卡	
王龍	西漢	昭君出塞	丑三	

人物	年代	戲碼	鬚髮	備註
黃飛剛	東漢	黃一刀	黑八字	
愣兒	東漢	黃一刀	光嘴巴、包頭辮子	

人物	年代	戲碼	鬚髮	備註
曹操	三國	議劍	黑二濤	
李儒	三國	呂布與貂蟬	黑吊搭	
胡車	三國	戰宛城	黑二挑	
朝官（丁）	三國	擊鼓罵曹	黑八字	
吳天良	三國	芒碭山	黑吊搭	
夏侯恩	三國	長坂坡	丑三	
糜芳	三國	長坂坡	黑吊搭	
夏侯傑	三國	長坂坡	王八鬚	
蔣幹	三國	群英會、借東風、燒戰船	黑吊搭	
徐盛	三國	群英會、龍鳳呈祥、柴桑關、臥龍弔孝	黑吊搭	
賈化	三國	龍鳳呈祥	黑夾嘴（王八鬚、丑三）	
喬福	三國	龍鳳呈祥	白五嘴、鬢髮	
趙緒	三國	戰冀州、詐歷城、兩將軍	丑三	
趙統	三國	戰冀州	黑八字	
楊柏（相）	三國	戰冀州、詐歷城、兩將軍	黑吊搭	
梁寬	三國	戰冀州、詐歷城、兩將軍		
廖化	三國	戰冀州、詐歷城、兩將軍		
王能	三國	讓成都	白四喜	
王界	三國	讓成都	白五嘴	
夏侯尚	三國	定軍山	丑三	
夏侯恩	三國	定軍山	一戳	
程芝	三國	定軍山	丑三	
焦炳	三國	陽平關	黑二挑	
報子	三國	陽平關	一戳	
老軍甲	三國	空城計	白四喜	
老軍乙	三國	空城計	白五嘴	
米黨	三國	鐵籠山	白加嘴	
劉洪	三國	孔雀東南飛	黑吊搭	

人物	年代	戲碼	鬚髮	備註
劉二	晉	採花趕府	黑八字	

人物	年代	戲碼	鬚髮	備註
店家	隋	三家店	黑八字	
賈潤甫	隋	賈家樓	黑八字	
王老好	隋	當鐧賣馬	黑吊搭	

人物	年代	戲碼	鬚髮	備註
旗牌官	唐	虹霓關	丑三	
中軍	唐	虹霓關	白四喜	
程咬金	唐	鎖五龍、御果園、十道本、三家店	黑加嘴（王八鬚、黑二濤）	
		白良關	黲加嘴（黑四喜）	
		選元戎、取帥印、敬德裝瘋、棋盤山	白加嘴（白五嘴）、白鬢髮	
毛子珍	唐	摩天嶺	白五嘴	
廖貨	唐	樊江關	丑三	
董立	唐	巴駱和	黑吊搭	
二農夫	唐	巴駱和	黑八字	
胡里	唐	巴駱和	光嘴巴、紅髮鬆、耳毛子	
龜帥	唐	水簾洞、鬧龍宮	丑三	
土地	唐	安天會	白五嘴	
計都	唐	安天會	白五嘴	
杜保	唐	金錢豹	紅八字（紅丑三）	
小豹子	唐	金錢豹	光嘴巴、小蓬頭	
蝦將	唐	水簾洞	光嘴巴、小蓬頭	
傘鬼	唐	鍾馗嫁妹	光嘴巴、小蓬頭	
擔子鬼	唐	鍾馗嫁妹	白五嘴	
差役	唐	牧羊卷	白四喜	
王八	唐	胭脂虎	丑三	
賈費	唐	胭脂虎	白四喜	
門官	唐	彩樓配	丑三	
接採人（丁）	唐	彩樓配	白四喜	
乞丐（甲）	唐	投軍降馬	黑八字	

人物	年代	戲碼	鬚髮	備註
乞丐 （乙）	唐	投軍降馬	黑八字	
把關	唐	趕三關	黑八字	
魏虎	唐	賣餑餑／回龍閣	丑三／黑四喜	
		銀空山、大登殿	黑加嘴（黑扎、一字）	
莫老將	唐	趕三關	白四喜（白加嘴）	
馬達	唐	大登殿	黑八字	
孫飛虎	唐	紅娘	丑三	
史建臣	唐	浣花溪	黑四喜	
老軍	唐	珠簾寨	白五嘴	
吳土公	唐	廉錦楓	黪五嘴	
漁夫	唐	廉錦楓	白四喜	

人物	年代	戲碼	鬚髮	備註
關燕	五代	打櫻桃	王八鬚	
吳衍能	五代	打鋼刀	黑八字	
陶洪	五代	打瓜園	白五嘴、白髮鬆	

人物	年代	戲碼	鬚髮	備註
佘洪	宋	佘賽花	白五嘴、白髮鬆	
老周	宋	雙鎖山	白四喜	
苗宗善	宋	賀后罵殿	黑吊搭	
四老軍	宋	托兆碰碑	白四喜	
驛丞	宋	清官冊	丑三	
劉利華	宋	三岔口	光嘴巴、辮髻	
楊洪	宋	青龍棍、破洪洲	白五嘴、鬢髮	
大國舅	宋	四郎探母	頭套辮子（黑吊搭、鼻卡、黑八字）	光嘴巴
二國舅	宋	四郎探母	頭套辮子（黑吊搭、黑八字）	光嘴巴
穆瓜	宋	穆柯寨、轅門斬子	丑三	
穆天王	宋	穆柯寨	白四喜（白五嘴、白加嘴）	
旗牌	宋	轅門斬子	白四喜	
程宣	宋	洪羊洞	白五嘴（白吊搭）	

人物	年代	戲碼	鬚髮	備註
姜洪順	宋	太君辭朝	黑吊搭	
王輝	宋	楊門女將	白五嘴	
樵夫	宋	瓊林宴	白五嘴、髮鬆	
葛虎	宋	瓊林宴	黑八字	
江樊	宋	瓊林宴	白五嘴（白四喜）	
黃豹	宋	瓊林宴	黑八字	
張元龍	宋	秦香蓮	黑吊搭	
包勉	宋	赤桑鎮、鍘包勉	黑吊搭（黑八字）	
胡大炮	宋	五花洞	丑三（黑吊搭）	
武大郎	宋	五花洞	黑八字	
無能手	宋	雙釘記	丑三	
賈有禮	宋	雙釘記	黑八字	
油流鬼	宋	探陰山	光嘴巴、小蓬頭	
張義	宋	釣金龜	光嘴巴、髻髻	
張義（魂）	宋	行路訓子	光嘴巴、小甩髮	
劉升	宋	烏盆記	光嘴巴、鬃網、小甩髮	
趙大	宋	烏盆記	黑吊搭（黑八字）	
張別古	宋	烏盆記	白五嘴	
范景華	宋	斷太后	黑（二挑）八字	
地方	宋	斷太后	黑八字	
燈官	宋	打龍袍	丑三（黑吊搭）	
王龍	宋	打龍袍	丑三	
御醫	宋	打龍袍	白五嘴	
蔣平	宋	花蝴蝶、銅網陣	黑二挑	
沈仲元	宋	銅網陣	黑二挑	
賣酒人	宋	醉打山門	黑八字	
富安	宋	野豬林	丑三	
阮小二	宋	七星聚義、一箭仇、收關勝	光嘴巴、外水紗、髮鬆	
阮小五	宋	七星聚義、一箭仇	光嘴巴、外水紗	
武大魂	宋	武松殺嫂、武十回	黑八字、鬼髮	
大公	宋	武十回	白四喜（白五嘴）	
鄆哥	宋	武十回	光嘴巴、孩兒髮	
丑老道	宋	蜈蚣嶺	白五嘴	
潘老丈	宋	翠屏山	白五嘴	
酒保	宋	翠屏山	黑八字	
草雞大王	宋	時遷偷雞	丑三	

人物	年代	戲碼	鬚髮	備註
時遷	宋	時遷偷雞	黑二挑	
醉皂隸	宋	大名府	黑五嘴	
王八	宋	打花鼓	王八髯	
焦光普	宋	擋馬	光嘴巴	抹絡腮
草上飛	宋	丁甲山	一戳	
周亮（虎）	宋	丁甲山	一戳	
葛先生	宋	慶頂珠	丑三	
丁郎	宋	慶頂珠	黑吊搭	
大教師	宋	慶頂珠	光嘴巴、辮子	抹絡腮
賈斯文	宋	拿高登	黑八字（吊搭）	
二更夫	宋	拿高登	白四喜、白五嘴	
丑加官	宋	洛陽橋	丑三	
哈迷蚩	宋	陸文龍	丑三	
邱小義	宋	盜銀壺	黑二挑	
龜帥	宋	金山寺	丑三	
老師	宋	寶蓮燈	丑三	
舫翁	宋	白蛇傳	白五嘴、髮鬏	

人物	年代	戲碼	鬚髮	備註
劉高手	元	老黃請醫	白鼻卡（八字）小辮	
老黃	元	老黃請醫	白四喜	
山陽縣	元	六月雪	白四喜	
吳福	元	狀元印	黑吊搭	
張定邊	元	戰太平	黑吊搭（丑三）	
五福	元	赤福壽	丑三	

人物	年代	戲碼	鬚髮	備註
魏朋	明	陳三兩爬堂	黑吊搭	
金祥瑞	明	失印救火	黑吊搭（丑三）	
劉公道	明	法門寺	白四喜（白五嘴）	
老和尚	明	法門寺	白五嘴	
胡老爺	明	奇雙會	白五嘴（丑三）	
張大齊	明	千里駒	白五嘴	
儐相	明	鳳還巢	白五嘴	

人物	年代	戲碼	鬚髮	備註
年七	明	一捧雪	黑八字	
湯勤	明	審頭刺湯	黑吊搭、甩髮	
書吏	明	審頭刺湯	黑四喜	
嚴俠（祥）	明	打嚴嵩	黑吊搭（黑四喜）	
劉提	明	四進士	黑吊搭	
地葫蘆	明	五人義	光嘴巴	抹絡腮
楊青	明	四進士	丑三	
二桿	明	鴻鸞禧	黑八字	
金松	明	鴻鸞禧	黑吊搭（黲）	
苗慶	明	飛波島	黑二挑	
老回回	明	混元盒	白八字	
申公豹	明	混元盒	紅丑三	
蝎虎精	明	混元盒	光嘴巴、髮鬏	
德祿	明	御碑亭	光嘴巴、孩兒髮	
崇公道	明	女起解、玉堂春	白五嘴	
禁卒	明	女起解	黲八字（黑）	
驛丞官	明	女起解	丑三	
王八	明	玉堂春	王八鬚	
沈延齡	明	玉堂春	黑八字	
醫生	明	玉堂春	白八字	
抓地虎	明	白水灘	黑二挑	
趙飛	明	嘆皇陵	黑吊搭	
吳伸	明	春秋配	黑四喜	
禁卒	明	春秋配	黑吊搭	
石敬坡	明	春秋配	黑八字	
胡泰來	明	荒山淚	黑吊搭	
李紳士	明	荒山淚	丑三	
陰陽先生	明	辛安驛	白四喜	
石景波	明	畫古橋	黑八字	

人物	年代	戲碼	鬚髮	備註
二更夫	清	武文華	白五嘴	
楊香武	清	英雄會、九龍盃、普球山	黲二挑（黑）	
孫立	清	英雄會	一戳	
王伯雁	清	九龍盃	一戳（黑八字）	
歐陽德	清	雞鳴驛	丑三	

人物	年代	戲碼	鬚髮	備註
劉德泰	清	溪皇莊	黑二挑	
賈亮	清	溪皇莊	白二挑	
王樑	清	惡虎村	黑二挑	
于亮	清	落馬湖	光嘴巴	抹絡腮
丁三把	清	惡虎村	光嘴巴、外水紗	
朱光祖	清	霸王莊、獨虎營、殷家堡、淮安府、八蜡廟、連環套	黑二挑	
丑老道	清	拿蔡天化	白吊搭	
老道	清	八蜡廟	白四喜	
王棟	清	八蜡廟	黑八字	
索奈	清	連環套	黲四喜	
二更夫	清	連環套	黑八字、白四喜	
廚子	清	連環套	黑吊搭	
大報子	清	連環套	黑二挑	
王升	清	青城十九俠	黑八字、蓬頭	
賈珍	清	紅樓二尤	黑吊搭	
蒼頭	清	紅樓二尤	白五嘴	
三兒	清	能仁寺	黑八字	

人物	年代	戲碼	鬚髮	備註
張傻子	民國	尊海波瀾	光嘴巴、辮子	
張鐵嘴	民國	天河配	白五嘴	
曹國舅	民國	蟠桃會、海屋添壽	黑吊搭	
王半仙	民國	青石山	黑八字	
馬僮	民國	青石山	光嘴巴、耳毛子	
嘴子	民國	青石山	光嘴巴、鬊鬆	
蒼頭	民國	青石山	白五嘴（白二濤）	
土地	民國	百鳥朝鳳	白五嘴	
張公道	民國	狀元譜	黑八字（黑四喜）	
朱燦	民國	狀元譜	黑吊搭	
少儐相	民國	鎖麟囊	黑八字	
老儐相	民國	鎖麟囊	白五嘴	
浪子	民國	藥茶計	光嘴巴、甩髮	
小鬼	民國	打灶王	光嘴巴、小蓬頭	
灶王	民國	打灶王	丑三	

人物	年代	戲碼	鬚髮	備註
二哥	無	打灶王	黑八字	
劉祿敬	無	小上墳	丑三	
牧童	無	小放牛	光嘴巴、小辮（孩兒髮）	
吳倫	無	打沙鍋	黑八字	
曹老西	無	打沙鍋	光嘴巴、辮子	
趙伯嘉	無	打沙鍋	黑八字	
胡子林	無	打沙鍋	白五嘴	
四老爺	無	打麵缸	白五嘴（白四喜）	
王書吏	無	打麵缸	丑三	
大老爺	無	打麵缸	黑八字	
常天保	無	頂花磚	黑八字	
街坊	無	雙搖會	黑八字	
劉二混	無	打槓子	黑八字（一撮）	
崔華	無	絨花計	黑八字（黑吊搭）	
楊知縣	無	絨花計	黑吊搭	
儐相	無	送親演禮	白五嘴	
崔老爺	無	連陞店	白四喜、小辮（白五嘴）	
店家	無	連陞店	黑吊搭	
張古董	無	一疋布	黑八字	
不長坐	無	雙背櫈	黑八字	
伍六律	無	戲迷傳	丑三	
白先生	無	瞎子逛燈	丑三（黑八字）	
劉二	無	張三借靴	丑三	
張三	無	張三借靴	黑四喜	
王小	無	小過年	黑八字	
白瞎子	無	小過年	丑三	
縣官	無	巧縣官	丑三	
窮神	無	送窮	丑三	
高三	無	高三上墳	黑八字	
唐成	無	唐知縣審誥命	黑八字	
張年有	無	大小騙（僧道騙）	黑八字（黑四喜）	
徐大漢	無	戰霸州	黑四喜（黑二濤）	
中軍官	無	入侯府	白四喜	
段義仁	無	僧道騙	白五嘴	
艄翁	無	秋江	白五嘴	
陶大	無	審陶大	白加嘴	
徐九經	無	徐九經升官記	黑鼻卡	
馬思遠	無	馬思遠	白八字	

人物	年代	戲碼	鬚髮	備註
明天亮	無	思志成	黑二挑	
州官	無	青霞丹雪	黑吊搭	
王良	無	三盜令	黑吊搭	
周老太	無	蘇州城	光嘴巴、包頭辮子	
鑼夫	無	連陞店	白四喜	
小騙賊	無	大小騙	黑吊搭	
老書吏	無	一疋布	白二濤、孩兒髮	白滿
李鐵拐	無	蟠桃會	黑虬	
狗陰陽	無	龍鳳配	丑三（白二濤、鬢髮）	

第四節　老旦與雜於戲碼中之鬚髮

　　老旦雖屬旦行，但於此必須附帶提出，因其髮式幾乎與生、淨、丑行相同，但其樣式僅有髮髻及甩髮兩種，並且多為髮髻，而甩髮為特定人物為表演而用之，兩者均附鬢髮鬆，髮色為黲、白兩色。

　　「雜」大體上有兩種說法：一為泛指各種群眾角色的扮演者，多用於明、清戲曲中。一為指早期腳色行當之名[4]。如今以前者來論，除原本雜行[5]中的旗、鑼、傘、報外，再分支出武行[6]、流行[7]，不論如何分法，這三者在戲中的份量看來微不足道，但亦不可忽視，因其鬚髮的造型，亦有其基本原則的搭配組合，而其搭配組合的條件多依於戲中主要跟隨的人物為準，並且可做相當的彈性變化來運用，武行多於武戲中，流行多於文戲中，雜行於文武戲中均有，因此其鬚髮的配掛不勝枚舉，個體的佩掛及成體的組合，更可襯托主要人物的氣勢，並可造就整體舞台畫面的美感及劇中情境之氣氛。

4　中國大百科全書總編輯委員會《戲曲曲藝》編輯委員會，中國大百科全書出版社編輯部編1985，〈戲曲表演〉，《中國大百科全書〈戲曲曲藝〉》，頁556，上海：中國大百科出版社。
5　李洪春述，劉松岩整理，1982，〈黎園瑣談〉，《京劇長談》，頁361，北京：中國戲劇出版社。
6　同註5，頁362。
7　同註5，頁365。

老旦

人物	年代	戲碼	鬚髮	備註
秋母	周	桑園會	白鬂網、髮髻	

人物	年代	戲碼	鬚髮	備註
姚夫人	東漢	姚期	白鬂網、鬢髮	

人物	年代	戲碼	鬚髮	備註
劉母	三國	孔雀東南飛	黲鬂網	
徐母	三國	徐母罵曹	黲鬂網	

人物	年代	戲碼	鬚髮	備註
王夫人	唐	投軍降馬、母女會、大登殿、算糧	白鬂網、鬢髮	
柳迎春	唐	樊江關、△棋盤山	黲鬂網、△髮髻	
朱母	唐	硃痕記	黲鬂網、髮髻	
劉青提	唐	目蓮救母	黲鬂網、甩髮	
徐夫人	唐	法場換子	黲鬂網、髮髻	

人物	年代	戲碼	鬚髮	備註
賀氏	宋	青風亭	白鬂網、髮髻	
佘太君	宋	四郎探母、青龍棍、轅門斬子、破洪州、洪羊洞、太君辭朝	白鬂網、鬢髮	
張母	宋	牧虎關	黲鬂網、髮髻	
劉婆	宋	罷宴	白鬂網、鬢髮	
吳妙貞	宋	赤桑鎮	黲鬂網、鬢髮	
乳娘	宋	陸文龍	黲鬂網、鬢髮	
王后	宋	珍珠烈火旗	白鬂網、鬢髮	
康氏	宋	釣金龜、行路哭靈	黲鬂網、髮髻	
岳母	宋	岳母刺字	黲鬂網、髮髻	
許母	宋	艷陽樓	黲鬂網、髮髻	
李母	宋	李逵探母	白鬂網、髮鬆	
李后	宋	遇后	黲鬂網、髮鬆	

人物	年代	戲碼	鬚髮	備註
乳娘	明	春秋配	黲鬃網、髮髻	
陳氏	明	荒山淚	白鬃網、髮髻	
程夫人	明	鳳還巢	黲鬃網、鬢髮	

人物	年代	戲碼	鬚髮	備註
張媽媽	清	能仁寺	黲鬃網、鬢髮	

人物	年代	戲碼	鬚髮	備註
張媽媽	無	藥茶計	甩髮	

雜

人物	年代	戲碼	鬚髮	備註
四校尉	東漢	姚期	黑千斤	
四劊子手	東漢	姚期	黑千斤	

人物	年代	戲碼	鬚髮	備註
四遼將	唐	三江越虎城	黑千斤	

人物	年代	戲碼	鬚髮	備註
四勇士	宋	赤桑鎮	黑千斤	
四鬼卒	宋	李陵碑	小蓬頭	
四執殿官	宋	四郎探母	頭套辮子	
馬夫	宋	四郎探母	頭套辮子	
四遼兵	宋	四郎探母	頭套辮子	
四英雄	宋	艷陽樓	髮鬏、耳毛子、千斤	

人物	年代	戲碼	鬚髮	備註
八校尉	明	荒山淚	千斤	

人物	年代	戲碼	鬚髮	備註
馬氏 四兄弟	清	武文華	髮鬆、耳毛子、千斤	
四英雄	清	惡虎村	髮鬆、耳毛子、千斤	

結語

　　京劇的戲碼到底有多少齣？實在無法明確掌握，只能大致估計為一千三至兩千之間，因其中有連本戲，可拆為小戲或折子戲，而折子戲及小戲亦可組合成大戲或連本戲，又加上陸續編出的新戲，由於計算認定的方式各不相同，因此確切數量不易計出。

　　早期在民間戲曲人物穿關部份的記載有限，並且劇本在早期中所保留即抱持的記載行為，並未做有計畫性的延續，因此在日後的劇本中穿關部份日漸消失，如今的劇本幾乎沒有穿關記載，即使有也不詳盡。而於明代戲曲服飾史料中的《脈望館鈔校本古今雜劇、穿關》[8]，清代戲曲服飾史料中的《穿關題綱》[9]及昆劇服飾史料中的《昆劇穿戴》[10]，均有收錄部份戲曲人物的穿著，這些資料均為當朝宮中所收錄。皮黃戲於徽班進京後而盛行，加上朝廷的重視，因此其穿關記錄應始於清代戲曲服飾史料的《穿關題綱》。以當時的農商社會體系，只靠知識份子做穿關記載的是有限的，而當時慈禧對戲曲的嗜好，因此由宮中掌理優伶事宜的「昇平署」做統籌記載，故《穿關題綱》是原存昇平署，而且只記錄宮中所演過的戲碼，據說有三百多齣，如今保存下多少極有限。在當時所演出戲碼中的人物造型是非常講究而嚴謹的。不能馬虎或將就的，但到了民間演出時，雖是相同的戲碼人物，在受環境經費的影響下，就做了彈性的變化而將就了，加上口口相傳及南北地域性的不同，因此在造型上的標準定有出入，其中以滿髯為例，掛滿髯的人物，於早期大多掛二濤髯，兩者相異之處在於長短，二濤髯較滿髯為短。下端稍圓成弧形狀，其中的轉變在於人為及環境因素，關中戲箱不是為個人量身訂做的，是大眾化的。並且相同服飾的數量不定備足。因而無法配合演員身材打造完美的造型，因此會在二濤不足時，則掛滿，或於身材高的演員改掛滿如同二濤，如此一兩次的將就，會被認定為應該如此，加上掛滿較二濤有氣派，形成二濤逐漸消失，由滿替代，如今為尊重藝術而掛二濤者，均為演員私房的。

　　本章節雖只做男性的鬚髮造型上的記錄，但相同的亦受前題記載保存因素影響，在收集及尋訪上極為繁瑣困難，如今先將已收集到的鬚髮造型，以表格記錄方式呈現，只求方便日後生、淨、丑行的鬚髮在造型上的正確使用，尚有未登錄的，目前還在繼續的收尋求證中。

[8]　同註4，〈戲曲舞台美術〉，頁241。
[9]　同註8，頁46。
[10]　同註8，頁184。

今將目前已由文獻資料中收集來的穿關記載之鬚髮，列表於下：

《全元雜劇初編》脈望館鈔校內府附穿關本

劇目	行當	人物	髯式	備註
切鱠旦		白士中	三髭髯	
切鱠旦		楊衙內	三髭髯	
切鱠旦		院公	蒼白髯	
切鱠旦		李秉忠	三髭髯	
陳母教子		寇萊公	蒼白髯	
陳母教子	大末		三髭髯	
陳母教子	二末		三髭髯	
陳母教子		街坊	蒼白髯	
陳母教子		王拱辰	三髭髯	
五侯宴		李嗣源	三髭髯	
五侯宴		葛從周	三髭髯	
五侯宴		王彥軍	蒼白髯	
五侯宴		李亞子	三髭髯	
五侯宴		石敬瑭	三髭髯	
五侯宴		孟知祥	三髭髯	
五侯宴		劉知遠	三髭髯	
裴度還帶		王員外	三髭髯	
裴度還帶	正末	裴度	三髭髯	
裴度還帶		趙野鶴	三髭髯	
裴度還帶		李邦彥	三髭髯	
裴度還帶		山神	三髭髯	
裴度還帶		韓太守	蒼白髯	
哭存孝		李克用	三髭髯	
哭存孝		周德威	三髭髯	
哭存孝		李存孝	猛髯	
哭存孝		宇老兒	蒼白髯	
哭存孝		小末尼	三髭髯	
燕青博魚		宋江	三髭髯	
燕青博魚		吳學究	三髭髯	
燕青博魚	正末	燕青	三髭髯	
燕青博魚		燕大	三髭髯	
燕青博魚		燕二	三髭髯	

劇目	行當	人物	髯式	備註
破符堅		符堅	三髭髯	
破符堅	正末	王猛	蒼白髯	
破符堅		符融	三髭髯	
破符堅		桓中	三髭髯	
破符堅		王坦之	三髭髯	
破符堅	正末	謝安	三髭髯	
破符堅		符神	三髭髯	
破符堅		謝石	三髭髯	
破符堅		劉牢之	三髭髯	
破符堅		桓伊	三髭髯	
破符堅		謝琰	三髭髯	
圯橋進履		李斯	三髭髯	
圯橋進履		蒙恬	三髭髯	
圯橋進履	正末	張良	三髭髯	
圯橋進履		喬仙		鬅髮雙髻
圯橋進履		太白金星	白髯	白髮
圯橋進履		黃石公	白髯	
圯橋進履		李長者	三髭髯	
圯橋進履		貨卜先生	三髭髯	
圯橋進履		蕭何	三髭髯	
圯橋進履		韓信	三髭髯	
圯橋進履		灌嬰	三髭髯	
圯橋進履		張耳	三髭髯	
圯橋進履		申陽	三髭髯	
圯橋進履		陸賈	三髭髯	
破窯記		劉員外	蒼白髯	
破窯記		冠準	三髭髯	
破窯記		呂蒙正	三髭髯	
任風子		東華仙	三髭髯	
任風子		鍾離	猛髯	
任風子		呂洞賓	三髭髯	
任風子		韓湘子		雙髻
任風子		鐵拐李	猛髯	
任風子		張果老	白髯	白髮
任風子		曹國舅		雙髻髻陀頭
任風子		馬冊陽	三髭髯	三髻

劇目	行當	人物	鬚式	備註
任風子	正末	任風子	猛髯	
任風子		神子	猛髯	
汗衫記	正末	張義	蒼白髯	
汗衫記		張孝友	三髭髯	
汗衫記		邦老	猛髯	
汗衫記		趙興孫	三髭髯	
汗衫記		街坊	蒼白髯	
汗衫記		府尹	三髭髯	
疎者下船		吳姬光	三髭髯	
疎者下船		孫武子	三髭髯	
疎者下船		伍子胥	三髭髯	
疎者下船		太宰豁	三髭髯	
疎者下船	正末	楚昭公	三髭髯	
疎者下船		芊旋	三髭髯	
疎者下船		使命	三髭髯	
疎者下船		申包胥	三髭髯	
疎者下船		龍神	三髭髯	黑髮
疎者下船		百里奚	蒼白髯	
疎者下船		秦姬輦	三髭髯	
襄陽會		劉備	三髭髯	
襄陽會		趙雲	三髭髯	
襄陽會		關末	三髭髯	
襄陽會		張飛	猛髯	
襄陽會		蹇雍	三髭髯	
襄陽會		劉表	三髭髯	
襄陽會	正末	劉琦	三髭髯	
襄陽會	正末	王孫	三髭髯	
襄陽會		司馬徽	三髭髯	
襄陽會		龐德公	三髭髯	
襄陽會		冠峯	三髭髯	
襄陽會		曹操	三髭髯	
襄陽會		曹仁	三髭髯	
襄陽會		梅竺	三髭髯	
澠池會		秦昭公	三髭髯	
澠池會		白起	三髭髯	
澠池會		使命	三髭髯	

劇目	行當	人物	髯式	備註
澠池會		廉頗	三髭髯	
澠池會	正末	藺相如	三髭髯	
降桑椹		殿頭官	三髭髯	
降桑椹		蔡員外	蒼白髯	
降桑椹		劉普能	蒼白髯	
降桑椹		周景和	蒼白髯	
降桑椹		夏德閏	蒼白髯	
降桑椹		仇彥遠	蒼白髯	
降桑椹	正末	蔡順	三髭髯	
降桑椹		延岑	猛髯	
降桑椹		增福神	三髭髯	
降桑椹		門神	三髭髯	
降桑椹		戶尉	猛髯	
降桑椹		土地	白髯	
降桑椹		井神	三髭髯	黑髮
降桑椹		竈神	三髭髯	黑髮
降桑椹		弁冠	三髭髯	黑髮
降桑椹		雪神	白髯	白髮
降桑椹		雨師	三髭髯	
降桑椹		使命	三髭髯	
生金閣		孛老兒	蒼白髯	
生金閣	正末	郭成	三髭髯	
生金閣		正老人	蒼白髯	
生金閣		外老人	蒼白髯	
生金閣	正末	包拯	白髯	

《全元雜劇二編》脈望館鈔校內府附穿關本

劇目	行當	人物	髯式	備註
三戰呂布		袁紹	三髭髯	
三戰呂布		曹操	三髭髯	
三戰呂布		劉表	三髭髯	
三戰呂布		孔融	三髭髯	
三戰呂布		陶謙	蒼白髯	
三戰呂布		袁術	三髭髯	
三戰呂布		趙庄	三髭髯	

劇目	行當	人物	髯式	備註
三戰呂布		劉羽	三髭髯	
三戰呂布		公孫瓚	三髭髯	
三戰呂布		田客	三髭髯	
三戰呂布		呂布	三髭髯	
三戰呂布		侯成	三髭髯	
三戰呂布		高順	三髭髯	
三戰呂布		李肅	三髭髯	
三戰呂布		李儒	三髭髯	
三戰呂布		何蒙	三髭髯	
三戰呂布		陳廉	三髭髯	
三戰呂布		韓先	三髭髯	
三戰呂布		劉末	三髭髯	
三戰呂布	正末	張飛	猛髯	
三戰呂布		關末	三髭髯	
伊尹耕莘		東華子	三髭髯	
伊尹耕莘	正末	文曲星	三髭髯	
伊尹耕莘	正末	伊員外	蒼白髯	
伊尹耕莘		李老人	蒼白髯	
伊尹耕莘		方伯	三髭髯	
伊尹耕莘		天乙	三髭髯	
伊尹耕莘		仲虺	三髭髯	
伊尹耕莘		汝方	三髭髯	
伊尹耕莘	正末	伊尹	三髭髯	
伊尹耕莘		隱士	三髭髯	
伊尹耕莘		余軍	三髭髯	
伊尹耕莘		費昌	三髭髯	
伊尹耕莘		殿頭官	三髭髯	
智勇定齊		齊公子	三髭髯	
智勇定齊		晏嬰	三髭髯	
智勇定齊		田能	三髭髯	
智勇定齊		徐弘吉	三髭髯	
智勇定齊		徐弘義	三髭髯	
智勇定齊		李老兒	蒼白髯	
智勇定齊		秦姬輦	三髭髯	
智勇定齊		孫操	三髭髯	
智勇定齊		吳起	三髭髯	

劇目	行當	人物	髯式	備註
老君堂		劉文靖	三髭髯	
老君堂		袁天罡	三髭髯	
老君堂		李淳風	三髭髯	
老君堂		馬三保	三髭髯	
老君堂		段志賢	三髭髯	
老君堂	正末	秦王	三髭髯	
老君堂		李密	猛髯	
老君堂		徐茂公	三髭髯	
老君堂		程咬金	猛髯	
老君堂		秦叔寶	三髭髯	
老君堂		魏徵	三髭髯	
老君堂		蕭銑	三髭髯	
老君堂		李靖	三髭髯	
老君堂		殿頭官	三髭髯	
老君堂		使命	三髭髯	
趙禮讓肥		趙孝	三髭髯	
趙禮讓肥	正末	趙禮	三髭髯	
趙禮讓肥		馬武	紅髯	
趙禮讓肥		鄧禹	三髭髯	
東堂老		趙國器	蒼白髯	
東堂老	正末	東堂老	蒼白髯	
東堂老		街坊	蒼白髯	
黃鶴樓		諸葛亮	三髭髯	
黃鶴樓		周瑜	三髭髯	
黃鶴樓		曾蕭	三髭髯	
黃鶴樓		劉末	三髭髯	
黃鶴樓	正末	趙雲	三髭髯	
黃鶴樓		關平	三髭髯	
黃鶴樓	正末	姜維	三髭髯	
黃鶴樓		關末	三髭髯	
黃鶴樓	正末	張飛	猛髯	
桃花女		任二公	蒼白髯	
桃花女		七星官	三髭髯	
桃花女		真武	三髭髯	撒髮
桃花女		執旗	猛髯	
存孝打虎		黃巢	猛髯	

劇目	行當	人物	髯式	備註
存孝打虎		殿頭官	三髭髯	
存孝打虎	正末	陳敬思	三髭髯	
存孝打虎		李克用	三髭髯	
存孝打虎		李嗣源	三髭髯	
存孝打虎		石敬塘	三髭髯	
存孝打虎		孟知祥	三髭髯	
存孝打虎		李思昭	三髭髯	
存孝打虎		劉知遠	三髭髯	
存孝打虎		周德威	三髭髯	
存孝打虎		鄧大戶	蒼白髯	
存孝打虎	正末	李存孝	猛髯	

《全元雜劇三編》脈望館鈔校內府附穿關本

劇目	行當	人物	髯式	備註
博望燒屯		劉末	三髭髯	
博望燒屯		關末	三髭髯	
博望燒屯		張飛	猛髯	
博望燒屯	正末	諸葛亮	三髭髯	
博望燒屯		道童		雙髻髾髮
博望燒屯		趙雲	三髭髯	
博望燒屯		曹操	三髭髯	
博望燒屯		張遼	三髭髯	
博望燒屯		劉封	三髭髯	
博望燒屯		糜竺	三髭髯	
博望燒屯		糜芳	三髭髯	
博望燒屯		管通	三髭髯	
留鞋記		李老兒	蒼白髯	
留鞋記		小末尼	三髭髯	
留鞋記		郭華	三髭髯	
留鞋記		伽藍	三髭髯	
留鞋記		包待制	白髯	
獨角牛		李老兒	蒼白髯	
獨角牛	正末	劉千	三髭髯	
獨角牛		獨角牛	猛髯	
獨角牛		香官	三髭髯	

劇目	行當	人物	髯式	備註
獨角牛	正末	出山虎	三髭髯	
連環記		董卓	三髭髯	
連環記		吳子蘭	蒼白髯	
連環記	正末	王允	蒼白髯	
連環記		李儒	三髭髯	
連環記		太白	三髭髯	
連環記		蔡邕	三髭髯	
連環記		呂布	三髭髯	
連環記		李肅	三髭髯	
符金錠		符彥卿	蒼白髯	
符金錠		趙弘殷	蒼白髯	
符金錠		張光遠	三髭髯	
符金錠		羅彥威	三髭髯	
符金錠		石守信	三髭髯	
符金錠		王審奇	三髭髯	
符金錠		周霸	三髭髯	
符金錠		李漢昇	三髭髯	
符金錠		趙廷幹	三髭髯	
符金錠		史彥昭	三髭髯	
符金錠		王朴	三髭髯	
浮漚記		孛老兒	蒼白髯	
浮漚記	正末	王文用	三髭髯	
浮漚記		邦老	猛髯	
浮漚記		太尉	紅髯	紅髮
浮漚記	正末	天曹	紅髯	紅髮
劉弘嫁婢		李遜	三髭髯	
劉弘嫁婢		太白	白髯	白髮
劉弘嫁婢	正末	劉弘	蒼白髯	
劉弘嫁婢		增福神	三髭髯	
劉弘嫁婢		裴使	三髭髯	
劉弘嫁婢		城隍	三髭髯	
劉弘嫁婢		李春郎	三髭髯	
蕤丸記		耶律萬戶	三髭髯	
蕤丸記		韓魏公	蒼白髯	
蕤丸記		范仲淹	蒼白髯	
蕤丸記		呂夷簡	三髭髯	

劇目	行當	人物	髯式	備註
轅丸記		文彥博	三髭髯	
轅丸記		陳堯佐	三髭髯	
轅丸記	正末	唐界	三髭髯	
轅丸記		李信	三髭髯	
轅丸記	正末	延壽馬	纏子髯	
賺蒯徹		蕭何	三髭髯	
賺蒯徹	正末	張良	三髭髯	
賺蒯徹		韓信	三髭髯	
賺蒯徹	正末	蒯徹	三髭髯	
賺蒯徹		隨何	三髭髯	
賺蒯徹		曹參	三髭髯	
賺蒯徹		王陵	三髭髯	
賺蒯徹		殿頭官	三髭髯	
小尉遲		劉無敵	猛髯	
小尉遲	正末	宇文慶	蒼白髯	
小尉遲		徐茂公	蒼白髯	
小尉遲		房玄齡	蒼白髯	
小尉遲	正末	尉遲公	猛蒼白髯	
小尉遲		秦叔寶	蒼白髯	
衣襖車		范仲淹	蒼白髯	
衣襖車		狄青	三髭髯	撒髮
衣襖車	正末	王環	蒼白髯	
衣襖車	正末	劉慶	猛髯	
衣襖車		旮雄	三髭髯	
衣襖車		車頭	三髭髯	
衣襖車		史牙恰	三髭髯	
衣襖車		李滾	三髭髯	
飛刀對箭		徐茂公	蒼白髯	
飛刀對箭		宇老兒	蒼白髯	
飛刀對箭	正末	薛仁貴	三髭髯	
飛刀對箭		摩利支	三髭髯	
飛刀對箭		高麗將	三髭髯	
孟母三移		齊檀子	蒼白髯	
孟母三移		子思	蒼白髯	
孟母三移		孟軻	三髭髯	
孟母三移		魯公子	三髭髯	

劇目	行當	人物	鬚式	備註
孟母三移		臧倉	三髭鬚	
孟母三移		樂亞子	三髭鬚	
十探子		宇老兒	蒼白鬚	
十探子		街坊	蒼白鬚	
十探子		劉彥芳	三髭鬚	
十探子	正末	李圭	三髭鬚	
十探子		范仲淹	三髭鬚	
十探子		經歷	三髭鬚	
十探子		呂夷簡	三髭鬚	
十探子		回回	回回鼻鬚	
十探子		漢兒官人	三髭鬚	
十探子		女真官人	纏子鬚	
十探子		達達官人	三髭鬚	
十探子		龐衙內	三髭鬚	
十探子		葛監軍	三髭鬚	
村樂堂		同知	纏子鬚	
村樂堂		防禦	三髭鬚	
村樂堂	正末	張孝友	蒼鬚	
村樂堂		曳剌	猛鬚	
村樂堂	正末	令史	三髭鬚	
村樂堂		府尹	三髭鬚	
鎖魔鏡		驅邪院主	三髭鬚	撒髮
鎖魔鏡		靈官	蒼白鬚	
鎖魔鏡		執旗	猛鬚	
鎖魔鏡		郭牙直	紅鬚	
鎖魔鏡		掌洞魔軍	三髭鬚	黑髮
鎖魔鏡		野馬大聖	紅鬚	
鎖魔鏡		藥聖大師	紅鬚	
鎖魔鏡		牛魔王	紅鬚	
鎖魔鏡		韓元帥	三髭鬚	黑髮
鎖魔鏡	正末	天神	三髭鬚	
鎖魔鏡		梅山大聖	三髭鬚	
鎖魔鏡		梅山二聖	三髭鬚	
鎖魔鏡		梅山三聖	三髭鬚	
鎖魔鏡		梅山四聖	三髭鬚	
鎖魔鏡		梅山五聖	三髭鬚	

劇目	行當	人物	鬈式	備註
鎖魔鏡		梅山六聖	三髭鬈	
鎖魔鏡		梅山七聖	三髭鬈	

《全元雜劇外編》脈望館鈔校內府附穿關本

劇目	行當	人物	鬈式	備註
臨潼闘寶		秦穆公	三髭鬈	
臨潼闘寶		百里奚	蒼白鬈	
臨潼闘寶		楚平公	三髭鬈	
臨潼闘寶	正末	伍奢	蒼白鬈	
臨潼闘寶		展雄	猛鬈	
臨潼闘寶		允公	三髭鬈	
臨潼闘寶		梁孝公	三髭鬈	
臨潼闘寶		秋胡	蒼白鬈	
臨潼闘寶		秦姬輦	三髭鬈	
伐晉興齊		晉平公	三髭鬈	
伐晉興齊		晏嬰	三髭鬈	
伐晉興齊	正末	田穰苴	三髭鬈	
伐晉興齊		軍政	三髭鬈	
伐晉興齊		慶舍	三髭鬈	
伐晉興齊		使命	三髭鬈	
樂毅圖齊		齊公子	三髭鬈	
樂毅圖齊		蘇代	三髭鬈	
樂毅圖齊	正末	田單	三髭鬈	
樂毅圖齊		王孫賈	三髭鬈	
樂毅圖齊		孫臏	三髭鬈	
樂毅圖齊		使命	三髭鬈	
樂毅圖齊		燕公子	三髭鬈	
樂毅圖齊		樂毅	三髭鬈	
吳起敵秦		秦昭公	三髭鬈	
吳起敵秦	正末	吳起	三髭鬈	
吳起敵秦		魏文侯	三髭鬈	
吳起敵秦		李克	三髭鬈	
吳起敵秦		季仲	三髭鬈	
吳起敵秦		姬成	三髭鬈	
吳起敵秦		淑簡	三髭鬈	

劇目	行當	人物	髯式	備註
吳起敵秦		蒙彪	三髯髯	
吳起敵秦		王雄	三髯髯	
吳起敵秦		張虎	三髯髯	
吳起敵秦		皇甫連	三髯髯	
吳起敵秦		澹臺豹	三髯髯	
吳起敵秦		西門受	三髯髯	
騙英布		蕭何	三髯髯	
騙英布		張子房	三髯髯	
騙英布		周勃	三髯髯	
騙英布		樊噲	三髯髯	
騙英布		王陵	三髯髯	
騙英布	正末	隨何	三髯髯	
騙英布		費客	三髯髯	
騙英布		英布	猛髯	
騙英布		楚使命	三髯髯	
暗度陳倉		項羽	三髯髯	
暗度陳倉		桓楚	三髯髯	
暗度陳倉		虞英	三髯髯	
暗度陳倉		季布	三髯髯	
暗度陳倉		鍾離昧	三髯髯	
暗度陳倉		范增	蒼白髯	
暗度陳倉		周殷	三髯髯	
暗度陳倉		沛公	三髯髯	
暗度陳倉		蕭何	三髯髯	
暗度陳倉		曹操	三髯髯	
暗度陳倉		灌嬰	三髯髯	
暗度陳倉		盧綰	三髯髯	
暗度陳倉		王陵	三髯髯	
暗度陳倉		周勃	三髯髯	
暗度陳倉		靳強	三髯髯	
暗度陳倉		柴武	三髯髯	
暗度陳倉	正末	韓信	三髯髯	
聚獸牌		蘇獻	三髯髯	
聚獸牌		王尋	三髯髯	
聚獸牌		王邑	三髯髯	
聚獸牌		巨無霸	紅髯	紅髮

劇目	行當	人物	髯式	備註
聚獸牌		劉文叔	三髭髯	
聚獸牌		鄧禹	三髭髯	撒髮
聚獸牌		馬武	紅髯	
聚獸牌		姚期	猛髯	
聚獸牌		郅鄆	猛髯	
聚獸牌		傅俊	三髭髯	
聚獸牌		堅潭	三髭髯	
聚獸牌	正末	馬援	三髭髯	
聚獸牌		嚴子陵	三髭髯	
聚獸牌		賈復	三髭髯	
聚獸牌		臧宮	三髭髯	
聚獸牌		杜茂	三髭髯	
雲臺門		嚴尤	蒼白髯	
雲臺門		蘇獻	三髭髯	
雲臺門		蘇成	三髭髯	
雲臺門	正末	劉欽	蒼白髯	
雲臺門		劉縯	三髭髯	
雲臺門		劉仲	三髭髯	
雲臺門		岳彥明	蒼白髯	
雲臺門		陰大公	蒼白髯	
雲臺門		山神	三髭髯	
雲臺門	正末	土地	白髯	
雲臺門		鄧禹	三髭髯	撒髮
雲臺門	正末	嚴光	三髭髯	
雲臺門		巨無霸	紅髯	紅髮
雲臺門		郅鄆	猛髯	
雲臺門		馬援	三髭髯	
雲臺門		殿頭官	三髭髯	
雲臺門		吳漢	三髭髯	
雲臺門		賈復	三髭髯	
雲臺門		耿弇	黃髯	
雲臺門		寇恂	三髭髯	
雲臺門		岑彭	三髭髯	
雲臺門		馮異	三髭髯	
雲臺門		朱祐	三髭髯	
雲臺門		祭遵	三髭髯	

劇目	行當	人物	髯式	備註
雲臺門		景丹	三髭髯	
雲臺門		蓋延	三髭髯	
雲臺門		堅渾	三髭髯	
雲臺門		耿純	三髭髯	
雲臺門		臧宮	三髭髯	
雲臺門		馬武	紅髯	
雲臺門		劉隆	三髭髯	
雲臺門		馬成	三髭髯	
雲臺門		王梁	三髭髯	
雲臺門		陳俊	三髭髯	
雲臺門		傅俊	三髭髯	
雲臺門		杜茂	三髭髯	
雲臺門		姚期	猛髯	
雲臺門		王霸	三髭髯	
雲臺門		任光	三髭髯	
雲臺門		李忠	三髭髯	
雲臺門		萬脩	三髭髯	
雲臺門		邳仝	紅髯	
雲臺門		劉植	三髭髯	
捉彭寵		劉末	三髭髯	
捉彭寵		鄧禹	三髭髯	
捉彭寵		馮異	三髭髯	
捉彭寵		姚期	猛髯	
捉彭寵		馬武	紅髯	
捉彭寵		岑彭	三髭髯	
捉彭寵	正末	吳漢	三髭髯	
捉彭寵		彭寵	三髭髯	
捉彭寵		王良	三髭髯	
捉彭寵		萬脩	三髭髯	
捉彭寵		徐彦鸞	三髭髯	
捉彭寵		吳加	三髭髯	
捉彭寵		彭忠	三髭髯	
五馬破曹		曹操	三髭髯	
五馬破曹		張遼	三髭髯	
五馬破曹		諸葛亮	三髭髯	
五馬破曹		糜笠	三髭髯	

劇目	行當	人物	鬄式	備註
五馬破曹		糜芳	三髭鬄	
五馬破曹	正末	黃忠	蒼白鬄	
五馬破曹		趙雲	三髭鬄	
五馬破曹		張飛	猛鬄	
五馬破曹	正末	馬超	紅鬄	
五馬破曹		馬良	三髭鬄	
五馬破曹		馬忠	三髭鬄	
五馬破曹		馬謖	三髭鬄	
五馬破曹		馬代	三髭鬄	
五馬破曹	正末	楊脩	三髭鬄	
五馬破曹		使命	三髭鬄	
龐統掠四郡		周瑜	三髭鬄	
龐統掠四郡		甘寧	三髭鬄	
龐統掠四郡		凌統	三髭鬄	
龐統掠四郡	正末	龐統	三髭鬄	
龐統掠四郡		孔明	三髭鬄	
龐統掠四郡		關末	三髭鬄	
龐統掠四郡		魯肅	三髭鬄	
龐統掠四郡		道童		雙髻鬆髮
龐統掠四郡		簡雍	三髭鬄	
龐統掠四郡		黃忠	蒼白鬄	
龐統掠四郡		張飛	猛鬄	
龐統掠四郡		趙雲	三髭鬄	
龐統掠四郡		劉峰	蒼白鬄	
龐統掠四郡		首將	蒼白鬄	
娶小喬		孫權	三髭鬄	
娶小喬		喬公	蒼白鬄	
娶小喬	正末	周瑜	三髭鬄	
娶小喬		魯子敬	三髭鬄	
娶小喬		呂蒙	三髭鬄	
娶小喬		韓當	三髭鬄	
娶小喬		程普	三髭鬄	
娶小喬		諸葛瑾	三髭鬄	
單戰呂布		冀王	三髭鬄	
單戰呂布		劉表	三髭鬄	
單戰呂布		陶謙	蒼白鬄	

劇目	行當	人物	髯式	備註
單戰呂布		公孫瓚	蒼白髯	
單戰呂布		袁術	蒼白髯	
單戰呂布		韓俞	蒼白髯	
單戰呂布		曹操	三髭髯	
單戰呂布		韓昇	三髭髯	
單戰呂布		孔融	三髭髯	
單戰呂布		王曠	三髭髯	
單戰呂布		趙庄	三髭髯	
單戰呂布		鮑信	三髭髯	
單戰呂布		張秀	三髭髯	
單戰呂布		喬梅	三髭髯	
單戰呂布		吳慎	三髭髯	
單戰呂布		田客	三髭髯	
單戰呂布		劉羽	三髭髯	
單戰呂布		劉末	三髭髯	
單戰呂布		關末	三髭髯	
單戰呂布	正末	張飛	猛髯	
單戰呂布		呂布	三髭髯	
單戰呂布		李肅	三髭髯	
單戰呂布		陳廉	三髭髯	
單戰呂布		高順	三髭髯	
單戰呂布		楊奉	三髭髯	
單戰呂布		魏悅	三髭髯	
單戰呂布		何蒙	三髭髯	
單戰呂布		侯成	三髭髯	
單戰呂布		陳恭	三髭髯	
單戰呂布		王允	三髭髯	
石榴園		曹操	三髭髯	
石榴園		張遼	三髭髯	
石榴園		劉末	三髭髯	
石榴園	正末	簡雍	三髭髯	
石榴園		關平	三髭髯	
石榴園	正末	張飛	猛髯	
石榴園	正末	楊脩	三髭髯	
單刀劈四冠		王允	蒼白髯	
單刀劈四冠		樊稠	三髭髯	

劇目	行當	人物	髥式	備註
單刀劈四冠		張濟	三髥髯	
單刀劈四冠		董承	三髥髯	
單刀劈四冠		李肅	三髥髯	
單刀劈四冠	正末	呂布	三髥髯	
單刀劈四冠		張遼	三髥髯	
單刀劈四冠		何蒙	三髥髯	
單刀劈四冠		魏悅	三髥髯	
單刀劈四冠		程廉	三髥髯	
單刀劈四冠		侯成	三髥髯	
單刀劈四冠		高順	三髥髯	
單刀劈四冠		楊奉	三髥髯	
單刀劈四冠		陳宮	三髥髯	
單刀劈四冠		劉末	三髥髯	
單刀劈四冠		張飛	猛髯	
單刀劈四冠	正末	關雲長	三髥髯	
單刀劈四冠		曹操	三髥髯	
單刀劈四冠		曹仁	三髥髯	
單刀劈四冠		曹霸	三髥髯	
單刀劈四冠		許褚	三髥髯	
單刀劈四冠		曹璋	三髥髯	
怒斬關平		簡雍	三髥髯	
怒斬關平		張飛	猛髯	
怒斬關平		馬超	紅髯	
怒斬關平		趙雲	三髥髯	
怒斬關平		黃忠	蒼白髯	
怒斬關平	正末	諸葛亮	三髥髯	
怒斬關平		關平	三髥髯	
怒斬關平		馬忠	三髥髯	
怒斬關平		張包	猛髯	
怒斬關平		趙沖	三髥髯	
怒斬關平		黃越	三髥髯	
怒斬關平		李老兒	蒼白髯	
怒斬關平		王榮	蒼白髯	
怒斬關平	正末	關西	猛髯	
怒斬關平		曳剌	猛髯	
怒斬關平	正末	關雲長	三髥髯	

劇目	行當	人物	鬠式	備註
怒斬關平		姜維	三髯鬠	
東籬賞菊		檀道濟	三髯鬠	
東籬賞菊	正末	陶淵明	三髯鬠	
東籬賞菊		使命	三髯鬠	
東籬賞菊		王弘	三髯鬠	
東籬賞菊		龐通之	三髯鬠	
東籬賞菊		顏延之	三髯鬠	
四馬投唐		王世充	三髯鬠	
四馬投唐		單雄信	三髯鬠	
四馬投唐		李密	三髯鬠	
四馬投唐		使命	三髯鬠	
四馬投唐		程咬金	猛鬠	
四馬投唐		徐茂公	三髯鬠	
四馬投唐		柳周臣	三髯鬠	
四馬投唐		賈閏甫	三髯鬠	
四馬投唐	正末	王伯當	三髯鬠	
四馬投唐		天兵		紅髮
四馬投唐		李靖	三髯鬠	
四馬投唐		殷開山	三髯鬠	
四馬投唐		馬三保	三髯鬠	
四馬投唐		段志賢	三髯鬠	
四馬投唐		唐元帥	三髯鬠	
四馬投唐		虞世南	三髯鬠	
四馬投唐		山神	三髯鬠	
四馬投唐		盛彥師	三髯鬠	
四馬投唐	正末	魏徵	三髯鬠	
慶賞端陽		房玄齡	三髯鬠	
慶賞端陽		尉遲敬德	猛鬠	
慶賞端陽		馬三保	三髯鬠	
慶賞端陽		段志賢	三髯鬠	
慶賞端陽	正末	柴紹	三髯鬠	
龍門隱秀		葛蘇文	三髯鬠	
龍門隱秀		薛仁貴	三髯鬠	
龍門隱秀		柳宇老兒	蒼白鬠	
龍門隱秀		大末	三髯鬠	
龍門隱秀		房玄齡	三髯鬠	

劇目	行當	人物	鬢式	備註
龍門隱秀		徐茂公	蒼白鬢	
龍門隱秀		薛孛老兒	蒼白鬢	
破風詩		韓愈	三髭鬢	
破風詩	正末	賈島	三髭鬢	
破風詩		陳皓古	三髭鬢	
破風詩		白侍節	三髭鬢	
魏徵改詔		唐元帥	三髭鬢	
魏徵改詔		劉文靖	三髭鬢	
魏徵改詔	正末	李靖	三髭鬢	
魏徵改詔		李密	三髭鬢	
魏徵改詔		程咬金	猛鬢	
魏徵改詔		裴仁基	三髭鬢	
魏徵改詔		蔡健得	三髭鬢	
魏徵改詔		王伯當	三髭鬢	
魏徵改詔	正末	秦叔寶	三髭鬢	
魏徵改詔		孟海公	三髭鬢	
魏徵改詔		徐茂公	三髭鬢	
魏徵改詔	正末	魏徵	三髭鬢	
魏徵改詔		殷開山	三髭鬢	
魏徵改詔		房玄齡	三髭鬢	
智降秦叔寶		殿頭官	三髭鬢	
智降秦叔寶		唐元帥	三髭鬢	
智降秦叔寶		房玄齡	三髭鬢	
智降秦叔寶		楚王	三髭鬢	
智降秦叔寶		陸德明	三髭鬢	
智降秦叔寶	正末	秦叔寶	三髭鬢	
智降秦叔寶		李均實	三髭鬢	
開詔救忠臣		韓延壽	三髭鬢	
開詔救忠臣		殿頭官	三髭鬢	
開詔救忠臣		八大王	三髭鬢	
開詔救忠臣		潘太師	三髭鬢	
開詔救忠臣		陳林	三髭鬢	
開詔救忠臣		柴敢	三髭鬢	
開詔救忠臣		呼延贊	猛鬢	
開詔救忠臣		楊令公	蒼白鬢	
開詔救忠臣	正末	楊景	三髭鬢	

劇目	行當	人物	髯式	備註
開詔救忠臣		七郎	猛髯	
開詔救忠臣		党彥進	猛髯	
開詔救忠臣	正末	寇萊公	三髭髯	
開詔救忠臣		潘仁美	三髭髯	
破天陣		寇萊公	蒼白髯	
破天陣	正末	苗士安	三髭髯	
破天陣		呼必顯	猛髯	
破天陣		韓延壽	三髭髯	
破天陣		胡祥	三髭髯	
破天陣	正末	楊景	三髭髯	
破天陣		岳勝	三髭髯	
破天陣		焦贊	猛髯	
破天陣		孟良	紅髯	
破天陣		李瑜	三髭髯	
破天陣		張蓋	三髭髯	
破天陣		楊宗保	三髭髯	
大破蚩尤		范仲淹	蒼白髯	
大破蚩尤		呂夷簡	三髭髯	
大破蚩尤	正末	寇準	蒼白髯	
大破蚩尤	正末	張天師	三髭髯	
大破蚩尤		使命	三髭髯	
大破蚩尤		蚩尤神	紅髯	
大破蚩尤	正末	關將	三髭髯	
大破蚩尤		關平	三髭髯	
大破蚩尤		周倉	猛髯	
大破蚩尤		天丁	三髭髯	
大破蚩尤		老人	蒼白髯	
大破蚩尤		驅邪院主	三髭髯	撒髮
大破蚩尤		執旗	猛髯	
岳飛精忠		金兀朮	三髭髯	
岳飛精忠		李綱	三髭髯	
岳飛精忠		秦檜	三髭髯	
岳飛精忠	正末	岳飛	三髭髯	
岳飛精忠		韓世忠	三髭髯	
岳飛精忠		張俊	三髭髯	
岳飛精忠		劉光世	三髭髯	

劇目	行當	人物	髯式	備註
打董達		鄭恩	猛髯	
打董達	正末	趙匡胤	三髭髯	
打董達		柴榮	三髭髯	
打董達		董達	猛髯	
打董達		趙老人	蒼白髯	
打董達		郭彥威	三髭髯	
陞堂記		官人	蒼白髯	
陞堂記		張端甫	三髭髯	
陞堂記		李老兒	蒼白髯	
魚籃記		張無盡	三髭髯	
魚籃記		寒山		髻髮
魚籃記		拾得		髻髮
魚籃記		土地	白髯	
度黃龍		東華仙	三髭髯	
度黃龍		鍾離	猛髯	
度黃龍	正末	呂洞賓	三髭髯	
度黃龍		士	三髭髯	
度黃龍		工	三髭髯	
度黃龍		商	三髭髯	
度黃龍		白衣老人	白髯	白髮
度黃龍		道童		雙髻髻髮
度黃龍		鐵拐李	猛髯	髻髮
度黃龍		張果老	白髯	白髮
度黃龍		韓湘子		雙髻
度黃龍		曹國舅		雙鬟髻
齊天大聖		元始天尊	三髭髯	
齊天大聖		乾天大仙	三髭髯	
齊天大聖		天丁神	三髭髯	
齊天大聖		郭牙直	紅髯	
齊天大聖		奴廝兒		黃髮
齊天大聖		梅山大聖	三髭髯	撒髮
齊天大聖		梅山二聖	三髭髯	撒髮
齊天大聖		梅山三聖	三髭髯	撒髮
齊天大聖		梅山四聖	三髭髯	撒髮
齊天大聖		梅山五聖	三髭髯	撒髮
齊天大聖		梅山六聖	三髭髯	撒髮

劇目	行當	人物	髯式	備註
齊天大聖		梅山七聖	三髭髯	撒髮
齊天大聖		巨靈神	紅髯	紅髮
齊天大聖		驅邪院主	三髭髯	撒髮
大劫牢		宋江	三髭髯	
大劫牢		呂學究	三髭髯	
大劫牢	正末	李應	三髭髯	
大劫牢		韓伯龍	三髭髯	
大劫牢		武松	猛髯	鬖髮
大劫牢		劉唐	三髭髯	
大劫牢		阮小五	三髭髯	
鬧銅臺		宋江	三髭髯	
鬧銅臺		蕭讓	三髭髯	
鬧銅臺		林沖	猛髯	
鬧銅臺	正末	張順	三髭髯	
鬧銅臺		燕青	三髭髯	
鬧銅臺		雷橫	三髭髯	
鬧銅臺		盧俊義	三髭髯	
鬧銅臺	正末	吳用	三髭髯	
鬧銅臺		道童		雙髻鬖髮
鬧銅臺		李逵	猛髯	
鬧銅臺		張橫	三髭髯	
鬧銅臺		徐寧	三髭髯	
鬧銅臺		秦明	猛髯	
鬧銅臺		朱仝	三髭髯	
東平府		宋江	三髭髯	
東平府		吳學究	三髭髯	
東平府		關勝	三髭髯	
東平府		呼延綽	猛髯	
東平府		武松	猛髯	
東平府		李逵	猛髯	
東平府		張青	三髭髯	
東平府		華蒙	三髭髯	
東平府		張順	三髭髯	
東平府		燕青	三髭髯	
東平府		徐寧	三髭髯	
東平府	正末	王矮虎	猛髯	

劇目	行當	人物	髯式	備註
東平府		社頭	三髭髯	
東平府		店主	蒼白髯	
九宮八卦陣		兀顏統軍	三髭髯	
九宮八卦陣		兀顏受	三髭髯	
九宮八卦陣		宿太尉	三髭髯	
九宮八卦陣		宋江	三髭髯	
九宮八卦陣		盧俊義	三髭髯	
九宮八卦陣		楊志	三髭髯	
九宮八卦陣		吳用	三髭髯	
九宮八卦陣		公孫勝	三髭髯	
九宮八卦陣	正末	李逵	猛髯	
九宮八卦陣		羅真人	三髭髯	
九宮八卦陣		道童		雙髻髾髮
九宮八卦陣		戴宗	三髭髯	
九宮八卦陣		諸武	三髭髯	
九宮八卦陣		韓通	三髭髯	
九宮八卦陣		彭起	三髭髯	
九宮八卦陣		秦明	猛髯	
九宮八卦陣		索超	三髭髯	
九宮八卦陣		朱仝	三髭髯	
九宮八卦陣		雷橫	三髭髯	
九宮八卦陣		陳達	三髭髯	
九宮八卦陣		楊志	三髭髯	
九宮八卦陣		杜千	三髭髯	
九宮八卦陣		宋萬	三髭髯	
九宮八卦陣		解珍	三髭髯	
九宮八卦陣		解寶	三髭髯	
九宮八卦陣		薛永	三髭髯	
九宮八卦陣		施恩	三髭髯	
九宮八卦陣		鄭天壽	三髭髯	
九宮八卦陣		王矮虎	猛髯	
鞭伏柳盜跖		秦穆公	三髭髯	
鞭伏柳盜跖		百里奚	蒼白髯	
鞭伏柳盜跖		楚公子	三髭髯	
鞭伏柳盜跖		伍奢	蒼白髯	
鞭伏柳盜跖	正末	伍子胥	三髭髯	

劇目	行當	人物	髯式	備註
鞭伏柳盜跖		吳公子	三髭髯	
鞭伏柳盜跖		姬光	三髭髯	
鞭伏柳盜跖		梁公子	三髭髯	
鞭伏柳盜跖		展雄	猛髯	
鞭伏柳盜跖		秋胡	三髭髯	
鞭伏柳盜跖		齊公子	三髭髯	
鞭伏柳盜跖		曹公子	三髭髯	
鞭伏柳盜跖		魯公子	三髭髯	
鞭伏柳盜跖		越公子	三髭髯	
鞭伏柳盜跖		鄭公子	三髭髯	
鞭伏柳盜跖		宋公子	三髭髯	
鞭伏柳盜跖		杞公子	三髭髯	
鞭伏柳盜跖		蔡公子	三髭髯	
鞭伏柳盜跖		陳公子	三髭髯	
鞭伏柳盜跖		燕公子	三髭髯	
鞭伏柳盜跖		魏公子	三髭髯	
鞭伏柳盜跖		韓公子	三髭髯	
鞭伏柳盜跖		趙公子	三髭髯	
鞭伏柳盜跖		晉公子	三髭髯	
鞭伏柳盜跖		殿頭官	三髭髯	

《全明雜劇第十冊》脈望館鈔校內府附穿關本

劇目	行當	人物	髯式	備註
寶光殿天真祝萬壽		東華仙	三髭髯	
寶光殿天真祝萬壽		白玉蟾		髯髮
寶光殿天真祝萬壽		王重陽	三髭髯	
寶光殿天真祝萬壽		瓊真大仙	三髭髯	
寶光殿天真祝萬壽		紫霄大仙	三髭髯	
寶光殿天真祝萬壽		鍾離	猛髯	雙髻
寶光殿天真祝萬壽		呂洞賓	三髭髯	
寶光殿天真祝萬壽	正末	玄虛真人	三髭髯	
寶光殿天真祝萬壽		孫公遠	蒼白髯	
寶光殿天真祝萬壽	正末	孫彥弘	三髭髯	
寶光殿天真祝萬壽		山神	三髭髯	
寶光殿天真祝萬壽		護法神	三髭髯	

劇目	行當	人物	髥式	備註
寶光殿天真祝萬壽	正末	華光	三髭髥	
寶光殿天真祝萬壽		彌羅洞主	三髭髥	
寶光殿天真祝萬壽		長生大帝	三髭髥	
寶光殿天真祝萬壽		福星	三髭髥	
寶光殿天真祝萬壽		祿星	三髭髥	
寶光殿天真祝萬壽		壽星	白髥	白髮
眾群仙慶賞蟠桃會		東華仙	三髭髥	
眾群仙慶賞蟠桃會	正末	南極星	白髥	白髮
眾群仙慶賞蟠桃會		鍾離	猛髥	雙髻
眾群仙慶賞蟠桃會		呂洞賓	三髭髥	
眾群仙慶賞蟠桃會		鐵拐李	猛髥	鬅髮
眾群仙慶賞蟠桃會		韓湘子		雙髻
眾群仙慶賞蟠桃會		張果老	白髥	
眾群仙慶賞蟠桃會		曹國舅		雙鬌髻
祝聖壽金母獻蟠桃		太上老君	白髥	白髮
祝聖壽金母獻蟠桃		金童		雙髻鬅髮
祝聖壽金母獻蟠桃	正末	遊奕使	三髭髥	
祝聖壽金母獻蟠桃		殿頭官	三髭髥	
祝聖壽金母獻蟠桃		李少君	三髭髥	
祝聖壽金母獻蟠桃		東方朔	三髭髥	
祝聖壽金母獻蟠桃	正末	衛叔卿	三髭髥	
祝聖壽金母獻蟠桃		鍾離	猛髥	雙髻
祝聖壽金母獻蟠桃		呂洞賓	三髭髥	
祝聖壽金母獻蟠桃		鐵拐李	猛髥	鬅髮
祝聖壽金母獻蟠桃		張果老	白髥	白髮
祝聖壽金母獻蟠桃		曹國舅		雙鬌髻
祝聖壽金母獻蟠桃		韓湘子		雙髻
祝聖壽金母獻蟠桃	正末	南極星	白髥	白髮
爭玉板八仙過滄海		白雲仙	三髭髥	
爭玉板八仙過滄海		神廚仙童		鬌髻
爭玉板八仙過滄海		鍾離	猛髥	雙髻
爭玉板八仙過滄海		鐵拐李	猛髥	
爭玉板八仙過滄海		韓湘子		雙髻
爭玉板八仙過滄海		張果老	白髥	白髮
爭玉板八仙過滄海		曹國舅		雙髻
爭玉板八仙過滄海	正末	呂洞賓	三髭髥	

劇目	行當	人物	鬚式	備註
爭玉板八仙過滄海		東海龍王	青沖髯	青髮
爭玉板八仙過滄海		南海龍王		紅髮
爭玉板八仙過滄海		西海龍王		白髮
爭玉板八仙過滄海		北海龍王	黑沖髯	黑髮
爭玉板八仙過滄海		水官	三髭髯	黑髮
爭玉板八仙過滄海		天官	三髭髯	
爭玉板八仙過滄海		地官	三髭髯	
爭玉板八仙過滄海		老君		白髮
慶豐年五鬼鬧鍾馗		知縣	三髭髯	
慶豐年五鬼鬧鍾馗	正末	鍾馗	三髭髯	
慶豐年五鬼鬧鍾馗		五道將軍	三髭髯	
慶豐年五鬼鬧鍾馗		殿頭官	三髭髯	
慶豐年五鬼鬧鍾馗		張伯循	三髭髯	
慶豐年五鬼鬧鍾馗	正末	鍾馗	紅髯	紅髮
慶豐年五鬼鬧鍾馗		天福神	三髭髯	
慶豐年五鬼鬧鍾馗		地福神	三髭髯	
慶豐年五鬼鬧鍾馗		春福神	三髭髯	
慶豐年五鬼鬧鍾馗		壽祿神	三髭髯	
慶豐年五鬼鬧鍾馗		竈神	三髭髯	黑髮
慶豐年五鬼鬧鍾馗		井神	三髭髯	黑髮
慶豐年五鬼鬧鍾馗		廚神	三髭髯	黑髮
慶豐年五鬼鬧鍾馗		門神	三髭髯	
慶豐年五鬼鬧鍾馗		戶神	三髭髯	
慶豐年五鬼鬧鍾馗		上陽真君	三髭髯	
慶豐年五鬼鬧鍾馗		中陽真君	三髭髯	
慶豐年五鬼鬧鍾馗		下陽真君	三髭髯	
賀萬壽五龍朝聖		捲簾大將軍	三髭髯	
賀萬壽五龍朝聖		福星	三髭髯	
賀萬壽五龍朝聖		祿星	三髭髯	
賀萬壽五龍朝聖		壽星	白髯	白髮
賀萬壽五龍朝聖	正末	飛天神主	三髭髯	
賀萬壽五龍朝聖		東海龍王	青髯	青髮
賀萬壽五龍朝聖		巡海大聖	三髭髯	鬅髮
賀萬壽五龍朝聖		南海龍王	紅髯	紅髮
賀萬壽五龍朝聖		北海龍王	三髭髯	黑髮
賀萬壽五龍朝聖		西海龍王	白髯	白髮

劇目	行當	人物	髶式	備註
賀萬壽五龍朝聖		江瀆神	三髭髶	黑髮
賀萬壽五龍朝聖		河瀆神	三髭髶	黑髮
賀萬壽五龍朝聖		淮瀆神	三髭髶	黑髮
賀萬壽五龍朝聖		濟瀆神	三髭髶	黑髮
賀萬壽五龍朝聖		金脊龍王	黃髶	黃髮
賀萬壽五龍朝聖		水官	三髭髶	

《全明雜劇第十一冊》脈望館鈔校內府附穿關本

劇目	行當	人物	髶式	備註
眾天仙慶賀長生會		殿頭官	三髭髶	
眾天仙慶賀長生會		東華仙	三髭髶	
眾天仙慶賀長生會		白居易	白髶	
眾天仙慶賀長生會		胡杲	蒼白髶	
眾天仙慶賀長生會		吉敏	蒼白髶	
眾天仙慶賀長生會		李真	蒼白髶	
眾天仙慶賀長生會		鄭據	蒼白髶	
眾天仙慶賀長生會		盧貞	蒼白髶	
眾天仙慶賀長生會		張輝	蒼白髶	
眾天仙慶賀長生會		李元爽	三髭髶	
眾天仙慶賀長生會		仙童		雙髻鬅髮
眾天仙慶賀長生會		鍾離	猛髶	雙髻
眾天仙慶賀長生會		呂洞賓	三髭髶	
眾天仙慶賀長生會		曹國舅		雙髻髻
眾天仙慶賀長生會		鐵拐李	猛髶	鬅髮
眾天仙慶賀長生會		張果老	白髶	白髮
眾天仙慶賀長生會		韓湘子		雙髻
眾天仙慶賀長生會		福星	三髭髶	
眾天仙慶賀長生會		祿星	三髭髶	
眾天仙慶賀長生會		壽星	白髶	白髮
慶冬至共享太平宴		諸葛	三髭髶	
慶冬至共享太平宴		黃忠	蒼白髶	
慶冬至共享太平宴		趙雲	三髭髶	
慶冬至共享太平宴		馬超	紅髶	
慶冬至共享太平宴		寒雍	三髭髶	
慶冬至共享太平宴		鞏固	三髭髶	

劇目	行當	人物	髯式	備註
慶冬至共享太平宴		糜竺	三髭髯	
慶冬至共享太平宴		糜芳	三髭髯	
慶冬至共享太平宴	正末	姜維	三髭髯	
慶冬至共享太平宴		劉備	三髭髯	
慶冬至共享太平宴		關末	三髭髯	
慶冬至共享太平宴		關平	三髭髯	
慶冬至共享太平宴		關興	三髭髯	
慶冬至共享太平宴		周倉	猛髯	
慶冬至共享太平宴	正末	張飛	猛髯	
慶冬至共享太平宴		劉德然	三髭髯	
慶冬至共享太平宴		范羌	三髭髯	
慶冬至共享太平宴		周瑜	三髭髯	
慶冬至共享太平宴		甘寧	三髭髯	
賀昇平群仙祝壽		南極仙	白髯	白髮
賀昇平群仙祝壽		鍾離	猛髯	雙髻
賀昇平群仙祝壽		鐵拐李	猛髯	
賀昇平群仙祝壽		張果老	白髯	白髮
賀昇平群仙祝壽		曹國舅		雙鬟髻
賀昇平群仙祝壽	正末	呂洞賓	三髭髯	
賀昇平群仙祝壽		山神	三髭髯	
賀昇平群仙祝壽		海蟾		鬏髮
賀昇平群仙祝壽		任風子	猛髯	
賀昇平群仙祝壽		陳咸子	三髭髯	
賀昇平群仙祝壽		陳摶	三髭髯	
賀昇平群仙祝壽		劉伶	三髭髯	
賀昇平群仙祝壽		天使	三髭髯	黑髮
慶千秋金母賀延年		殿頭官	三髭髯	
慶千秋金母賀延年		太乙真人	三髭髯	
慶千秋金母賀延年		沖虛真人	三髭髯	
慶千秋金母賀延年	正末	直符使者	三髭髯	
慶千秋金母賀延年		城隍	三髭髯	
慶千秋金母賀延年	正末	增福神	三髭髯	
慶千秋金母賀延年		陳平	三髭髯	
慶千秋金母賀延年		周勃	三髭髯	
慶千秋金母賀延年	正末	南極星	白髯	白髮
廣成子祝賀齊天壽		殿頭官	三髭髯	

劇目	行當	人物	髶式	備註
廣成子祝賀齊天壽		風后	三髭髶	
廣成子祝賀齊天壽		力牧公	三髭髶	
廣成子祝賀齊天壽		孫玄	三髭髶	
廣成子祝賀齊天壽		伏輝	三髭髶	
廣成子祝賀齊天壽		常壁	三髭髶	
廣成子祝賀齊天壽		道童		雙髻髾髮
廣成子祝賀齊天壽		九靈大仙	三髭髶	
廣成子祝賀齊天壽		玄真大仙	三髭髶	
廣成子祝賀齊天壽	正末	廣成子	白髶	白髮
廣成子祝賀齊天壽		威山鼠精	紅髶	
廣成子祝賀齊天壽		中嶽神	三髭髶	
廣成子祝賀齊天壽		東嶽	三髭髶	
廣成子祝賀齊天壽		西嶽	三髭髶	
廣成子祝賀齊天壽		南嶽	三髭髶	
廣成子祝賀齊天壽		北嶽	三髭髶	
廣成子祝賀齊天壽		江瀆神	三髭髶	黑髮
廣成子祝賀齊天壽		河瀆神	三髭髶	黑髮
廣成子祝賀齊天壽		淮瀆神	三髭髶	黑髮
廣成子祝賀齊天壽		濟瀆神	三髭髶	黑髮
廣成子祝賀齊天壽		張雄	三髭髶	
廣成子祝賀齊天壽		李豹	三髭髶	
廣成子祝賀齊天壽		李信甫	三髭髶	
廣成子祝賀齊天壽		吳全節	三髭髶	
廣成子祝賀齊天壽		張伯雨	三髭髶	
廣成子祝賀齊天壽		謝玄卿	三髭髶	
廣成子祝賀齊天壽		芳玉壺	三髭髶	
廣成子祝賀齊天壽		宰淵微	三髭髶	
廣成子祝賀齊天壽		直符	三髭髶	
黃眉翁賜福上延年		楊景	三髭髶	
黃眉翁賜福上延年		岳勝	三髭髶	
黃眉翁賜福上延年		焦贊	猛髶	髾髮
黃眉翁賜福上延年		党萬	三髭髶	
黃眉翁賜福上延年		党千	三髭髶	
黃眉翁賜福上延年		焦順	三髭髶	
黃眉翁賜福上延年		李欽	三髭髶	
黃眉翁賜福上延年		陳林	三髭髶	

劇目	行當	人物	髯式	備註
黃眉翁賜福上延年		柴敢	三髭髯	
黃眉翁賜福上延年		郎千	三髭髯	
黃眉翁賜福上延年		郎萬	三髭髯	
黃眉翁賜福上延年	正末	孟良	紅髯	
黃眉翁賜福上延年		金龍	三髭髯	
黃眉翁賜福上延年		金虎	三髭髯	
黃眉翁賜福上延年		封廣	三髭髯	
黃眉翁賜福上延年		冠萊公	蒼白髯	
黃眉翁賜福上延年	正末	黃眉翁	白髯	白髮
感天地群仙朝聖		長生大帝	三髭髯	
感天地群仙朝聖		廣成子	白髯	白髮
感天地群仙朝聖		赤松子	三髭髯	
感天地群仙朝聖		白玉蟾		鬅髮
感天地群仙朝聖		王重陽	三髭髯	
感天地群仙朝聖		劉長生	三髭髯	
感天地群仙朝聖		譚長真	三髭髯	
感天地群仙朝聖		郝廣寧	三髭髯	
感天地群仙朝聖		王玉陽	三髭髯	
感天地群仙朝聖	正末	張紫陽	三髭髯	
感天地群仙朝聖		府尹	三髭髯	
感天地群仙朝聖		正老人	蒼白髯	
感天地群仙朝聖	正末	張紫陽扮雲遊道士	三髭髯	
感天地群仙朝聖		廣成子扮雲遊道士	白髯	白髮
感天地群仙朝聖		王重陽扮雲遊道士	三髭髯	
感天地群仙朝聖		殿頭官	三髭髯	
漢姚期大戰邳仝		劉林	三髭髯	
漢姚期大戰邳仝		邳仝	紅髯	
漢姚期大戰邳仝		馮異	三髭髯	
漢姚期大戰邳仝		王霸	三髭髯	
漢姚期大戰邳仝		鄧禹	三髭髯	撒髮
漢姚期大戰邳仝	正末	姚期	猛髯	
漢姚期大戰邳仝		岑彭	三髭髯	
漢姚期大戰邳仝		馬武	紅髯	
漢姚期大戰邳仝		賈復	三髭髯	
漢姚期大戰邳仝		劉剛	三髭髯	
漢姚期大戰邳仝		鄭良	三髭髯	

劇目	行當	人物	髥式	備註
寇子翼定時捉將		劉末	三髭髥	
寇子翼定時捉將		任光	三髭髥	
寇子翼定時捉將		馬成	三髭髥	
寇子翼定時捉將		王常	三髭髥	
寇子翼定時捉將		鄧禹	三髭髥	撒髮
寇子翼定時捉將		馬武	紅髥	
寇子翼定時捉將		岑彭	三髭髥	
寇子翼定時捉將	正末	姚期	猛髥	
寇子翼定時捉將		邳順	蒼白髥	
寇子翼定時捉將		邳仝	紅髥	
寇子翼定時捉將		邳鄆	猛髥	
寇子翼定時捉將		寇恂	三髭髥	
寇子翼定時捉將		道童		雙髻髾髮

《全明雜劇第十二冊》脈望館鈔校內府附穿關本

劇目	行當	人物	髥式	備註
奉天命三保下西洋		殿頭官	三髭髥	
奉天命三保下西洋		定國公	三髭髥	
奉天命三保下西洋		思恩侯	三髭髥	
奉天命三保下西洋		寧陽伯	三髭髥	
奉天命三保下西洋		蹇尚書	三髭髥	
奉天命三保下西洋		夏尚書	三髭髥	
奉天命三保下西洋		平江伯	三髭髥	
奉天命三保下西洋		西洋國王	三髭髥	
奉天命三保下西洋		波廝		髾髮
奉天命三保下西洋		蘇祿國王	三髭髥	
奉天命三保下西洋		吉利卜		撒髮
奉天命三保下西洋		彭亨國王	三髭髥	
奉天命三保下西洋		大椎髻		撒髮
奉天命三保下西洋		小椎髻		撒髮
奉天命三保下西洋		玳瑁頭		雜髮
許真人拔宅飛昇		東華仙	三髭髥	
許真人拔宅飛昇	正末	許遜	三髭髥	
許真人拔宅飛昇		眾百姓	三髭髥	
許真人拔宅飛昇		吳猛	三髭髥	

劇目	行當	人物	鬎式	備註
許真人拔宅飛昇		道童		雙髻鬅髮
許真人拔宅飛昇		施岑	三髭鬎	
許真人拔宅飛昇		賈玉	蒼白鬎	
許真人拔宅飛昇		眾老人	蒼白鬎	
許真人拔宅飛昇		天篷帥	三髭鬎	
許真人拔宅飛昇		天丁	三髭鬎	
許真人拔宅飛昇		崔子文	三髭鬎	
許真人拔宅飛昇		瑕丘仲	三髭鬎	
孫真人南極登仙會		殿頭官	三髭鬎	
孫真人南極登仙會		尉遲恭	猛鬎	
孫真人南極登仙會	正末	孫真人	三髭鬎	
孫真人南極登仙會		道童		雙髻
孫真人南極登仙會		龍神	黑沖鬎	黑髮
孫真人南極登仙會		龍神	三髭鬎	
孫真人南極登仙會		南極星	白鬎	
孫真人南極登仙會		福星	三髭鬎	
孫真人南極登仙會		祿星	三髭鬎	
孫真人南極登仙會		鍾離	猛鬎	雙髻
孫真人南極登仙會		呂洞賓	三髭鬎	
孫真人南極登仙會		鐵拐李	猛鬎	
孫真人南極登仙會		張果老	白鬎	白髮
孫真人南極登仙會		韓湘子		雙髻
孫真人南極登仙會		曹國舅		雙髽髻
李雲卿得悟昇真		東華仙	三髭鬎	
李雲卿得悟昇真		混元真人	三髭鬎	
李雲卿得悟昇真		張果老	白鬎	白髮
李雲卿得悟昇真		廣成子	白鬎	白髮
李雲卿得悟昇真		劉海蟾		鬅髮
李雲卿得悟昇真	正末	張紫陽	三髭鬎	
李雲卿得悟昇真		李雲卿	三髭鬎	
李雲卿得悟昇真		香童		雙髻鬅髮
李雲卿得悟昇真		道童		雙髻鬅髮
邊洞玄慕道昇仙		東華仙	三髭鬎	
邊洞玄慕道昇仙		鍾離	猛鬎	雙髻
邊洞玄慕道昇仙		呂洞賓	三髭鬎	
邊洞玄慕道昇仙		馬元帥	三髭鬎	

劇目	行當	人物	髯式	備註
邊洞玄慕道昇仙		趙元帥	猛髯	
邊洞玄慕道昇仙		溫元帥	紅髯	紅髮
邊洞玄慕道昇仙		關元帥	三髭髯	
邊洞玄慕道昇仙		鐵拐李	猛髯	髯髮
邊洞玄慕道昇仙		曹國舅		雙鬖髻
邊洞玄慕道昇仙		張果老	白髯	白髮
邊洞玄慕道昇仙		韓湘子		雙髻
灌口二郎斬健蛟		驅邪院主	三髭髯	撒髮
灌口二郎斬健蛟		天丁	三髭髯	
灌口二郎斬健蛟		健蛟神	紅髯	
灌口二郎斬健蛟		奴廝兒		黃髮
灌口二郎斬健蛟		郭牙直	紅髯	紅髮
灌口二郎斬健蛟		眉山大聖	三髭髯	撒髮
灌口二郎斬健蛟		眉山二聖	三髭髯	撒髮
灌口二郎斬健蛟		眉山三聖	三髭髯	撒髮
灌口二郎斬健蛟		眉山四聖	三髭髯	撒髮
灌口二郎斬健蛟		眉山五聖	三髭髯	撒髮
灌口二郎斬健蛟		眉山六聖	三髭髯	撒髮
灌口二郎斬健蛟		眉山七聖	三髭髯	撒髮
灌口二郎斬健蛟	正末	二郎	紅髯	

結論

　　我國傳統戲曲均以歌舞演故事，舉手投足的舞姿，優美又激昂的旋律，均是言語情感的表徵，加以人物形象的塑造，豐富又滿足了傳統戲曲的境界，傳統戲曲無一處不是特色，集綜合藝術於一體，每個個體如唱腔、文武場、服裝、舞蹈、臉譜……等均各俱特色環環相扣相互影響。

　　起緣的探索，由戲劇的起源起步，沿革與發展應跟著戲曲的演進而起舞。但這些均未於文獻史料中有詳細記載。因此其材質是由時代的生活中推理而論，樣式是由劇本中覓得，但都有限，最終的定論，可望由時空與未來研究者來結論了。

　　樣式的多樣及運用，除了在原則下的規範，亦有例外而具彈性的使用，此類現象應在任何事物中均會產生的，尤其是藝術表演，不能呆版而須靈活。在本書整體的論述下，雖有其基本的的原則規範，然而髯與髯之間、髮與髮之間，髮與髯之間及色彩之間，均有少部份在脫離原則規範下的變化，但還是有其彈性處理的方式，如髯鬚之間的二濤與滿、四喜與五嘴、鼻卡與八字、扎與加撮。辮髮之間的甩髮與髮髻、蓬頭與髮髻，鬚髮之間的鬢髮與滿及白三，色彩之間的紫與紅與黔。以上這些可在某些狀況下或某種人物中可相互的彈性使用，形成各狀況不同因素如下：

　　髯鬚之間的狀況有二：一、人物眾多不敷使用。
　　　　　　　　　　　　　二、為掩飾或輔助演員本身的缺失或突顯其優點。
　　辮髮之間的狀況有二：一、應用甩髮而改為髮髻為省事或功夫不佳。
　　　　　　　　　　　　　二、應用蓬頭而改為髮髻為突顯演員本身造型及功夫。
　　鬚與鬢髮之間的狀況：鬢髮應用於白滿、黔滿，用於白三則視演員的整體造 型、身材及臉頰大小而定。
　　色彩之間的狀況：此狀況較髯鬚、鬚髮之間為小。紫為紫滿，紅為紅扎，兩下不能替代，然而兩者與黔滿則可，因黔滿樣式，扎、滿均有，但非不得已還是少用之。

　　髯口的造型實為戲曲人物中獨有特色，尤其是其支架，發展至今雖曾有直接沾於臉頰的短暫時期，但對於髯口的舞姿不易展現。民國　年空軍大鵬國劇隊於台北國軍文藝中心及台灣電視公司演出及錄影「香妃」一例，為配合清代服飾，所有蓄鬚的人物均將髯鬚沾於臉頰，當時除有新鮮之感外，整體的造型亦為暫時性的鮮明，但缺乏表演性，如用於其他戲碼

中，反倒顯得突兀而格格不入。髯口的支架已為大眾所接受，由於此支架而有各式的髯式，並發展出各式的舞姿，而輔助出人物的心情，並豐富劇中的情境。

髯口如要改變，實為不易，雖其樣式並不真實，但有其說不出的美感及動感，因此要改變應有其獨到之處，不但需保留舞姿動感的特色，更應要比原本的的更美好，這是在做改變前應先考量的前題，以不變應萬變為原則。因此髯口在其特有的支架結構上所發展出各不相同的樣式，並設計出各種不同的耍動技巧，然而與劇中人物接合後，展呈現出其所要表達的情感，成了有生命的舞姿，成就了真正的藝術表演，開闢了表演藝術的境界，因而提升了京劇表演藝術的地位與價值。

最後由衷感謝協助本書能夠順利圓滿完成的一群任勞任怨、勞苦功高的朋友

小學同窗	王福康先生	全書的文詞修飾
大學同窗	賴萬居先生	鬢髮之舞的拍攝
文大校友	哈憶平小姐	鬢髮之舞的旁白
文大校友	曾韻清小姐	鬢髮之舞的音樂
朋　友	程沛光先生	鬢髮之舞的燈光
朋　友	莊瑩如小姐	旁白的錄製
學　子	朱智謙同學	全書的打字、訂稿
學　子	陳俊昇同學	鬢髮之舞的圖文、剪接

還有一些不時從旁協助的朋友，在此……除了感恩還是感恩，謝謝！！

附錄　參考書目

〔A〕專書（以姓氏筆劃排列）

丁秉鐩	1979	《青衣、花臉、小丑》，台北：丁秉鐩。
丁秉鐩	1995	《菊壇舊聞錄》，北京：中國戲劇出版社。
方立民	1990	《滄海藝魂》，山東：濟南出版社。
毛晉	1970	《六十種曲》，台灣：台灣開明書店。
王小明	1980	《國劇臉譜之研究》，台灣：台北莒光圖書中心。
王元富	1973	《國劇藝術輯論》，台北：黎明文化事業公司。
王文章	1991	《徽班進京兩百周年振興京劇觀摩研討大會紀念冊》，北京：文化藝術出版社。
王李烈	1971	《螾盧曲談》，台灣：台灣商務印書館。
王沛綸	1969	《戲曲辭典》，台灣：台灣中華書局。
王芷章	1991	《清昇平署志略》，上海：上海書店。
王國維	1975	《宋元戲曲考等八種》，台南：僴勉出版社。
王森然	1997	《中國劇目辭典》，河北：河北教育出版社。
王鼎定	1992	《認識國劇》，台北：國立台灣藝術教育館。
北京圖書館	1997	《北京圖書館藏昇平署戲曲人物畫冊》，北京：北京圖書館出版社。
北京戲曲學校	1996	《紅逼宮、司馬師》，北京：中國戲劇出版社。
史若虛	1985	《王瑤卿藝術評論集》，北京：中國戲劇出版社。
田航	1980	《紅氍毹上》，台北：黎明文化公司。
田仲一成	2002	《中國戲劇史》，北京：北京廣播學院出版社。
曲六乙	1990	《儺戲、少數民族戲劇及其它》，北京：中國戲劇出版社。
余漢東	1994	《中國戲曲表演藝術辭典》，武漢：湖北辭書出版社。
吾群力	1990	《余叔岩藝術評論集》，北京：中國戲劇出版社。
吳江	1998	《一代宗師譚鑫培先生》，北京：京華出版社。
吳同賓	1988	《京劇藝術講話》，北京：中國廣播電視出版社。
吳同賓	1991	《京劇知識詞典》，天津：天津人民出版社。

吳國欽	1983	《中國戲曲史漫語》，台北：木鐸出版社。
吳曉鈴	1991	《馬連良藝術評論集》，北京：中國戲劇出版社。
李斗	1963	《揚州畫舫錄》，台北：世界書局。
李咸衡	1990	《國劇服裝研究》，板橋：台灣藝術專科學校。
李洪春	1982	《京劇長談》，北京：中國戲劇出版社。
李浮生	1969	《中華國劇史》，台北：國防部總政戰部振興國劇研究發展委員會。
李漢飛	1991	《中國戲曲劇種手冊》，北京：中國戲劇出版社。
李鳳祥	1987	《戲劇人物面面觀》，北京：文化藝術出版社。
沈鴻鑫	1996	《周信芳傳》，石家莊：河北教育出版社。
汪協如	1967	《綴白裘》，台灣：台灣中華書局。
車文明	2001	《20世紀戲曲文物的發現與曲學研究》，北京：文化藝術出版社。
周桓	1990	《菊海競渡》，北京：中國文史出版社。
周志輔	1992	《楊小樓評傳》，北京：北京燕山出版社。
周育德	1995	《中國戲曲文化》，北京：中國友誼出版社。
周信芳	1961	《周信芳舞台藝術》，北京：中國戲劇出版社。
周華斌	2003	《中國劇場史論》，北京：北京廣播學院出版社。
周貽白	1975	《中國戲劇發展史》，台南：僶勉出版社。
周貽白	1976	《中國劇場史》，台北：長安出版社。
周貽白	1982	《周貽白戲劇論文集》，長沙：湖南人民出版社。
周貽白	1986	《中國戲劇史講座》，台北：木鐸出版社。
孟瑤	1965	《中國戲曲史》，台北：文星書店。
孟元老	1973	《東京夢華錄》，台北：世界書局。
林書堯	1978	《色彩學概論》，台北：林書堯。
金漢川	1990	《中國戲曲志・湖南卷》，北京：文化藝術出版社。
阿甲	1990	《戲曲表演規律再探》，北京：中國戲劇出版社。
青木正兒	1970	《中國近代戲曲史》，台灣：台灣商務印書館。
侯玉山	1991	《優孟衣冠八十年》，北京：中國戲劇出版社。
侯作卿	1982	《周信芳文集》，北京：中國戲劇出版社。
侯作卿	1982	《周信芳藝術評論集》，北京：中國戲劇出版社。
姜步瀛	1989	《裴艷玲表演藝術評論文集》，河北、河北人民出版社。
胡妙勝	1989	《戲曲演出符號學引論》，北京：中國戲劇出版社。
胡喬木	1985	《中國大百科全書（戲曲曲藝）》，上海：中國大百科全書出版社。
唐文標	1984	《中國古代戲劇史初稿》，台北：聯經出版公司。

唐文標	1986	《中國古代戲劇史》，北京：中國戲劇出版社。
孫建君	2002	《民間面具》，湖北：湖北美術出版社。
孫楷第	1953	《也是園古今雜劇考》上海：上海雜誌公司。
孫楷第	1953	《傀儡戲考原》，上海：上海出版社。
孫養濃	1953	《談余叔岩》，香港：孫養濃。
徐桂峰	1984	《藝術大辭海》，台北：中華電視公司出版部。
徐嘉瑞	1974	《近古文學概論等三書》，台北：鼎文書局。
徐慕雲	1977	《中國戲劇史》，台灣：河洛圖書出版社。
秦葳	1998	《京劇談往錄四編》，北京：北京出版社。
翁偶虹等	1990	《郝壽臣表演藝術論》，北京：中國戲劇出版社。
荀慧生	1980	《荀慧生演劇散論》，上海：上海文藝出版社。
袁菁	1985	《藝海無涯》，北京：中國青年出版社。
袁世海	1990	《京劇架子花與中國文化》，北京：文化藝術出版社。
馬少波	1990	《中國京劇史》，北京：中國戲劇出版社。
馬健鷹	1991	《奚嘯伯藝術生涯》，北京：新華出版社。
高宜三	1964	《國劇藝苑》，台北：陽光出版社。
涂沛	2002	《中國戲曲表演史論》，北京：文化藝術出版社。
崔令欽	1973	《教坊記箋訂》，台北：宏業書局。
張庚	1980	《戲曲藝術論》，北京：中國戲劇出版社。
張庚	1985	《中國戲曲通史》，台北：丹青圖書公司。
張庚	1986	《戲曲美學論文集》，台北：丹青圖書公司。
張庚	1989	《中國戲曲通論》，上海：上海文藝出版社。
張連	1996	《中國戲曲舞美概論》，石家莊：河北教育出版社。
張大夏	1971	《戲畫戲話》，台北：重光文藝出版社。
張大夏	1979	《國劇欣賞》，台中：明道文藝雜誌社。
張大夏	1998	《細說國劇》，台北：國立台灣藝術教育館。
張永和	1996	《馬連良傳》，石家莊：河北教育出版社。
張成濂	1985	《中國戲曲曲藝辭典》，上海：上海辭書出版社。
張伯謹	1969	《國劇與臉譜》，台北：美亞書版股份有限公司。
張伯謹	1970	《國劇大成》，台北：振興國劇研發委員會。
張迅齊	1997	《中國玩藝兒》，台北：長春藤書坊
張其昀	1983	《中華百科全書》，台北：中國文化大學出版部。
張胤德	1990	《侯喜瑞藝術評論集》，北京：中國戲劇出版社。
張雲溪	1996	《藝苑秋實》，北京：中國廣播電視出版社。
張業才	1998	《余叔岩孟小冬暨余派藝術》，北京：中國戲劇出版社。

張贛生	1982	《中國戲曲藝術》，天津：百花文藝出版社。
梅蘭芳	1979	《舞台生涯》，台北：里仁書局
郭沫若	1990	《梅蘭芳藝術論評》，北京：中國戲劇出版社。
郭英德	1997	《明清傳奇綜錄》，河北：河北教育出版社。
陳萬鼎	1974	《元明清劇曲史》，台北：鼎文書局。
陳萬鼐	1972	《明雜劇一百五十四種敘錄（上）》。台北：中山學術文化集刊。
陳萬鼐	1979	《全明雜劇》，台灣：鼎文書局。
陳萬鼐	1974	《元明清劇曲史》，台灣：鼎文書局。
陸昕	1996	《京劇談往錄》，北京：北京出版社。
陶君起	1982	《平劇劇目初探》，台北：明文書局
陶宗儀	1978	《輟耕錄》，台北：世界書局。
景孤血	1981	《京劇行當》，北京：中國戲劇出版社。
曾永義	1975	《中國古典戲劇論集》，台北：聯經出版公司。
曾白融	1989	《京劇劇目辭典》，北京：中國戲劇出版社。
焦循	1973	《劇說》，台灣：台灣商務印書館。
鈕鏢	1009	《蕭長華藝術評論集》，北京：中國戲劇出版社。
鈕驃	1985	《蕭長華戲曲談叢》，北京：中國戲劇出版社。
黃克保	1992	《戲曲表演研究》，北京：中國戲劇出版社。
楊家駱	1963	《全元雜劇二編》，台灣：世界書局。
楊家駱	1963	《全元雜劇三編》，台灣：世界書局。
楊家駱	1963	《全元雜劇外編》，台灣：世界書局。
楊家駱	1963	《全元雜劇初編》，台灣：世界書局。
楊家駱	1974	《歷代野史長綸二輯》，台北：鼎文書局。
楊蔭深	1977	《中國俗文學概論》，台北：世界書局。
萬如泉	1998	《京劇人物裝扮百齣》，北京：文化藝術出版社。
葉祖孚	1996	《京劇談往錄三編》，北京：北京出版社。
葉祖孚	1996	《京劇談往錄續編》，北京：北京出版社。
董每勘	1987	《中國戲劇簡史》，台中：藍灯文化事業公司。
鄒悅富	1976	《色彩的研究》，台北：華聯出版社。
廖奔	1989	《宋元戲曲文物與民俗》，北京：文化藝術出版社。
廖奔	2003	《中國戲曲發展史》，山西：山西教育出版社。
廖燦輝	1982	《平劇行頭功能之研究》，台北：民俗曲藝雜誌社。
廖燦輝	2002	《平（京）劇檢場之研究》，台北：中國文化大學出版部。
蓋叫天	1980	《粉墨春秋》，北京：中國戲劇出版社。
趙元度	1974	《孤本元明雜劇》，台北：粹文堂書局。

趙風池	1982	《劉奎官舞台藝術》，北京：中國戲劇出版社。
趙曉東	1990	《京劇一知錄》，北京：文化藝術出版社。
齊如山	1962	《國劇藝術彙考》，台北：重光文藝出版社。
齊如山	1953	《國劇原則》，台灣：台北文藝創作出版社。
齊如山	1953	《國劇概論》，台灣：台北文藝創作出版社。
齊如山	1955	《國劇漫談》，台灣：台北晨光月刊社。
齊如山	1960	《國劇圖譜展覽目錄》，台灣：中國文藝協會出版社。
齊如山	1970	《五十年來的國劇》，台北：正中書局。
齊如山	1975	《齊如山全集》，台北：重光文藝出版社。
齊如山	1977	《國劇圖譜》，台北：幼獅文化事業公司。
劉琦	1996	《裘盛戎傳》，石家莊：河北教育出版社。
劉嗣	1972	《國劇角色和人物》，台北：黎明文化事業公司。
劉嗣	1980	《細說國劇（一）》，台北：三三書坊。
劉嗣	1981	《細說國劇（二）》，台北：三三書坊。
劉紹唐	1974	《京劇兩百年歷史》，台北：傳記文學出版社。
劉紹唐	1974	《京劇近百年瑣記》，台北：傳記文學出版社。
劉紹唐	1974	《梨園話》，台北：傳記文學出版社。
劉紹唐	1974	《梨園影事》，台北：傳記文學出版社。
劉紹唐	1974	《清代燕都梨園史料》，台北：傳記文學出版社。
劉紹唐	1974	《清代燕都梨園史料續篇》，台北：傳記文學出版社。
劉紹唐	1974	《富連成卅年史》，台北：傳記文學出版社。
劉紹唐	1974	《菊部叢刊》，台北：傳記文學出版社。
劉紹唐	1974	《菊部叢譚》，台北：傳記文學出版社。
歐陽予倩	1956	《中國戲曲研究資料初輯》，北京：文化藝術出版社。
潘俠風	1987	《京劇藝術問答》，北京：文化藝術出版社。
蔡才寶	1990	《簡明戲劇辭典》，上海：上海辭書出版社。
蔡正人	1978	《永樂大典戲文三種》，台北：長安出版社。
鄭法祥	1979	《談悟空戲表演藝術》，上海：上海文藝出版社。
魯青	1990	《京劇史照》，北京‧北京燕山出版社。
魯青	1991	《當代菊苑群英》，北京：中國戲劇出版社。
遲金聲	1987	《馬連良》，湖南：湖南文藝出版社。
閻振興、高明	1993	《中文百科大辭典》，台灣：旺文社股份有限公司。
戴淑娟	1990	《楊小樓藝術評論集》，北京：中國戲劇出版社。
戴淑娟	1990	《譚鑫培藝術評論集》，北京：中國戲劇出版社。
關嘉祿	1997	《梨園春花》，遼寧：遼寧人民出版社。

蘇國榮　　　　1999　《戲曲美學》，北京：文化藝術出版社。

鹽谷溫　　　　1976　《中國文學概論》，台灣：台灣開明書店。

鷺冠樺　　　　1994　《戲曲舞台美術概論》，北京：文化藝術出版社。

〔B〕叢刊（以第一字筆劃排列）

《大成雜誌》第118期1983，香港：大成雜誌社。

《中央日報（副刊）》1984.01.02，台北：中央日報社。

《台視週刊》1975，台北：台視週刊社。

《民俗曲藝》第23期1983，台北：施合鄭民俗基金會。

《民俗曲藝》第24期1983，台北：施合鄭民俗基金會。

《民俗曲藝》第69期1991，台北：施合鄭民俗基金會。

《民俗曲藝》第70期1991，台北：施合鄭民俗基金會。

《民俗曲藝》第82期1993，台北：施合鄭民俗基金會。

《民俗曲藝》第83期1993，台北：施合鄭民俗基金會。

《民俗曲藝》第84期1993，台北：施合鄭民俗基金會。

《民俗曲藝》第85期1993，台北：施合鄭民俗基金會。

《國魂》第483期1986，台北：新中國。

《國魂》第484期1986，台北：新中國。

《國劇之旅》第01期1990，台北：行政院文化建設委員會。

《國劇月刊》第01-12期1977，台北：國劇月刊出版社。

《國劇月刊》第109-120期1986，台北：國劇月刊出版社。

《國劇月刊》第121-132期1987，台北：國劇月刊出版社。

《國劇月刊》第13-24期1978，台北：國劇月刊出版社。

《國劇月刊》第133-144期1988，台北：國劇月刊出版社。

《國劇月刊》第145-156期1989，台北：國劇月刊出版社。

《國劇月刊》第157-162期1990，台北：國劇月刊出版社。

《國劇月刊》第25-36期1979，台北：國劇月刊出版社。

《國劇月刊》第37-48期1980，台北：國劇月刊出版社。

《國劇月刊》第49-60期1981，台北：國劇月刊出版社。

《國劇月刊》第61-72期1982，台北：國劇月刊出版社。

《國劇月刊》第73-84期1983，台北：國劇月刊出版社。

《國劇月刊》第85-96期1984，台北：國劇月刊出版社。

《國劇月刊》第97-108期1985，台北：國劇月刊出版社。

《梨園》第01期1980，台北：梨園雜誌社。

《梨園》第02期1980，台北：梨園雜誌社。

《梨園》第07期1981，台北：梨園雜誌社。

《劇學月刊》第一卷第01-12期1932，南京：南京戲曲音樂院。

《劇學月刊》第二卷第01-06期1933，南京：南京戲曲音樂院。

《國劇畫報》每週四1932.11.04-1933.08.04，北平：國劇學會（國劇畫報社）。

《戲劇學報》第01期1969，台北：中國文化學院。

《藝海雜誌》第02-08期1977，台北：藝海雜誌社。

《藝海雜誌》第09-20期1978，台北：藝海雜誌社。

《藝海雜誌》第21-26期1979，台北：藝海雜誌社。

〔C〕訪談（以姓氏筆劃排列）

于金驊1996.09.18.，台灣：台北。

王少州1996.08.29.，台灣：台北。

王少州1997.08.22.，台灣：台北。

李咸衡1997.08.04.，台灣：台北。

李咸衡1997.08.15.，台灣：台北。

李咸衡1997.08.22.，台灣：台北。

孫元坡1996.03.25.，台灣：台北。

孫元坡1997.10.26.，台灣：台北。

孫元坡1999.09.18.，台灣：台北。

孫元坡2005.05.07.，台灣：台北。

孫元坡2006.09.19.，台灣：台北。

孫元坡2007.02.02.，台灣：台北。

馬元亮1996.05.13.，台灣：台北。

馬元亮1997.07.14.，台灣：台北。

張大夏1997.08.26.，台灣：台北。

鈕驃1996.08.06.，台灣：台北。

鈕驃1996.08.13.，台灣：台北。

鈕驃1999.04.04.，北京。

蔡松春1996.07.05.，台灣：台北。

蔡松春1997.09.21.，台灣：台北。

蔡松春2005.05.09.，台灣：台北。

美學藝術類　PH0105

京劇髯口之研究

作　　者 / 王小明
責任編輯 / 詹靚秋
圖文排版 / 郭雅雯
封面設計 / 莊芯媚

發 行 人 / 宋政坤
法律顧問 / 毛國樑　律師
出版發行 / 秀威資訊科技股份有限公司
　　　　　114台北市內湖區瑞光路76巷65號1樓
　　　　　電話：+886-2-2796-3638　傳真：+886-2-2796-1377
　　　　　http://www.showwe.com.tw
劃撥帳號 / 19563868　戶名：秀威資訊科技股份有限公司
　　　　　讀者服務信箱：service@showwe.com.tw
展售門市 / 國家書店（松江門市）
　　　　　104台北市中山區松江路209號1樓
　　　　　電話：+886-2-2518-0207　傳真：+886-2-2518-0778
網路訂購 / 秀威網路書店：http://www.bodbooks.com.tw
　　　　　國家網路書店：http://www.govbooks.com.tw

2013年8月BOD一版
定價：480元
版權所有　翻印必究
本書如有缺頁、破損或裝訂錯誤，請寄回更換

國家圖書館出版品預行編目

京劇髯口之研究 / 王小明著. -- 一版. -- 臺北市 : 秀威資
訊科技, 2013. 08
　　面 ；　公分. -- (美學藝術類)
BOD版
ISBN 978-986-326-101-8 (平裝)

1. 京劇

982.42 102006666

讀者回函卡

感謝您購買本書，為提升服務品質，請填妥以下資料，將讀者回函卡直接寄回或傳真本公司，收到您的寶貴意見後，我們會收藏記錄及檢討，謝謝！
如您需要了解本公司最新出版書目、購書優惠或企劃活動，歡迎您上網查詢或下載相關資料：http:// www.showwe.com.tw

您購買的書名：＿＿＿＿＿＿＿＿＿＿＿＿＿＿＿＿＿＿＿＿＿＿

出生日期：＿＿＿＿＿年＿＿＿＿＿月＿＿＿＿＿日

學歷：□高中 (含) 以下　　□大專　　□研究所 (含) 以上

職業：□製造業　□金融業　□資訊業　□軍警　□傳播業　□自由業
　　　□服務業　□公務員　□教職　　□學生　□家管　　□其它＿＿＿

購書地點：□網路書店　□實體書店　□書展　□郵購　□贈閱　□其他

您從何得知本書的消息？

　□網路書店　□實體書店　□網路搜尋　□電子報　□書訊　□雜誌

　□傳播媒體　□親友推薦　□網站推薦　□部落格　□其他＿＿＿＿＿＿

您對本書的評價：（請填代號　1.非常滿意　2.滿意　3.尚可　4.再改進）

　封面設計＿＿＿　版面編排＿＿＿　內容＿＿＿　文／譯筆＿＿＿　價格＿＿＿

讀完書後您覺得：

　□很有收穫　□有收穫　□收穫不多　□沒收穫

對我們的建議：＿＿＿＿＿＿＿＿＿＿＿＿＿＿＿＿＿＿＿＿＿

＿＿＿＿＿＿＿＿＿＿＿＿＿＿＿＿＿＿＿＿＿＿＿＿＿＿＿＿＿

＿＿＿＿＿＿＿＿＿＿＿＿＿＿＿＿＿＿＿＿＿＿＿＿＿＿＿＿＿

＿＿＿＿＿＿＿＿＿＿＿＿＿＿＿＿＿＿＿＿＿＿＿＿＿＿＿＿＿

11466
台北市內湖區瑞光路 76 巷 65 號 1 樓
秀威資訊科技股份有限公司　　　收
BOD 數位出版事業部

⋯⋯⋯⋯⋯⋯⋯⋯⋯⋯⋯⋯⋯⋯⋯⋯⋯⋯⋯⋯⋯⋯⋯⋯⋯

（請沿線對折寄回，謝謝！）

姓　　名：＿＿＿＿＿＿＿　年齡：＿＿＿　性別：□女　□男

郵遞區號：□□□□□

地　　址：＿＿＿＿＿＿＿＿＿＿＿＿＿＿＿＿＿＿＿＿

聯絡電話：(日) ＿＿＿＿＿＿＿＿＿　(夜) ＿＿＿＿＿＿＿＿＿

E-mail：＿＿＿＿＿＿＿＿＿＿＿＿＿＿＿＿＿＿＿＿